《中国抗日战争美术研究》

抗日战争时期的中国美术教育

胡光华 著

东南大学出版社·南京

"十三五"国家重点出版物出版规划项目

1931.9—1945.9

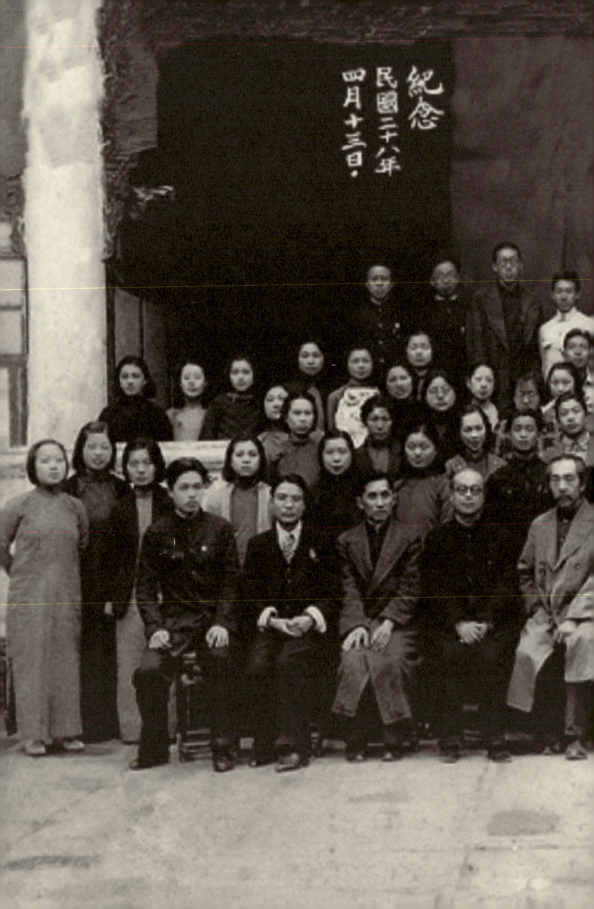

紀念 民國三十八年 四月十三日

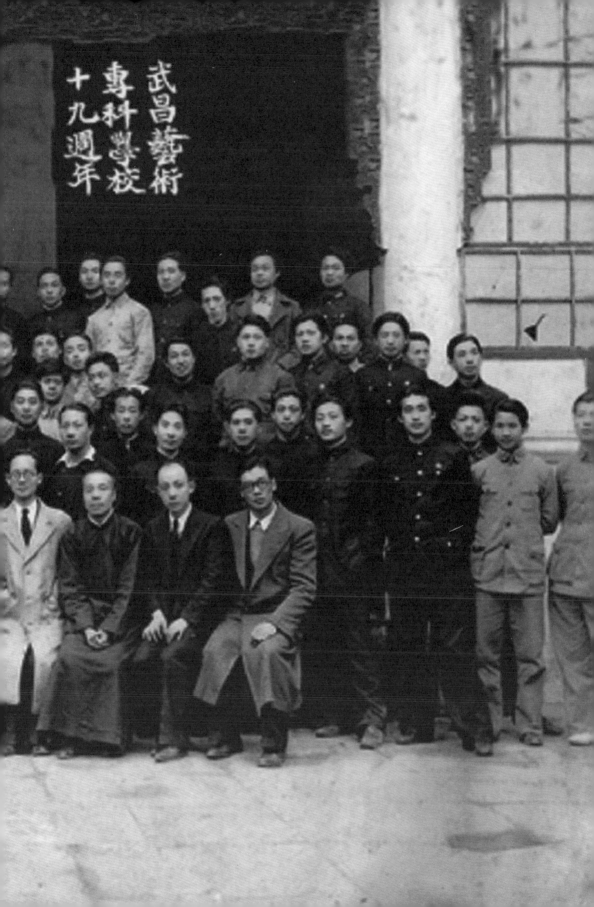

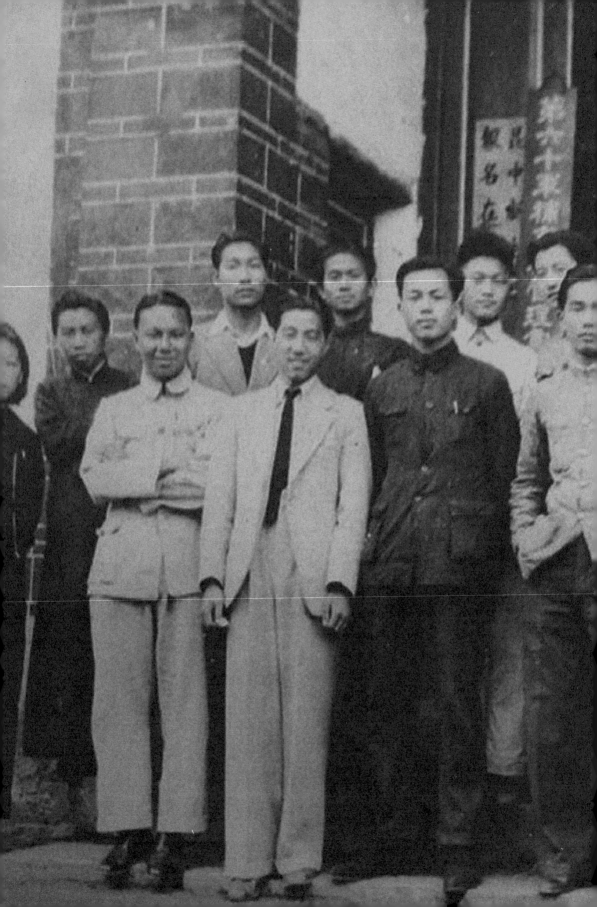

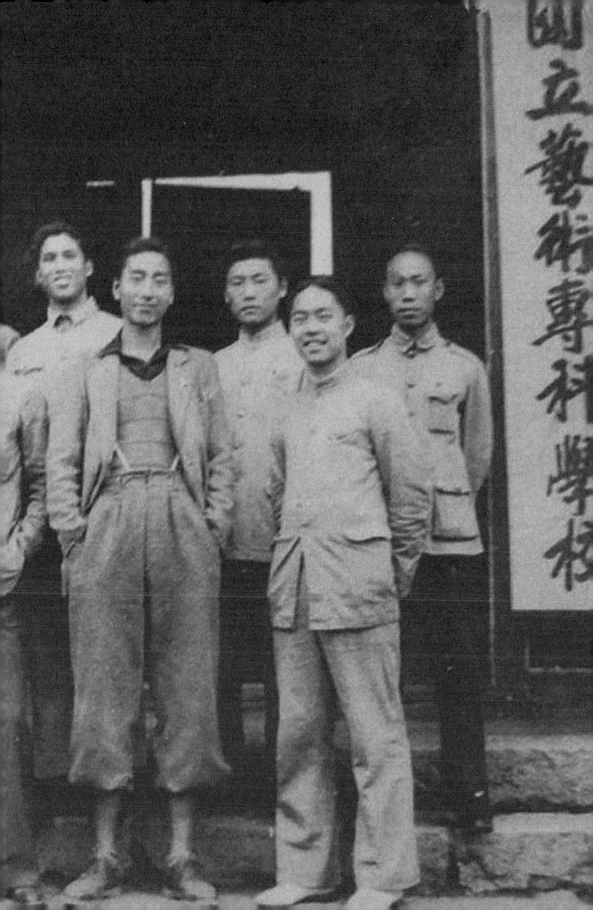

目 录

- 引论 001

- **第一章**

走出象牙之塔与浴火重生的美术院校 010

- 第一节 国立美术大学的重组 014

　　一、北平艺专与杭州艺专在沅陵的并校 015
　　二、国立艺专的四度迁校与学科转型 020

- 第二节 私立美术院校绝处逢生 031

　　一、饱受战火摧残的私立美术院校 033
　　二、战争危害下的私立美术院校 042

- 第三节 私立美术院校的惨淡经营和创新教育 046

　　一、新华艺专的惨淡经营 046
　　二、苏州美专的另起炉灶 051
　　三、武昌艺专浴火重生 054
　　四、上海美术专科学校的创新教育 061

第二章

战火中美术教育的创新发展　068

第一节　美术院校的生生不息　069

一、私立美术院校的层出不穷　069
二、广西桂林榕门美术专科学校的创办　072
三、阳太阳与初阳美术学院的创建　077
四、吕凤子与正则艺术专科学校　084
五、私立立风艺术专科学校与新中国艺术学院　088

第二节　国立、省立美术（艺术）院校的不断创立　101

一、广东省立艺术专科学校的创办　101
二、广西省立艺术专科学校的建立　105
三、徐悲鸿与中国美术学院的筹建　107

第三节　私立转为国立的美术院校　112

一、私立上海美专内迁转为国立大学艺术专修科　113
二、从"中华工艺社"到四川省立艺术专科学校的创办　118

第三章

抗战期间新开办的延安鲁艺、华中鲁艺 130

·第一节 鲁迅艺术学院的发起 130

一、鲁艺的正式成立 134

二、鲁艺的学科设置与师资力量 135

三、鲁艺初期的"三三制"办学模式 136

四、鲁艺的正规化和专门化的教育 141

五、鲁艺美术系的招生与人才 146

·第二节 鲁艺华中分院的创建与发展 154

一、鲁艺华中分院的筹创与招生 156

二、鲁艺华中分院的学科设置与美术教育 158

三、淮南艺专的美术宣传教育 166

·第三节 全国各地的鲁艺分校 170

一、为培养国防艺术人才的山东鲁迅艺术学校 170

二、晋东南、晋西北鲁艺分校与晋东南民族革命艺术学校 172

·第四节 延安部队艺术学校 180

一、延安部队艺术学校的筹建 180

二、延安部队艺术学校的美术教育 182

第四章

抗战木刻、漫画的函授教育与训练　188

- 第一节　木刻的业余教育与训练　188
 - 一、木刻的函授教育　189
 - 二、以木刻为主的业余训练　204
 - 三、大后方普通中学的抗战木刻教育　209
- 第二节　训练大批的漫画工作者　219
 - 一、军委会漫画宣传队开办的漫画讲习班　220
 - 二、西安艺术馆筹办的抗战漫画训练班　222
 - 三、桂林行营政治部举办的战时绘画训练班　224

第五章

国立美术师范教育的复苏　230

- 第一节　美术师范教育复苏的背景　231
 - 一、全面抗战时期对师范美术教育的重视　233
 - 二、师范美术教育改革举措及其实施　235
- 第二节　国立美术师范教育的第二次浪潮　238
 - 一、普通师范学校美术课程及选修科的设置　238

二、美术师范科、劳作师范科的建立　245
三、广西省艺术师资训练班的创新教育　249
四、国立重庆师范学校专设美术师范科　269
五、抗日民主根据地的师范美术教育　274

- 第三节　高等师范美术教育的中兴　277

一、国立中央大学师范学院艺术学系的振兴　278
二、国立社会教育学院社会艺术教育学系的创立　302

- 第六章 -

美术耕耘者的足迹　312

- 第一节　徐悲鸿：为新中国画开辟了
一条美术教育新路　314

一、确立素描为中国画教育的基础　314
二、推行写实主义艺术教育　323

- 第二节　美苑宿耆吕凤子、姜丹书　331

一、吕凤子："画画、教书、办学校"　331
二、"得英才而教育之"的姜丹书　338

- 第三节　两位出色的美术教务长　345

一、谢海燕：德才兼备的美术教育家与画家　345
二、林文铮："兼收并蓄"与创造时代艺术　350

- 第四节　循循善诱的美术教育家吴大羽　354
 - 一、以人为本："培育天分"的美术教育思想　354
 - 二、吴大羽的美术教学特色　356
- 第五节　滕固：一位有争议的国立艺专校长　359
 - 一、出任国立艺专首任校长　360
 - 二、人事纠纷酿出大学潮　364

- 附录一　抗战时期美术教育重要历史文献　372
 - 一、虚室：《抗战以来的国立艺专》　372
 - 二、《抗战中的鲁迅艺术学院》　374
 - 三、虞复：《抗战以来的上海美专》　376
 - 四、修正著作发明及美术奖励规则　379
- 附录二　图版目录　382
- 附录三　主要参考资料　396
- 后记　426
- 敬告　430
- 作者简介　432

引 论

中国现代史上遭遇的最严重的国家存亡威胁和民族浩劫，莫过于日本帝国主义发动的全面侵华战争。这个骨髓里渗着中华古老文明的小兄弟穷兵黩武，野心勃勃，仗恃先进的工业技术和现代兵器武装，把人口达四亿五千多万的辽阔中国推向亡国灭种的危难深渊。

战争破坏了人类文明的正常进程，随着全面抗日战争的爆发，中国现代美术教育惨遭战火的浩劫，几十年艰辛创业并已初具规模的中国美术教育大难临头。其中一些国立、省立、市立和私立美术院校因此夭折，另一些国立、省立、市立美术院校因此遭受重创。如胡根天说："美术教育在战时可更觉得捉襟见肘了，一则受战事不断地骚扰，二则受学校设备的限制，三则艺术教育人才的难于聘请，四则应用材料的不易购置，这种种影响，简直由小学以至专科学校都感到同病相怜！尤其是艺术专科学校的学生，他或她们跟着学校向内地奔波，例如国立杭州艺专由杭州出发一路向西迁移，几年

间走遍了长江以南的五六省,艰苦可想而知!广东省立艺专由创立以至复员的六年间,算起来已经三易校名而且八易校址了,学生和教职员在战时尝过的艰苦也可想而知!那么,美术教育在战时的损失,是势所必然的!"[1]换言之,这意味着已初具规模的中国现代美术教育经受了一场严酷的考验。

唐代诗人白居易《赋得古原草送别》诗云:"野火烧不尽,春风吹又生。"虽然穷凶极恶的日本侵略军燃起的战争烈火无情地吞噬了中国一座又一座美术院校,但是中国的美术教育事业不仅没有夭折,反而还在乘势而上,自强不息,在抗战建国的时代精神要求下,自觉"踏上配合现实的历史要求而正确发展着"的道路[2],这就是"抗战要求今日的美术教育成为文化动员力的一环,建国要求今日的美术教育奠定新美术建设的基础"[3]。抗战建国的时代精神要求美术教育既要配合抗战,以美术教育的力量宣传教育民众起来抗战,又要以自身的发展,使国家变得日益强大,促进国家的建设发展,为新的美术建设添砖加瓦、夯实基础,所谓"窃惟教育为救亡之本,青年一日废学,即国家丧失一分元气"[4]。因此,与现实抗争的民族精神促使处于逆境下的中国美术教育重整旗鼓,纷纷主动配合着抗战建国的路线循进,打破了以前那种象牙之塔的学院式关门办学模式,消除了学校教育与社会教育间的鸿沟。无论是在抗战的大后方还是在敌后根据地,美术教育已经走出了象牙之塔,有形无形地普遍发展着,迎来了新的发展机遇。

- 1. 胡根天：《战时美术界的回顾与战后美术界的展望》，广州《中山日报》1948年2月14日。
- 2. 温肇桐：《再过十年》，《艺浪》1946年第4卷第11期。
- 3. 汪子美：《现阶段的美术教育》，《抗战时代》1941年第3卷第2期。
- 4. 《上海美专关于该校地处安全地带可接受外地转学、借读生等致南京教育部快电(1937年8月22日)》，选自上海市档案馆《抗战时期上海美专有关校务的文件》，档案号Q520-1-19。
- 5. 沙可夫：《鲁迅艺术学院创立一周年》，《新中华报》1939年5月10日。
- 6. 兰岗：《"初阳美术学院"》，载《阳太阳艺术文集》第29页，广西美术出版社1992年出版。
- 7. 余武寿：《我所知道的广西省立艺术师资训练班》，载中国人民政治协商会议桂林市委员会、文史资料研究委员会编《桂林文史资料：第六辑》第161-166页，桂林漓江印刷厂印刷，1984年。
- 8. 《国立艺术专科学校校歌》由国立艺术专科学校首任校长滕固于1939年作词，音乐系主任唐学咏作曲，本著节选了其中一部分歌词。参见1947年《国立艺术专科学校三十五年度毕业纪念刊》。

基于抗战建国的现实，美术教育不再是和平时代的娱乐教育，而是抗日战争时代左右社会大众心理的一种最有力的爱国主义精神教育，这是一个划时代的转变。美术教育把握时代脉搏，莫过于"以培养大批抗战艺术工作干部为主要宗旨的学校"[5]——鲁迅艺术学院横空出世（图0-1）。鲁艺办学模式在敌后抗日根据地被迅速地推广，全国各地纷纷创办鲁艺分校，延安鲁艺派出木刻工作团赴抗战前线进行战地写生和抗战宣传创作（图0-2）。艺术家们走出象牙之塔，以笔为武器参加抗战，宣告中国现代美术教育进入一个柳暗花明的新时代。这时新成立的初阳美术学院，也"是为了适应抗战文艺工作的需要，为抗日救亡运动快速培养美术人才而建立"[6]。另一新成立的广西省立艺术师资训练班，就是"为适应抗日宣传，造就小学音乐、美术师资人才"[7]。而由国立北平艺专与国立杭州艺专并校成立的国立艺专，其《国立艺术专科学校校歌》不但高唱"我们以热血润色河山，不使河山遭践踏；我们以热情讴歌民族，不使民族受欺凌。建筑坚强的城堡，保卫我疆土人民；雕琢庄严的造像，烈士万古垂令名。为创造人类的历史，贡献我们的全生命"[8]，更是以画笔为刀枪，多次举办盛大的抗敌宣传画展，部分作品还被刊登在重庆《中央日报》等报刊上。

抗日战争时期的美术院校，无论是国立的还是私立的，其数量和规模都不能与战前相比，但是一些原有的国立、私立的美术院校通过迁徙办学，机动灵活、因势利导、因地制

004

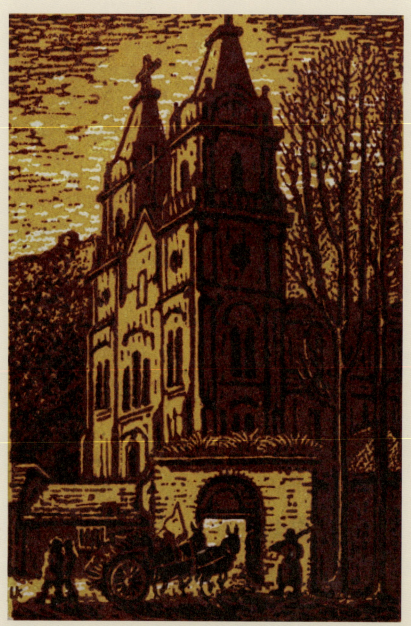

力群《鲁艺校景》套色木刻

图 0-1

《中国抗日战争美术研究》　　抗日战争时期的中国美术教育

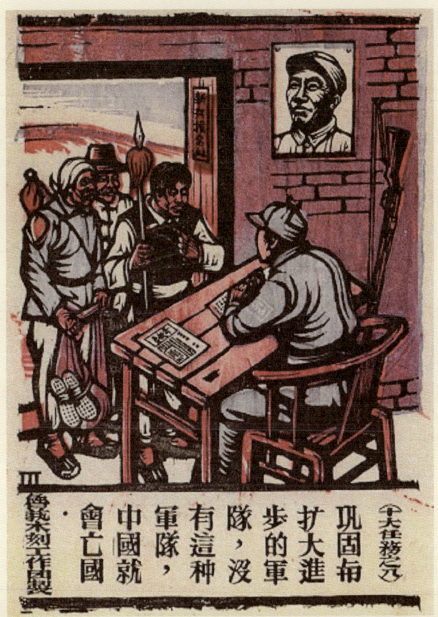

鲁迅艺术学院木刻工作团《巩固与扩大进步的军队》套色木刻

图 0-2

宜进行美术教育的变革创新，顽强地生存发展着。一些新生的国立、省立、市立和私立美术院校破茧而出（图0-3），一些以抗日救国为己任的社会机构、社团和政府部门办起了各种形式的木刻、漫画训练班和函授班，对社会大众开展短期速成美术教育，弥补了战时专门美术教育的不足，是中国现代美术教育的标志性创新发展。美术师范教育也因此引起国家的重视，再次复兴，美术教育成了抗战救国的重要阵地，造就了大批的抗战文化军队，同时也涌现了众多的美术教育大家。

抗战以来，国家开始注重美术救国，1940年设立美术教育委员会，制定并公布《教育部美术教育委员会章程》，以期推进美术教育的革兴。1939年3月，第三次全国教育会议上，赵崎、滕固提出《推进实用艺术教育以利建设案》请教育部审查会参考，大会请教育部采择施行。赵崎、滕固认为"世界各国对于实用艺术教育，均极重视，莫不以为国际市场争逐之利器"[9]。因此，他们的提案主张"倘艺术学校课程，加以充实，广设实用艺术科目，设备实习工厂，学生愿习绘画雕塑等纯艺术者，必严其甄选，限以阶段，不及格者，不得进级。则将来学生之不能成画家或雕塑家者，犹得为工业设计人才；不能从事于设计者，犹得为工艺制造技术人才，庶免浪掷光阴，毫无成就。此其一。我中小学之劳作师资，非常缺乏，教育部至特设劳作师资训练班以养成之。倘能发展工艺教育，则此项毕业生，恰为最适当之劳作师资。所授课

- 9 ·《第三次全国教育会议报告(1939年4月)》，章咸、张援编：《中国近现代艺术教育法规汇编(1840—1949)》，教育科学出版社1997年出版。
- 10 ·《第三次全国教育会议报告(1939年4月)》，章咸、张援编：《中国近现代艺术教育法规汇编(1840—1949)》，教育科学出版社1997年出版。

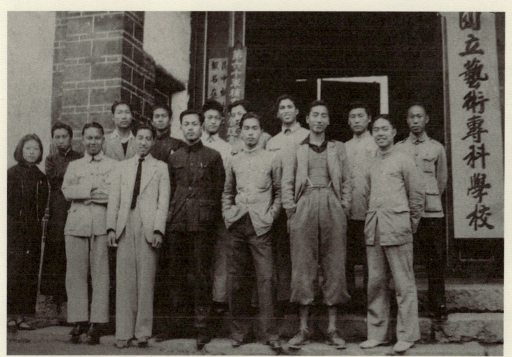

图 0-3

1939年国立艺术专科学校部分师生在昆明校门口合影

程,既有生产价值,兼富美术趣味,而工作室设备简易,亦不至过增学校之负担。且此项教员并可兼授美术劳作两种课程,使钟点报酬加多,易于维持生活;又可使两种课程发生关联,成效更大。实一举而数善皆备"[10]。广设实用艺术科目的具体办法,一是"改组为中央艺术学院,仿英国 Central School of Art and Crafts 之办法以造就美术设计及工艺技术人才,为学校训练之主要目的。除绘画、雕塑外,应迅添设建

筑系及实用艺术系，实用艺术系设陶瓷、染织、印刷、木工、金工、漆工等组。并设备工厂，以备学生实习，设置工艺陈列室，以供学生观摩。此项毕业生，一部分应为供给下列各种高级职业学校师资之需求。一俟此类职业学校建设完成，其毕业学生之欲求深造者，得升艺术学院，学生之来源增广，程度提高，则中央艺术学院，可渐进而达英国 Royal College of Art 及法国 Ecole Nationale des Arts Decoratifs 之地位，乃专以提高艺术设计为其主要任务，而以工艺技术训练，委之于各职业学校负其责任"[11]。二是"设立各种高级工艺职业学校。除中央艺术学院得依其组别，附设高级艺术科职业学校外，教育部应就各项工艺制造中心，分设某科高级职业学校（如福建应设漆工科职业学校，江西应设陶瓷科职业学校等）。其办法应仿德国各城之职业学校（Fachschule）重基本艺术及专门技术训练。此等学校或可责成地方政府设立之，但必须与中央艺术学院保持密切联系，借以维持其艺术标准，而促其前进。在抗战尚未结束以前，不妨先行筹备，或先就后方择地酌设一二校，奠其基础。逮职业学校设备充实成绩渐着时，即可酌量需要，改为专科学校，使相当于德国各地之工艺学校（Kunstgewerbe），使学生得各就一种工艺，精研深造，则我国工艺出品，不难凌驾东西各国而上之"[12]。三是提议增加中小学艺术课程。擅长工艺是中华民族的传统，故作为学习工艺预备课的美术，小学美术课程应至少增至每周二小时，中学至少增至每周三小时，并应制定程序，严其训练。

- 11·《第三次全国教育会议报告(1939年4月)》，章咸、张援编：《中国近现代艺术教育法规汇编(1840—1949)》，教育科学出版社1997年出版。
- 12·《第三次全国教育会议报告(1939年4月)》，章咸、张援编：《中国近现代艺术教育法规汇编(1840—1949)》，教育科学出版社1997年出版。

赵崎、滕固的提案很快得到第三次全国教育会议决议原则通过，并以《改进艺术教育案》请教育部采择施行。从此，对工艺、实用艺术教育的重视和普及，标志着美术教育成为抗战建国的一项国策，为此后美术教育的发展建设奠定了基础。

第 一 章

走出象牙之塔与浴火重生的美术院校

中国现代美术的兴起和发展，无不与国家的兴亡息息相关。民国初期以社会美育为中心的美术救国运动，对医治外患创伤，拯救日益凋敝的民族精神和堕落混乱的社会，普及全民族的审美文化素养，并使中国民众摆脱封建传统礼教的愚昧状态，起着重要的作用。"故救国之道，当提倡美育，引国人以高尚纯洁的精神，感发其天性的真美，此实为根本解决的问题。"[1]继续深化民初以来"美术救国"肩负的历史使命，以促进东方艺术的复兴，甚至与西方艺术抗衡。从本质上看，这是民族自强精神的艺术表现。总体而言，民国前期、中期的美术运动基本上以美术家们身处的艺术院校和社团为基地；换句话说，绝大多数美术家在自己辛勤创建的艺术宫殿——象牙塔中，进行现代新美术运动。因此，为艺术而艺术的倾向也同时滋长。

好景不长，1937年7月7日，日本军国主义分子发动七七事变并迅速开始了全面侵华战争，中断了中国美术家的探索，抗战烽火把美术家推向时代的前沿。《新华日报》发表《全国文艺界抗敌协会成立大会》社论，号召文艺工作者再"不应该也再不可能局守于所谓'艺术之宫'，徘徊于狭窄的知识分子的小圈子中，无论阶级、集团、世界观、艺术方法如何不同的作家，已必须而必然地要接触到血赤淋漓的生活的现实，只有向这现实中深入进去，才有民族的出路也是文艺的出路"[2]。朱应鹏在《美术家当前的责任》中批评"为艺术而艺术"的倾向，明确提出："我们所更需要的，乃是进一步地把美术家本身的技术，来加入至民族抗战的阵线，用笔和色的力量，来唤起民众（图1-1）。同时，乘这一个大时代的潮流中，将从前固有的陋习偏见，一举廓清。此后，切切实实，在民族文化中负起自觉人的任务，来作为保卫民族铁链中有力的一环。"高剑父也在澳门提出："我们艺人应该抱定艺术救国的宗旨，在艺术革命的旗帜下努力迈进，为我国艺术争一口气。"[3]为抗战而艺术、为国家和民族存亡而艺术成了时代的最强音。于是，抗战烽火把美术家推向时代的前沿，"每一位艺术家都不甘心在抗战中太寂寞了，而希望有所表现，他的武器便是一支笔，构成的画面便是战果"[4]。《鲁艺校刊》第二卷第一期（图1-2）就以艺术家手握画笔的局部特写，表现画笔作为武器的战果。

可想而知，抗日战争时期人们都纷纷主张配合着国家抗战建国的正确的政治路线循进，所以要普及艺术教育，学校

- 1. 刘海粟：《救国》，《美术》1917年7月第2期。
- 2. 《全国文艺界抗敌协会成立大会》，《新华日报》1938年3月27日，第1版。
- 3. 高剑父：《抗战画》，广州美术馆藏手稿。
- 4. 许应：《赵望云的画》，《中央日报》1941年2月23日，第4版。

012

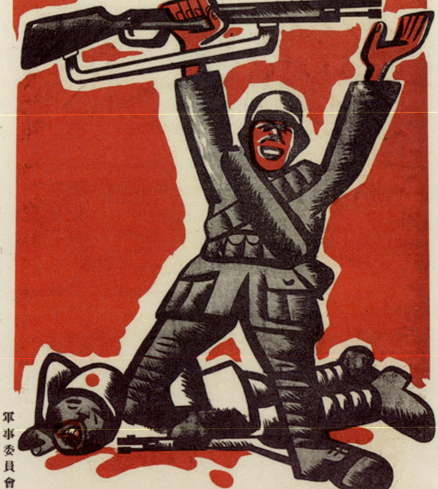

宣传画《英勇的中国抗战士兵》

图 1-1

图 1-2

《鲁艺校刊》套色木刻

是一个最主要的基层发展地,要彻底改进学校的艺术教育,必先使学校的环境社会化,使一切取材与施教的方针都取之于社会的生活,针对着社会的问题,这样才能消除学校教育与社会教育中间的那条鸿沟,而真正抗战建国的艺术教育的建立,实有赖于此。[5]

抗战以后,艺术教育才引起人们的高度重视,这个划时代的转变,就是艺术教育把握了时代脉搏,在中华民族危亡的时期,真正起到了唤起与发动民众的责任。

从此,无论是抗战的大后方还是敌后根据地,美术教育已经走出了象牙之塔,有形无形地普遍发展着。这种发展现象,不仅见之于战前,而且见之于战时。因此,我们可以发现美术教育不再仅仅是和平时代的娱乐教育,而且是战争时代左右社会人众心理的一种最有力的爱国主义精神教育。

第一节
国立美术大学的重组

在民族危亡时刻,美术家终于从狭隘的象牙塔中走出来,视野为之一阔,充满时代气息的艺术表现比比皆是。吴冠中

5. 思琴:《漫谈艺术教育问题》,《音乐与美术》1940年第5期。
6. 吴冠中:《出了象牙之塔》,载《烽火艺程》,中国美术学院出版社1998年出版。

在《出了象牙之塔》中回忆:"正当学校将筹备建校十年大庆的时候,七七事变,日本帝国主义发动了侵华战争,宁静的艺苑里也掀起了抗日宣传活动。本来从不重视宣传画,这回却连老师教授们也动手画大幅宣传画了,而且都是用油彩画在布上的。我记得李超士老师画的是一个人正在撕毁日旗,题名'日旗休矣';方干民老师画一个穿木屐的日本人被赶下大海;吴大羽老师画一只血染的巨手,题款'我们的国防不在北方的山岗,不在东方的海疆,不在……而在我们的血手上'。"而杭州艺术专科学校学生同仇敌忾,走出象牙塔,莫过于"在杭州大街墙上画抗战宣传画,四五个同学编为一个组,有的爬上木梯悬空画图,有的提着颜料桶准备上色"。

一、北平艺专与杭州艺专在沅陵的并校

战火无情地吞噬着文明的乐园,羽翼未丰的美术院校的厄运由此开始。中国北方的国立高等艺术学府北平艺术专科学校和南方的国立高等艺术学府杭州艺术专科学校,这时也开始饱受日本侵略军战火的蹂躏而被迫离开故地,踏上颠沛流离、千里流亡的路途。1937年12月,国立杭州艺专师生在江西贵溪临时分校校门前留影(图1-3)。

七七事变后,北平沦陷,校园被日军侵占,北平艺专部分师生千里流徙,辗转来到江西牯岭。同年12月,也因日寇攻入上海,杭州艺专撤出杭州,南迁浙江诸暨吴墅。随着战火

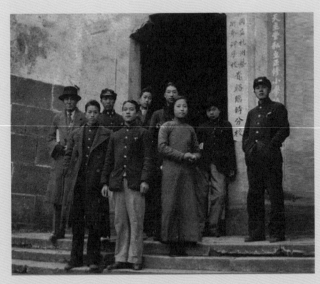

1937年12月国立杭州艺专师生在江西贵溪临时分校校门前留影

图 1-3

逼近，退至金华、江山、鹰潭和贵溪，暂借贵溪中学教室上课，以教堂为校址、宿舍。因为校舍的缺乏，在贵溪只住了一两个月，而后又迁徙到湖南长沙，借雅礼中学安身。1938年4月，林风眠到武汉请示教育部，奉教育部令再撤至湘西沅陵，校址设在沅江畔的老鸦溪，占用作家沈从文家一所依山傍水的院落为校舍。

抗战期间的国立艺术专科学校校徽

图 1-4

1938年3月，国立北平艺术专科学校也来到沅陵会师，两校师生共有200余人（其中北平艺专学生仅40余人）。教育部遂下令两校合并为国立艺术专科学校（图1-4），取消校长制，改由林风眠、赵太侔、常书鸿三人组成校务委员会，

7. 虚室:《抗战以来的国立艺专》,《教育杂志》1941年第31卷第1期,第56页。

林风眠为主任委员。缩并合成的国立艺术专科学校成为当时全国唯一的国立艺术大学（图1-5）。虚室在《抗战以来的国立艺专》一文中谈到国立艺专的诞生时说：

> 七七事变发生后，国立北平艺术专科学校和国立杭州艺术专科学校先后迁至内地。到了二十七年三月，这两个艺校都到达了湖南沅陵，于是教育部令两校合并改组为今日的国立艺术专科学校，当初组织校务委员会主持。到了夏间，部聘滕固先生为校长。就在沅酉二水汇流的岸上，建起了新的校舍，展开他们的教学。艺术和宣传，在沅陵起了浓厚的空气。[7]

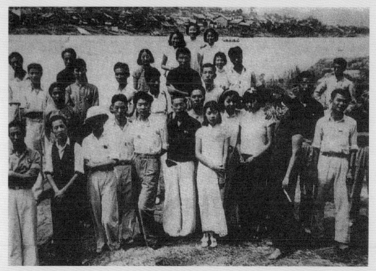

图1-5　1938年国立艺术专科学校高级职员班在沅江边毕业合影

至于国立北平艺术专科学校和杭州艺术专科学校合并的意义，虚室在《抗战以来的国立艺专》中记叙：

> 滕校长告诉我们说："国立艺专是历史转换时期的产儿，北平艺专产生于五四时代，杭州艺专产生于北伐时代，现在的艺专产生于抗战时期，她继承了五四和北伐的精神，而来担负抗战时期艺术文化的建设，她在时代的意义上十分重要。"这几句话鼓励了每一个教员和每一个学生，使他们奋发勇往。[8]

然而，两校患难中结合却不同舟共济，反而师生不合[9]，以李朴园为首的两校八位教授发出倒林风眠声明，支持赵太侔当校长，逼走了林风眠（图1-6）。遂引起了两校学生对立风潮，学生罢课数月，将李朴园驱逐出校。教育部迫于学潮，让赵太侔离校，恢复校长制，林风眠复职。由于当时掌管教育部的张道藩与林风眠有个人恩怨，遂趁机又另派从德国留学归来的行政院参事滕固来担任校长，平息了这次学潮[10]。战火的蹂躏和人事的纠葛，使新生的国立艺专深受其害：杭州艺术专科学校的教师大部分离校，仅剩方干民、赵人麟、雷圭元三位教授；北平艺术专科学校的教师基本未动，仅有王曼硕教授和孙野、李黑等少数几个学生后来去了延安，踏上美术救国的前沿。滕固为国立艺专作的《国立艺术专科学校校歌》歌词发出了艺术教育为抗战服务的时代最强音：

- 8 · 虚室：《抗战以来的国立艺专》，《教育杂志》1941年第31卷第1期，第56页。
- 9 · 据程丽娜《我和开渠在抗日流亡中》一文记述，两校合并后杭州艺专师生家属有百余人，各种教具均有，而北平艺专只有几名教授和少量学生，经费充足。合并后国立艺专经费不足，北平艺专不肯拿出经费支援，致使两校师生对立。见《烽火艺程》第62页，中国美术学院出版社1998年出版。
- 10 · 彦涵先生在《贵溪、沅陵学潮》一文中说，沅陵学潮平息的结果是让林风眠复职（见《艺术摇篮》，浙江美术学院出版社1988年出版)，而前揭程丽娜之文和朱膺、闵希文《风风雨雨的国立艺专》一文，都言林风眠被解职，由滕固取代。
- 11 · 宋忠元主编：《艺术摇篮》第21页，浙江美术学院出版社1988年出版。

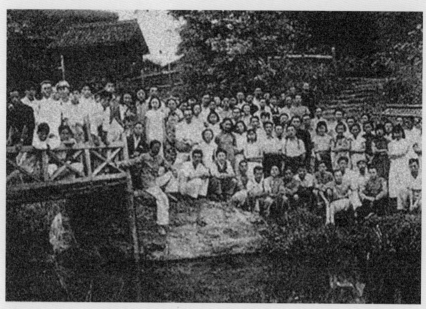

图 1-6　1938年国立艺术专科学校在湖南沅陵送别林风眠校长时合影

> 我们以热血润色河山，
> 不使河山遭蹂躏；
> 我们以热情讴歌民族，
> 不使民族受欺凌。
> 建筑坚强的城堡，
> 保卫我疆土人民。
> ……
> 为创造人类的历史，
> 贡献我们的全生命。[11]

二、国立艺专的四度迁校与学科转型

虽然国立艺专避处湘西,仍常遭日军飞机骚扰,继而长沙大火、武汉失守,迫使国立艺专于1938年冬天奉命迁云南滇池,最初在昆明城内,借用昆华中学和昆华小学上课[12](图1-7)。国立艺专学生谢小云回忆说:"在沅陵,上了两学期的课,又因为敌机的侵袭而迁移,初时到贵阳,但终于受不了那种狂炸,而到了昆明附近的禄丰,这里的气候这样温和,愈使我们忆念起西子湖畔的桃红柳绿底(的)春日来了,这使我们与中央航空学校的同学们喊出'勿忘笕桥'的口号一样,不禁要叫出'夺回我们的罗苑'!"[13]

因校舍困难、空袭频繁,1939年12月中旬国立艺术专科学校开始迁址。1940年1月取道贵阳迁移到滇池东南岸之呈贡县(今昆明市呈贡区)的安江村(距昆明市区约80里)[14]。安江村是滇池旁边的一个美丽的村庄,那儿有一片湖,波光山影,纵横的湖堤把村庄划成了数区,每区有一所包围在森木苍翠之中的宏大的庙宇,国立艺术专科学校借村庄中部湖水环绕的5座祠堂、庙宇为校舍办学(图1-8)。整个建筑坐北朝南,占地1160多平方米,由中间的间楼、大殿、前后天井及东西厢房构成,其中玉皇阁为宝塔形岗楼式建筑,抬梁穿斗式屋架。整座建筑典雅朴素,东西厢房为土木结构。国立艺专把这些庙宇改造成学校的教室、宿舍、办公室和图书馆,有些民房也腾了出来,做了教职员的宿舍和住宅[15]。这

- 12. 虚室:《抗战以来的国立艺专》,《教育杂志》1941年第31卷第1期,第56页。
- 13. 谢小云:《杭州艺专到了昆明》,《学校春秋》1939年复刊第1期,第3页。
- 14. 《美术界动态:国立艺专迁址》,《美术界》1940年第1卷第3期,第16页。
- 15. 虚室:《抗战以来的国立艺专》,《教育杂志》1941年第31卷第1期,第56页。

图 1-7

1939年国立艺术专科学校在昆明办学

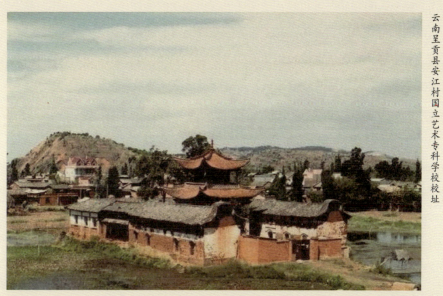

图 1-8

云南呈贡县安江村国立艺术专科学校校址

时国立艺术专科学校由旧制专科（高中毕业后考入）、新制专科（五年一贯制）和高级职业学校三个系统构成，分为七个系——中画、西画、雕塑、工艺美术、商业美术、建筑装饰和音乐，教员一共有45人，学生约300人。学杂费一共只要11元，假如是战区学生的话，除免缴费之外，还可以向学校请求贷金。

滕固校长兼任教务长，教授潘天寿、常书鸿、王临乙、唐学咏等人，分任各系主任，每一系占用了一所改造了的庙宇，独自成一世界。教员和学生的作品，常常陈列在观摩会里，给校外人士观览，他们又从事抗战作品宣传，在昆明和重庆都曾公开展览过。西画系主任常书鸿，勤于教导，最勤于制作，他个人的作品在昆明展览过两次，博得观众的美评，给西南的都市增添了艺术的气息。学生的课外活动是运动、旅行、到乡村去宣传、考察民俗艺术。这些艺术青年，他们所憧憬的是"力量"和"自然"，该校毕业生有好几人在大理和丽江一带考察过当地的民俗艺术，在那里组织了专艺的工作站，奇异的材料不断地送到学校来，教员和学生都喜欢这些材料，引为珍异的参考品，其中西藏的佛像绘画和雕刻，成了滕校长的研究资料。国立艺专迎来了两校合并以来最好的一段时光（图1-9）。吴冠中教授回忆在安江村这段求学经历时说："国内许多有名望的艺术家都曾先后来校任教，许多在地方艺术学校学习过的学生也转来学。"接着还感叹道："这段时期是非常重要非常关键的，大师云集，并使青年学子们

- 16 · 吴冠中：《出了象牙之塔》，见《烽火艺程》第5页，中国美术学院出版社1998年出版。
- 17 · 《国立艺术专科学校开始招生》，《福建教育通讯》1940年第6卷第2期。

图 1-9

国立艺术专科学校部分师生在呈贡县安江村校园合影

能潜心学习,为日后的中国画坛培养了新的一代大师及优秀艺术人才。"[16] 国立艺术专科学校在安江村时期,虽学潮不断,但实为抗战以来较安定之时期。

1940年,全国最高艺术学府国立艺术专科学校开始招生[17](图1-10),关于招生具体情况,其招生简章有详细的规定:

> 国立艺术专科学校现已开始招生,凡有特殊禀赋性能,及专攻艺术兴趣者,可按本章办理报考入学;兹探志该校招生情形如次:

图 1-10 《福建教育通讯》1940年第6卷第2期刊载《国立艺术专科学校开始招生》

一、新制专科一年级（五年一贯制），本校旧制专科及高职校各级插班生，暂不招收。

二、学额110名，内计中（画）、西画、雕塑各20名，应用美术30名（十六岁至二十岁），音乐20名（十六岁至十八岁），男女兼收。

三、具有初中毕业证书或同等学力确有艺术根底者，得应报考。

四、报名自即日起至9月9日止，投考学生须向招考地点，填写报名单一张，并缴毕业证明文件，二寸半身相片6张，报名费2元，平时作品3件（木炭、铅笔、水彩、国画等类），医生证明书一纸（投考音乐组者，另须填明考试演奏之钢琴和唱歌曲谱名称及作者姓名）。

五、9月11、12两日，分别在昆明本校、重庆

18 · 《国立艺术专科学校开始招生》,《福建教育通讯》1940年第6卷第2期。

19 · 谭雪生、徐坚白:《回忆在抗日战争时期的国立艺专》,载《艺术摇篮》,浙江美术学院出版社1988年出版。

沙坪坝中央大学师范学院艺术科、成都小城方池街九号刘开渠先生、桂林广西省立美术院等处应试;惟投考音乐组者,主科试验地点略有不同。

六、主科应考素描:木炭、铅笔、毛笔(任选两项);副科应考公民、国文、外国文(英、德、法文任选一科)、史地、数学(考试时间另订之)。[18]

但是,国立艺专好景不长。滕固欲聘傅雷担任教务长,因傅雷提出的两个条件滕固不能满足,傅雷折回上海。继而又让方干民出任此职,不到半年又因人事纠纷而解聘,导致原杭州艺专在校学生的不满,要求滕固校长收回成令。滕校长固执己见,因之引发了一场持续了两个多月的"暴风雨似的学潮"[19],震动了整个学校,破坏了平静的学习环境,滕固因此引咎辞职,教育部另派中国画家吕凤子接任(图1-11、图1-12)。

吕凤子自画像

图1-11　　　　图1-12

1940年国民政府以电报代聘吕凤子任国立艺术专科学校校长(中国第二历史档案馆全宗号5)

吕凤子接任校长时,提出了5个条件,其中之一是要把国立艺专迁到四川璧山,那是他自己创办的私立正则艺术专科学校所在地,便于他教育管理。加之那时越南局势恶化,危及昆明,教育部便令国立艺术专科学校迁往四川。鉴于国立艺术专科学校成立以来派系纷争、学潮叠起,吕凤子采取了一系列措施:一是只让学生内迁,教师一个都不聘,由正则艺术专科学校的教师来充任。二是1940年底国立艺术专科学校迁到重庆璧山[20],借县城里一座壮丽的道观"天上宫"为校舍,聘刚从法国回来的蒋仁担任教务长,从英国归来的李剑晨任水彩画教师。三是以个人收入所得设"吕凤子奖学金"奖励贫寒的优秀学生。1941年夏,国立艺术专科学校又从璧山迁至距璧山县城30余里的青木关,在附近的松林岗(图1–13),搭些茅草房作教室(图1–14),碉堡为寝室(图1–15)。

关于国立艺术专科学校这些情况,吴冠中在《出了象牙之塔》一文中写道:国立艺专在"璧山县里借的'天上宫'等处的房子不够用,便在青木关附近的松林岗盖了一批草顶木板墙教室,学生宿舍则设在山顶一个大碉堡里,上山下山数百级……"[21] 1942年夏,吕凤子因兼办正则艺术专科学校,年岁已大,积劳成疾,无力同时身系两校要职,遂向教育部提出辞职,推荐好友陈之佛继任校长。那时陈之佛刚刚在重庆举办过画展,驰名山城,陈立夫乐意接受吕凤子的举荐,马上面请陈之佛接任,但陈之佛不愿接手这烫手的山芋,坚辞

- 20 · 重庆璧山,昔人云"四山如璧",又云"山出白石,明润如璧",故名。
- 21 · 吴冠中:《出了象牙之塔》,见《烽火艺程》第6页,中国美术学院出版社1998年出版。

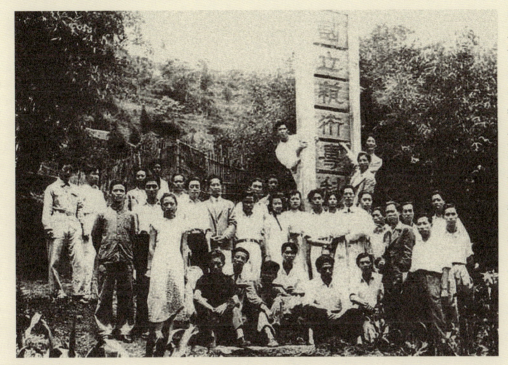

图 1-13

1941年夏国立艺术专科学校毕业生于璧山松林岗校门口合影

图 1-14

四川松林岗国立艺术专科学校校址

图 1-15

卢是1941年作木刻《四川松林岗国立艺专宿舍》,宿舍为三层碉楼

不就。陈立夫又派中央大学教育家、佛学家顾毓琇（战时教育委员会主任委员）登门劝请陈之佛，陈之佛勉为其难，只好走马上任。

图 1-16 国立艺术专科学校校长陈之佛

1942年，中国画家陈之佛（1896—1962）接任国立艺术专科学校校长（图1-16）。因松林岗离他自己所住的重庆沙坪坝有几十里路，到达学校工作十分不便，陈之佛也向教育部提出了迁校要求。他选定了重庆盘溪一个叫做黑院墙的庄姓大院作为艺专的新址。这里环境清幽，依山傍溪，新修的汉渝公路正好从这里经过，交通很方便，他每天从沙坪坝渡过嘉陵江后再步行到达学校比较方便。国立艺术专科学校遂又搬迁到嘉陵江畔的盘溪黑院墙办学。陈之佛启用丰子恺为教务长，黄君璧任国画科主任，秦宣夫任西画科主任，王道平任应用美术科主任；另聘王临乙、吴作人、吕霞光、李超士、刘开渠、庞薰琹、李可染、赵无极、蒋仁、邓白等为教授；另聘胡善余、俞云阶担任西画教师，邓白任图案教师，潘韵任中国画教师，吕凤子聘任的正则艺专的教师则不再被续聘。很快学校就贤能汇聚，人才济济，自此国立艺术专科学校从颠沛流离的大搬迁状态中安定下来。

1944年春，陈之佛辞去校长职务，教育部再选远在浙江青田英士大学任教的中国画家潘天寿（1897—1971）任校长（图1-17），先由教授李超士代理校务，谢海燕任教务长。伴随1944年秋潘天寿的到任，及其采取的"学术自由，兼收

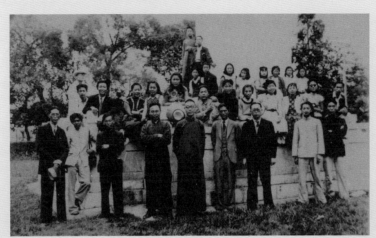

1944年潘天寿校长与国立艺术专科学校师生在重庆盘溪合影

图1-17

并蓄"的办学方针,国立艺专又迎来了往昔的生气,林风眠、方干民、吕霞光等教授被请了回来,又新聘了从法国留学归来的程曼叔任雕塑教授,倪贻德任西洋画教授,加之国画教师吴茀之、李可染,青年教师赵无极等,在西画系实行分画室教学制度,设林风眠、李超士、方干民、吕霞光教室,以利艺术上不同流派、风格的发展和相互促进,国立艺专出现了中兴气象(图1-18)。

陈之佛、潘天寿执掌国立艺专的时期,国立艺专终于从日寇侵华战火的破坏和摧残中解脱出来,荟萃了一大批优秀的美术教育家,如林风眠、关良、谢海燕、丰子恺、邓白、黎雄才、黄君璧、李仲生、丁衍镛、胡善余、李超士、方干民、

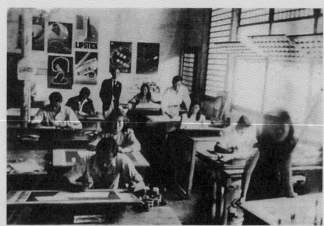

1945年国立艺专在重庆江北盘溪的图案教室

图 1-18

秦宣夫、倪贻德、吕霞光、李剑晨、刘开渠、王临乙、周轻鼎、萧传玖、赵人麟、张宗禹、王道平、陆德群等,为中国现当代美术的发展,奠定了雄厚的人才基础。

自1937年以来,北平、杭州两个国立艺专离别属地,到湖南沅陵合并为国立艺术专科学校,先后历时七年十次迁徙,颠沛流离于冀、鲁、豫、皖、浙、赣、湘、滇、黔、川10省,行程8000公里,发生了三次大的学潮,更换了五任校长,共耗法币35亿之多,损失图书、教具大半,损兵折将惨重,尤其是蔡成廉教授[22]、滕固校长因此付出了生命的代价。一些师生投笔从戎(图1-19、图1-20),投身抗战救国的实际工作,有些参加郭沫若领导的军委会政治部第三厅的抗日宣传,有的冒着种种危险奔赴抗战疆场。这些人中有王曼硕老师和

1938年国立艺专女生王文秋奔赴延安

图 1-19

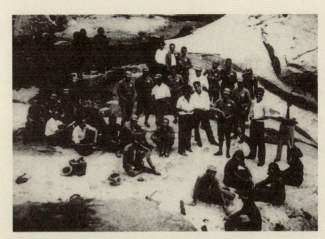

图 1-20　1938年国立艺专毕业学生在湖南投笔从戎,参加抗日

彦涵、罗工柳、力群、王朝闻、张晓非、王文秋及校友胡一川、艾青、王式廓等人,他们献身革命,历经磨难,终于换来一个"西南联大"式的国立美术大学在战火中崛起!

第二节

私立美术院校绝处逢生

日寇发动的全面侵华战争,使中国的私立美术院校时乖运舛,遭受灭顶之灾。战争初期新华艺术专科学校和上海美术专科学校被日寇一把大火焚成废墟[23]。1938年7月12日,

- 22·《美术界》,1939年第1期,第14页。
- 23·《美术界》,1939年第1期,第14页。

私立武昌艺术专科学校校舍两度在日军飞机轰炸中夷为瓦砾,"所受的损失,不下三十余万元"[24]。西南美专的部分校舍也遭日机轰炸焚毁。1942年9月,桂林美术专科学校的校舍毁于日军对桂林城南的战火之中,而上海美专的校舍被征作难民收容所和军警集中营,苏州美专优美的中西园林建筑成了侵略军的司令部……十几年惨淡经营起来的私立美术院校或毁于一炬,或被迫停办,或苟延残喘。这当中,徐州艺专在战争爆发时关闭,香港万国美术专科学院在日军占领港九后停办(1941年底),新华艺专在校舍被炸后勉强维持了四年,于1941年也被迫停止办学。

为了尽量降低战争造成的损害,国民政府教育部专门发出了预警,电令全国教育机构提前做好应战避难的准备:"自抗战以来,各地教育文化机关被敌军破坏或敌机轰炸者,已属不少。本部对于各该机关实际损害情形,极待查考。各该校如蒙有损害,应将经过情形及损害状况,于电到一星期内,就所知详情报部,最好能附具照片,每种三张,以便编成发表。嗣后,如有同样情形,并应随时补报。"[25] 教育部的电文"各地教育文化机关被敌军破坏或敌机轰炸者,已属不少",其中包括上述遭受灭顶之灾的私立美术院校。

受战争影响的私立美术院校,经济极度困难,面临倒闭的境地:"平时经费全赖学费收入、校董会资助,战后学费减低且大半无费可缴,免费生名额无从限制,校董在此环境亦

- 24 · 其弘:《武昌艺专特写》,《浙江青年旬刊》,1940年第1卷第15期,第24页。
- 25 · 见上海市档案馆藏1937年10月12日教育部电文原件。
- 26 · 《美术界》,1939年第1期,第20页。
- 27 · 参见《上海的艺术教育·上海美专》,载《申报》1938年12月8日。

无从周转，使学校经济枯竭不继，势将解体。"[26]

一、饱受战火摧残的私立美术院校

1938年12月8日《申报》载："学校三所学生400，较战前增一校，学生减少300人，新华及苏州美专损失22万元。"由此可见，战前上海的美术院校，原有上海美专、新华艺专两校，合计学生数达700人。抗战爆发后因为苏州美专迁沪开学，故美术院校数量增加，三所学校在校学生合计400人，人数反而减少，仅及战前十分之六而已。归其原因，主要是由于交通阻隔，内地学生不便来沪，大都就近参加宣传工作。校舍方面，除上海美专在租界未受战争损害外（图1-21），新华艺专损失12万元，苏州美专损失10万元。各校情形如下：

图 1-21　1937年10月12日教育部电文

· 上海美术专科学校·

上海美专创设于1912年，为中国最早之美术学校。原名上海美术院，1914年改名为上海图画美术学院，接着又改名为上海美术学校，1921年改为上海美术专门学校（图1-22），1929年春遵照教育部令始改称上海美术专科学校至今。[27] 1923年设校址于菜市路440号，内包括自建24幢三层洋房及11幢二层楼，另有一部分平房系租自浙绍公所永锡堂。战后美专因学生减少，将余屋出租于开明中学、省立上中、实验小学等三校为临时校舍。因永锡堂欲将平房收回

自用，涉讼法院，判令迁让。因以上中等学校觅址困难，要求和解，结果延至次年3月底迁让。上海美专因有自建房屋，有11间教室（图1-23），有美术馆、工艺馆、图书馆等设备，标本模型颇为完全，丝毫未受影响。

1939年，上海美术专科学校有教职员30余人，刘海粟为校长，谢海燕为教务主任，王远勃为辅导主任，宋邦干为秘书。共设五个学系、两个班科、一个研究班，中国画系主任王个簃，学生17人；西洋画系主任王远勃，学生39人；音乐系主任暂缺，学生13人；图案系主任刘狮，学生16人；艺术教育系图音组主任糜鹿萍，学生21人；图工组主任王洪钊，学生18人。艺术师范科主任宋寿昌，学生24人；高级艺术科学生28人，这两个科系专为培植中小学艺教师资实用人才而设，修业年限均为三年。另有研究班学生3人。全校共计学生179人，较战前减少三分之二。究其原因，内地学生因交通阻隔不便来沪，在内地就近参加宣传工作的人甚多，大都相差一年或一学期即可毕业，故均来函请长假，将来仍可继续来校。经费收入一学期计15 000元，支出17 000元，入不敷出的达2 000元，均向外界筹借。虽然遭受战争蹂躏，但战后师生教育精神为过去所罕见，尤其是学生从不缺课，对于上海市每次举办的慈善美展，师生参展空前踊跃。

· 新华艺术专科学校 ·

新华艺术专科学校原名新华艺术学院（图1-24），创立

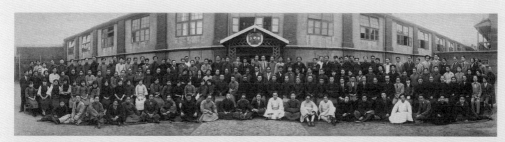

图 1-22

1929年上海美术专门学校第十八届春季开学典礼摄影留念照片

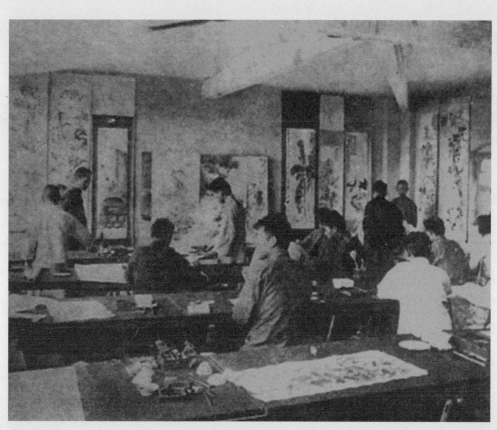

图 1-23

上海美专在上中国画课

于 1926 年，为上海市后起的著名美术学校。1928 年，私立新华艺术学院更名为私立新华艺术大学，迁至上海斜徐路。[28] 1929 年校址为法租界金神父路南口打浦桥。1930 年 1 月，私立新华艺术大学改名私立新华艺术专科学校，在打浦桥浜南购地 12 亩，自建校舍，设备亦颇完全，尤其是工艺设备更充实。1932 年春，新华艺专在沪闵路北桥镇上海县政府左边购置校产 30 亩，又在原有校舍之旁开有广场，供学生游息运动之用（图 1-25）。1934 年春，建友淑图书馆（为纪念徐朗西的夫人王友淑），馆前栽植花木，蓄养鸟儿，使学生得到实地写生场地。1936 年购置校基，在新华艺专之南端建木工场，并在木工场之西侧另开园艺试验场以供学生劳作实习之用。可见，新华艺专经过十多年的苦心经营，在校舍、设备等办学硬件建设方面取得了质的提升，实力大大增强了。但是，1937 年"八一三"淞沪战争爆发，日本侵略者把战火烧到上海。战事中，新华艺专因地处华界，11 月 14 日遭日机轰炸，校舍尽成瓦砾（图 1-26），校园毁损者达十分之七；7 000 册图书仅半数迁出，校具全部付之一炬，估计损失在 12 万元以上，这还是上海市专科学校中战时损失之最轻微者。面对战争的危险，正常的教学秩序被打乱，新华艺专全校师生都惴惴不安。

为避战祸，新华艺专不得不将学校设备统统迁进租界。自 11 月 14 号起至 18 号止，汪亚尘与同仁在法租界租赁薛华立路（今建国中路）155 弄房屋五幢作为临时校址，因陋就简，

[28] 参见潘伯英：《本校简史》，载樊夫、陈尹生：《教育部立案新华艺术专科学校廿三廿四届毕业刊》，1928 年 2 月出版。

图 1-24　"八一三"淞沪抗战爆发前的新华艺专校园一角

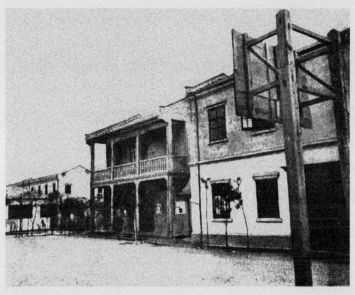

图 1-25　淞沪抗战爆发前的新华艺专校园篮球场

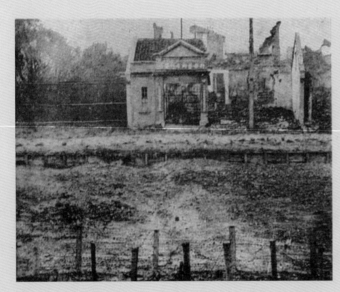
日军放火后，新华艺专校园化为一片废墟

图 1-26

继续办学。还向左右邻居租借了三四间客厅，存放从学校里运出的物品。这时新华艺专打浦桥南的校舍，于1937年11月14日被日本侵略军三次放火焚烧，校园化为一片碎瓦砾土，仅剩一间木工间和校门残迹。艺专的教职员工在法租界的铁丝网前，看着自己辛苦创办的学校被熊熊大火烧成一片废墟，无不泪沾衣襟，义愤填膺。关于这一段历史，1939年1月26日的《新华艺专本校简史》是这样记载的："校务得蒸蒸日上规模初具，同人等正衷心稍得自慰之时，不幸战事爆发，校舍全部于二十六年十一月被焚，一片瓦砾场，有同人等之滴滴心血在焉，但同人等不因之而灰心，且更奋发努力，

冀恢复旧观并欲过之,盖事在人为也。现赁薛华立路155弄14至18号房屋为校舍,一切设备虽不及原有规模,但学生俱能努力用功,此点可告慰我爱护新华之诸同人者也。"

·苏州美术专科学校·

为江苏省唯一之艺术学校,创立于1922年,校址设苏州沧浪亭。该校园舍甚大,除一部分旧式园林化之建筑外,还有新建罗马式房屋数幢(图1-27)。"八一三"后,校园已为日军侵占,且作马厩,损坏甚多,校具以及一切图书等已全部损毁。最为可惜的,为教育部补助的实用美术科机器,价值4万余元,包括铜锌板、三色板、橡皮板等,已全部毁损。

图1-27　全面抗战前苏州美术专科学校的教学大楼

1930—1931年间，苏州美专从法国比利时买来的石膏像，由校董捐款和教育部补助购置，价值1万余元，大多数被破坏，加上图书资料教学设备等损失估计共达10万元左右。该校在苏州原设西洋画、国画、实用美术科，并附设高中，学生200余人。战后迁沪开学，暂借四川路企业大楼一室为临时上课之地，设日夜两校。日校分西洋画、国画二系，学生50人；夜校为商业美术科，学生60人，合计学生有110人，均系旧有学生之继续攻读者。教职员共10人，校长颜文樑，教务主任黄觉寺，总务主任吴秉彝，西洋画组教授颜文樑、朱士杰、黄觉寺、商家堃，国画组教授吴秉彝、江禄煜，理论组教授蒋吟秋、黄觉寺、颜文樑等。苏州美专拟在学生增加时，再另行觅定校址，因为当时的上课之地还可以继续使用。[29]

· 武昌艺术专科学校 ·（图1-28）

1937年全面抗战以后，武汉时时遭受敌机的空袭，武昌艺术专科学校为了学生的安全，决定先派人西上，筹设分校，特在这年冬天到长江上游的宜都古老背找到一个祠堂作临时校舍，并于第二年春季开始上课。1938年8月，武昌校舍竟两度遭敌机轰炸，损失惨重。据1938年《教育通讯（汉口）》刊载《武昌艺术专科学校被敌机狂炸》："武昌艺术专科学校，本月16日惨遭寇机轰炸，校舍摧毁无余，重要图书，悉成灰燃，该校当即发出快邮代电，向全世界文化人士，揭破寇机暴行云。"[30]（图1-29）其弘撰文说："武昌水陆街，那所用无限血泪筑成的巍峨校舍和用无限血泪换来的

- 29·《申报》1938年12月8日。
- 30·《武昌艺术专科学校被敌机狂炸》，载1938年《教育通讯（汉口）》第23期，第9页。

战前武昌艺专水陆街教学大楼

图1-28

1938年《教育通讯(汉口)》第23期刊登武昌艺术专科学校遭敌机狂炸的消息

北平私立燕京大學定期開學

燕京大學已定九月一日開學,報〈者極多。據燕大負責者談:若因校當局能自由主持校務,常繼續開辦,但若遇外來之干涉時,則決定停辦云云。

武昌藝術專科學校被敵機狂炸

武昌藝術專科學校,本月十六日慘遭寇機轟炸,校舍摧毀無餘,亟需賑醫,悉成灰燼。該校當即發出快郵代電,向全世界文化人士,揭破寇機暴行云。

國立東北中學遷移湖南武岡

國立東北中學,原設立於河南之雞公山。該校校址因離戰區太近,故于月前遷移入湘,日前并覓定武岡第八區之金稱市為其學校之駐在地。第該校當局,誠恐人地生疏,租用房舍,不無隔閡,爰轉請湘教廳令飭武岡縣政府轉知協助,而維教務。該府奉令後,隨轉飭第八區區所及敎委儘力予以協助,以免發生隔閡云。

川省各中學增加班次收容戰區學生

川省府以戰區來川學生日眾,亟待繼續設法所需經費由省補助,省府通令各校遵照

图1-29

设备，竟于抗战一周年纪念的后一月全都毁在敌机的魔手之下。"[31] 当时，校长唐义精感慨地说："我真为这流泪了。十几年来的心血，这次几乎完全被毁。当我带着破碎的残余，和寥寥几个不愿离开学校的学生西迁时，回首旧园，真不尽依依之感！"接着他又感慨地补充说："但想到敌人只能毁灭我们的物质，却毁灭不了我们的精神，我们又抖擞了。"[32] 自从遭到敌机轰炸之后，师生更坚定了抗战到底的决心。同时也痛定思痛，增强了防空常识。为了延续文化的命脉，为了师生的安全，同时为了保全仅有的设备，学校收拾残余，马上准备疏散，全校迁往宜都。

[31] 其弘：《抗战中的武昌艺专》，《民意周刊(1937年)》，1941年第14卷第170期，第10-16页。

[32] 其弘：《武昌艺专特写》，《浙江青年旬刊》，1940年第1卷第15期，第24-25页。

二、战争危害下的私立美术院校

·私立西南美术专科学校·

全面抗日战争爆发后，作为大后方的重庆，掀起了群众性抗日斗争热潮，私立西南美术专科学校师生在万从木（图1-30）校长的带领下，积极投入抗日救亡斗争的洪流中，他们在重庆举办抗敌画展，继又至成都展览，师生纷纷以民族英雄故事为题材，运用各种美术形式，激扬爱国情绪，鼓励人民奋起抗战。不久，重庆遭敌机轰炸，该校于1938年奉命疏散，迁往距重庆市西南60华里（1华里等于500米）的鱼洞溪，那里原来就有该校的校舍。西南美术专科学校迁出重庆市区后，该处房子租给国民党中央宣传部及中央训练委员会使用。1941年秋，学校的大礼堂以及部分宿舍遭敌机轰炸

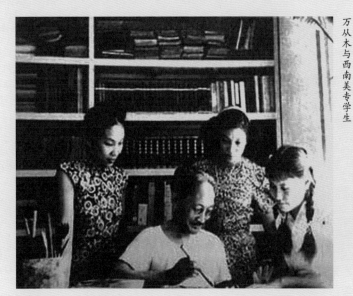

图 1-30

焚毁，损失惨重，而迁移至鱼洞溪的一部分校舍，也同时遭到空袭，经校董会紧急会议议决，拟迁成都。由校长万从木筹垫经费，率校西上，迁至成都南郊觅定校址，继续上课。

· 徐州艺术专科学校 ·（图 1-31）

1937年秋，日本侵略军从华北大举南下，战事紧张，为了逃避日机空袭，徐州艺术专科学校迁到西北拾屯乡继续上课。1938年5月，因为徐州即将沦陷，徐州艺术专科学校被迫停课，再也无法维持下去了。徐州艺术专科学校从1924年创办到1938年停课，历时14年，毕业学生约有500名，在

徐州艺专校舍旧址

图 1-31

动荡苦难时代诞生的这所艺术专科学校，就这样在日本帝国主义的侵略下停办了。

· 南京美术专科学校 ·

为高希舜、高希尧、章毅然等人创办于1931年秋，建校址于南京石鼓路，高希舜为校长，内设中国画、西画两系，聘请陈之佛、张安治等人为教授。1937年，上海淞沪抗战爆发之后，上海南京各机关团体及各个学校纷纷内迁。许多单位按政府的意向，先迁武汉，尔后迁往昆明、重庆。而高希舜则将"南京美专"单独迁到了他的家乡湖南桃江桃花港西郊的陶宫保第继续办学（图1-32）。美丽的桃花江、雄巍的浮丘山、脍炙人口的民歌"桃花江是美人窝"，是艺术创作灵感

抗日战争时期南京美术专科学校毕业文凭

图 1-32

发生的绝佳地方。南京美专先在高希舜的祖宅临时过渡，后来在二行村兴修了一栋木制二层教学楼，这些房子都是木结构，有上下两层，楼上是宿舍，楼下是教室，一排有10多间。抗战时期南京美专僻处乡村，生源不足，当时南京美专并不收学费，只收米，尽管如此，还是有很多人交不起米。在湖南办学的12年间学生不多，共招收了200来个学生。教师有高希舜、章毅然、伍纪云等人。即使抗战胜利之后，高希舜也未将南京美专迁回南京，而是在极端困难的情况下，从1938—1950年在此地坚持办学12年。当年的门墙桃李，日后多为中国画坛名宿。如名画家郑大维及福建的郑岩，北京的陈子青，湖南的莫唐、符汇河皆出于他的门墙。由于南京美专在此地办学多年，这里被人们称为"南京村"。

·白鹅画会绘画补习学校·（图1-33）

早在1932年"一·二八"淞沪抗战时就毁于战火，几经数载努力恢复办学，却又遭日寇全面侵华，燃起上海"八一三"之浩劫。因此，白鹅画会绘画补习学校于1937年9月29日在《申报》刊登《白鹅画会绘画补习学校宣告结束停办启事》，宣告："敝会校等创立九载初，毁于'一·二八'之变。而今恢复中，又重逢国难，觉无继续必要。经决议，停止进行，除呈报社会局外，合行登报声明。此启。"

图1-33

第三节
私立美术院校的惨淡经营和创新教育

尽管这时的中国私立美术院校因受战火而遭灭顶之灾,但各种保存实力和发展美术教育的努力仍在继续。

一、新华艺专的惨淡经营

战前,新华艺术专科学校有学生270人,到全面抗战时不足半数,学生仅有122人,分国画、西画、艺术教育、图案等4系,并附设劳作专修科及商业美术班二班。1939年新华艺术专科学校有教职员20余人,校长仍为徐朗西(图1-34),汪亚尘为副校长兼教务主任,潘伯英为总务主任,汪声远为国画系主任,周碧初为西画系主任,徐希一为艺教系主任,李世澄为图案系主任,姜丹书为劳作科主任,郑月波为商业美术班主任。设有5间教室,内部设备除一部分旧有迁出者外,其余均为新置,每学期经费收入8 200余元,支出11 000余元,入不敷出达2 000余元。

新华艺专校长徐朗西

图 1-34

为了让未毕业的学生完成学业,新华艺术专科学校借法租界的临时校址继续办学。由汪亚尘、唐云、周碧初、荣君立、来楚生、钟慕贞、潘伯英、程品生和徐希一等为教授和助教,主持着西画、国画、图案、音乐及工艺各课程。行政人员每

33 · 郑镜台、荣君立、林家春:《在学潮风暴中产生的新华艺专》,载《汪亚尘艺术文集》第570-571页,上海书画出版社1990年9月出版。

34 · 关志昌:《汪亚尘》,原载台北《传记文学》1991年第58卷第6期,引自王震、荣君立编:《汪亚尘的艺术世界》,第248页,民主与建设出版社1995年出版。

人每月只能领取15元的维持费。如此惨淡经营,一切设备和条件虽远不及原有规模,但学生们仍能努力学习,这无疑是给艺专同仁们的极大安慰。为了造就更多的艺术人才,为中国的抗日战争效力,当时艺专又开办了夜校,校址在王家沙附近的爱文义路(现北京西路605弄)上,由郑月波、姜书竹、林家春和施清(总务)等任教,设置了图案和实用美术两个系,培养出了不少人才。[33]

新华艺术专科学校的办学特色,旨在平时就注重工艺美术教育一项,以造就实用人才,非但是在战时。首先,重视基础设施的建设。1936年夏,在学校南端购地建造木工间一所,配备了2只进口木工自动机械,便于工艺系学生实习;在学校西侧增辟园艺试验场,给劳作学生实习。还设立了古物陈列室,陈列徐朗西校长及教授同仁捐献的文物古画,以及副校长汪亚尘在欧洲临摹的几十幅古画,共500余件供师生观摩参考。1937年春,学校又建造印染工场及金工工场一所,配置了一些机器。其次,承担教育部托办的"劳作专修科",借以培养劳作人才;1937年暑期中,还承接上海市社会局委托的"劳作音乐美术暑期讲习会",培训上海市小学教师。俟战事平定后,拟仍在原地建筑校舍,因为该处尚存十分之三建筑,倘经过装修,即可应用。就这样,新华艺术专科学校勉强维持了4年,到太平洋战争爆发,日寇占领了租界,1941年12月新华艺专因拒绝向日伪当局登记及申报师生名单,停止了办学(图1-35)。[34] 但学校还有学生没有完成

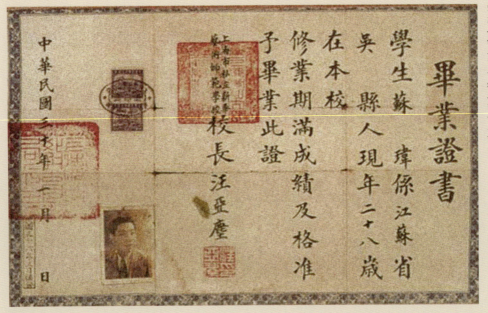

图 1-35

1941年新华艺专颁发的毕业证书

学业,无法踏上社会谋生。因此汪亚尘与校董们决定把学校迁到别处,更名为"佩文艺专"。一直坚持到艺专成立后的第18个年头,新华艺术专科学校才结束了培养艺术人才的历史。

新华艺专创办18年,教育成就丰硕,人才辈出,先后有几千毕业生走上社会,其中涌现了不少学者、专家和革命干部。黄镇、于希宁、李文宜、率昌鄂、聂耳、沈同衡、陈烟桥、胡考、邵洛阳、杨可扬、芦芒(早名李洵)、李青萍、王云阶、阎丽川等这些为人们所熟悉的名家,都是新华艺专培养出来的学生。

白鹅画会创始人方雪鸪(左一)、陈秋草(中)、潘思同(右一)

图 1-36

在新华艺专夜校附近,还有两个艺术夜校。一个是由方雪鸪、陈秋草执教的"白鹅画会"(图 1-36)。该会为方便有志于西画研究的业余美术爱好者、工厂职工补习,白鹅画会的办学模式多样化,设有日夜习部、寒暑假临时补习班和通信研究部(函授部)。早在 1928 年 8 月,白鹅画会就设立了日夜补习部,每年分成 4 个研究期,每个研究期时间为 3 个月,广大工厂职工及业余美术爱好者可以根据自身需要随时调整研究时间,每月学费只有四五元,为那些想深造学习但又苦于无力支付美术学校高昂学费的产业工人、商场员工和穷苦学生等提供便利、带来了实惠。迄 1937 年全面抗日战争

爆发时，白鹅画会绘画补习学校办学近十年，已经成为一所名声遐迩的业余美术教育机构（图1-37）。1937年7月4日《申报》就刊登过《暑期研习美术良机》一文。该文介绍说："名画家陈秋草君，鉴于我国自由研究美术集团之寥落，并为适应有志美术者业余研习起见，从事于白鹅画会暨绘画研究所等事业之创设已十年于此。宗旨纯正，不惟适合在野作家进求研究，而对初攻绘事者，尤能施以切实训练，苦诣经营，颇着成绩。兹当暑期来临，陈君本其普及美育培养人才之热忱，订于七月十二日起，举办暑期绘画研习班二月。分午前九时，至十一时半；及入晚七时，至九时半二班，教导铅笔、木炭、水彩、油绘、粉画等科。不论已未学画，凡属职业人员或暑期学生，对美术具热忱者均可加入。订有章程，函索只附邮票一分，寄询爱文义路成都路口、广仁医院对面三号白鹅画校即覆。"从这则广告可以看出，白鹅画会已经形成较为完善的西洋画课程教学体系，为暑期＋日夜教学模式，即白天、晚上都可以来学，学习时间短，尤其是没有入学门槛，对美术爱好者、初学者有很大的吸引力。可惜，两个多月后，白鹅画会于1937年9月29日在《申报》刊登《白鹅画会绘画补习学校宣告结束停办启事》，白鹅画会办学10年，终因日寇占领上海宣告停办。

另一个是"中国艺大夜校"，由张英超、林家春、李咏森、江寒汀、钱鼎、伏文彦和张益芹等人执教。

图1-37 白鹅画会附设白鹅绘画补习学校的登记表

二、苏州美专的另起炉灶

1938年春,日寇进犯苏州,苏州美术专科学校西迁,先迁至吴江同里,再迁浙江菱湖,最后雇船载运设备,再度西迁,共有大小船各一只,小船由胡粹中率领直至四川,历尽艰辛。大船载运部分石膏像,由校长颜文樑(图1-38)和张念珍、黄觉寺等人率领,由于船大过不了陡门而折返宁波,再乘轮船辗转撤到上海。经苏州美术专科学校在沪学生的请求,于王家沙租得某小学教室一间,办起了苏州美术专科学校沪校,颜文樑任校长,李咏森为副校长。学生有30余人,教师有黄觉寺、朱士杰、吴秉彝等人,颜文樑自任油画、素描课老师。不久又迁至四川中路37号企业大楼七楼继续办学,学生增至40余人,分国画、西画二系,校务由颜文樑和陆寰生二人兼理,教授有朱士杰、黄觉寺、吴秉彝、丁光燮、承名世、江载曦等。颜文樑校长兼西画透视学、色彩学、解剖学教授,黄觉寺任教务主任兼西画美术史教授,商家坤任训育主任兼图案西画教授,吴秉彝任事务主任兼国画花卉教授,朱士杰任西画兼图案教授,叶楚伧任国画人物教授,江载曦任国画山水教授,张新械任西画助教,蒋吟秋任国文教授,范承炽任英文教授,余觉任国学讲师等。此时的课程设置,上午为解剖、透视、色彩学、美术史等理论课和中国画课,以及外语、国文等文化课,下午为西画专业实习课(图1-39)。并添办商业美术夜校[35],特聘上海中国化学工业社广告主任、水彩画家李咏森为副主任。学期结束时,借上海大

颜文樑画像(何仲远速写)

图1-38

35·《美术界》,1939年第1期,第14页。

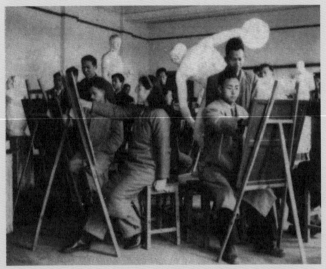

苏州美专的学生在老师指导下画素描

图1-39

新公司举办苏州美专沪校师生画展。

苏州美术专科学校在沪期间极其艰辛，教授们多为义务教学，不拿工资，仅发一点车马费；由于企业大楼房租月月加租，颜文樑等人售画所得也入不敷出；日本派驻苏州原领事、时任上海兴亚会会长的松村雄藏，以关心办学为名，以日本政府资助经费为诱饵，与颜文樑先生协商回苏州复校和合办学校，对其进行诱胁，被颜文樑婉言拒绝。

1941年太平洋战争爆发，日军进占租界。为避免日军注目，颜校长不得已缩小影响，取消美专沪校名义，改称画室，学生知者便来，不登报招生。学生毕业，仅学校开一证明，不

发毕业文凭（图1-40），以避免文凭必须经过日伪教育局盖章。其办学艰难曲折，正如1946年12月《艺浪》第4卷第1期——二十五周年校诞纪念特刊号所载："至于精神上，在这八年的流浪海上，一面在艰难的支持下，几等于停顿。虽然在整个艺坛下，都成一般的现象；但各方面都与后方并未绝缘，努力维持，这种艰苦生活，已够使整个艺坛，遂成苟延残喘而幸免没落。……这种痛苦现状，虽然维持了一个整时期，但绝不是一种根本的绝望。……非但不能阻碍艺术的进步，毋宁说更能坚忍，整个艺坛，便有像苏醒而呈现活跃的气象了。"

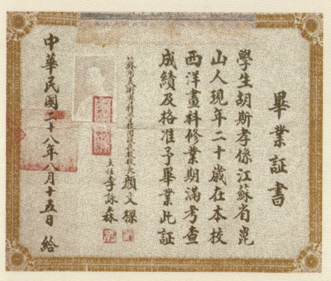

图1-40　1939年苏州美术专科学校颁发的毕业证书

三、武昌艺专浴火重生

1938年10月,武汉弃守,荆宜接近战区,湖北宜昌古老背已不是安全地带了,武昌艺术专科学校又接到疏散的命令。当时交通工具十分缺乏,学校又值大变动之后,经济万分拮据,但他们仍然拿出从困苦中找到出路的一贯精神,再派教务主任王道平和西画主任唐一禾先到战时首都重庆打前站。他们先在重庆筹得了一笔经费,急寄留在宜昌古老背的武昌艺术专科学校的"大本营",让师生们马上西迁,同时又用剩下的少量资金在四川江津县城对岸长江边德感坝五十三梯创设临时校址(图1-41),租用李氏祠、刘氏祠和邱家湾的房宅以及地主周治国的土地作为教室、宿舍、操场,办学条件非常艰苦。1938年11月,武昌艺术专科学校全体师生使用一些木船,从三峡险滩逆水而上,全体到了四川江津,并且拖来了在敌机轰炸下侥幸苟全的四架钢琴、百十来个石膏像、几十箱图书,以及百余箱机械、仪器、标本、古物和书画等,艰苦地恢复了教学活动。

武昌艺专在江津德感坝五十三梯的临时校址

图1-41

武昌艺术专科学校江津校园由挨得很近但又能单独成院的三部分组成:第一部分为紧挨五十三梯的是刘家祠堂,叫做二院,二院左边是学校操场和自搭的两排茅棚教室与西画室(图1-42)。第二部分李氏宗祠为临时校舍,是本部,教师和部分学生就住在这里。第三部分是邱家湾教室,湾前有一小溪直流到长江。校园西面有一棵很大的黄葛树和香樟

李家桢《德感坝武昌艺专校址》木刻，1940年代

图 1-42

树，整个校园都在竹木的掩映之下。国民政府军事委员会副委员长冯玉祥曾作的一首"丘八[36]诗"中写道："……武昌艺专在对岸。地方虽简陋，师生能苦干。最好贤校长，真是英雄汉。其弟曾留法，艺术高云汉。内外都洁净，山野梨花都开遍……"

虽然这时师生刚刚住定了，但接着却来了更大的困难，那就是资材的枯竭。战乱导致校董们都星散了，学校没有资金，不但西迁学生的生活成了问题，而且大家都成了无家可归的流浪儿。幸亏学校设法依赖社会人士热忱的帮助鼓励，才算把残年度过了，其弘说："当时学校师生几乎连日食都感到困

[36] 即"兵"，是冯玉祥自谦的说法。

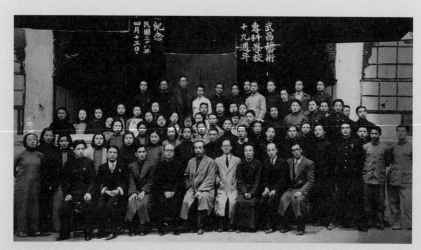

1939年,武昌艺术专科学校纪念建校十九周年师生合影

图 1-43

难,但我们始终抱定以精神克服一切困难的志愿向前奋斗,又蒙社会人士的爱护,我们终于又在这里开学了。"[37] 1939年春,武昌艺术专科学校不但又开学了,举办了建校十九周年纪念活动(图1-43),并且还招生了。

武昌艺术专科学校的学科、学制设置为:专科分三年制与五年制两种。三年制设绘画科及艺术教育科;绘画科下设中国画组、西洋画组;艺术教育科下设绘画音乐组及绘画劳作组。五年制是奉教育部令试办的新制专科,科组的分划一如三年制;不过前者入学的资格是高中毕业,后者初中毕业即可。并附设高中艺术师范科,亦分绘画音乐组与绘画劳作组。各科教学目标,简单地说,是在养成绘画、音乐、劳作专门人才,使学生对各部分有了基本知识、技巧之后,还能

[37] 其弘:《武昌艺专特写》,《浙江青年旬刊》,1940年第1卷第15期,第24-25页。

各依个性，获得创作能力；或为艺术教育的师资，或从事生产艺术，改良一般工艺品，或以阐扬民族艺术为依归，或创作带有时代性之艺术作品。到1939年时，现有的教学设备，除在武昌遭敌机炸毁者外，计有中西图画15 000余册，仪器标本1 400余件，金木工机械约400件，钢琴4架，石膏模型300余件，工艺图案设备130余种，纺机械数10具，及小规模陶瓷工厂全部设备、体育卫生设备等。

在艺术教育上，武昌艺术专科学校迅速恢复了元气。其一，学生在课室里勤学苦练，课外做抗敌宣传工作，理论与实践相结合，同时也是学生把在学校里学到的知识输向社会最有效的试验，如1941年4月13日庆祝武昌艺专成立二十一周年纪念会，俨如抗战宣传画展览会（图1-44）。其二，虽然这时武昌艺术专科学校办学条件十分艰苦，但是学生们的课外活动却多姿多彩，胜过战前，只要略微数一数这些学生组织的研究会名目即可见一斑：①凡江书画会——国画、书法、金石；②女西画会——西画（偏重油画）；③阿西娜画会——西画（偏重水彩）；④莫里斯图案会；⑤劳作研究会；⑥合唱团；⑦文学研究会；⑧八一三剧团。这些学生社团主要为美术、音乐、戏剧、文学、劳作等研究会，校园墙上贴满了学生课外活动的通告启事等。从这些研究会通告启事中，可窥出他们所注重的是理论的探讨和技术的研究。武昌艺术专科学校领导说，这些研究会都是学生自己组织的团体，另聘学校教师做指导。因为是自发组织，所以他们的活动活泼富有

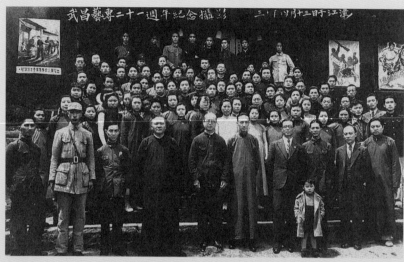

图 1-44

1941年4月13日武昌艺专成立二十一周年纪念照片

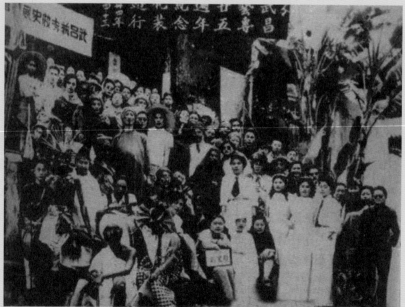

图 1-45

1945年4月13日武昌艺专建校二十五周年化装游行

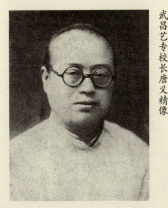

武昌艺专校长唐义精像

图 1-46

生气，如1945年4月13日举办的建校二十五周年化装游行（图1-45）。其三，这些学生社团都举行过几次展览会，如文物展览（是从炸毁的灰烬中清出的一部分物件），除了学校历年的掌故、机械、仪器、标本外，还展出了名人书画，以及唐校长个人搜集的一些古物（如六朝的画传）、敦煌石室的藏品及龙门石佛等，布满十几间屋子，可以说是蔚为大观。其四，定期召开各种会议，事先由学生自己拟定讨论的中心问题，自己寻找参考资料，开会的时候便进行热烈的争论。

武昌艺术专科学校注重做救亡工作和社教工作。校长唐义精（图1-46）说："这次抗战，使我们对于艺术得到了更具体的认识和更坚定的信念。在抗战建国的口号下，推进艺术教育，这是责无旁贷的了；而提倡工艺美术，响应后方生产，更是刻不容缓的课题……"[38] 他举出许多在江津做救亡工作和社教工作的情形，如参加劳军美展的经过，并说预备在重庆举行一次筹募劳军式的展览会。1944年3月13日下午，冯玉祥步行到武昌艺术专科学校动员师生捐画宣传抗日。对每个捐画的师生，冯玉祥都送了一张自己的照片，在每一幅画上题诗或题词并签上"冯玉祥"三字，第二天师生们拿到县城去卖，这作品就身价倍增。对武昌艺专在抗战时艰苦办学的精神，冯玉祥十分赞赏。

武昌艺术专科学校迅速恢复元气的另一表现，是在抗战建国声中始终不懈脚踏实地地为国家培养艺术干部，同时发

[38] 其弘：《武昌艺专特写》，《浙江青年旬刊》，1940年第1卷第15期，第24-25页。

扬艰苦奋斗的精神，一面注重抗战和后方生产，致力于延续民族文化、培养艺术干部人才的伟大事业；一面又大兴土木，先从陶瓷器着手，加强工艺美术教育。

1944年3月24日，校长唐义精和教授唐一禾在德感镇乘"民惠轮"赴重庆准备参加全国美术协会年会，客船超载，行至小南海，岸崖上山庙香火很旺，乘客纷纷挤向一侧观看，造成"民惠轮"翻沉，艺术家、教育家唐义精和唐一禾兄弟双双罹难（图1-47），其时唐义精52岁，唐一禾仅39岁。冯玉祥为此写下了"国家损失无法言，人人提起泪涟涟"和"痛心最痛心，眼泪湿我怀"的追悼抚怀诗句。因校

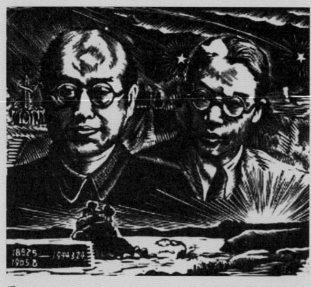

李家桢《唐氏二兄弟——罹难的武昌艺专校长唐义精、教授唐一禾》木刻，1944年5月8日

图1-47

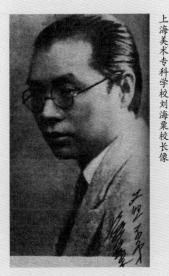

图1-48

上海美术专科学校刘海粟校长像

长唐义精不幸罹难,武昌艺术专科学校校长一职由创办人蒋兰圃继任。蒋兰圃先生以年老多病为由,坚持向校董会辞职。经校董会会议决定照准并推校董唐化夷(已故校长唐义精之弟)继任校长并另推张肇铭为副校长,并聘包华国为名誉校董。1945年3月24日为唐义精校长及唐一禾教授遇难一周年,该校重庆同学会于是日在渝举行纪念会及遗作展览。[39]

四、上海美术专科学校的创新教育

1937年11月到1941年12月,在上海沦陷到太平洋战争爆发的这段时间里,上海租界成为"孤岛"。当"八一三"炮声响起的时候,正值暑假,上海美术专科学校受到战争的影响,一直延到10月初才开学。校舍经受了炮火的摧残与难胞的涌入,校具、图书均受到相当大的毁损。外埠的教授,因交通的阻碍,一部分不能来校,学生只剩了六七十人,可是在校长刘海粟(图1-48)的督导与同仁的努力之下,坚决地上课了。上海美术专科学校的经费除教育部辅助费外,大部分为学生纳费,其收入总数较战前减少三分之一,而支出却增加十分之三。

由于1937年抗战军兴以来,附近各地富商巨贾云集上海以避敌军的残害,因而社会经济呈现了畸形繁荣局面,这个局面,也促进了上海美术界的繁荣。大新公司(今南京路第一中百公司)四楼画厅,各种画展经常不断。受抗战影响学生

·39·《文化消息:一、武昌艺术专科学校重庆同学会在渝举行前任校长唐粹厂及教授唐一禾遇难周年遗作展》,《文化先锋》1945年第4卷第20期,第23页。

骤减几乎不能维持下去的私立上海美术专科学校（图1-49），到1939年时学生总数达到390多名，学校经费的枯竭与困难问题从而得到了解决。

图1-49 上海美专校徽

在"八一三"前夕返广东揭阳探亲的教务长谢海燕教授回到上海，从故乡常熟"避地"去江西奉新的温肇桐也回到学校，因武汉三厅后撤而转道香港来沪的原军委会政治部三厅代美术科长倪贻德教授，也在1939年春天返校，在校长刘海粟教授的领导下，加上王个簃、姜丹书、李健、汪声远、宋寿昌等几个未离开上海的教授，共商学校大计，决定重大工作：

1. 刘海粟校长应南洋各地爱国侨胞的邀请，于1939年秋去爪哇和新加坡举办筹赈画展，所得悉数交红十字会作救济战区难胞之用，由谢海燕教务长任代校长（图1-50）。2. 陆续增聘关良、洪青、陈士文、唐云、茹茄（沈之瑜）、周锡保等来校任教，增强教学力量。3. 1940年2月，举行师生救济难童书画展览会；4月为上海医师公会筹募医药救护经费，举办中国历代书画展览会，展览先民遗迹，发扬民族精神。4. 出版学报《美术界》，由温肇桐担任主编，借以交流学术研究和教学经验。⁴⁰

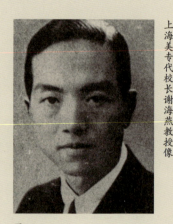

图1-50 上海美专代校长谢海燕教授像

"孤岛"时代的上海美术专科学校，开展了美术教育创新的措施，一是进行了系科的增设及调整。1939年，设三年制

艺术教育（分图画音乐、图画劳作两组）及劳作、教育两个专修科，收受高中或同等学校之毕业生，五年制国画、西画、图案、雕塑、建筑、音乐六组，又附设相当于高中程度之艺术师范科，以上均收受初中或同等学校之毕业生。为原有附设的高级艺术科学生升学便利起见，原三年制国画、西画、图案、音乐4系，继续办理至1942年下学期为止。有教职工49人，校长刘海粟，教务主任谢海燕，训导主任兼西画主任王远勃，秘书兼附设艺术师范科主任宋寿昌，会计主任兼总务主任黄启元，国画系主任王贤（王个簃），图案系主任洪青，音乐系主任郭志超，艺术教育专科图画音乐组主任糜鹿萍，图画劳作组主任洪剑，劳作教育专修科主任姜丹书，附设高级艺术科主任倪贻德，各系重要教授有李健、谢公展、朱天梵、汪声远、陈士文、周贻白、麦欣、刘埔熙、温肇桐、施狮鹏和P. N. Mashin等先生。校舍有观海阁、存天阁、海容斋三建筑，计国画、图案音乐教室二，西画、理论教室各三，机构工厂二，练琴室十一，办公处三，图画馆、游息室、教授室、会客室、陈列室、画廊、花圃、膳堂、厨房、浴室各一，职教员及男女学生宿舍三十，储藏室四，战前之美术馆与工艺馆所收藏名画、古物及工艺美术品，一部分陈于图书馆中。二是导师制出现一些新成果。在推行导师制之前的上海美术专科学校，训练学生采用分组训导的办法，如国画系分山水、花卉人物诸组，音乐系采主副科制，西画系打破原有以教授来分教室等等，各以主科的主任教授为导师，不但学术的传授和研究上可以较直接而亲切，而且思想和行动亦以时受主任

- 40 · 温肇桐：《回忆"孤岛"时代的上海美专与铁流漫画木刻研究会》，《南京艺术学院学报(美术与设计版)》，1990年第1期。

教授亲炙而获得良好的效果。1940年，教育部令各校实施导师制，上海美术专科学校便把过去的那种训导精神与方法加以强化：

 1. 其一指导学生生活，其二鼓励学术研究，其三适应实际环境。在诸原则之下指导学生开展各种课外活动，实施以来成效显著。如铁流社研究并推行战时漫画和木刻扫荡队、学期展览会、各系科级展览会、学生个人展览会及献金运动、征募寒衣运动等等，效果都不错。

 2. 师生开展救难书画展览。1939年1月在上海大新公司的画厅举行师生救难书画展览。在这个展览会中，陈列上海美专师生合作的六大幅连环油画——《出奔》《张望》《流离》《死亡》《救济》《光明在前面》，以及其他书画作品500余件。同年5月，上海文艺界在校长刘海粟的领导下，举行中国历代书画展览会，上海美专学生也尽力协助。接着6月又在大新画厅主办吴昌硕先生遗作展览会。在这几次会展中所得券资，除为上海难童教养院建院舍外，或捐上海难民救济协会，或充沪市医师公会作为医药救济。

 3. 上海美术专科学校为增进学生观摩艺术起见，本有画廊一所，经常举行教授或学生作品展览。近因不敷应用，已重新规划增辟画廊落成。[41]

[41] 《美术界动态：上海美专增辟画廊》，《美术界》，1940年第1卷第3期，第16页。

虽然战争的炮火毁灭了物质，可是民族精神是永远不会消灭的。因此，上海美术专科学校在迎接抗战胜利到来的时光中，艰难地实施以下计划：

其一，硬件建设上，务求更加圆满地达到创立目的：通盘筹划，另建新校舍；充实内容和设备；增设系科和附属学校；资助师生出国考察，或留校研究等。其二，软件建设上，研究高深艺术，加强人体写生训练（图1–51），培养专门人才，发扬民族文化；造就艺术教育师资，培养国民人格，促进社会美育；造就工艺美术人才，辅助工商业，发展国民经济。这是民族复兴以后文化上的必然要求，也是上海美专在民族文化上应负的使命。

从上海美术专科学校以往的历史与抗战时期自强不息努力奋斗的事迹来看，师生们一直在辛勤耕耘，孕育了民族的新生文化种子，为抗日战争胜利后民族艺术的复兴奠定了基础。

066

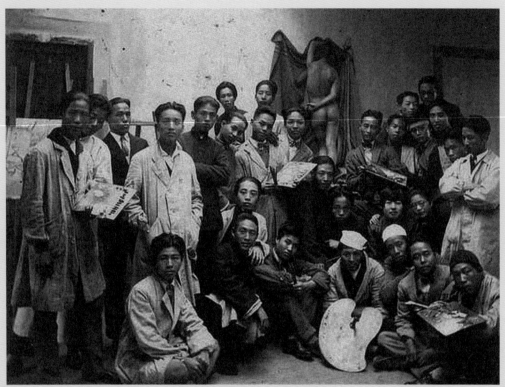

上海美专人体画室

图 1-51

第 二 章

战火中美术教育的创新发展

1937年全面抗战爆发,大批文化名人云集西南大后方,进步文化事业蓬勃开展。那时广西当局标榜开明,极力拉拢有声望的进步人士来桂,徐悲鸿那时来到桂林就是为了培育美术人才,推进广西的美术事业,在桂林筹建"桂林美术学院"。广西当局支持徐悲鸿办学,在省政府所在地独秀峰的公园西南角兴建美术学院大楼。虽然因抗战爆发,一切非急需的事业均停止[1],1937年冬徐悲鸿原打算筹办的桂林美术学院停办了,但筹办的该学院校舍(1938年落成)后来给广西省立艺师班用来培训艺术教师,也开抗战时期美术院校生生不息的先声。

[1] 张安治:《一代画师——忆吾师徐悲鸿在桂林》,载《文史通讯》1981年第3期。

第一节

美术院校的生生不息

全面抗战时期,中国经历了国家的空前浩劫,民族的生死存亡的危机。新兴不久的美术院校经过这场血与火的洗礼,有的灰飞烟灭,有的苟延残喘,有的自强不息,更有的逆时而起,为抗战和民族解放造就人才而拼搏。

一、私立美术院校的层出不穷

虽然全面抗战时期私立美术院校备受摧残,但仍不乏一些颇具规模的私立美术院校涌现,略述如下:

> 1937年,周公理在香港创办私立"九龙美术学校"。
> 1937年,靳微天创立"百会美术学院"。
> 1938年,赵少昂在香港开设"岭南画苑"。
> 1939年,黄少强创办"香港美术学院"。
> 1939年,"中国漫画函授学院"开办,黄幻吾为院长。
> 1939年,李凤公开办"凤光香港美术学院画院"。
> 1940年,周世聪将1938年成立的香港女子书画会改组为"香港女子美术学院"(又名"香港女子美术学会")。

1941年,张英超开办"中国艺术专科夜校"(1942年停办)。

1942年6月26日,阳太阳在广西创办私立初阳美术学院,并自任院长和教授。

1943年9月15日,胡献雅在江西战时省会泰和白手起家,创建了江西首所高等美术学校——私立立风艺术专科学校。

值得注意的是,苏州美术专科学校办起了分校。

1944年春,苏州美专校友储元洵赴沪,征得颜文樑校长的同意,根据战时需要,在自己家乡江苏宜兴分水墩山麓古寺内办起了苏州美专分校(图2-1)。²古庙内有座大殿,后面有楼房、平房数间,旁边还有场地可作操场。校址地处常州、无锡、宜兴的交会处,濒临太湖之滨,背山面水,为新四军游击队经常出入之地,日寇不敢侵犯。1944年5月,苏州美专宜兴分水墩分校开始招生,1944年9月1日开学,教师大部分是苏州美专校友,有凌暂型、吴汝连、刘昆岗、潘鸿年、储元洵、王佩南等人,学生30多人,根据文化程度高低不同,分专科与高中艺术科两班进行教学。课程有素描、图案、中国画(分人物、山水、花鸟画)、语文、诗词、音乐等。专业理论课程如透视、色彩、解剖等都结合实习讲解,不另开课,语文、诗词、音乐为全体学生必修普通文化课,不分班级。第一学期顺利结束后便举办了绘画展览会和文艺演

2. 开办之初,储元洵原想以宜兴县和桥中学多处闲置空余房屋为分校校舍,后来发现此校附近时有敌伪势力干扰,恐安全受到影响,遂重新选址。

图 2-1

苏州美专分校同学、老师合影：左起储元洵、胡久庵、黄幻吾、孙文林、黄觉寺

出。1945年4月，为充实宜兴分校教师力量，储元洵等人到上海向颜文樑校长汇报办学情况。颜文樑遂推荐在苏州美专执教多年的孙文林去宜兴分校任教，与储元洵、王佩南、刘昆岗共襄校务。同时，亲自挑选10余件精美的石膏像拨给宜兴分校以充实教学设备，并将其粉画代表作《厨房》（曾获法国巴黎秋季沙龙金奖）等3幅作品送给分校，供师生观摩学习。颜文樑还在给储元洵的书信中嘱述："今元洵先生已由沪

带回石膏像数种及在沪成绩数张,以备实习上之参考及其应用。"可见颜文樑对苏州美专分校的关心爱护。因此,从第二学期开始,苏州美专宜兴分校在教授孙文林、储元洵、王佩南等人的共同努力下,开始了正规化教学:其一,强调素描基础和对景写生;其二,设法筹措经费,千方百计添置教具,再次赴沪添置石膏像和其他绘画用具;其三,学期结束,举行第二次习作展览会,出品600余件,校长颜文樑亦有作品参展,参观者络绎不绝,盛况空前,教学成绩获得显著的提高。宜兴分校前后开办了近一年半,即迎来了1945年抗战的胜利。同年11月15日,储元洵等人率苏州美专宜兴分校全体师生和全部石膏像等教具,返回苏州与总校合并。

· 3 · 马腾蛟、马源:《马万里年谱》,《艺术探索》2014年第4期,第102页。

虽然抗战时期新兴的私立美术院校的规模大不如前,但这种顽强办学的精神,本身就是抗日救国民族精神的体现。

二、广西桂林榕门美术专科学校的创办

抗战大后方私立美术院校新兴,如私立广西桂林榕门美术专科学校、私立初阳美术学院、私立江苏正则艺术专科学校等,就是其中的代表。

1941年8月,画家龙月庐(又名龙潜)、张家瑶、关山月、马万里(图2-2)、范新琼、沈樾、林半觉、钟惠若、冯静居、唐孟王、阳太阳、郑明虹、周泽航、黄楚客、尹瘦石等十几

图 2-2
1942年任桂林榕门美术专科学校校长的马万里

图 2-3
郑明虹等筹备私立桂林美专

● 郑明虹等筹办私立桂林美专

前鸥园美专校长郑明虹,鉴于桂林乃抗战文化中心,各地艺人荟萃,宜有培育艺术专门人才之机构,宜于培育艺术专门人才。爰集在桂艺人周剑心、沈肃文、龙月庐、马万里、张家瑶、范新琼、杨英思等筹备桂林美专,又讯:该校由郑明虹任校长,冯静居任教导主任,张家瑶任总务主任,龙月庐任中国画系主任,范新琼任西画系主任。

人有感于大后方桂林人文荟萃,遂发起社会各界公助,筹建桂林美术专科学校,并推郑明虹、张家瑶、马万里3人为常务委员,负责筹备工作。9月27日,聘请李济深、李任仁、雷沛鸿、郑明虹、龙月庐等13人组成董事会。11月11日,校董事会举行会议,推定李济深、刘侯武、李任仁、邱昌渭、彭襄、梁瑞生、阳叔宝、李德明、雷沛鸿等为名誉校董,郑明虹、马万里、龙月庐、张家瑶、帅础坚、范新琼、林半觉、尹瘦石、黄楚客、冯静居、龚绍焜、周泽航等15人为校董,校长为郑明虹(图2-3)。桂林榕门美术专科学校"以研究高深艺术、培养高尚人格、发扬民族文化为宗旨"[3],开设美术教育、西洋画、中国画三科,学制3年。9月开始招生,分国画、西画两班,录取西画生35名,国画生30名,共65名。10月10日学校开学上课,校址最初为府后街3号,10月23日四会路9号兴建校舍,11月15日租用党上街40号楼房上课(12月在四会路9号建成一座新教学楼,桂林榕门美术专科学校分两处上课)。

学校开办之时,广东山水画家郑明虹出任校长,冯静居任教导主任,张家瑶任总务主任。初设两个系,国画系由马万里任主任,西画系由范新琼(女)任主任。由于学校经费极度困难,教学设备甚缺,郑明虹便于1942年1月12日辞职,由广西美术会接办,范新琼负责教务工作,邓俊群负责总务工作。1月24日,龙潜出任桂林美专校长,增设图音系,由林恒之任主任,增聘教师多人。

1942年2月2日，学校迁到定桂门外清平路办学，租民房两幢，新校址共5座楼房，设立国画、西画、音乐3个系科，添招新生两班，提供学生寄宿。2月20日，桂林榕门美专以校长龙潜的名义在《广西日报》刊登招生广告，拟招收中国画系、西洋画系、艺术教育系和插班生共130名。为照顾归国侨生就读，规定凡持有相当学历证件者，经审查合格后，可予免试入学。1942年春秋两季三个系共招新生120余名。3月1日，桂林榕门美术专科学校正式成立校董会，召开第一次校董会，一致选举李济深为董事长。为解决办学经费困难，1942年6月12日，广西美术会为桂林榕门美术专科学校筹募资金，在乐群社举办美专教师美术作品展览，出品参展的画家有马万里（图2-4）、尹瘦石、龙月庐、沈伯荫、张家瑶、徐培和雷震等人，展出油画、国画、水彩画、素描等140余幅，筹得资金620元。7月7日，再次举办筹募资金美展，学校经济上又有了起色。1942年秋天，龙潜辞去校长职务，8月10日美专召开校务会议，推选马万里接任校长，林恒之任教导主任，阳太阳任训导主任，龚绍焜任总务主任，龙潜任国画系主任，范新琼任西画系主任，李九仙任图音系主任。

1942年9月，奉广西省政府令，学校再迁至定桂门陈文恭公祠，改校名为"私立桂林榕门美术专科学校"（陈文恭，字榕门，定校名以志纪念），正式委任马万里为校长（图2-5）。马万里出任校长后，大力提倡"简朴生活与高尚思想统一是

马万里《红叶鸡雏》（1942年）

图2-4

图 2-5

1936年马万里（左二）在广西南宁举办画展

提高艺术创新的力量"的主张，广聘教师，不少知名人士都在美专任教，如黄新波（木刻）、陈烟桥（木刻、漫画）、万昊（油画）、阳太阳（油画）、杨秋人（油画）、宋荫科（又称"吟可"，国画）、周令钊（宣传画）、邓俊群（国画）、林恒之（油画、水彩）、吴宣化（女，水彩）、黄超（水彩）、张家瑶（国画）、帅础坚（国画、技法理论）、龚绍煋（国画）、沈樾（国画）、尹瘦石（国画）等人，并编印校刊（这本校刊为美术史研究提供了不少翔实的史料）。马万里在《私立桂林榕门美术专科学校校刊目录·序》中明确指出："抑艺术事业最重创造，艺术教育尤重培育创造力量。创造力量自何来？来自个人的简朴生活与高尚思想合流。"[4] 为此，他全面制订办学的方针计划、各系开设的课程和教学要求，刊登全校历年大事记、教职员名单和各系各班级学生名单、教学设备（石膏模型40余种、钢琴3台、风琴3台）以及未来的计划。1943年春季，3个系继续招生。1943年1月17日，"桂林榕门美术专科学校师生作品展"在桂林商会举办，其中展出西画作品170余件。在社会与省政府的支援下，筹集资金，在城南新建几幢校舍，桂林榕门美术专科学校因此成了战时中国最大的私立美术院校之一。

由龙潜、马万里主持的私立桂林榕门美术专科学校虽成立较晚，各方面的条件较差，但由于能始终遵循"简朴生活，高尚思想"的原则，因陋就简，勤俭办学，越办越好，深得社会好评。不到一年时间，便由原3个科系增加到4个科系，

· 4 · 马腾蛟、马源：《马万里年谱》，《艺术探索》，2014年第4期，第102页。

由3个班扩增至10个班,在校学生人数由200余名猛增至395名,毕业生49人,教职员由40名增至67名。桂林榕门美术专科学校不但成了抗战时期广西美术教育的重要阵地,也成了抗战时期中国美术教育的一所新兴的重要院校(图2-6),并为抗战胜利后"广西省立艺术专科学校"的建立奠定了坚实的基础。

好景不长,正值桂林榕门美术专科学校兴旺之时,日寇侵入桂林,学校被迫疏散,所建房舍毁于战火,校内一切教学设备遭到严重破坏。1945年秋桂林收复后,桂林榕门美术专科学校已不堪复原。1946年2月奉国民政府之令,桂林榕门美术专科学校与广西省艺术师资训练班合并,改名为"广西省立艺术专科学校"。

图 2-6

1941年桂林美术专科学校的学生会合影,前排左四为阳太阳

三、阳太阳与初阳美术学院的创建

初阳美术学院创办于1943年6月26日。创办人阳太阳（1909—2009）（图2-7）深感美术教育之重要，热心桂林美术教育工作，在广西桂林抗敌文艺协会会长李济深，文艺界知名人士柳亚子、茅盾、欧阳予倩、田汉、熊佛西、周钢鸣、李文剑等人的支持、赞助下，创办了初阳美术学院。学院的开办费由创办人阳太阳捐助、筹措，经费则由学生所交的微薄学费来维持。阳太阳自任院长，主导教学和建院工作。

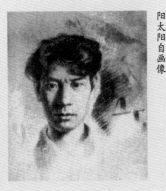

阳太阳自画像

图2-7

当时在桂林的一些文艺界前辈，把青年文艺爱好者比作初升的太阳，并寄予厚望，故取名"初阳"，顾名思义是指初升的太阳。初阳美术学院以培养有理想、求进步、爱祖国、爱人民、爱好绘画艺术的青年为办学宗旨，以自学为主、独立思考、师生共同探讨、艰苦奋斗、勤学苦练为教学方针。1943年7月16日，初阳美术学院开始招生时，对学生的要求是：爱国、爱人民、求进步、作风正派，必须有志于美术工作，愿为抗战出力。所以，有人说初阳美术学院"是适应抗战文艺工作的需要，为抗日救亡运动快速培养美术人才的"[5]。

校址在桂林建干路79号一栋小楼里，是栋木质两层楼房，加上楼房前的草坪，整个学院总共占地面积不到200平方米。用竹子搭起的门架上挂上一张醒目的"初阳美术学院"的小小招牌（图2-8），楼下全部用作画室。初阳美术学院

[5] 兰岗：《初阳美术学院》，广西美术出版社编《阳太阳艺术文集》第29页，广西美术出版社1992年。

的课堂教学设备十分简陋，画室四壁糊上白纸，再在其壁上悬挂着中西名画。学院不分西画系、国画系，也不分甲、乙、丙、丁各组，统一在一个画室上课，从基础学起。画室只有一个讲台和一块黑板供老师使用，学生坐在长条板凳上，没有桌子，只能把笔记本放在大腿上做笔记。画室中央是模特台，或用作布置静物景的小台子。四周陈列着维纳斯、凯撒等人的石膏头像和一些工艺美术品。画室每人一个画架、一个写生板、一张小板凳。初阳美术学院第一年招生18人，教授有8名；第二年增至30多人，教授增至16名。课程设有中国画、油画、水彩、粉画、素描、色彩、美术史学、文艺理论和国外名画欣赏等。院内备有石膏像、人体模特、静物等，供学员室内写生基本练习。没钱请模特，有的同学就自告奋勇脱光衣服走上"模特台"。文艺界知名人士田汉、欧阳予倩、熊佛西、端木蕻良、陈迩冬、孟超、周钢鸣、陈芦荻、黄新波、余所亚、盛此君、宋吟可、张家瑶、张苇砚、杨秋人、万昊、司马文森、胡明树等曾应邀来院指导和讲课（图2-9），来院讲学的教师基本上是尽义务，只能酌情发给少量的车费。阳太阳在回忆创办初阳美术学院时说："那是在抗战时期，创办是以我为主，我找好地方，招学生，请朋友来教书。因为是私人办学，也很穷，送朋友一点交通费，都是义务教书。学生有钱的就交学费，没钱的就不交学费。"[6] 林杨也在《回忆桂林初阳美术学院》一文中说："由于阳老师的名望及其办学的目的、方向明确，得到了当时在桂林的诸多著名画家和文化界名流的大力支持，有的亲自来校义务上课，有

[6] 曹鹏：《画画就是我的生活和乐趣——阳太阳访谈录》，《中国书画》，2004年第3期，第15页。

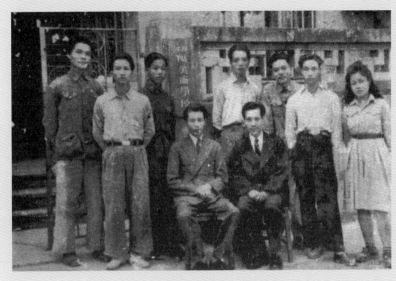

图 2-8

初阳美术学院部分师生合影

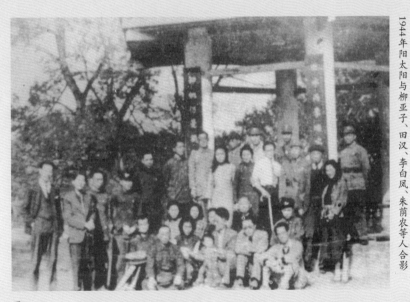

图 2-9

1944年阳太阳与柳亚子、田汉、李白凤、朱荫农等人合影

的在报刊上发表文章、新闻，给予热情的推崇和赞扬，更有的拿出自己的书画作品为初阳美术学院募集经费。"[7]

关于初阳美术学院，《力报》曾载："漓江的东岸，走过嚣闹的市街再走过些幽静的屏风山，但还未清楚，初阳画院就到了，是一所桂林式的两层大厦，门前是一片广坪，绿草在春光掩映里自然是明朗地使人生爱，一批的青年画人就在这儿谈笑着。你是看不出哪是学生，哪是教员，全没有划下界线，看出来的，是友谊，是切磋。你到课堂浏览的时候，他们在对着模特儿，调弄着彩色板，是鸦雀无声的，这不是一个哑的场面，那是学习的严肃，是自我的陶醉，工作的默许。大家知道艺术的泉源是生活。艺术学习，不能从师父向学徒勉强灌施法宝，艺术的岭野是广阔的，艺术家的心眼，更需要宽阔的容量，初阳的青年画友就在这种自由的美影中过快乐的日子。"[8]

桂林自然优美的风光是美术工作者取之不尽的生动题材，自古以来"桂林水山甲天下"脍炙人口（图2-10），所以初阳美术学院十分重视组织学生外出写生，到社会生活中去汲取营养，启发创作思路和激情。规定每学期要外出远足写生一次，一去就是一周左右。曾经组织学生到山水风景田园中去写生作画，收集素材，例如去阳朔、兴安、苏桥等著名风景名胜地写生作画，收集素材，作草图，以备日后作画之用。此外，也经常组织学生到附近农村、工厂去，深入人民群众的生活，进行社会调查，体会中国人俭朴的本色和收集民间

[7] 林杨：《回忆桂林初阳美术学院》，广西美术出版社编《阳太阳艺术文集》第34页，广西美术出版社1992年出版。
[8] 载1944年2月27日《力报》第4版，端木蕻良主编"文艺新地"第93期。
[9] 雨风：《关于初阳——为初阳画展而写》，参见广西美术出版社编《阳太阳艺术文集》第23页，广西美术出版社1992年出版。

阳太阳在桂林作山水画

图 2-10

丰富多彩的民族艺术。雨风回忆说:"为了获得新的题材和在这现实的环境中发现题材,我们沿湘桂铁路、苏桥一带写生。这次旅行,我们看见许多新的东西和新的力量——创作新中国的力量。旅行中天气很坏,狂风带来了寒冷。风与松林的抵触,有如奔流狂涛冲到了礁石般的呼啸。工厂里的机器在转动着,工人们的红肿的手伸在这冷雨狂风中与机器接触;我们的手也在画夹上抖擞。紧张的情绪,使我们内心在激动。绿色的林子与恬静的乡村,使我们有如腻滞的肠胃忽然得到蔬菜般的舒快。"[9] 沿湘桂铁路、苏桥一带写生结束后,初阳美术学院还在苏桥举行了写生展览会。

值得一提的是，初阳美术学院在教学方法和创作实践上，都作了大胆的探索。在教学上，他们抛弃灌输式的老套套，采用自由研究、集体讨论。在创作上，则注重个性发展，不限制一个模式（图2-11），作风民主，学生自治。教学和行政事务，均由学生负责。师生关系十分融洽，"看不出哪是学生，哪是教员，全没有划下界线，看出来的，是友谊，是切磋"[10]。因此，学生的创作思想比较开放，富有独创性。

1944年1—2月间，先后在桂林、衡阳举办首届"初阳美术院师生作品展"，展出师生创作的国画、油画、水彩、水墨画、素描等作品100多幅，这些作品都反映了中国人民团结抗战救亡图强的拼搏精神，充分描绘了人民群众抗战建国的生活斗争、生产斗争，真实地表现了中国人民勤劳勇敢的可

阳太阳《古桥林荫图》中国画

图 2-11

- 10 · 李叶:《初阳淡写》,载《力报》1944年2月27日第4版。参见端木蕻良主编"文艺新地"第93期。
- 11 · 刘思慕:《杂谈画展》,载1944年2月31日衡阳《力报》。参见广西美术出版社编《阳太阳艺术文集》,第68页,广西美术出版社1992年出版。
- 12 · 药眠:《路上的先行者》,载1944年1月9日《广西日报》。
- 13 · 雨风:《关于初阳——为初阳画展而写》,参见广西美术出版社编《阳太阳艺术文集》第22页,广西美术出版社1992年出版。

贵品质。展览会开幕后,各界人士前往参观的络绎不绝,轰动一时。报纸纷纷发表评论,有的高度评价"初阳画院是受过抗战之火的洗礼的,是在现实的土壤中长成的,走向这么一条正确的到达艺术彼岸的路"[11],有的高度赞扬"在短短的不到半年,竟能拿得出这么多的充实的作品,这不仅可以看出太阳先生的努力,而且也可以看出同学们学习的认真"[12]。雨风在《关于初阳——为初阳画展而写》一文中写道:"初阳美术学院在社会上是一个初生的婴儿,这次展出,是第一次见世面!现在我们正如母亲把她的怀孕情况告诉医生一样,向爱护着这些婴儿的人们诉说这婴儿受孕与发育之经过……为了要在这消沉的氛围中,旺燃起光亮的火焰,我们希望不断地追求、不断地进步。"[13] 此外,《力报》还发表了孟超的《从太阳画作谈到初阳画风》、端木蕻良的《介绍初阳美术院》、熊佛西的《三言两语论太阳》,李叶的《初阳淡写》和刘思慕的《杂谈画展》等评论,高度地评价了初阳师生画展,称赞了初阳艺术及其办学意义。因此,原定两天的展览,应观众的要求又延长了两天。

1944年,李济深、柳亚子、田汉、林虎、宋荫科、张家瑶、龙积之等书画名家为了初阳美术学院筹款义卖,还捐出作品举行"名家书画展"。1944年夏,日军大举进犯西南,桂林局势紧张。当时以田汉为首的各界爱国人士发起坚持抗战打击侵略者的爱国大游行和红旗募捐运动,初阳美术学院的学生们积极响应,他们发挥自己的专长精心制作一批抗日救

亡内容的宣传画，走出校门，高举着"保卫大西南"的标语和大幅漫画，为李济深、田汉等主持的"国旗大游行"开路，走上街头参加游行和进行募捐。

1944年秋日军进犯桂林，桂林大疏散，初阳美术学院师生分头离开，由此初阳美术学院便被迫中断办学。1946年阳太阳院长到达广州，曾在广州连新路113号挂出"初阳美术学院"的牌子招收学员，1949年停办。14

阳太阳除了创办初阳美术学院之外，还担任过桂林榕门美术专科学校训导主任，为广西艺术师资训练班及桂林美术界举办的各种美术讲座讲课，为桂林美术界培养了一批优秀人才。

四、吕凤子与正则艺术专科学校

私立江苏正则艺术专科学校，由吕凤子（1886—1959）于1912年创建于江苏丹阳，当时叫正则女校，内设小学、中学、职业三个分校，后来又增设了一个男女兼收的分校，改称为"私立正则学校"。

1937年日军侵华，全面抗日战争爆发，沪宁沿线城镇相继沦陷，吕凤子将私立正则女子职业学校西迁至四川，于1938年在四川璧山天上宫恢复了"正则蜀校"，学生百余人，大都是四川籍学生，也有避难到四川的其他地区的青年。1940年

14 《广西通志文化志》编辑室编：《广西文化志·广西美术》，《广西通志文化志》编辑室1987年出版。

15 吕去病主编：《吕凤子文集》，天津人民美术出版社2005年出版，第79页。

16 关于正则艺专取名的由来，吕凤子说："这是取自屈原《离骚》的'名余曰正则……'这就是说我们学校是以屈原的名字做校名的。这是为什么？就是要以屈原的精神和形象——他的思想、人品、才能和成就，作为我校师生共同追求的目标。屈子魂就是我们正则的校魂！"据《楚辞·离骚》中言："皇览揆余初度兮，肇锡余以嘉名；名余曰正则兮，字余曰灵均。"马茂元在《楚辞选》中写道："屈原名平，字原。'正则'，是阐明名平之意，言其公正而有法则，合乎天道。"

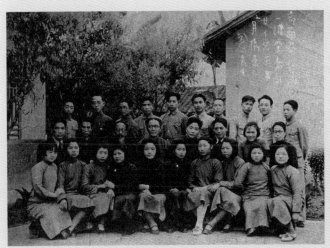

图 2-12

扩大为私立正则艺术专科学校（图 2-12），学科设置偏重刺绣工艺，设有三年制绘绣专科（招收高中毕业生），五年制绘绣专科（招收初中毕业生），同时还创办了三年制绘画劳作师范专科，形成了以刺绣工艺教育与专业师资训练为特色的艺术职业教育体系，正如吕凤子所说："我们成立这个艺术专科学校，目的在造就艺术专门人才和艺术教育者。"[15]（图 2-13）

1942 年私立正则艺专呈请教育部立案批准，改名为江苏正则艺术专科学校[16]，同时还获准代教育部办三年制绘画劳作师范专修科，男女同校学习。

正则艺专在璧山办学 8 年，校舍多属自建，占地 20 亩。学校不仅教学设备充足，拥有校舍 223 间，而且师资力量因战

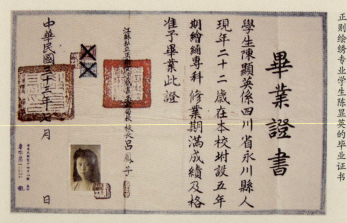

图 2-13 正则绘绣专业学生陈显英的毕业证书

图 2-14 乱针绣《杨守玉肖像》

时美术教育家入川而阵容壮观,特邀教授有陈之佛、姜丹书、吕斯百、秦宣夫、吕叔湘、吕秋逸、陈觉玄等名家,本校教授有杨守玉(图2-14)、叶一鹤、赵良翰、许正华、吴澄奇、吕去病、徐德华、王石城等,共有师生千余人。尤其是吕凤子改革了入蜀以前专业设置偏向刺绣工艺的绘图教育,除开设五年制、三年制绘绣科外,还办了三年制绘画劳作师范专修科;绘绣科内又分绘画、织绣两组,其中绘画组均授中、西绘画。吕凤子的美术教育思想深受蔡元培的影响,他常说:"蔡元培办学方针,是我学习的模范。"[17]他为正则艺专制定的八条美育方针,正反映了这种倾向,如"我们要从鉴赏一切中认识一切","我们认为始终基于鉴赏的行为是最有价值的行为","我们要在美的境界中发现道德境界"[18],等等,重在培养学生的美感素质。在吕凤子的苦心经营下,延至1945

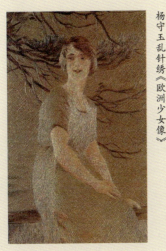

图 2-15 杨守玉乱针绣《欧洲少女像》

年的正则艺专已发展到拥有正则艺专、正则职校和正则中学三部分,学生来自全国各地,以四川、贵州为最多,培养了各科学生共28个班,约1500人,跃为战时中国最大的私立美术院校。

抗日战争胜利后,1946年秋,正则艺专衣锦还乡,在家乡被战争毁坏的废墟上重建正则艺专。据1947年8月6日丹阳《正报》报道:校名沿用丹阳女子职业学校,吕凤子任校长。不仅"惟私立正则学校无论在设备、师资、教学等方面,比公立学校胜一筹"[19],而且当时正则艺专的师资力量也是堪称一流的,绘画专业有乌叔养、苏葆桢、李剑晨、谢孝思、张祖源等人,刺绣专业有杨守玉、任嘒闲等,还邀请吕叔湘、陈中凡、吕斯百等人为特约教授。1948年冬由于战局原因,艺专暂时停办,1951年改为丹阳艺术师范。

私立正则艺专由小变大由弱变强、由低级女校到高级艺术专科学校,可以说是民国期间最成功的女子职业教育。其重要成就,是吕凤子很好地把握了绘画与刺绣的辩证关系,在课程设置上,他尤其注重美术课设置,把美术课程引入刺绣科,力求通过美术基础的训练来指导刺绣的学习。吕凤子在《乱针绣谈》中指出"善刺绣者必善绘,否则就不能造刺绣极峰",认为"画绘造诣愈深,刺绣方法就会愈多变化"[20]。他认为美术造诣越高,刺绣技术也会越高。杨守玉创作的乱针绣《欧洲少女像》(图2-15)就是如此。

- 17 · 王石城:《吕凤子与国立艺专》,见《烽火艺程》第42页,中国美术学院出版社1998年出版。
- 18 · 吕去病主编:《吕凤子文集》,天津人民美术出版社2005年出版,第86页。
- 19 · 吕去病主编:《吕凤子文集》,天津人民美术出版社2005年出版,第36页。
- 20 · 吕凤子:《乱针绣谈》,载吕去病主编《吕凤子文集》第35页,天津人民美术出版社2005年出版。

他在正则学校开设三年制的高级绘绣科,其一表现在课程设置上,开设了公民、国文、音乐、体育、教育、外国文等6门基础学科,这些学科的设置反映了吕凤子提倡素质教育,使人获得全面协调发展的教育目标。其二,吕凤子在绘画和刺绣方面的课程设置上,加强了专门艺术史论与绘画技术、绣法和专业实习的课程设置,开设了"写形"课,讲授透视、解剖、色彩等理论,提倡绘画技能从静物写生到风景写生再到人体写生,然后学习水彩、油画。[21] 这些设置既明显地具有很强的专业性、理论性和职业实践性,又具有造就绘绣通才的双重性,他希望培养出来的人才既会画画又会刺绣,用绘画来完善刺绣,推动刺绣的创新。其三,关于刺绣,吕凤子在初级部绣缝工作法课程的基础上增加了高级部绣史及各类绣法、刺绣实习两门课程,明显可以看出初级部绣缝科没有把缝织与刺绣分开,重在对学生基础能力的训练;而高级部绘绣科重视对刺绣工艺历史与各类绣法、刺绣实习的学习,尤其是以乱针绣的学习为主,注重培养技道兼能的高素质刺绣职业人才。由此可见,吕凤子希望把美术课程糅入职业课程中,以提高学生的创造力和表现力,为学生更好地从事刺绣职业工作奠定基础。

五、私立立风艺术专科学校与新中国艺术学院

战时的江西省非常重视教育。1937年8月,江西省教育厅颁行了《江西省战时教育计划》。1939年初日军进攻南昌,

21. 寿崇德:《师生情谊深》,载丹阳市政协文史资料研究委员会编《吕凤子纪念文集》,江苏人民出版社1993年出版,第107页。

图 2-16

立风艺术专科学校校长胡献雅像

江西省政府机关及学校团体纷纷南迁江西泰和。

抗战时期,全国各地美术学校办学艰难,因此美术宣传人员和美术教师奇缺。政府教育经费异常拮据,一时无力解决这一问题。为了满足社会的需要,1940年春,胡献雅(1902—1996)(图2-16)在文化教育界朋友的鼓励支持下,利用当时江西各界民众抗敌后援会(其父时任该会秘书长)原社(孔庙斜对面)创办了立风艺术研究馆。接着1943年,著名植物学家、中正大学校长胡先骕聘请胡献雅为中正大学名誉教授,胡献雅开始着手筹建立风艺术专科学校。

立风艺专正式筹建于1943年8月。1943年8月,立风艺专多次在《民国日报》刊登招生广告和办学信息(图2-17、图2-18)。1943年8月8日,《民国日报》第一版载《私立立风艺术专科学校招生广告》,招生学科及报名的具体要求如下:

图 2-17

1943年8月8日《民国日报》刊登私立立风艺专招生广告(右下)

图 2-18

《民国日报》刊登立风艺专迁移校址启事

系科及名额:

绘画系、艺术教育系一年级新生各50人。

学制:

绘画系3年毕业,艺术教育系4年毕业。

投考资格:

投考绘画系,须曾在公立或立案私立高级中学毕业,或具有同等学力者;艺术教育系,须初级中

学毕业。

报名日期：

第一次，8月8日至20日；

第二次，9月1日至20日。

报名手续：

一、填写报名单；

二、呈鉴学业证书或证明文件；

三、呈缴二寸半身照片4张，报名费10元。

报名地点：

泰和：孔子庙26号本校。

赣县：光孝寺省立医专附属3号。

考试日期：

第一次：8月30、31两日。

第二次：9月20、21两日。

考试科目：

公民、国文、英文、绘画、史地、数学、口试。

考试要点：

考试前一日在各报名处临时公布。

揭晓：

第一次：9月5日。

第二次：9月23日在各报名处公布。

开学：

9月25日。

校址：

泰和孔子庙26号。

董事长　陈协中
校　长　胡献雅

1943年9月，胡献雅在江西战时省会泰和用个人卖画积蓄和募得的捐款白手起家，创建了江西首所高等美术学校——私立立风艺术专科学校，校址设在泰和东门内。该校设有校董会，经费由校董会捐助；校董除胡献雅外，还有陈协中、罗时实、孙镜亚、胡献祥、匡正宇、周子实、王德舆、柳藩国等，陈协中为董事长，实际上校务事无巨细，悉由胡献雅及其几个助手操办。

立风艺专创办伊始，当务之急是解决校舍问题。除租用陈家大祠作学生宿舍外，还建造了大约700平方米的大小5座教学用房，由营造商丁富成承包，建筑模式采用当年泰和机关学校所惯用的砖木结构，铺盖木椽杉树皮屋顶。胡献雅校长从开工到竣工，经常在施工现场察看和督办，唯恐有误开学日期。在建校中，学校处处注意开源节流，师生披荆斩棘修道路、平球场、辟校园、栽花木，终于使学校初具规模，这从胡献雅的水彩作品《立风艺专二舍一部》可见一斑（图2-19）。胡献雅校长风趣地说："刘海粟先生当年租几间房子加上亭子间也办起了上海美专，今天立风艺专校舍已建成这个样子，别人出了那么多的人才，难道我们出不了？办好学校的关键是有无事业心，教师不能误人子弟，学生不能自欺欺人。"[22]

- 22 · 唐子(胡克平)：《胡献雅与立风艺专》，载江西省文化厅革命文化史料征集工作委员会编《江西抗战文化史料汇编》，1997年出版。

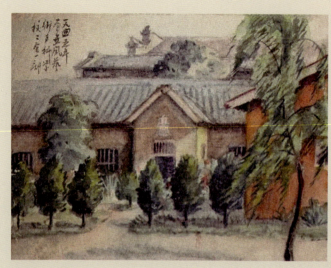

胡献雅《立风艺专二舍一部》水彩画

图 2-19

 1943年9月10日，立风艺专举行隆重的开学典礼，省党部书记长陈协中、中监委孙镜亚、省教育厅厅长程时煃、秘书主任柳藩、江西体专校长余永柞、省府秘书主任胡致等与会祝贺，江西省政府主席曹浩森也致赠"己立立人"的亲笔题词表示勉励和支持。程时煃代表省教育厅致辞时说："江西一省之大，有医专、工专、农专、体专，可就是没有办艺专，我常感是个欠缺。现在胡献雅先生居然在炮火连天的岁月，把艺专办了起来，真令人钦佩。校舍虽小，但古人云'室雅何须大'，在闹市中这里却充满了翰墨文雅的气息，真是个读书学艺的好场所。"[23]"用社会力量办学的方式创办了我省第一所艺专，弥补了江西省历史上没有艺术高校的空白。"[24]

- 23 · 胡克中：《立风艺术研究馆和立风艺专》，载《纪念江西立风艺术专科学校创办七十周年暨胡献雅先生艺术成就研讨会文集》，2013年刊印。
- 24 · 唐子(胡克平)：《胡献雅与立风艺专》，载江西省文化厅革命文化史料征集工作委员会编《江西抗战文化史料汇编》，1997年出版。
- 25 · 唐子(胡克平)：《胡献雅与立风艺专》，载江西省文化厅革命文化史料征集工作委员会编《江西抗战文化史料汇编》，1997年出版。

立风艺术专科学校以"研究纯粹艺术及培植艺术师资"为办学宗旨,校训为"己立立人"(图2-20)。招收高中毕业并对绘画已有相当研究者。设有二年制的绘画系、雕塑系等和五年制的艺术教育系;课程设置主要有中国画、西洋画、图案、雕塑、艺用人体解剖、色彩学、透视学、构图学、美术史等;文化理论课有文学、中国通史、外语(英语和口语)、艺术概论、音乐、体育等。关于战时立风艺专的美术教育情况,学生胡克平回忆说:

> 立风艺专的教学活动,根据战时社会需要,从实际出发,提倡学以致用、一专多能,抗战年代希望多培养些在工作中立刻解决问题的才干,不仅是通晓一般美术理论,还要做到绘画能中能西,又会装潢设计的多面手,中国画、西洋画、图案连同雕塑一齐学,先全面通晓,然后再各有所侧重,以达到一专多能的目标。素描是一切造型艺术的基础,前期教学素描课比重较大,先画石膏体,从几何形体到人体分解部位到胸像,然后进入人体(着衣)素描写生,循序渐进,逐步深化。西洋画教学以水彩水粉为主,重静物和野外写生,个别有条件的学生也接触油画习作。[25]

根据胡克平的记述,可知立风艺专美术教育的特点在于学生能力的培养,包括造型艺术基础、写生基础和装潢设计

校训 己立立人
江西省政府主席曹浩森的亲笔题词"己立立人" 曹浩森敬题

图2-20

胡献雅1945年作《泰和小景》水彩画

图 2-21

等方面能力的培养（图 2-21）。另一名立风艺专毕业生赖国梁先生在追忆该校美术教育情况时写道：

> 西画室较大，一面光线，中放半身石膏像或石膏模型，四周墙壁悬挂石膏头像和半身石膏像，四周放置木制画架木板围成圆形，供学生自由练习作画，老师随时可指导。国画室亦简单，四根木桩打入土中固定，上铺木板钉成简易桌，坐凳以一块厚木板，钉于两头木桩，木桩入土固定，画国画和讲课均在此。抗战时很艰苦，买不到油画材料，也买不起，多半练习水彩画，以磅纸代替水彩画纸。我们尽量找代替品，画素描采用书面纸，一面光滑，一面粗糙，作画用粗

糙面，木炭易沾纸，我喜木炭画，当时画得较多。如画要保存，可以画面上喷上松香浸酒精定着液，以免木炭粉脱落。

当时学生中有些很有才华，如吕逢奇的山水画、詹继兴的芦雁画、方向的漫画和套色木刻，他们均能独立创作、自由发表。又如谢章生的速写，吴振邦的人物画和图案设计（新中国成立后省市节日大型会场设计和布置，全出自他的亲手之作），孙常粲的花卉，陈若倩的梅竹画、钟柱石，钟大有的书法。胡克平的绘画和英语都很好，长于文辞，行文常不用草稿，下笔如神，才思敏捷，挥笔成章，既快又好。[26]

胡献雅非常重视师资队伍的建设，除了自己担任立风艺专校长兼国画教授外，还聘请书画名家和文史名师梁邦楚、康庄、余塞、燕鸣、余心乐、胡江非、宋朗、尹春林、齐宪模、胡华国、熊作霖、张孟伦、秦是予、杨信昭、杨轩良等人任教。版画家李桦和漫画家张乐平等人也来立风艺专讲学。

胡献雅曾有诗云："牵萝叠石不辞艰，学舍新成八九间。菜地并花园尽利，课堂兼膳屋无闲。亦知安拙非时当，且觉崇居异世艰。九仞施工今几篑，添书正卖画中山。"[27] 这首诗反映出胡献雅的办学心态。1943年12月31日，江西私立立风艺术专科学校举办首次成绩展，展出作品780件。1944年5月19日，江西私立立风艺术专科学校组织"西画研究会"；

[26] 赖国梁：《我在立风艺专的日子》，载《赖国梁回忆录》（未刊稿），其子在2013年"江西立风艺术专科学校创办七十周年暨胡献雅先生艺术成就研讨会"上发表。

[27] 唐子（胡克平）：《胡献雅与立风艺专》，载《南昌文史资料》第8辑，1992年出版。

同年 12 月 27 日，立风艺术专科学校举行"第二次学生成绩展览会"。1946 年春，立风艺术专科学校在南昌大旅社（现八一起义纪念馆）举行的立风艺专师生美术作品展览，展出了师生的国画、西洋画、木刻、雕塑和书法作品共 200 余件，这个规模较大的美展是抗日战争胜利南昌光复后的首次，是对立风艺术专科学校的美术教学质量的一次社会检阅。

除教学展览外，胡献雅还带领立风艺术专科学校师生积极投身抗战美术宣传展览活动，为抗日救国事业贡献了力量（图 2-22、图 2-23）。其一，举行义卖画展，所得画款捐献抗战。1939—1945 年胡献雅在泰和、吉安、赣州等地多次举行义卖画展；如在赣州举行画展，著名华侨领袖陈嘉庚先生一次购得画作十余幅，出资千余元大洋，胡献雅将全部义卖画款捐给抗战前线。1939 年，胡献雅与彭友善一起在赣州共同举办"献机义卖"，画款悉数捐献抗日。其二，走上十字街头，积极开展抗战美术宣传活动。1944 年 3 月，私立立风艺术专科学校与江西省立民众教育馆联合举行画展；接着 10 月、11 月立风艺术专科学校师生又两次在街头举行抗日宣传画展。1944 年胡献雅创作《难民逃亡图》，描写日寇侵略下百姓流离失所逃离家乡的苦难，在当时的泰和、吉安连续展出，轰动一时。1945 年胡献雅创作的《万马图》表现全国人民万众一心，驱逐日寇，鼓舞人心。此外，1944 年 12 月，立风艺术专科学校还通过主编《捷报》副刊艺术版，开展抗战宣传。

图 2—22

立风艺术专科学校学生木刻作品《挖战壕》

图 2—23

立风艺术专科学校学生木刻作品《擦枪》

立风艺术专科学校注重抗日美术宣传教育，莫过于力图通过写实的基础教育，培养学生的创作能力。立风艺术专科学校毕业生、著名版画家方向教授是台湾版画运动的先驱者，台湾著名文艺理论家孙旗认为方向的木刻艺术成就源于立风艺术专科学校对写实绘画的基础教育：

> 方向是江西立风艺专毕业，受的是学院教育，对写实的功力锻炼，是其绘画的基本要求。因为有此写实功力，才能画什么像什么。其实，美国抽象表现主义大师人物如皮洛克（Pollock）及德·库宁（DeKooning）都受过学院教育，有写实功力才能在抽象化时表现特殊风格。抗战时期流行木刻，方向与李桦、古元、王琦同一时代，他把抗战时期苦难留下见证，如'北方风光''行军''戴花者''金门风光'甚至台湾风景也在描写之列。[28]

1945年夏，日寇沿赣江溯流而上，骚扰两岸，泰和一度失守，艺专随其他机关学校迅速疏散，暂迁江西兴国。不久，日本无条件投降，抗日战争胜利，省会机关学校都纷纷迁回南昌，立风艺术专科学校也于1945年11月迁到南昌。1948年8月，物价暴涨，经费困难，立风艺术专科学校再也无力维持了，不得不停办。

私立立风艺术专科学校办学历时5年，在办学过程中，胡

[28] 孙旗：《由繁而简的绘画哲学——兼述方向教授创作五十年回顾展》，载台湾省立美术馆编辑委员会编《方向教授创作五十年回顾画展》第8页，台湾省立美术馆1992年出版。

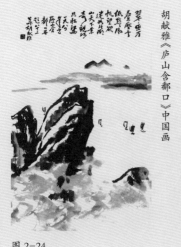

图 2-24 胡献雅《庐山含鄱口》中国画

献雅倡导"以德育人,德才兼备"的美育思想,践行"振兴赣地文化,培养美术人才"的理念,培养了一大批优秀的美术人才。从立风艺术专科学校毕业的学生有吴振邦、肖英俊、胡克中、孙常粲、胡克平、赖国梁、罗家琅、邓家光、杨治国、谢坚白、谢章生、吕逢奇、陈心一、陈若倩、朱为宏、陈紫霞、陈兰、刘立德、彭旭初等人。为社会培养美术人才达160余人,毕业生主要分布在江西省内几十个市县和省内外文教战线,多数在中学教书和在文化馆工作,有的成了知名画家和教授,有的闻名于海内外,立风艺专为中国现代艺坛培养了一大批新型的美术人才。

早在20世纪30年代,胡献雅就在画坛崭露头角,与张大千、徐悲鸿、傅抱石、吴茀之、张书旂、陈树人等广结画缘,切磋技艺。胡献雅与张道藩等数十人联名发起成立全国美术协会,并当选为中华全国美术协会第一届理事。胡献雅自幼嗜好绘画,1923年,以优异成绩考取了上海美术专门学校,系统地研习传统绘画理论和技法。同时,钻研现代美术理论,将传统与现代艺术兼取并蓄,形成独具个性的艺术风格,如其所作《庐山含鄱口》(图2-24)就是如此。1932年,他在上海首次推出了个人画展,其奔放的大写意国画使他在沪上一举成名。1933年,胡献雅创作的中国画《牡丹图》就被选送加拿大万国博览会展出,荣获金奖,傅抱石曾在《中央日报》撰文,称"胡献雅得八大山人之真传"。此外,胡献雅在抗战时带领学生逃难流亡的生活历程中,目睹人民大众在

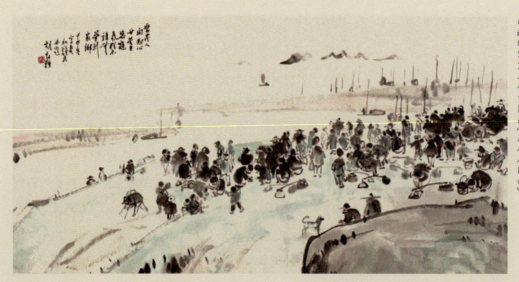

胡献雅1944年作中国画《历尽人间劫》

图 2-25

兵荒马乱的时局中背井离乡，以悲愤之情创作了中国画《历尽人间劫》（图 2-25）。画上数以百计的难民，扶老携幼，流落聚集在泰和的赣江坡岸上。其中有些难民弯腰弓背、步履维艰，有些难民背靠背地席地而坐，有些难民或立或卧，更多的难民面面相觑、茫然若失地呆立在江岸，加上画上题诗一首云："历尽人间劫，心甘苦自忘。寇氛犹未尽，无梦到家乡。"作品把日寇侵略给中国人民造成的苦难表现得淋漓尽致，描写得真实生动。

第二节

国立、省立美术(艺术)院校的不断创立

随着抗日战争形势的发展,美术院校越办越多。国立的主要有中国美术学院,省立的主要有广东省立艺术专科学校、四川省立艺术专科学校等,私立转国立的主要有英士大学艺术专修科。

一、广东省立艺术专科学校的创办

广东省立艺术专科学校(图2-26)创建于1940年春,它的前身是"广东省艺术馆",地址在韶关市郊塘湾。馆长由省教育厅厅长黄麟书兼任,副馆长赵如琳兼戏剧系主任,教务主任胡根天兼美术系主任,黄友棣任音乐系主任。学生由机关、团体、学校保送有一定基础的艺术爱好者再经考试录取,学习期限为三个月至半年。该校的兴办发展,经历了四个阶段。

1. 筹建初创:省立艺术馆时期。1940年秋,广东临时省会设在曲江,国民政府省教育厅厅长黄麟书召戏剧艺术家赵如琳商谈,让他在曲江的塘湾办一座省立艺术馆,目的是培训战地政工干部和公私机关、学校团体的艺术干部。艺术馆内分美术、音乐、戏剧三个组,后来又添舞蹈组,吴晓邦任主任。1940年底,曾一度迁到连县。

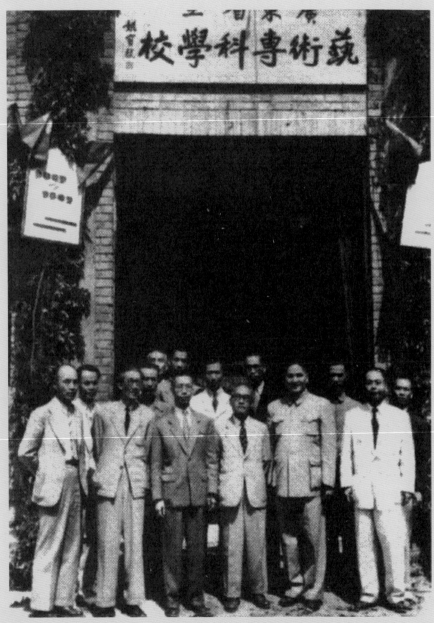

图 2-26

高剑父与广东省立艺术专科学校教授在广东省立艺术专科学校大门前合影

2. 发展时期：省立艺术院时期（五里亭时代）。1941年2月，广东省立战时艺术馆迁回韶关，在市郊五里亭建七八座大棚作校舍，改名为"广东省艺术院"，院长由教育厅厅长黄麟书亲兼，赵如琳为副院长，学制改为两年，已渐变为国民党官办的艺术教育机构，不过它仅初具规模，一切尚在雏形阶段。1942年5月，广东省立艺术专科学校在省立艺术院基础上改组成立，筹备设立应用美术、音乐、戏剧三科。

3. 流徙时期：省立艺术专科学校时期（上窑、连县、罗定时代）。1942年秋，由于该院科系具备学院体制，获准更名为"广东省立艺术专科学校"（图2-27、图2-28），设立应用美术、音乐、戏剧三科，二年制的专科，一年制的训练班。第一任校长为赵如琳，再迁校于曲江（今韶关）上窑。1944年底，因战事迁校连县。韶关沦陷后，连县吃紧，再辗转迁于连山、梧州、开建、封川、郁南等县，后在罗定设校上课。这便是广东省立艺术专科学校颠沛流离的办学时期。

4. 转变时期（抗战胜利,回归广州的时代）。1945年8月，日本投降，学校又从罗定迁回广州，暂借宝华路正中约第一小学设校。此时赵如琳出国考察戏剧，辞去校长职。1946年8月，改由丁衍镛接任校长。丁衍镛莅任后，想方设法寻找校舍，最后借到仲元图书馆作为临时校址，从此一改宝华正中约时期的沉闷空气，学校逐渐恢复生气。丁校长等人又意识到原来的学制年限太短，学生不能学到足够的知识，就请改

图 2-27

《大公报》(桂林版)1942年7月31日第3版刊登《粤省立艺专在桂招考新生》新闻

粤省立艺专在桂招考新生

本市消息：广东省立艺术专科学校今年秋季招生，音乐、美术、戏剧本科三班各五十名，师范班附班各三十名，戏剧师范班附班各五十名，戏剧音乐训练班一班四十名，合缺二百三十名，在桂招生区已决定八月六日至八日在中南路芝门内白虹酒店报名，十一日正式假省立桂林中学校举行考试。考试科目除公民、国文、史地、数理化、常识、英文外，并行分科考试：戏剧科加考演讲、朗诵及视奏；美术科加考素描常识、图案、水彩、铅笔素描、国画；音乐科加考音乐常识、视唱、听音、乐理；师范科加考美术、音乐、演讲，唱歌。

图 2-28

《乐风》1943年第3卷第1期刊载广东省省立艺术院奉令改为艺术专科学校的文献

曲江乐讯

广东省立艺术院，近奉令改为艺术专科学校；内分音乐，戏剧，美术等三科。音乐科主任原聘马思聪担任，因马氏在国立福建音专任教，无法分身，故主任一职尚未聘定。该科教师有刘式听，王友健，楊耐梅等。该校曾一度迁连县，现已迁回曲江。

二年制专科为五年制，后经获准。同年秋，学校奉上级令迁入光孝寺，作为广东省立艺专的永久校址，招二年制专科和一年制训练班学生，仍设美术、音乐、戏剧三科。至1947年8月，再将二年制专科改为三年制，增办二年制图音师范科，在校学生200多人，此即所谓该校的转变期。这期间的办学之艰苦，实难以一言蔽之：经费的拖欠、校址的交涉、师资的延聘……丁衍镛等人为该校挥洒了辛勤劳动的汗水。

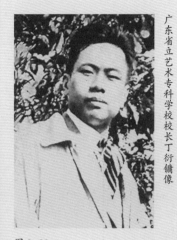

广东省立艺术专科学校校长丁衍镛像

图 2-29

广东艺专整顿就绪后，丁衍镛校长（图 2-29）即主张改变学风，指导学生业精于勤，以养成全校敦厚崇实的风气。该校虽是官办，但由于国民党政府教育部门拖欠经费，教师难以安心教学，当时该校教师的薪金是全国所有院校中最低的，有的教师薪资竟低于一个中学教师的待遇。尽管如此，在丁校长勤力于艺术教育的精神感召下，许多著名的教授都没有离开该校，在捉襟见肘的困难时期，全校教授名额也超出了计划的数目。

二、广西省立艺术专科学校的建立

广西省立艺术专科学校筹建于抗日战争时期。1941 年，国民党九中全会决定各省暂可自办师范院校，广西乃积极筹设省立桂林师范专科学校。1941 年 7 月 27 日，广西省政府决定改教育研究所为师范专科学校，将艺术师资训练班并入师专。据 1941 年 9 月 19 日的《大公报》（桂林版）报道，广西省政府拟将艺术师资训练班并入师范专科学校："自广西教育研究所确定改办师范专科学校后，艺术师资训练班之学生以该班同为造就本省中等师资而设，应受一律待遇，经呈省府要求并入师专。兹由有关方面得悉，省政府有意将之并入师专，不过对该班学生程度之调整及经费之筹措，尚须严密考虑。"[29] 虽然广西省艺术师资训练班最终并未并入师专，但是实际上是将其界定为大专院校的性质。由此可见，最迟至 1942 年元月时，广西省艺术师资训练班已经发展为具有师范

· 29 ·《桂林广西省立艺术师资训练班：已奉命结束》，《青年音乐》1942 年第 1 卷第 5 期。

性质的专科学校了:"……查本班学生系招收高级中学毕业学生来班受训,两年毕业,后担任各中学校艺术教师,系属专科学校,并非短期受训。业经呈奉钧部三十年十二月编字第二二七号□编三□代电核示,本班系属专科以上学校……应准援照专科学校之例予以缓役□,以前关于此项解释与本案有抵触者应予取消……"[30]

广西省立艺术专科学校大门

图 2-30

1946年2月,广西省立艺术专科学校奉命正式开办(图2-30),并将广西省艺术师资训练班及私立榕门美术专科学校归并办理,除收容其原有学生外,并添新生。校址原设于桂林市旧皇城内(省艺师班原址),因过于狭小,1947年11月迁文外街省府旧址内。

该校组织架构:校长下设秘书一人,又设教务、训导、总务三处及会计室,各设主任一人,教务处分教务、注册等组,训导处分生活管理、体育、卫生等组,总务处分文书、事务、保管、出纳等组,会计室设佐理员一人。设音乐、美术二科,各设科主任一人,此外另设有各种委员会。

师资及教职人员情况:1947学年第一学期,教授17人,副教授7人,助教1人,计量8人,职员17人。

学生人数:1947学年第一学期,三年制绘画科一班,男生26人;三年制音乐一班,男生3名,女生6名;三年制艺

- 30 · 余武寿:《我所知道的广西省立艺术师资训练班》,中国人民政治协商会议桂林市委员会编《桂林文史资料:第六辑》。
- 31 · 参见沈云龙主编:《中华民国第二次教育年鉴》,文海出版社1948年出版。
- 32 · 徐悲鸿:《中国美术学院筹备志感》,载1944年2月22日重庆《中央日报》。

教绘画科一班,男生15名,女生4名;三年制艺教音乐科一班,男生5名,女生2名;五年制绘画科一班,男生11名,女生1名;五年制音乐科一班,男生4名,女生6名;五年制艺教音乐科一班,男生7人,女生10人;五年制艺教绘画科一班,男生23名,女生1名;二年制简易绘画科一班,男生13名,女生4名;二年制简易音乐班一班,男生2名,女生10名。合计在校学生153名。[31]

三、徐悲鸿与中国美术学院的筹建

1942年秋,在教育部部长朱家骅的主持下,庚子赔款中英文教基金董事会拨款在重庆筹办了高等研究学院性质的中国美术学院,每月经费一万元,特聘徐悲鸿任院长(图2-31)。

徐悲鸿抱定理想,"抑在抗战未得最后胜利以前,只在筹备,决不成立。倘他日同人出产可观,形势好转,当请诸国家或社会成一美术庙堂,以享祀艺神,令吾人魂有依归。此不特点缀太平,鼓吹文明,亦众人之乐也"[32]。为实现这一理想,徐悲鸿亲自拟定管理制度和用人标准,规定应聘人必须有50件以上有相当水平的作品,文笔流畅,有"利人"之事实或至少有此倾向(图2-32)。所聘教师均称为研究员、副研究员,先后聘任的有吴作人、李瑞年、沈逸千、张安治、董希文、艾中信、张蒨英、陈晓南、孙宗慰、宗其香、沈福文等。

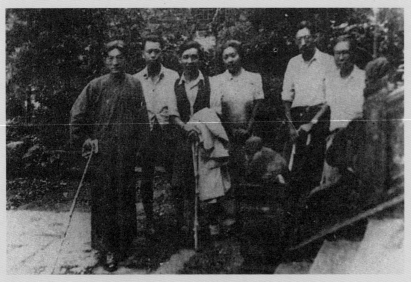

图 2-31　1943年徐悲鸿与中国美术学院部分副研究员在青城山合影

图 2-32　中国美术学院研究员工作计划表

33. 陈晓南：《抗战时期重庆的美术活动概况》，《美术研究》，2002年第2期。

其中专任的副研究员有李瑞年（初期兼秘书）、陈晓南、艾中信、孙宗慰、张蒨英等，在外地兼任其他美术院校教职的副研究员有冯法祀、黄养辉、沈福文、张安治和费成武，宗其香为助理研究员。

这些研究人员中"绝大部分是徐先生的得意门生，在艺术上已有相当的造诣"[33]。徐悲鸿想请高剑父和张大千为研究员，几度通信未得满意答复。研究人员经过数年研究后，可以用庚子赔款基金到英国深造。1946年，经徐悲鸿委派到英国考察研习的有张蒨英、陈晓南、张安治、费成武等4人（图2-33）。

中国美术学院院址设在重庆盘溪，借得重庆著名富商、民主爱国人士、时任四川商会会长石荣廷的一所新建而未用的石家花园——石家祠为中国美术学院的临时院址（图2-34）。这是一所建在山上的房屋，分为两层，下层是全部用石头砌成的石室，沿梯而上，有宽阔的院落，中间有一座亭子，内置石家的祖宗牌位，两侧有两座两层三开间的小楼房，与亭子相对。小楼全部是木结构，制作粗糙，连玻璃窗也没有，但周围有苍松翠柏、梅竹掩映，十分幽静。出门是一条青石板路，前行数百米，有陡峭的数百级石梯沿山而下，直达嘉陵江畔。在半山腰的乱石中，有一股清泉飞泻而下，汇成一个很大的水泊。在战时的重庆，这样的环境相当难得。

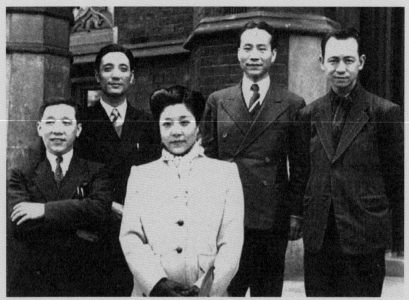

图 2-33　陈晓南、张安治、张蒨英、吴作人、费成武合影

图 2-34　重庆盘溪石家花园——中国美术学院院址

34 · 徐悲鸿:《中国美术学院筹备志感》,载1944年2月22日重庆《中央日报》。

徐悲鸿和在渝的研究人员迁入盘溪石家祠后,在桂林通过征求考试,选聘了廖静文为这个学院的图书管理员,同往重庆。徐悲鸿说:"吾因集合青年画家近十人与以合作,俾能以全力从事于艺。"³⁴(图2-35)中国美术学院成立以后,即到川西都江堰写生。1944年,中国美术学院在重庆举行大型美展,出品达500余件。主要展品有徐悲鸿的《会狮东京》、冯法祀的《长沙守卫者》、孙宗慰的《哈萨克人》《塞外》、陈晓南的《嘉陵江纤夫》、张安治的《织鞋妇》《村女》、张蒨英的《老松与凌霄》、费成武的《青城有山农》和宗其香的《山城夜景》等等。这次展览受到人们的高度关注。《时事新报》发表《新兴艺术的创造》一文评论指出:"展出的成绩,含义

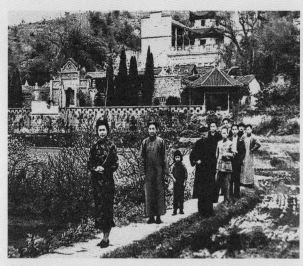

1945年徐悲鸿等人在重庆中国美术学院(重庆盘溪石家花园)。左起:廖静文、徐悲鸿、张蒇(张安治长女)、周千秋、佚名、佚名、张安治、张苏予、佚名、宗其香

图 2-35

深远。""它可以使世人明了真正的艺术工作者——人类灵魂的工程师,是严肃地以他的神秘的调色板和刷子启示群众的人。尽管展览的艺术质量还存在着局限,但无论如何这是一项成功的展览。"[35] 对于这次成功的展览,陈晓南说:"徐先生的《会狮东京》是一幅寓意极深的作品,几头雄狮象征人民战胜日本法西斯的威武形象,画面充满了活力。……冯法祀的《长沙守卫者》和《战云笼罩下的长沙》是中国人民保卫湘江北三次大捷的历史见证,陈晓南的《嘉陵江纤夫》和《雾重庆》、孙宗慰的《塞外》《哈萨克人》《喇嘛教徒》《蒙女》等作,色调明快,张安治的《织鞋妇》《村女》、黄养辉的《黔贵工程写生》、张蒨英的《老松与凌霄》以及费成武的《青城有山农》、齐人的油画《市场》、宗其香的水墨画《山城夜景》等,都是优秀动人之作。"[36] 由此可见,其时的中国美术学院,实际上已经被人们视为中国"新兴美术"的代表。

[35] 油画文献1943年。
[36] 陈晓南:《抗战时期重庆的美术活动概况》,《美术研究》,2002年第2期,第4页。

第三节

私立转为国立的美术院校

值得一提的是,战时后方兴办的私立美术院校后有一些转为国立。抗战时期,上海租界是一个相对安全的"孤岛",各类学校为躲避战火而迁至租界,使得租界内的高校多达30

多所，有暨南大学、交通大学、同济大学、复旦大学、震旦大学、沪江大学、大夏大学、光华大学、大同大学、圣约翰大学和上海美专、新华艺专等大学。1941年12月7日，日军偷袭珍珠港，太平洋战争爆发，英美法三国对日本宣战。次日，日军进占上海租界，导致租界内公立、私立专科以上学校大多停办，纷纷准备内迁，大量青年学生失学。

一、私立上海美专内迁转为国立大学艺术专修科

东南联大校长何炳松像

图2-36

为了避免学生失学，1942年1月，民国教育部决定将未在内地设立分校的上海专科以上学校全部合并，在浙江境内成立东南联大。按照教育部的指令，在上海成立了东南联合大学筹备委员会，暨南大学校长何炳松为主任（图2-36），王凤喈为副主任，筹备委员会委员由并入东南联合大学的上海公立及私立大学校长、浙江省金华地方官员胡健中、骆美奂、张寿镛、曹惠群、杨永清、黎照寰、樊正康、裴复恒、阮毅成、许绍棣、许逢熙、胡寄南、李培恩、胡敦复等人担任。由于暨南大学校长何炳松的深谋远虑，早一年在内地设立了分校，有了根据地，大多数师生得以安全撤往建阳，基本保全了实力。

1942年1月15日，国民政府教育部为"维护上海高等教育，招致大学人才起见，毅然决定筹设国立东南联合大学于浙江省境，以便收容自上海内撤各专科以上学校之员生"，要

求"上海各大专学校除在内地已设有分校外,一律参加东南联合大学"。1942年3月24日,东南联合大学办事处在金华酒坊巷金华中学正式成立。4月初,何炳松抵达金华,在处理完暨南大学公务之后,立即赶往东南联大筹备处就职。东南联大在金华收容了上海专科以上学校学生200余人,设文、理、法、商四个学院及艺术、体育、纺织三个专修科。1942年5月15日,日本侵略军突犯浙东,浙赣战争爆发,金华一带受日机威胁,军政教育各机关遂向西撤离,东南联大200余名师生在当地国军的协助下,转移到福建建阳。

上海美专是最早决定且整体加入东南联大的美术院校,留沪守校部分由王远勃、宋寿昌负责,伺机内迁。1939年上海美专校长刘海粟应南洋侨胞之请去爪哇和新加坡、马来西亚等埠举行筹赈画展,支援抗战,由谢海燕(1910—2001)代理校长。孤岛失陷后,谢海燕致电在重庆的上海美专校董钱新之、陈树人、顾树森等先生,一致同意参加联合大学。因此,代理校长谢海燕及倪贻德教授率若干志愿学生内迁至闽北建阳,添招学生,成立了一个艺术科,先作为东南联大的一个组成部分,附设在内迁的暨南大学(时在建阳)。谢海燕担任艺术专修科主任,并与倪贻德、杜佐周等三人被任命为东南联大筹委会设计委员。东南联大虽然存在师资和物资缺乏的双重困难,但在何炳松的领导下,师生们因地制宜建校,以校本部所在地文庙为中心,将附近的祠堂庙宇改建为教室,租赁街上民房为教师眷属宿舍。谢海燕和倪贻德教授

也四处到近郊乡镇勘察选址，寻找可以利用的祠庙，后来艺术专修科的教室设在建阳童游街西头的先农祠，戏台也被利用改辟为画室。

开学时艺术专修科只有4名教授，都是上海美专的老同事。由谢海燕讲授西洋美术史、艺术概论两门课程，倪贻德讲授素描、色彩画和创作课程，潘天寿讲授中国画和书法，俞剑华讲授中国绘画史、美术技法理论课程。教授班子少而精，保证了较高的教学质量。谢海燕说："东南联大艺术专修科可说是少而精的。其余文学等共同课则由文学院许杰教授等兼任。学生仅有十几人，但素质都很好，至于教学设备和画具材料都很缺乏，何炳松校长专门派人到福州、南平等地尽量采购。"

东南联大校长何炳松（1890—1946）是一位学养渊博的史学家，精通中国和欧洲美术史，经常就美学、美术史和美术鉴赏等话题与艺术专修科的教师漫谈。如他讲授唐史，就曾经参观并浏览过的美国几个著名博物馆及其收藏的唐代作品图录，宾夕法尼亚大学博物馆藏唐太宗昭陵六骏中的"拳毛䯄"和"飒露紫"两大块石刻浮雕，以及波士顿博物馆收藏的唐阎立本名作《历代帝王图》，讲得有声有色。所以，何炳松对艺术教育极为重视，主张大学有条件设立艺术科系最好，即使没有也要鼓励学生积极开展艺术活动，过去他在暨南大学时曾经聘请美专教授黄宾虹、谢公展、丘代明等先生

为中国画和西洋画导师，很受欢迎，使学校生气勃勃。此外，何炳松对艺术专修科的教学十分关心，一有空便到教室看学生的作业。谢海燕回忆道："他期望大学艺术科系、建筑系和艺术专科学校，不久的将来能培养更多的美术家，创造无愧于我们先人的现代建筑、雕刻、绘画和工艺美术杰作来。"[37]

何炳松强调一个美术家一定要有坚实的造型基础和广泛的文艺修养。他认为雕刻、绘画、建筑等美术作品都是研究历史的宝贵资料，是形象的历史记录，希腊罗马雕刻多是神话里的人物，是"洋菩萨"，可见我们画庙里的菩萨塑像，作为基本练习，有何不可？因此，艺术专修科基本练习缺乏石膏像时，就画庙里的泥塑菩萨，画附近农村的农民，画游街的铁匠、水木工和山沟里的猎户；有时由学生轮流充当模特儿。画素描的木炭条是自制的。油画的颜料和画具很难搞到，色彩画以水彩画为主。木刻工具材料比较易得，为配合宣传教育还成立了一个课余木刻班。后来在版画艺术方面崭露头角、饮誉海内外的就有张怀江、夏子颐、张树云和葛克俭。[38]

值得一提的是，1942年东南联大的校徽（图2-37）是在何炳松校长的指示下由谢海燕设计的。外廓作凸版V字形，象征太平洋战争爆发，中国与各个盟国共同抗日，终将取得最后胜利；外沿的五连环则是东南五省紧密联合的标志。暨南大学新制校徽也由谢海燕照样重画，交建甄徽章厂制作。何校长十分珍惜暨南大学这个标有小篆"南"字的校

- [37] 谢海燕：《何炳松与东南联大艺术专修科》，《南京艺术学院学报（美术与设计版）》，1990年第4期。
- [38] 谢海燕：《何炳松与东南联大艺术专修科》，《南京艺术学院学报（美术与设计版）》，1990年第4期。

图 2-37

1942年在何炳松校长的指示下谢海燕设计的东南联大校徽

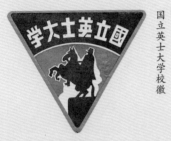

图 2-38 国立英士大学校徽

徽,说暨南大学校名出自《尚书·禹贡》"朔南暨,声教讫于四海"。校徽中的航船象征中国15世纪初伟大航海家郑和率领的庞大船队七下西洋,开辟"海上丝绸之路"的"宝船",航行通商,传播中国文化,促进东南亚和东非各国友好关系和经济文化交流,标志着中国人民的开拓精神、勇敢毅力和科学技术的进步。

1942年12月29日,国民政府行政院会议决定:"东南联合大学归并英士大学,而将英士大学改为国立。"(图2-38)正拟办理移交手续之际,新任英士大学校长吴南轩辞职,移交之事被迫拖后。1943年5月12日,行政院会议决定,改任东南联大筹委会设计委员兼文学院院长杜佐周为英士大学校长,两校移交工作方得着手实施。1943年6月2日,教育部指令国立东南联合大学停办,文、理、商三学院并入暨南大学,法学院与艺术专修科并入英士大学,成为国立英士大学艺术专修科,校址在浙江云和县小顺镇,当时艺术专修科仅有学生数十人。1943年3月,英士大学师生在杜佐周校长的带领下,转迁至泰顺司前。

国立东南联大艺术专修科归并国立英士大学后,规模稍为扩大,分设绘画和工艺美术二组,潘天寿教授任绘画组主任,倪贻德教授任工艺美术组主任。翌年,潘天寿被任命为国立艺术专科学校校长(图2-39),谢海燕为国立艺专教务长,倪贻德为国立艺专教授,艺术专修科主任职务由原上海

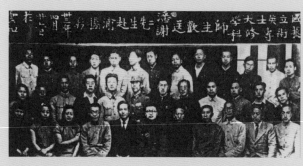

图 2-39

1944年潘天寿出任国立艺术专科学校校长，离开前与国立英士大学艺术专修科的师生合影

美专内迁的教授陈士文代理（图 2-40）。直至 1945 年抗战胜利后艺术科停办，陈士文带着师生全员回到上海美专，也有部分学生转入国立艺专。

国立英士大学虽在艰难困苦之中办学（图 2-41），然而就艺术教师的队伍阵容看来，蔚为可观，有谢海燕、潘天寿、王隐秋、俞剑华、陈士文、周天初、施世珍、叶元硅、郑仁山等人。其中潘天寿应教育部聘至重庆为国立艺专校长，谢海燕同去为教务长，而倪贻德亦已经先往西南去了。

艺术专修科代理主任陈士文像

图 2-40

二、从"中华工艺社"到四川省立艺术专科学校的创办

郭有守主持四川省教育工作之时，出于对着重培养实用型人才的需要，想在四川筹办一所高等工艺技术学校，遂找

图 2-41　国立英士大学校门

到昔日在法留学时的旧识、抗战时期流亡入川的工艺美术家李有行襄助。这时李有行正与从湖南沅陵撤退而来的国立艺专图案科教授沈福文、雷圭元、庞薰琹等人在成都集资开办"中华工艺社"。当时四川省教育厅计划创设一所工艺技术学校，任命中华工艺社总干事李有行为筹备主任，负责拟订建校计划，聘国立艺专实用美术系教授雷圭元、谭旦同编拟组织大纲、学则、教学进度及实习方案等重要章程及设计校舍建筑工程等。1939 年冬，"中华工艺社"更名为"四川省立高级工艺职业学校"。1941 年 2 月，四川省政府鉴于艺术救国的需要，将四川省立高级工艺职业学校和四川省立戏剧音乐学校合并改组，翌年改为"四川省立技艺专科学校"。因此，熊佛西在郫县办的四川省立戏剧音乐学校的一些教具交给了新成立的省立技艺专科学校；省立技艺专科学校在这里办起了分校，当时有一个班的学生在此学习，教员有程尚仁等人，后来庞薰琹应李有行的邀请到四川省立技艺专科学校任教，也来到了这里。

四川省立技艺专科学校设应用艺术、建筑和音乐三科。1942 年 8 月 1 日，奉国民政府教育部令，又改名为四川省立艺术专科学校，设置五年学制的应用艺术、音乐、建筑三科，校长为李有行，教务长为雷圭元，教授有庞薰琹、沈福文等人，他们都是留法同学（图 2-42）。全校教职工 61 人，学生 240 人，共招收学生 8 届。

图 2-42

1935年李有行在巴黎与留法同学合影（右起李有行、吕斯百、常书鸿、王临乙）

四川省立技艺专科学校在筹建过程中就明确认识到当时的社会形势："盖我国手工艺既已失去前代监工督造之根据地，又未走入培植工匠技能、提高工匠知识水准之新阶段。"出于"欲求我国工业之复兴，非先从工艺职业教育入手不可，如此，则可以培养能应用现代科学与艺术，以改良固有手工艺之技术人员，使出品科学化、艺术化、现代化及工人职业化"[39]之目标，其办学宗旨为："谋改进与发展本省手工业，求国计民生之需要与充裕，而训练具备艺术知识并了解工艺制作之设计人才。"[40]该校正式成立后，在李有行的主持下，经庞薰琹、雷圭元、沈福文等名教授的审议，制订了完备的教学计划，包括组织大纲、学则、各科课程纲要，以及比较翔实的教材大纲和实施方法说明。将教学目标细分：①使学生认识自然界天然美与人为物工艺美之关系，发

展审美知识，养成其创造之思想与能力；②使学生明了人类生活康乐条件与工艺品设计制作之关联，以养成其切实之思考及正确之认识；③使学生实地操作以证明制图与制器之关系，并养成其勤苦精确之德性与习惯；④使学生习得各种生活必需之工程及工艺品之设计及制造方法，养成从事职业及生产事业之技能，认识改进之途径；⑤使学生了解工艺与国防之关系。[41]

四川省立技艺专科学校课程门类设置，具有现代分科设计教育的特色。首先，课程分两大门类，即三大共同课：共同必修普通课、共同必修实习课、共同必修讲授课；两大分科课：分科讲授课、分科实习课（见表 2-1）。

1. 共同课的特点：一是必修课包括国文、史地、理化、数学、体育等课程，重视培养学生的人文修养、自然科学的基础是显而易见的。二是绘画基础，包括自由画（铅笔画、毛笔画、水彩画、速写）和用器画（平面用器画、立体用器画）。三是工艺美术史论、图案法（基础图案、平面图案、立体图案）与教育理论作为主讲传授的课程，具有培养工艺美术与设计教育的职业价值取向。

2. 分科课的特点：一是分科讲授课，注重工程、理论和方法的传授，技与艺的并举；二是分科实习课，以工艺图案为服用、家具、漆工三科通习的专业课程，根据不同的分科

- 39 · 四川省立技艺专科学校：《四川省立技艺专科学校教学方案》，《技与艺》，1941年第1期。
- 40 · 成都高级工艺职业学校编：《四川省立成都高级工艺职业学校概况》，1940年。
- 41 · 四川省立技艺专科学校：《四川省立技艺专科学校教学方案》，《技与艺》，1941年第1期。

设置相应的工艺制作等实习课。因此，这个课程门类设置反映了以四川省立技艺专科学校为代表的分科教育，正是从工艺职业教育入手，"训练具备艺术知识并了解工艺制作之设计人才"。

沈福文《蝉纹花斛》漆器

图 2-43

作为中国现代最早设立独立的多专业的工艺设计专科学校，抗日战争时期四川省立艺术专科学校在中国抗战美术教育和中国艺术设计教育的发展历程中具有重要意义。从四川省立技艺专科学校工艺图案课课程内容表中（见表2-2），可以看出四川省立艺专突出的办学特色，一是将写生和立体图案、简易专业装饰设计作为服用、家具、漆工三科的专业基础课；二是从二年级到五年级，为设计教育阶段，分科设计教育贯穿于服用、家具、漆工三科教育的全过程。三是将长期实行的单一图案教育分解为几种各具特色的专业设计教育，变成图案—装饰—设计的教育模式，从而实现由图案教育发展到器物装饰教育、用品制图设计教育。

在学科建设上，1941年后，四川省立技艺专科学校将以上三科合并为应用艺术科，下设印染、漆工两组（图2-43），将原有家具科调整至建筑科下；在应用艺术科外，设有绘画科、建筑科、音乐科（绘画科下设图画、广告两组），从而开启了中国艺术设计领域分科教育的先河，使长期依附于美术教育的艺术设计教育获得了独立的地位，对后世艺术设计教育的发展产生了深远的影响。[42] 因此，雷圭元称该校为"图

42. 参见袁熙旸：《中国艺术设计教育发展历程研究》第93页，北京理工大学出版社2003年出版。

表2-1 四川省立技艺专科学校课程门类表

课程类别	适用系科	课程名称
共同必修普通课	各科	国文、史地、理化、数学、体育
共同必修实习课	各科	自由画（铅笔画、毛笔画、水彩画、速写）、用器画（平面用器画、立体用器画）
共同必修讲授课	各科	工艺美术史论、色彩学、图案法（基础图案、平面图案、立体图案）、外语、教育概论、教育心理、教育行政
分科讲授课	服用科	染织工程、服装心理学、构图法
分科讲授课	家具科	木器工程、金属器制造法、陶瓷器制造法、室内装饰
分科讲授课	漆工科	髹漆工程、装饰法
分科实习课	服用科	工艺图案、刻版、调配染料、印染、刺绣、编织、蜡染、整理
分科实习课	家具科	工艺图案、工具运用、依图制器、泥塑、石木雕刻、锤打工、编结工
分科实习课	漆工科	工艺图案、材料制造、髹漆工、脱胎、平绘、雕漆、变涂、填嵌、莳绘、高漆绘、泥塑、压胎

表2-2 四川省立技艺专科学校工艺图案课课程内容表

系科	一年级	二年级	三年级	四年级	五年级
服用科	写生便化法	适合纹样、连续纹样、立体图案、简易专业装饰设计	染织图案之单位配置、连续方法、多色运用、大件染织品及衣料设计	印染图案之排版练习	大幅染织制作、服装及佩带用品设计、综合复习创作
家具科	写生便化法	适合纹样、连续纹样、立体图案、简易专业装饰设计	陶瓷器、金属器、木器之制图设计	整套家具制图设计	室内装饰制图设计、公共场所及私人住房之家具布置
漆工科	写生便化法	适合纹样、连续纹样、立体图案、简易专业装饰设计	复杂漆器胎形设计、复杂图案装饰	大件漆器设计、成套漆器之制图装饰	精致家具、贵重陈设品之制图设计及装饰

案教育始脱离附属于美术学校而独立成科，自谋发展"的开端，并对其教育作出这样的评价："图案各部门之教育课目于焉完整。图案教育在此阶段中，渐入正规矣。"[43]

1941年《技与艺》第一期刊载了应用艺术科的详细教学方案。该方案在对各门课程的教学内容和目的作了较详细的阐述后，还提出了具体的实施方法，使我们对当时工艺美术与设计的教育思想和特色有更深的了解。其实施方法为：

（一）技法要点

1. 教材以适合抗战建国需要、学校环境与学生能力，顾及发扬民族性、更新生活方式、实用经济、坚固美化为原则。
2. 着重基础练习，技术与艺术并重，养成直接参加生产事业、间接可以训练工匠及初级技艺人员之专门人才。
3. 注意学生自动运用想象力。
4. 鼓励学生自修及阅读图书杂志。
5. 鼓励学生研究工艺、建筑方面史料，养成其自信力。[44]

（二）知识要点

1. 讲演。根据讲授课目，用讲演笔记方法，养成耳听笔录之习惯，并随时利用课外时间请校内或校外人士就专题或根据讲授课程性质作补充讲演，使学生明白了解其所习课程。

[43] 雷圭元：《回溯三十年来中国之图案教育》，《国立艺术专科学校第廿年校庆特刊》第3页，1947年出版。

[44] 四川省立技艺专科学校：《四川省立技艺专科学校教学方案》，《技与艺》1941年第1期。

2.参观。凡各种乐器及日用品制造工厂、原料产地,随时领导学生参观以期明了。

3.调查。凡属工艺概况等之讲授课,应酌量实地调查以资正确。

4.搜集。各种参观资料,古代遗留之乐器、工艺器、建筑装饰等以及民间艺术品,用征求购买描绘照相等方法搜集之。

5.计划。使学生多作实物或习题之工作图样及写作之设计,以发挥其创造能力。

6.欣赏及批评。使学生多有欣赏及批评各种成绩及其优良作品之机会,以引起工作兴味,并培养其审美的能力。

(三)技术要点

1.模仿。以自然及教员所示范作为对象,讲述作法,使学生分析观照或模拟,作为基本练习,注意其工作之精密与正确,着重启发,防止依赖教员抄袭习惯之养成。

2.指导。由教员规定工作范围或选定学生之设计图案,及示以各种成品,使学生依图或依规定制作,务求与所指定者符合。

3.创作。由学生自由提出作业计划,经教员详加审核后开始工作,除必需之基本练习外,多用此法养成其创造力。

在办学形式方面,四川省立艺术专科学校进行了多种尝

试。在保证专科教学正常进行的同时，开办各类职业补习班，面向社会普及工艺与设计教育。早在学校设立之初，就设计了逐步推行社会化职业性设计教育的规划。1941年秋，附设艺徒补习班；1942年秋添设"手工艺职业指导社"；1943年春办劳作科师资训练班或补习班。在这些设想中最早实现的是1941年开办的艺徒补习班，该班分为工艺组与商业组两类，以适应不同的社会需要。工艺组的课程开设有工艺图案、材料说明、设计方法（设计打样图，设计平面图，设计立体图及展览图，木、土、石膏模型）、工艺概说（工艺史）等。商业组开设商业图案、广告浅说、陈列方法、商业美术概说等。其课程设置体现出精选、简明、通俗、实用等特点，反映了职业补习教育的特点与要求。

四川省立艺术专科学校在教学上，一方面注重理论学习与实践操作紧密联系，所设印染、家具、漆工三个工场的出品美观又实用，因而颇得社会各界的青睐。另一方面，学校的教学强调以社会的需求为准绳，提倡对民族艺术传统进行归纳与整理。例如，1941年春，推行了"中国固有手工艺职业调查与访问"工作；1942年春，开展"中国旧有工艺品之搜集整理与研究"工作等。

自1947年起，学校共举行过四次定期的学生成绩观摩展览会和音乐演奏会，还有师生们自己组织的各种艺术研究活动和美术展览会，其中学校的展览活动较大的有：

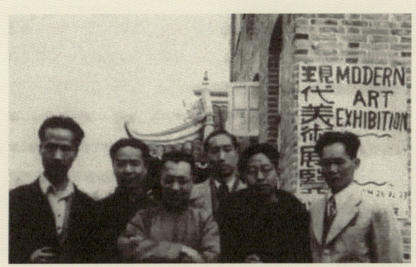

图 2-44

1945年3月，吴作人、庞薰琹、雷圭元、秦威、丁聪、沈福文等在成都"现代美术展览"场门前合影

图 2-45

李有行《池塘风景》水彩画

1.1947年5月15日至18日的全校美术成绩公展,地点在成都祠堂街四川美术协会内。展出的作品有学生的国画、图案、西画(包括水彩、油画、素描)、漆器、印染品、雕塑与建筑图案等,共300余件。

2.应征参加全国教育展览会的作品预展,计有漆器、印染品、图案、水彩、油画、木炭画、建筑图案等,共21件。

3.1947年11月12日,应用美术科主任沈福文在成都祠堂街四川美术协会内举行漆艺展览会。后来此展览又移往上海展出。

4.参加第五届全省学生美术作品展览会,计有图案、国画、水彩、建筑图案、木炭画等,共100件。

四川省立技艺专科学校有教职员61人,其中教授16人,副教授12人,讲师7人,助教3人[45],师资力量空前强大(图2-44)。当时国内艺术设计界的精英汇集于此,除校长李有行(图2-45)、教务主任雷圭元(图2-46)、事务主任谭旦同之外,教员有庞薰琹、洪毅然、沈福文、程尚俊、程尚仁、辜其一、梁启煌、张宗禹、柳维和、郭干德、张枕江、毕晋吉、张朝生等。其中沈福文、梁启煌分别担任漆工科和家具科主任,学校改组为四川省立艺术专科学校后,庞薰琹(图2-47)担任应用艺术科主任。这些教师或为留学法国、日本

45 沈云龙主编:《中华民国第二次教育年鉴》第76页,文海出版社1948年出版。

雷圭元像

图2-46

庞薰琹像

图 2-47

归来，或为国立艺专培养出的后起之秀，由他们所组成的师资队伍，是该校教学取得辉煌成就的有力保障。该校自抗战时期直至中华人民共和国成立前夕，均由李有行任校长，雷圭元任教务长，共办了八届，培养毕业生共 92 人，历届毕业生大多在四川省各类学校、机关或建筑公司工作，部分毕业生还经营开办了印染工厂企业等。

总体而言，抗日战争时期新成立的美术院校，无论是国立的还是私立的，虽然数量和规模都不能与战前相比，但是这时国家开始注重美术救国和抗战建国，设立美术教育委员会以期推进美术教育的兴革，美术教育走出了象牙之塔，从小变大，由弱变强，形成抗击和战胜日本侵略者的一股强大的时代力量。

第 三 章

抗战期间新开办的延安鲁艺、华中鲁艺

值得重视的是,把美术教育作为救国的一种武器的,还有1938年在延安创立的鲁迅艺术学院(图3-1)和后来成立的鲁艺华中分院等敌后抗战根据地创办的美术院校。这些新兴的美术院校以抗战救国为己任,为抗日战争的胜利造就了文化抗战的生力军和大批美术人才,成为中国现代美术队伍发展的新生力量。

第一节
鲁迅艺术学院的发起

抗战时期新开办之鲁迅艺术学院[1]发起者(发起人毛泽东、

[1]《美术界》1939年第1期,第14页。

图 3-1

周恩来、林伯渠、徐特立、成仿吾、艾思奇、周扬）宣称：

> 艺术——戏剧、音乐、美术、文学是宣传鼓动与组织群众最有力的武器。艺术工作者——这是对于目前抗战不可缺少的力量。因之培养抗战的艺术工作干部，在目前也是不容稍缓的工作。
>
> 我们边区对于抗战教育的实施，积极进行，已建立了许多培养适合于抗战需要的一般政治、军事干部的学校（如中国抗日军政大学、陕北公学等）；而专门关于艺术方面的学校尚付阙如，因此我们决定创立这艺术学院，并且以已故的中国最伟大的文豪鲁迅先生为名，这不仅是为了纪念我们这位伟大的导师，并且表示我们要向着他所开辟的道路大踏步前进。
>
> 我们深知，这鲁迅艺术学院的建立是件艰巨的工

作,绝非我们少数人有限的力量所能完全达到,因之,我们迫切地希望全国各界人士予以同情与援助,使其迅速成长。这也就是帮助了我国英勇的抗战更胜利的进展,以至获得最后的胜利,把日寇赶出中国!"[2]

1938年3月7日,鲁艺筹备就绪,正院长暂缺,副院长沙可夫兼教务处长;4月10日,鲁艺正式宣告成立,举行开学典礼,罗迈在成立大会上做了《鲁艺的教育方针和怎样实施教育方针》的报告。这所特殊的艺术学院设有美术、音乐、戏剧三个系。接着在4月份发布的《鲁迅艺术学院成立宣言》中又这样写道:"在敌人企图加紧进攻西北、加紧截断陇海线,企图威胁抗日根据地——武汉的今日,在全国军队、全国人民誓死抵抗的今天,我们宣告鲁迅艺术学院的成立。它并不是打算在全国总动员中作歌舞繁荣升平的幻想,尤其是不想逃避现实;恰恰相反,它的成立,是为了服务于抗战,服务于这艰苦的长期的民族解放战争。……鲁迅艺术学院的成立,就是要培养抗战艺术干部,提高抗战艺术的技术水平,加强这方面的工作,使得艺术这武器在抗战中发挥它最大的效能。越当敌人加紧进攻的时候,我们越感觉到成立这个学院的迫切需要。因为我们相信:艺术不仅能唤起民众,而且可以组织民众,武装民众的头脑。本学院的成立,一面要培养大批的艺术干部,到抗日战争的各个部门中、军队中、后方农村中、都市里以至敌人占领的区域里去工作。另一方面,我们追随和号召全国的艺术家,为了寻求最有利于抗战的艺

- 2 ·《鲁迅艺术学院周年纪念特辑》,载《新中华报》1939年5月10日刊。参见《延安文艺丛书》编委会编:《延安文艺丛书·文艺史料卷》第639页,湖南文艺出版社1987年出版。
- 3 · 中国延安鲁艺校友会主编:《中国革命文艺的摇篮》第66-67页,1998年。
- 4 ·《延安文艺丛书》编委会编:《延安文艺丛书·文艺史料卷》第32页,湖南文艺出版社1987年出版。
- 5 · 钟敬之:《延安鲁艺——我党创办的一所艺术学院》,文物出版社1981年出版。
- 6 ·《延安文艺丛书》编委会编:《延安文艺丛书·文艺史料卷》第640页,湖南文艺出版社1987年出版。

术道路而努力。……我们不仅为了服务于目前的抗战而工作，更进一步，我们还要为抗战胜利以后建立独立自由幸福的新中国而工作，一方面，我们的一切工作是为了抗战；另一方面，我们要在这些工作中创造新中国的艺术。……全国艺术界的朋友们，请把扶助它的成长当做自己的责任吧！"[3]

接着，毛泽东再次来到鲁迅艺术学院，就"如何做艺术家"提出了具体的要求。他说："我们的两支文艺队伍，上海亭子间的队伍和山上的队伍，汇合到一起来了。这就有一个团结的问题。要互相学习，取长补短。要好好地团结起来，进行创作、演出。"[4] 毛泽东指出："文艺是团结人民、教育人民、打击日本帝国主义的武器，创作好像厨子做菜一样，有的人佐料放得好，菜就好吃。"4月28日，毛泽东到鲁艺向师生发表讲话，明确指出："我们做文章、画图画、演戏、唱歌，都要表现抗日民族统一战线。"也就是说，"统一战线同时是艺术的指导方向"[5]。鲁艺的办学目标："就是要培养抗战艺术干部，提高抗战艺术的技术水平，加强这方面的工作，使得艺术这武器在抗战中发挥它最大的效能。"如由沙可夫作词、吕骥作曲的《鲁迅艺术学院院歌》唱道："我们是艺术工作者，我们是抗日的战士；用艺术做我们的武器，为打倒日本帝国主义，为争取中国解放独立，奋斗到底！"[6] 鲁艺从创办之日起就以艺术为武器，根据抗战救国的需要，服务于这艰苦长期的民族解放战争。

一、鲁艺的正式成立

经过短暂的紧张筹备,鲁艺在还没有固定校址的情况下,先在延安城内凤凰山麓的鲁迅师范学校借用了几间房子,便开始进行招生工作。招收录取的学生,绝大部分是"抗大"、陕北公学爱好文艺的学生,以及从全国各地刚刚来到延安的文艺青年。除了在延安公开招生外,鲁艺还通过八路军驻各地的办事处,向全国招生。鲁艺招生委员会1940年2月发布的第四期招生简章中,美术系的考试为作文、美术常识、写生、创作(宣传画、漫画、插画任选一种)。1941年6月发布的第五期招生简章中,美术系所规定的考试项目是写生、创作(宣传画、漫画、插画任择一种)。[7] 可见,与一般的高等艺术院校相比,在知识和技能两个方面,鲁艺更重视报考者的专业基本技能和创作能力。

[7]《延安文艺丛书》编委会编:《延安文艺丛书·文艺史料卷》,湖南文艺出版社1987年出版。

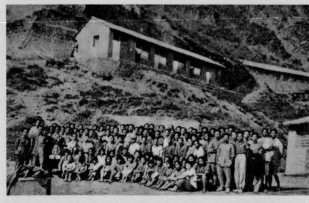

1938年夏天,鲁迅艺术学院全体师生在延安北门外云梯山麓开学

图 3-2

1938年延安鲁艺原址

图 3-3

不久，鲁艺在距离延安旧城北门外一里多路西侧的一个山洼的半山坡上选定了校址（图3-2）。师生员工自己动手，在半山坡盖起了十多间简陋的平房，在山腰新挖了两排土窑洞，用来作为教学活动的场所。1939年8月初，鲁艺又迁至延安东郊离城十多里的桥儿沟天主教堂（图3-3）。同年11月，中共中央任命吴玉章为院长（图3-4），周扬为副院长（图3-5），日常院务工作由周扬负责。

二、鲁艺的学科设置与师资力量

1940年5月，学院讲授内容又增加了文学部分，遂改校名为"鲁迅艺术文学院"。1941年4月，鲁艺宣布了在教学体制和组织机构方面所做的大规模的调整。美术部下辖美术系和美术工场，部长为江丰，美术系主任为王曼硕，美术工场

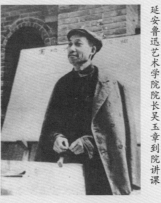

延安鲁迅艺术学院院长吴玉章到院讲课

图 3-4

延安鲁迅艺术学院副院长周扬像

图 3-5

主任为钟敬之。这所特殊的艺术学院设有美术、音乐、文学、戏剧4个系,美术部设有美术研究室和美术系,后来增设木刻研究室、美术工场。

鲁迅艺术文学院美术系云集着当时有一定成就和社会影响的美术家,到1945年时阵容强大(图3-6、图3-7),如江丰、沃渣、蔡若虹、胡一川、王曼硕、张仃、王式廓、马达、华山、罗工柳、华君武、王朝闻、彦涵、力群、张望、陈铁耕、陈叔亮等人(他们当中有一些人留学过欧洲、日本或苏联)。其中江丰任美术部部长,沃渣、王曼硕、蔡若虹先后任美术系主任,胡一川任木刻研究室主任,华君武任研究室研究员,王式廓任教员兼研究员,其他人员或任研究员兼教员或专任教员。

三、鲁艺初期的"三三制"办学模式

鲁迅艺术学院参照抗大的办学模式,在初期具有"艺术短训班"的教育性质,即各系学员实行的是在校学习三个月,由学校统一安排到前方抗日根据地或部队实习三个月,之后再回到学校继续完成后一个阶段三个月的学习任务,然后毕业分配的学制。这是鲁迅艺术学院初期教学方式上的一个突出特点,也可以说是开门办学的一种尝试。

这种被称为"三三制"的教学和实习安排,自1938年起

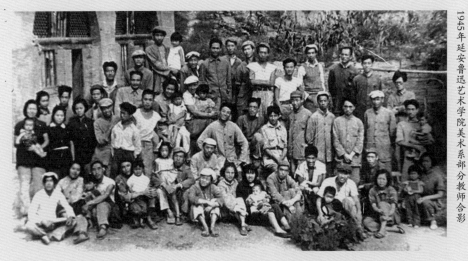

图 3-6

1945年延安鲁迅艺术学院美术系部分教师合影

图 3-7

1940年鲁艺美术系教师合影。前排左起：王式廓、马达、胡考、华君武、胡蛮；后排左起：蔡若虹、王曼硕、力群、江丰

到1939年共办了三期。第一期的毕业生有罗工柳等人，第三期的华君武、古元毕业后留校。美术系按漫画、木刻（图3-8）、绘画、雕塑和图案等专业，设置了各种专业选修课。一般基础理论课占全部课时量的37%，专业技能课则占63%，体现了鲁迅艺术学院在教学过程中重实践、重实习，强调理论和实践相结合，致力于培养具有一定专业技能的创作、研究人才的特点。美术系所学课程有解剖学、透视学、美术座谈、野外写生（图3-9）、室内写生等。

鲁迅艺术学院的教育计划对教学方法做出了明确的规定。如《鲁艺第二届概况及教育计划》（1938年9月）所规定的教学方法是："以'教学致用'合一为原则，即理论与实践密切联系，一方面尽量激发自动的创造性，一方面给以方针与指导。"全院第一次较大规模的实习活动，是1938年11月由文学系代理主任沙汀和教师何其芳，带领文学系第一期学生以及音乐系、戏剧系和美术系的学生王文秋、陈正熙等人进行的。第二期的部分学生，跟随八路军120师师长贺龙，到抗战前线去。另一批人数较多的各系实习学生，是1938年底到晋东南八路军总司令部，然后又分配到各部队去的。美术系第二期学生古达等五六个同学，到了刘伯承任师长、邓小平任政委的129师，最后古达分配到385旅宣传队。他在队里办了一个美术训练班，教几名爱好美术的小队员学绘画，后来又被调回师部，编印《战场画报》。鲁迅艺术学院一至三期的学生毕业后，大多数都被派往前方工作，成为部队和地方的文艺骨干。

图 3-8

鲁迅艺术学院美术系学生在刻木刻

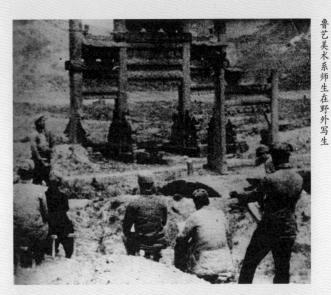

图 3-9

鲁艺美术系师生在野外写生

1938年，鲁迅艺术学院第一期的一些学生完成了在前方的实习，回到学校。在向当时学院的负责人沙可夫等汇报工作时，他们谈到，前方很需要做文艺普及工作的"全才"，这种能够掌握各种专业知识的全面型的艺术人才，更能适应敌后开展文艺、宣传和教育工作的需要。中央干部教育部副部长罗迈也在这时来到鲁艺进行调查研究，在全校师生员工大会上做了《鲁艺的教育方针与怎样实施教育方针》的工作报告，明确指出了鲁迅艺术学院的教育方针，即"以马列主义的理论与立场，在中国新文艺运动的历史基础上，建设中华民族新时代的文艺理论与实际，训练适合今天抗战需要的大批艺术干部，团结与培养新时代的艺术人才，使鲁迅艺术学院成为实现中共文艺政策的堡垒与核心"。关于这一点，徐一新在《鲁艺的一年》一文中指出：

> 在一年的艰苦奋斗的工作过程中，鲁艺壮大了。从第一届的六七十人到第二届的一百五六十人，直到现在的第三届增加到四百人。从学习部门，第一届只有戏剧、音乐、美术三系，第二届就增加了文学系，到第三届又成立了综合戏剧、音乐、美术、文学的普通部，和原来分系的成为专修部。鲁艺如此飞快地扩大，是因为鲁艺产生在大时代的抗战烽火中，更重要的是因为鲁艺执行了正确的战时艺术教育的方针。这教育方针，就是培养新的抗战艺术干部，发扬民族形式的大众化的艺术。[8]

- 8. 徐一新：《鲁艺的一年》，《文艺突击》1939年第1期，第7页。

四、鲁艺的正规化和专门化的教育

1941年初，国民党发动第二次反共高潮，严禁全国各地的青年奔赴延安。在这种情况下，延安各干部学校逐渐出现了改变抗战初期的短训班的办学方式，向正规化和专门化教育发展的趋势。

1940年12月28日，中央干部教育部副部长罗迈，在题为《预祝一九四一年延安干部教育的胜利》的文章中指出："关于延安方面的干部学校教育，抗战初期所采取的三个月的短期训练班的方式，一般地已经过去了。依我看来，延安的干部学校正处在这种短期训练逐渐进入正规学校的过渡之中，个别学校已经开始正规化，但一般的做法，还多保留过去短期训练班的特点，这也可以说理论落后实践吧！"为迎接"干部学校正规化的必然趋势"，应立即着手研究和解决问题，发表了关于正规化学制的确立，课程、课程标准及教材的编审等几点意见。

从1940年7月起，鲁艺新制定了趋向于正规化和专门化的教育计划及实施方案。方案明确规定了鲁艺的教育方针和教育的具体目标，前者为"团结与培养文学艺术的专门人才，以致力于新民主主义的文学艺术事业"；后者为"培养适合于抗战建国需要的文学艺术之理论、创作、组织各方面的人才；这些人才必须具备社会历史知识与艺术理论之相当修养，基

础巩固的某种技术专长"。同时又修改学制,将文学、戏剧、音乐、美术四个系的在校学习时间,一律延长为三年。第一学年注重一般基础知识的学习,特别是文化上以及艺术各部门的路线方向,同时在艺术上打下相当基础,如美术系的素描石膏写生(图3-10);后两学年则趋于专业的发展。

9.《延安文艺丛书》编委会编:《延安文艺丛书·文艺史料卷》第647页,湖南文艺出版社1987年出版。
10.《延安文艺丛书》编委会编:《延安文艺丛书·文艺史料卷》第648页,湖南文艺出版社1987年出版。

1941年6月鲁艺制定的招生章程,宣布了"以马列主义的理论与立场,培养适合抗战建国需要之艺术文学人才,为建立中华民族新民主主义的艺术文学而奋斗"[9]的宗旨,突出地体现了新的教育计划的正规化和专门化的特点,并公布了新的修业年限和修业课目。全校的共同必修课和各系的专修课具体内容如下:

美术系:美术运动、美术概论、素描、彩画、解剖学、透视学、构图法、色彩学、野外写生、工艺美术、中国美术史、西洋美术史、漫画创作、舞台要求、课外活动(图3-11)。[10]

为了更好地实施正规化、专门化的教育计划,把鲁艺办成新民主主义的文艺学院,鲁艺院务会议1941年2月做出决定,动员全校师生员工对过去一年的工作进行全面的检查和总结,集中讨论的重要问题是鲁艺在教学、研究和创作等方面,今后怎样做才能有利于向正规化、专门化的道路前进。4月28日,罗迈出席鲁艺第二次工作检查总结大会,并发表讲话。在讲话中他明确表示,同意周扬提出的鲁艺"要专门

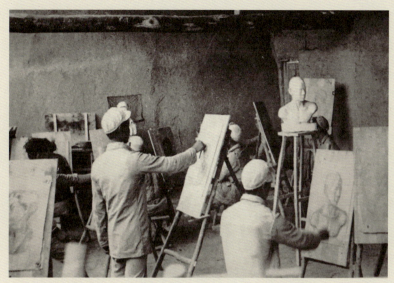

图 3-10

鲁迅艺术学院美术系师生在新建的画室里画石膏像

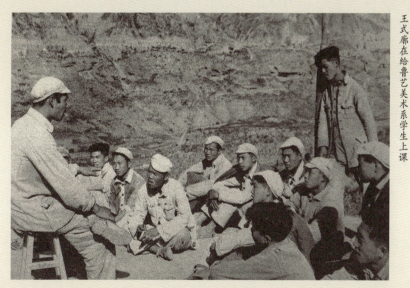

图 3-11

王式廓在给鲁艺美术系学生上课

化"的意见,同时指出了鲁艺的两项基本任务:"一方面要提高自己","除了培养文艺理论家与文艺作家以外,还要培养艺术教育人才"。

这次工作检查总结大会的第二天即6月10日,鲁艺宣布了在教学体制和组织机构方面所做的大规模的调整。这次调整,主要是根据对各专业的教学、研究、创作和演出等工作实行统一领导的原则,组建文学、戏剧、音乐和美术四个专业部,以及教务、编译等四个行政职能处。原有四个系和五个工作团分属四部之下,文学部下辖文学系和文艺工作团,部长由周扬兼任,何其芳任文学系主任,严文井任文艺工作团主任;戏剧部下辖戏剧系、实验剧团和评剧团,部长章泯因未到任,由张庚代理并兼戏剧系主任,田方任实验剧团主任,符律衡(阿甲)任评剧团主任;音乐部下辖音乐系和音乐工作团,冼星海任部长,贺绿汀任音乐系主任,音乐工作团主任由冼星海兼任;美术部下辖美术系和美术工场,江丰任部长(图3-12),王曼硕任美术系主任,钟敬之任美术工场主任。学院领导为:院长吴玉章,副院长兼党团书记周扬,党总支书记宋侃夫,干部处长韩托夫,教务处长吕骥,院务处长黄霖,编委会主任周立波。

1941年5月20日,鲁艺召开第一次党代会,发布《敬告全院教职工书》,指出:"鲁艺是培养新民主主义的文学艺术的创作、理论、组织各方面的专门人才的学校,这里不仅聚集

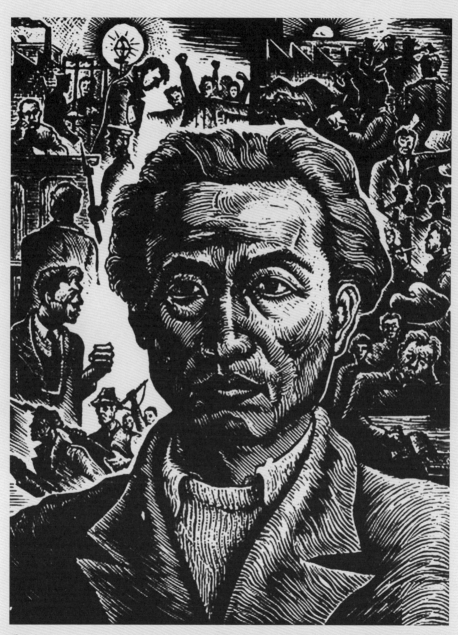

图 3-12 鲁艺美术部部长江丰《自画像》木刻

了许多有希望有才能的艺术青年,在锻炼他们的思想、提高他们的技巧,而且也是许多已有成就的艺术家创作和研究的地方。就是说,鲁艺不仅是未来艺术的苗圃,也是既成艺术的花园。不但对未来艺术的繁荣,我们有责任,对于目前全国艺术的发达,我们也有自己的任务。……为着达到我们的任务,对于所有的党员,我们有这样的要求……他们要和所有的非党的同志手携着手地把'紧张、严肃、刻苦、虚心'的校训,把《艺术工作公约》真正切实地实行起来。在日常生活中,在艺术活动上,为创造新民主主义的艺术而共同努力。"

1944年5月21日,《延安大学教育方针暨暂行方案》公布,对于鲁艺的教学科目有具体规定。其中美术系的教学内容有"素描、速写、中国民间美术研究、世界名画研究、美术运动现状、创作实习"[11]等。

五、鲁艺美术系的招生与人才

延安鲁艺招生一般会采取在报纸上刊登广告和印发招生简章这两种主要的方式,向全国公开招生。不仅在中共主办的《新华日报》等报纸上刊登招生广告,也会在抗战大后方国统区报纸上刊登招生广告,印发的招生简章除了在延安等边区发放之外,更多的是通过邮寄等传送方式向重庆、杭州、上海等大后方或日军占领区投递。因此,来自全国各地的文艺青年都是通过鲁艺的招生简章,获得了鲁艺的招生信息,

突破重重困难，经过长途跋涉，奔赴延安报考鲁艺，投笔从戎，献身于抗战救国、艺术救国的民族解放事业。

鲁艺的招生简章就办学宗旨、招生名额、投考资格、投考手续、考试、修业年限、修业科目和学员待遇等事项做了明确之规定，并且根据不同时期办学思想的变化，招生简章中的各项规定也略有所修改变动。如以第一届和第五届招生简章中所规定的报考资格变动为例，第一届规定的报考资格是："（一）对抗战有明确认识与坚强胜利的信心，并曾积极参加抗日救亡运动；（二）在文学与艺术上有基本的修养，并决心从事于抗战文艺工作；（三）有刻苦耐劳、不怕苦难、不怕牺牲的精神。"[12] 但是在第五届招生简章中，对报考的资格进行了重大修改，对年龄、文化程度、身体状况、思想状态和性别等事项做了具体的规定："年在十八岁以上，中等教育程度，身体健康，能吃苦耐劳，有从事艺术文学工作之决心，并愿为抗战建国及建立新艺术文学服务者，不分性别，均可投考。"[13] 可见，在"正规化"和"专门化"办学时期规定的报考资格与鲁艺初建时要求的侧重点也是存在一定差异的。务于抗战放在第一位，要求学员要有"从事于抗战文艺工作"的决心，并且还要有"不怕牺牲的精神"。很明显，这种要求就是要培养服务于抗战的战士。而到了第五届招生时已由第一届要求的要有"从事于抗战文艺工作"的决心改为了要有"从事艺术文学工作之决心"，同时提出了要"愿为抗战建国及建立新艺术文学服务"。可见此时的培养目标已经由早期

[11] 陕甘宁边区政府办公室编印：《陕甘宁边区教育方针》，1944年7月出版。

[12] 《延安文艺丛书》编委会编：《延安文艺丛书·文艺史料卷》第632页，湖南文艺出版社1987年出版。

[13] 《延安文艺丛书》编委会编：《延安文艺丛书·文艺史料卷》第647页，湖南文艺出版社1987年出版。

的侧重于培养抗战的文艺战士转向了侧重于培养"建立新艺术"的一般艺术工作者。这种招生条件的变化,事实上也反映了延安鲁艺教育方针的调整。

延安鲁艺的招生,一般要求先报名,然后再安排时间统一考试,如"鲁字第三号公告"公布:"本院第一届学员名额已满,停止报名。"由于当时的特殊情况,在后来的招生过程中有时会采取报考者随到随考的形式。鲁艺创办初期的考试内容相对简单,考试要求也不是很严格,之后的几届逐渐复杂一些。刘蒙天1938年10月中旬从"抗大"到"鲁艺"美术系考学时,主考人沃渣拿给他几张白纸,要求他在约三个小时的考试时间内完成两项考试内容:一项是默写一张人体,一项是画一张题为"保卫大武汉"的命题创作[14]。林野1938年12月去考鲁艺的时候,考试科目包括笔试和面试两方面:笔试内容一份是政治题,另一份是专业题——要求交一幅素描或自己创作的作品。面试就是政治处找去谈谈话,进行一些考察,就算过去了。到了第五届招生时,简章中规定的考试项目包括文化课笔试、专业技术测验及体格检查三方面,其中,笔试内容包括语文、政治常识和艺术常识;美术专业技术测验包括写生和创作(宣传画、漫画、插画任选一种)。相比较而言,这种"正规化"时期招生考试的内容要比前几届全面得多。

从1938年4月创办至1945年11月全院迁离,延安鲁艺

[14] 孙新元、尚德周:《延安岁月:延安时期革命美术运动回忆录》第150-151页,陕西人民美术出版社1985年出版。

[15] 第六届学员自1944年7月入学(当时已并入延安大学),至1945年9月抗战结束,原计划两年的修业时间并没有修完即因形势的变化而改组分散了。所以,实际上鲁艺在延安的七年半间美术系培养了五届学员。

[16] 指鲁艺美术系前五届专修科的学员,不包括先后举办的"普通科""部队艺术干部训练班"等其他培训形式的学员。参见钟敬之:《延安鲁艺——我党创办的一所艺术学院》第31页,文物出版社1981年出版。

[17] 第三届学员陈九,原名朱秀良,没有来得及毕业,便在抗战前线实习期间牺牲了。

图 3-13

鲁艺美术系师生合影

美术系在七年半时间里前后共招生六届,实际完成学业的共五届[15]。鲁艺前五届共培养出学员685人,其中美术系147人[16](图3-13)。延安鲁艺美术系前五届学员名单如下:

第一届学员,共15人

分别是:钟惦棐、秦其谷、项荒途、杨廷宾、田桐生、陈山、金浪、王劲、李汀、吴虹、徐一枝、叶立平、华山、符律衡(阿甲)、董薇。

图 3-14

鲁艺美术系第二届学员罗工柳与杨筠在延安合影

第二届学员,共32人

分别是:胡一川、张晓非、陈正熙(沙季同)、彦涵、罗工柳(图3-14)、王文秋、黄薇、陈角榆、杨筠、杜芬、骆风、陈启刚、朱革、黄再刊、张仲纯、那迭云、刘寿增、王琦、尤石相、肖肃、邹雅、纽因棠、季宗权、石林、古达、夏林、杨角、徐特、余奇、陈铁耕、秦其谷、康朗。

第三届学员,共39人[17]

分别是:秦兆阳、流金、焰炎、张裴军、白炎、刘蒙天、石天、田零、炎羽、吴劳、李半黎、林野、李又罘、钟灵、辛莽、陈九、杨静轩、李黑、力克、饶曼彪、张戎、郭风、曹辛之、王文庶、张菊、蓬荆、施展、过健生、张映雪、夏风、安林、孟化风、杨青、王玫、古元、祁峻、章容、焦心河、郭钧。

第四届学员，共35人

分别是：牛乃文、计桂森、吕林（琳）、劳丁、程芸平、阎漠里、划时、刘吾雄、程获希、李梓盛、杜夏、陈凡、周军、宇田、朱文海、赫苓、秦增堂、张凡夫、钱江、聂勇亭、苗波、西克、陈因、张明坦、陈士斌、苏光、苏坚、林军、肖光、吕鸿尤、李光余、毛宁、陈玉清、李义心、陈伯希。

第五届学员，共27人

分别是：戚单、石岚、果克、林恒、吴铭、沈可、艾其华、康勃、刘迅、苏晖、冯小朋、程亮、杨凯、王流秋、毛之江、江诗、牛文、屈再华、希浓、龙行、周芜、王秉国、杨振宇、张宇平、王福祥、赵泮滨、陈人。

值得一提的是，鲁艺美术系第一届学员，多来自延安等敌后根据地。从第二届开始，学员的素质有很大的提高。学员多数来自全国，许多人为高等艺术院校的学生，甚至有的还是美术院校的教师。如胡一川早在1929年就考入杭州国立艺术院，在校期间曾与同学组织"一八艺社"，参加了鲁迅先生领导的新兴木刻运动，担任过厦门美术专科学校木刻教员；1937年到延安，1938年成为第二届学员不久，即担任木刻研究班主任。王文秋毕业于杭州国立艺术专科学校，陈正熙（沙季同）毕业于上海美术专科学校，张晓非先后为北平美术专科学校、杭州国立艺术专科学校和上海美术专科学校的学生，彦涵、罗工柳等人为杭州国立艺术专科学校的在校学生。

值得注意的是,1944年7月招收了第六届学员,其中有白莉、李康将、李炎、李艺、东方、张波、刘兰、吴亦君、吴咸、潘力模、苏晴、余志、黄森、黄君珊、陈丕绪、刘平杜、夏蕾、杨青等人。这些学员按计划应两年毕业,但是鲁艺因1945年9月抗战胜利便接受新任务而解散重组了,所以他们没有在鲁艺毕业。

另外,鲁艺除了开设美术系专修科之外,还先后设置过普通科和研究室。有的学员毕业后直接上了木刻研究班,有的学员由于到鲁艺学习之前就具有一定的美术功底,所以到鲁艺后直接就上了研究班学习(如国立杭州艺术专科学校学生罗工柳1938年7月到达延安,进入鲁艺美术系学习不久后,参加了木刻研究班)。木刻研究班的办学宗旨是研究木刻技术,提高理论修养,推动木刻运动。木刻研究班的学员经常到延安街头张贴他们创作的木刻作品。1939年10月,木刻研究班在延安举办了首次木刻作品展。在三天的展览中,前来参观者络绎不绝。值得一提的是,还有的学员当年在鲁艺的普通科或部队艺术学校学习过美术,后来也称自己是鲁艺的美术学员。加上1945年抗战结束以后,由于延安鲁艺搬迁到东北、华北等地分别重新建校办学,鲁艺的学员资料管理也出现分散、损坏或遗失现象,因此鲁艺美术系的学员人数名单以查阅确切者为准。延安鲁艺的木刻艺术成就非常突出,例如鲁艺在延安举办美术展览中的毛泽东像就是木刻作品。1944年出版的《鲁艺木刻选》(图3-15)反映了延安鲁艺木刻的艺术特色和成就。

图3-15 1944年出版的《鲁艺木刻选》

鲁艺美术系毕业的这些学员，在抗日战争和解放战争时期活跃在全国各地，为中华民族的解放和新中国的成立作出了巨大贡献，其中杰出的学员有古元、彦涵等人。徐悲鸿曾感慨道："我在中华民国三十一年十月十五日下午三时，发现中国艺术界中一卓绝天才，乃中国共产党中之大艺术家古元。"[18] 古元是中国现代木刻的后来居上者，是延安鲁艺培养的木刻艺术家。虽然仅在鲁艺学习了一年多，但古元勤勉，多次下乡体验生活，对生活触觉敏锐。古元的作品，多以农民的生活为题材。在民族风格的探索上，他不以简单的模仿为能事，而是笃实地精心探索，显露出淳朴通俗、简洁明快的风格。徐悲鸿曾表示："古元的《割草》（图3-16），可称为中国近代美术史上最成功作品之一。"[19] 作品刻绘两位农民在铡草为牲口准备饲料，远处一个孩子正在亲昵地搂着毛驴的头，温顺的驴子眼中透出温柔的目光，表现了农民一家恬静的平常生产生活情景。古元曾经说他中学时非常喜欢米勒的作品，木刻作品《割草》的人物姿态和米勒的《拾穗者》（图3-17）有着相似之处，显而易见是受了米勒作品中对农村生活场景描绘的影响，因此产生了共鸣和灵感。此外，他还借鉴了苏联版画刀法细腻的特点，虽然没有完全突破西方版画的风格，但有自己对平凡生活中富有感人情景的深刻体验。此外，他的《减租斗争》反映了他善于捕捉生活的典型情节和把握人物各种性格特点，以及纯熟的艺术技巧。他的《离婚诉》和《哥哥的假日》，富于浓郁生活情趣，毫无矫饰。古元的作品，是实实在在的宣传武器和艺术品，而不是生活的图解，是西北流行的木刻典型。

[18] 徐悲鸿：《全国木刻展》，重庆《新民晚报》1942年10月18日刊。
[19] 徐悲鸿：《全国木刻展》，重庆《新民晚报》1942年10月18日刊。

古元的木刻《割草》

图 3-16

19世纪法国巴比松派画家米勒的油画《拾穗者》

图 3-17

胡一川的套色木刻《破坏交通》(图3-18)、《不让敌人通过》，彦涵的木刻《当敌人搜山的时候》《抢粮斗争》等，充满战斗气息和扣人心弦的激情，人物动感强烈，造型严谨和谐，富于节奏感和韵味。画面的金字塔式构图使作品具有纪念碑式的意味，并使紧张的情节和强烈的动感具有雕塑般的坚固感觉。他们的木刻作品刀法遒劲、明快，在民族风格的探索上与古元的《割草》堪称拱璧，题材多以战斗生活为主，风格洒脱、豪迈。

这些出身于延安鲁艺，经过中国共产党一手培养出来的革命文艺工作者在新中国成立后自然成为新中国文艺建设最可靠的主力军。其中很多人都在新中国的文艺岗位上占据了非常重要的位置，在新中国文艺建设中产生了极其重要的影响。

第二节

鲁艺华中分院的创建与发展

1940年秋，新四军渡江东进，解放了苏北地区，把原来的苏南、皖南、淮南、淮北等几块抗日根据地联结起来。为了适应抗日形势发展的需要，1940年11月，刘少奇率领中共中

图 3-18

央华中局的部分人员与从江南过来不久的陈毅会合之后，研究如何建立和巩固华中抗日民主根据地的问题，其中主要工作之一是筹办一所能争取青年学生和知识分子参与抗日民主运动、培养文化艺术人才的学校——鲁迅艺术学院华中分院（简称华中鲁艺）。随后以新四军江北政治部抗敌剧团和苏皖边区文协的人员为骨干力量，指定由丘东平（图3-19）、刘保罗、陈岛、莫朴、孟波等五人在盐城石头街七号成立筹备委员会，丘东平为筹委会主任。

图3-19　丘东平（左一）在十九路军

一、鲁艺华中分院的筹创与招生

在刘少奇、陈毅的直接关心和指导下，丘东平和筹委会成员为学校校址、办学方针、学科设置、招生名额以及师资和干部配备等问题多次和华中局的领导等商讨，并最终确立学校设在盐城贫儿院，暂设文学、音乐、美术、戏剧四个系，学制6个月，确定第一期招生400人，初步框定了各系师资和干部配备。接着又在《江淮日报》（图3-20）等报刊上刊登招生启事、印发招生简章，在盐城、东台、海安、阜宁等地设报名点，并和筹委会成员一起分赴各地进行具体的发动工作。

图3-20　《江淮日报》刊登华中鲁艺筹委会启事

1940年12月25日，盐城《江淮日报》刊登了一则鲁迅艺术学院华中分院的招生启事：

甲、报名：

（一）本院第一期招生名额暂定四百名；

（二）本院分文学、音乐、美术、戏剧四系；

（三）凡中等教育程度以上或有同等学力，年龄在十七至三十岁，身体健康，愿为民族解放服务，对艺术有兴趣者，不分性别均可报名；

（四）报名时间自即日起至明年一月五日止；

（五）报名地点，盐城石头街七号本院筹委会，黄桥、古溪、东台、海安各地，阜宁八路军五纵队政治部。

乙、考试：

凡于报名时政治测验及格者，分次进行系各学科的专门考试。第一次本月二十七日，第二次明年一月七日。考试地点在盐城县政府东边城中小学校。笔墨考生自备，纸张由本会供给。各考生希先一日到达盐城本会报到，考试日午前八时进入考场。

启事刊登后，立即吸引了全国各地及海外爱国热血青年踊跃报名，形成了一股投身于新四军抗日队伍、学习抗日文化的热潮。"皖南事变"后，新四军军部在盐城重建，大江南北的文化战士和进步青年纷纷向盐城聚拢。在中共中央华中局的领导下，1941年2月8日正式举行鲁迅艺术学院华中分院成立大会和开学典礼，刘少奇、陈毅参加了成立大会，并在会上讲了话，丘东平代表筹委会报告了学校筹建的经过。刘彬宣布了鲁艺分院负责人名单，刘少奇兼鲁艺分院院长，丘

东平担任教导主任，并以丘东平为主，由何士德、陈岛、孟波、莫朴、刘保罗等6人组成院务委员会负责学院的日常行政、教学工作。学院除设有文学、音乐、美术、戏剧四个系外，还增设了一个普通班，成立一个少年队、一个实验剧团和一个合唱队，创办了院刊。

华中鲁艺筹备不到两个月，报到的同学已近200人；其中大半是从根据地外面进来的，除了上海、长江下游的南通、如皋以及盐阜区当地的知识青年外，还有不少远从大后方的重庆、桂林、广东、福建等地来的知识分子和南洋归来的华侨。鲁艺华中分院作为中国共产党和新四军在华中抗日根据地创办的一所高等艺术学府，成了华中地区抗战美术教育史上的一朵奇葩。它不仅为中国革命培养和造就了大批革命文艺人才，推动了苏北盐阜解放区文艺运动的繁荣和发展，而且还为我们党文艺统一战线的巩固和发展及在敌后斗争的艰苦岁月里办学、开展革命宣传提供了宝贵经验。

二、鲁艺华中分院的学科设置与美术教育

华中鲁艺院长由新四军政委刘少奇兼任，设有戏剧、音乐、美术、文学四个系。其中美术系学员人数最多，有蒋宁、池宁、黄丕星、周占熊、凡一、车戈、顾德、张彤、傅晔文、巴西、程怡昌等50多人，系主任兼教务科科长由油画家兼版画家莫朴担任，戴英浪任教务科副科长，洪藏、吴耘任干事，

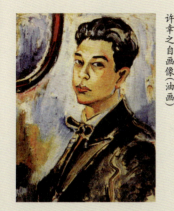

图 3-21

许幸之自画像（油画）

图 3-22

许幸之编写的《绘画入门》

教授有许幸之、刘汝醴、庄五洲等人。

美术系的教学方针，和其他系一样，是理论联系实践，主要培养能从事一般宣传画制作的美术干部，并通过实际的美术工作来进行教学。美术系的专业课程设置，约占整个教学时间的三分之二，设有素描、速写、宣传画实习，技法理论有解剖、透视。其中素描课和宣传画实习的教学时间占较大的比重，差不多又占专业课的三分之二。在美术专业教学上，许幸之（图 3-21）主要教授素描和艺术概论，刘汝醴承担色彩教学，戴英浪教美术理论、速写及写生，莫朴主要担任木刻及创作教学。除了课堂教学外，教师还经常带学生到各处画素描、速写，师生之间建立起亲密的友谊。为了抗战宣传的实际需要，美术系丰富专业教学形式和方法，除了本系教师讲授外，还常请《江淮日报》的芦芒和抗日军政大学的项荒途等美术工作者来学校上课，在教学中教会学生如何创作让群众容易接受的美术作品，发挥美术的宣传作用。没有现成教材，教授们根据自己过去学的以及工作中积累的经验，编写了《绘画入门》（图 3-22、图 3-23）、《论速写》、《石版画》、《构图常识》和《写生常识》等讲义。为了满足淮北地方上和部队美术工作者的需要，《拂晓报》曾将《构图常识》作了翻印。至于其他时间则为全院的共同课，有论持久战、社会发展史、文艺概论三门，另外还有军事课。

美术系课程占较大比重的是素描课。1941 年 4 月中旬，

许幸之《绘画入门》内页的抗战宣传画

图 3-23

刘少奇得知华中鲁艺缺乏必要的教学器材时,派刘汝醴和孟波随新四军驻上海办事处主任杨斌(新中国成立后交通部工作)一起去上海采办或找人,将购买的器材通过地下交通线运回来。华中鲁艺不像正规学校有多种多样的石膏模型,没有石膏像,素描课单画静物不能解决问题,学生一开始就画真人、画速写十分困难。为了使学员在短期内能基本上获得写生的方法和必要的人体知识,然后再在这基础上进行较深入的素描和速写,便在破庙中选些解剖、比例较准确和神态较好的菩萨和菩萨头像,刷了一层白粉替代石膏写生模型。后来实践证明,作为深入研究人体和素描关系的工具,中国菩萨虽不如希腊、罗马的石膏模型好,但强调线的处理,为学习使用线较多的速写和宣传画做好了准备,优点是明显的。

对于课堂学习内容和实际活动的训练,美术系有充分的

安排。那时在华中党报《江淮日报》工作的芦芒、在抗大工作的项荒途，有着丰富的实际工作经验，美术系请他们来给同学们上些课。这样创造学习条件使同学们的创作与群众见面，发挥作品的效果，使之成为团结人民、打击敌人的有力武器。如分配在盐阜区文工团工作的同学们,条件很困难,连一部油印机都难买到，最后用一把刷油墨的刷子，便刻印出多种多样的美术宣传品。

除了课堂基础教学，美术系也安排时间让学员用学到的绘画技法知识参加抗日宣传活动，使学员的学习联系实际。在实际工作中进行教学和锻炼，美术系采取了多种措施：

1. 在盐城大街上找到一所过去开过茶馆的旧房子，由同学们自己动手粉刷一番,建立了一个"大众画廊"。每隔一两周换一次内容，作为创作教学的基地。

2. 因材施教，在教师指导下进行宣传画创作。因学员水平高低悬殊，对于能力较弱的学员，通过临摹得到提高。

3. 宣传画的创作形式活泼，内容真实。既有独幅画、连环画、漫画、木刻，也有生活速写等。内容除了根据当时的宣传中心编绘的时事漫画等以外，大部分是 10 幅左右的真人真事的连环画。每幅配上说明或苏北民歌七字唱，最为群众所喜爱。这种连环画形式的创作，不但有利于锻炼同学们的

构图能力,也促使同学们很自然地注意到对生活的描写。在那时已感到这是一种初步学习创作的很好的教学形式。这种连环画有些内容较好的,还重新把它画在一丈多长的漂白布上,用卖梨膏糖的调子,在各处边唱边展览,或是配合戏剧系演出,把这些布画布置在台前、周围,既是演出的广场,也是观众较多的展览会场。

4. 安排时间让学员参加保卫夏收、动员群众参军、建立"三三制政权"等宣传活动。"三三制政权"是中共在各抗日根据地建立抗日民族统一战线政权时,在人员分配上所采取的政策,即政权机关中人员的分配,共产党员(代表工人阶级和农民)、左派进步分子(代表小资产阶级)、中间派(代表中等资产阶级和开明绅士),大体各占三分之一。在最下层政权中,人员分配比例可作适当变动,即共产党员和左派进步分子的比重要适当增加,以防豪绅地主把持政权。实行"三三制政权",目的在于保证中国共产党的领导权,广泛地发展进步势力,争取中间势力,孤立顽固派,对汉奸和反动派实行专政。

5. 1941年7月反"扫荡"前,华中鲁艺到湖垛一带参加减租运动。各系同学混合编成二三十个小组,既是工作组,也是小文工队,同学们通过艺术形式宣传,很快接近了群众,把群众发动了起来。美术系同学和文学系同学配合,画了很多诗文并茂的墙画。

图 3-24

华中鲁艺美术系教师庄五洲

6. 组织美术系学员深入苏中、苏北，调查研究民间年画中的牛印、挂浪（又称挂签）、门画等形式的特点和长处，从而创作出借鉴民间年画形式来表现抗日战争内容的木刻版画作品。这些木刻版画，除了在报刊上发表，后来分别编成教师创作的《木刻集》和学员创作的《木刻习作集》两册。

7. 师生举行美展。1941年三四月间，为了庆祝苏北文联成立，美术系组织了一次美展。除了本院师生的作品外，当时在盐城的美术工作者如芦芒、沈柔坚、涂克、孙从耳、费星、项荒途等都有作品参加。这次美展，不仅有群众常见的木刻、宣传画、漫画、石版画、连环画、年画，也有素描、速写、皮影和油画及风景题材的画。展览品有300件左右，挂满了华中鲁艺的各教室，这是抗日战争时期在华中敌后举行的唯一一次规模较大、较全面的美术展览会。许幸之、刘汝醴合画了高尔基、莎士比亚、贝多芬、达·芬奇4人的大幅彩色像，庄五洲（图3-24）画了《踏着英烈们的血迹前进》大幅彩色宣传画，芦芒画了《用我们的武器狠狠地打击敌人》大幅漫画，莫朴画了《鲁迅的道路就是我们的道路》大幅彩色壁画，用来布置文联成立大会的会场。

美术系的干部除了从事教学、编写教材工作和领导同学们从事各种美术活动外，也作了不少画，如许幸之、刘汝醴当时还画了些油画，庄五洲、洪藏都画了些宣传画，许幸之（图3-25）、铁婴、吴耘（图3-26）、莫朴（图3-27）等人当

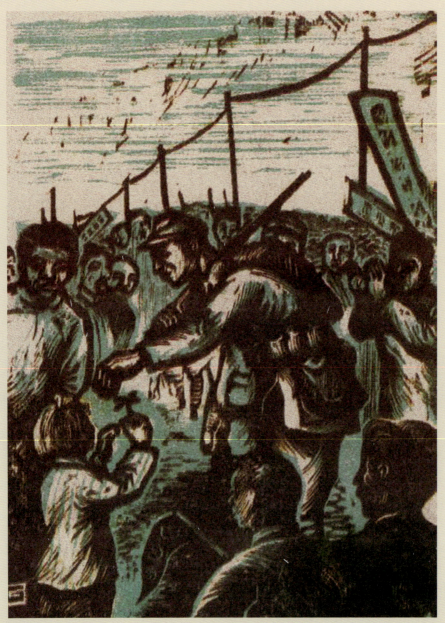

许幸之木刻

图 3-25

吴耘1941年作木刻《快收快打快碾》

图 3-26

莫朴木刻《斗争在苏北敌后》

图 3-27

时都搞木刻创作,所以也发表了不少作品。

1941年6月,日寇发动大扫荡。为适应战事发展需要,根据刘少奇的指示,1941年8月,鲁艺华中分院分成两个工作团(美术系师生均分别参与其中),一个工作团随新四军军部活动,另一个工作团随新四军三师活动。同时,抽调美术系部分师生到新四军各师去工作。1942年冬,新四军获悉敌人要在1943年春发动第二次扫荡。为了准备反扫荡,军部决定将两个工作团暂行分散,一部分美术干部辗转到了延安,有的人去当时的淮南艺术专科学校从事教学工作。1943年春季,反扫荡胜利结束,新四军三师副师长兼盐阜区地委书记张爱萍等领导,又将部分原军、师鲁艺工作团的师资集中起来成立文工队。如1944年在苏北举办盐(城)阜(宁)区(为当时新四军苏北地区的一个军分区)9个县的文工团训练班,其中美术班有学员20余人,就是由鲁艺工作团的洪藏和版画家芦芒等人任教。

可见,鲁艺华中分院美术系虽然只办了一期共半年多时间,但新四军如此重视艺术教育,培养美术人才,为以后更大规模地开展美术宣传工作打下了基础。

三、淮南艺专的美术宣传教育

新四军为加强文化艺术工作,1941年4月又分别建立了

抗日军政大学第八分校文化队和淮南艺术专科学校。抗大八分校文化队设有美术分队，由版画家吕蒙负责，教员有杨中流等，学员有胡光武、晨光等多人。

淮南艺术专科学校前身是苏皖边区行政学院艺术系，该校成立于1941年4月，方毅任校长，校址设在盱眙县大通镇，后迁到赵庄。分设有行政系、财经系、艺术系，主要为皖东津浦的路东抗日根据地培训干部。其艺术系亦称淮南艺术班，建立不久后即迁往邬家营，与行政学院脱钩，改称淮南艺术专科学校。校长由津浦路东区党委宣传部部长祁式潜担任，莫朴任副校长、党总支书记，孙铮任教务主任。淮南艺专设戏剧、音乐、美术三系。美术系由版画家程亚君负责，学员有亚明、龚梅等多人。抗大八分校文化队的吕蒙在系里兼课，其他专业的教员有张泽易、何秋征、孙铮、孔剑飞、余耘、于斐、赵卓、孙迅、管荫深等。

淮南艺专招生两期，每期3个月，毕业学员共200余人。1941年8月，淮南艺专美术系改为美术队，程亚君任队长，仍然是学校性质。当时在淮南的还有吴耘、姚容、米纳等人，沈柔坚、项荒途等在盐城新四军的"抗大"工作。课程设置方面，基础理论课的开设重在实践，美术班则以素描练习为主，各个班还互相交流上课，尽量做到一专多能。当年8月下旬，淮南艺专第一期学员毕业，随即以路东联防办事处宣教团为基础，组建淮南大众剧团总团，下设8个分团和淮南大众美

术队,同时续办淮南艺专第二期。1941年11月,第一、二期学员毕业后停办。

淮南艺术专科学校美术系对学员进行造型艺术的基础训练,其课程主要有素描、连环画和美术字等,还请吕蒙讲授漫画课。学员有亚明、李清、龚梅、吕迈、吴镦和华民等,不到20人,大多来自部队。通过3个月的学习,初步掌握绘画素描、连环画和美术字的基本功。教师自编教材,程亚君编美术基础常识讲义,吕蒙编有一本漫画讲义。

新四军的美术教育,还有各种形式的短期美术训练班。以带徒弟方式的培训更为普遍,如1944年在苏北地区举办了一次盐阜区九个县的文工团训练班,其中美术班有学员20余人,芦芒(图3-28)、洪藏为教师。从新四军培养美术干部的规模,可以体现新四军美术教育活动的蓬勃发展。

全面抗战的8年中,延安鲁艺和盐城鲁艺为中国抗战宣传和现代美术教育培养了大批人才,如古元、蒋宁、黄丕星等人;也吸引了大批人才。除上述外,还有胡一川、王朝闻、彦涵等人在美术救国的运动中扮演着相当重要的角色。

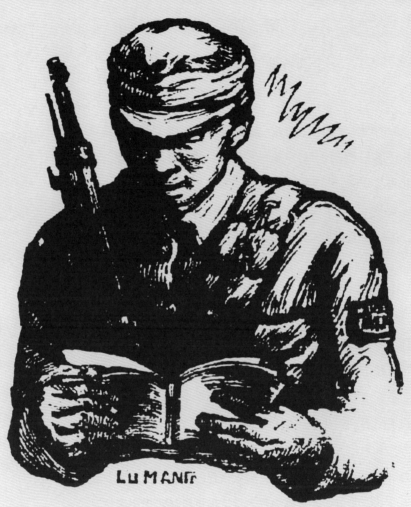

芦芒的木刻

图 3-28

第三节

全国各地的鲁艺分校

除新四军华中鲁艺分校（盐城鲁艺）外，延安鲁艺还设有山东鲁迅艺术学校、晋东南鲁艺分校、晋察冀鲁艺分校、晋西北鲁艺分校、晋察热辽鲁艺分校和东北鲁艺分校等。

一、为培养国防艺术人才的山东鲁迅艺术学校

山东鲁迅艺术学校创办于1939年2月。其招生启事称："本校为培养国防艺术人才，暂设戏剧、绘画、音乐三系，招生一百二十名，男女兼收，凡在初中毕业及有同等学力（历）者，自即日起至3月20日止，可至八路军各支队政治部，各地办事处及沂水本校报名，随到随考，概无学杂服装等费。——校长王绍洛。"这则招生启事写明山东鲁迅艺术学校以"培养国防艺术人才"为办学宗旨，即为国防、为抗战这个神圣事业去培养造就群众最喜闻乐见的大众化的文艺宣传人才，战时条件下创办120人规模的艺术学校也足以显示出山东抗日根据地对发展文艺宣传的决心和对文艺人才的期待。招收初中毕业及得到认可的同等学力者确非易事，为此，开学之事以"交通不便"为由从3月20日推至25日，再推至4月5日也实属无奈之举。面对如此现状，山东鲁迅艺术学校在随后的招生简章中对招生对象做了更符合实际的调整，扩大了

招生范围和招生渠道,除"凡在初中毕业及有同等学力者"外,增加了"曾在抗日剧团和文化团体服务者""持有各抗日部队地方政府、民众团体、剧团或文化团体证明文件或介绍信者"[20]。

山东鲁迅艺术学校遵循延安鲁艺的办学模式,在美术课程的设置上分为公共课和专业课两类,即:"甲、普通课——①抗日民族统一战线;②中国革命问题;③政治常识。乙、艺术课——绘画系:①文学常识;②艺术概论;③画理;④速写;⑤漫画;⑥木刻;⑦图案;⑧摄影术。"设置"抗日民族统一战线"和"中国革命问题"等这些政治课,是中国共产党领导下的解放区和抗日根据地在艺术教学中的一大特征,也是延安鲁艺模式的延续,"解放区美术教育把政治课程放在最重要的位置,其目的是加强学生的政治思想和革命文艺思想的教育,建立革命的人生观,树立为工农兵服务的群众观点和作风,扫除资产阶级的'为艺术而艺术',脱离实际、脱离政治的错误观点,是革命教育的必修课"。山东鲁艺的学习期限为3个月,同延安鲁艺(延安鲁艺第一、二期为6个月,1939年1月招收第三届学员时,又将学制暂定为一年。紧接着到7月中旬开学时,学习期限又被改为两年。1941年3月,鲁艺的学制又改为三年。并从第四届起即严格规定学员必须学满三年才可以发给毕业证)相比时间要短很多。"一切为了战争,一切服从战争,在战争中学习"的办学宗旨突显了山东抗日根据地尽快培养和培训抗战文艺战士的职责,同时

[20] 《延安文艺丛书》编委会编:《延安文艺丛书·文艺史料卷》第532页,湖南文艺出版社1987年出版。

它更肩负起了"一、艺术学校要服从整个战争活动,要创造出抗战中的艺术堡垒;二、把如何坚持游击战争充分表现在艺术作品里;三、我们不仅要造就一批担任文化娱乐的干部,而且还要造就许多新的艺术家"[21]的历史任务和时代使命。

二、晋东南、晋西北鲁艺分校与晋东南民族革命艺术学校

1939年6月,在延安鲁艺成立不久后,延安鲁艺部分师生出发去晋察冀,成立分校,美术系同往的有沃渣和陈九等人。

1940年1月1日,在朱德总司令、彭德怀副总司令的直接关怀下,"晋东南鲁迅艺术学校"在八路军前方总部所在地武乡县王家峪村邻近的下北漳村成立(图3-29)。毛泽东主席为学校亲题校训"紧张、严肃、刻苦、虚心"。晋东南鲁迅艺术学校又称晋东南鲁艺分校、"前方鲁艺",校址在武乡县下北漳村龙化寺(图3-30)。学校建立伊始由中共中央北方

[21]《延安文艺丛书》编委会编:《延安文艺丛书·文艺史料卷》第610页,湖南文艺出版社1987年出版。

[22] 李伯钊(1911—1985),原名李承萱,曾用名戈丽,重庆人。1926年赴苏联学习,1929年与杨尚昆结婚,1931年加入中国共产党。曾任江西瑞金红军学校政治教员、中华苏维埃共和国临时中央政府教育部艺术局局长、红军总政治部宣传干事、八路军临汾办事处科长、晋东南鲁迅艺术学校校长、中共中央北方局宣传部科长、中共华北局文联副主任。新中国成立后任北京市文委书记、文联副主席、北京人民艺术剧院院长、中央戏剧学院副院长、中国戏剧家协会副主席。代表作有话剧《母亲》《北上》,歌剧《长征》等。

1940年元旦晋东南鲁迅艺术学校在山西武乡县下北漳村成立时的师生合影

图3-29

图 3-30 晋东南鲁艺分校校址

图 3-31 晋东南鲁艺分校出版的《鲁艺校刊》创刊号

局领导,后由北方局与八路军野战政治部共同领导,1941年后由野战政治部单独领导,晋东南鲁艺分校实际上成了部队艺术学校。在教育内容上,与党的方针政策和军事形势紧密结合,彭德怀、左权、罗瑞卿等曾亲临学校讲课;在教学方法上,根据现实的内容直接进行创作,或将主要精神纳入课程。另外,坚决依靠群众办学,走到哪里,哪里就是校址。

晋东南鲁艺分校师资队伍很强,绝大多数人员都曾在各种艺术学校学习过,其中有的教师在苏联长期钻研艺术,有的到日本深造过。校长兼总支书记是红军时期的著名妇女干部、在苏联留学学习艺术的著名教育家李伯钊[22],副校长是被鲁迅先生肯定的木刻家陈铁耕。学校设有校务委员会和党支部以及教务处、总务处等机构,另设有校刊编辑委员会,编辑《鲁艺校刊》,朱德亲笔为《鲁艺校刊》题写刊名(图3-31),教务主任一直由牛犇担任。下设音乐、戏剧、美术三个系,一个文学研究委员会,美术系主任是杨角,教员有张晓非、汪占非、艾炎、彦涵、胡一川、蔡九昌等艺术水平很高的教育家、美术家、木刻家、版画家,分别设有素描、速写、透视学、解剖学、色彩学、版画、木刻、美术史、创作、美术字等课程。在专业训练方面,美术的基础课程教材,与延安鲁艺的教材大致相同。但因授课时间常受战争影响,有的课程内容不得不压缩或削减一些。教人物绘画时,教员指导学员不仅要画得形似,更要画出人物的神似。专业课实习,则与当地文艺运动密切结合,由教师带领创作一些反映根据

地生活现实的，能鼓舞士气、激发军民战斗和生产热情的作品。当时，美术系有十几个学生，其中最小的是苏云。

由于当时的办学条件十分艰苦，买不到现成的绘画、木刻工具，学生就在老师的带领下自己动手制造。他们找来猪鬃和洋铁皮，制作各种不同类型的画笔；用柳树枝烧制画素描的木炭笔；跟铁匠一块儿研究如何打木刻刀；找来梨木，让木匠锯成木板，再刨光滑，供木刻课用……艰苦的学习条件，逼迫着他们学会了许多战胜困难的本领。

1940年，在八路军总部在前方召开大会期间，美术系师生创作了大量宣传画、木刻画、壁画，并多次举办美术作品展览会（图3-32）。木刻工场创作并印刷了大量新年画、新门画，其中有不少受群众欢迎的好作品，如彩色画《娘子关战斗》，木刻画《彭副总指挥关家垴战斗》，新年画《春耕大吉》《保卫家乡》，向敌占区印发的新门画《身在曹营心在汉》等。

1941年成立晋东南鲁艺分校木刻工场，彦涵任场长，创作了很多木刻新年画、领袖像、连环画、政治宣传画等。1941年底，李伯钊返回延安后由木刻家陈铁耕（图3-33）代理校长，马洛任总支书记。1941年2月，日伪对太行山区进行春季扫荡，为了不影响学习，美术系的师生带上速写本，跟随八路军野战政治部转移。

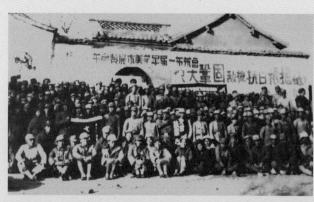

图 3-32

1940年鲁迅艺术学校在下北漳村举办的第一届毕业学员美术展览会第一会场合影

陈铁耕木刻

图 3-33

图 3-34　1941年鲁迅艺术学校毕业证书

1942年7月,晋东南鲁艺分校迁往晋绥边区,野战政治部决定把晋东南鲁艺并入延安鲁艺,一部分教师、木刻工作者如陈铁耕、彦涵、黄山定等回延安鲁艺美术系工作,另一部分师生被分配到各抗日根据地的文艺团体。在近3年时间里,晋东南鲁艺分校在极其艰苦的条件下为冀中、冀南、太行、太岳各根据地培养了大批优秀的美术、音乐、戏剧等专业的人才,为抗战注入了新的有生力量(图3-34)。

1939年夏,中共中央为加强华北敌后文化工作及文艺干部的培养,派沙可夫等人率领鲁艺部分干部奔赴晋察冀边区抗日根据地,联合陕北公学、工人学校、青训班等校师生,组成华北联合大学文艺学院,沙可夫任院长,吕骥任副院长。1942年10月19日,鲁迅艺术文学院晋西北分院在吕梁市兴县高家村镇张家湾成立(图3-35),校址占地面积800平方

鲁迅艺术文学院晋西北分院校址

图 3-35

米。贺龙为董事长,林枫、甘泗淇、罗贵波、周文、杜心源、亚马等为董事,院长为欧阳山尊。

鲁迅艺术文学院晋西北分院是中国共产党领导下培养革命艺术干部的学校。1943年秋,晋西北分院师生参加了晋绥边区的整风运动。后来,晋西北分院随延安鲁迅艺术文学院并入延安大学,更名为鲁迅文艺学院。抗日战争胜利后,根据中共中央关于"向北发展,向南防御"的战略方针,1945年冬,延安鲁迅文艺学院随全国各解放区调往东北10万多人的部队和2万名干部迁至东北,改名为东北鲁迅文艺学院,统一简称"鲁艺"。

1939年初,中共中央北方局、晋冀豫边区与第二战区有关方面研究决定:为了发展敌后根据地的文化艺术事业,培

晋东南民族革命艺术学校校长戎子和与训育主任赵迪之合影

图 3-36

养具有一定艺术修养的抗日文艺队伍,成立"晋东南民族革命艺术学校"(简称民革艺校)。山西五专署专员戎子和兼任校长(图 3-36),山西三专署专员薄一波兼任副校长,训育主任赵迪之(阮章竞的妻子)具体负责民革艺校的业务工作。

1939 年 2 月,民革艺校在山西长治市第四师范正式开学,下分三个系:

1. 戏剧系:课程有戏剧理论、编导、表演、布景、化妆等,教员有伊林、阮章竞、洪流、龙韵等。
2. 音乐系:课程有音乐理论、作曲、声乐、器乐等,教

员有朱杰民、张林鹜、段方等。

3. 美术系：课程有美术理论、素描、速写等，教员有杨角、晓菲、艾炎等。

另外设有政治课程，教员有张柏园、陈沂、杜毓沄等。

教员们大都来自延安鲁艺或太行山剧团等单位，其中不少教员有较高的艺术造诣，或师从名家，或在上海、武汉、杭州等大城市受过专门的艺术教育。学员们来自晋冀豫、吕梁山、晋豫等抗日根据地和八路军、决死队的文艺团体。学校根据学员的个人特长和兴趣爱好，分别编入各系。上政治课和一些基础理论课时全体听大课，专业课程则分别授课。绝大多数学员是第一次接受这样正规的艺术启蒙教育，都非常珍惜这难得的大好学习机会，如饥似渴地学习钻研。况且教材与教具十分短缺，大家更是格外珍惜。

日军经常派数架飞机轰炸长治城，有时也散发反动传单。敌机的轰炸使师生们无法在城里正常上课，学校安排大家在长治城的西城墙挖了一些防空洞，平常在洞口上课，敌机一来就钻进洞里坚持学习。7月，日军向晋东南大举进攻，民革艺校撤出长治城，转移到城外的南董村坚持学习到年底。学员们经过一年的学习，专业知识和艺术水平得到了很大的提高，大都成为活跃在革命文艺战线的栋梁之材。12月，晋西事变发生，具有统一战线性质的民革艺校停办。

第四节

延安部队艺术学校

1941年1月18日,军委总政治部、中央文委发表了《关于部队文艺工作的指示》,提出为发展部队文艺工作,今后注意:第一,部队文艺方针,首先在于团结和培养有战斗生活经历的专门文艺工作者;第二,建立自己的剧团、宣传团;第三,在干部方面把部队有文艺特长的干部选拔出来,经常抽调一些干部到鲁艺或师一级的艺术训练班受训。

一、延安部队艺术学校的筹建

八路军留守兵团政治部为了更好地开展部队文艺工作,培养有修养的部队艺术干部,征得中共中央军委与总政领导的同意和支持,并与延安鲁艺负责人协商,取得了他们的帮助,于1941年3月间,开始筹建延安部队艺术学校(简称"部艺")。筹备工作进行得十分顺利,仅半个多月就基本就绪,部艺于1941年4月10日正式成立。校址设在桥儿沟烽火剧团的两座院落,全校师生在其后的山坡上自己动手挖了一些土窑洞建校舍(图3-37)。当日,在鲁艺大礼堂举行了隆重的开学典礼,校门口挂出了"部队艺术学校"的牌子,由八路军留守兵团政治部莫文骅任校长(图3-38),副校长由延安鲁艺的王震之担任并兼教务主任,政委刘禄昌、萧元礼,

图 3-37 延安东郊桥儿沟东山延安部队艺术学校全景

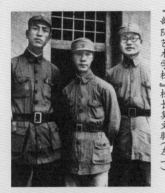

图 3-38

"部队艺术学校"校长莫文骅（左一）

政治处负责人任思忠、江波，教务处副主任由史行和晏甬担任，教学工作则主要依靠鲁艺支持。在部艺创办前后，莫文骅多次去鲁艺与周扬交谈，接受鲁艺派出的教员到部艺任教。教员除原来烽火剧社的翟强、侣朋、李鹰航、梁寒光、王地子和庄焰外，还有从鲁艺调来的黄照、马瑜、徐一枝、史行、张林籍、李实、李葳、叶克等，又有从抗大等单位调来的晏甬、王麦、高首善、林里、凌信之、谢力鸣、李溪、洪秋、高鲁、陶然、夏静、陆地（陈寒梅）、朱云章等人。部艺由八路军后方留守兵团政治部领导。

1941年1月14日，部艺在鲁艺大礼堂举行开学典礼，校长莫文骅阐述了办部队艺术学校之目的："现在各部队文化水准都提高，部队战士已能写歌、作文，对于艺术工作，极感兴趣，惜十分缺乏领导人，故特开办这一学校，以培养艺术干部。"[23] 接着，朱德总司令也发表讲话，他指出："部队艺术要从打仗入手，方法要艺术。八路军天天打仗，离不开对敌人及群众的宣传。因此，部艺的学员应练习战斗的生活与宣传的才能。"[24] 接着谭政、萧劲光、周扬、吕骥等人相继发表讲话，他们对部队的艺术工作提出了殷切希望。鲁艺院长周扬说："鲁艺和部艺是兄弟关系，理应互相帮助，鲁艺应当更多地帮助部艺。"

- 23 ·《新中华报》1941年4月24日。
- 24 ·《新中华报》1941年4月24日。

二、延安部队艺术学校的美术教育

部艺学员以留守兵团政治部烽火剧社总社和鲁艺的部队艺术干部训练班为基础，从部队中的其他文艺宣传单位吸收了一批学员。先后来校学习的有留守兵团下属各旅宣传队、边区保安司令部的边保剧团，以及奋斗剧社、吕梁剧社、七月剧社、前线剧社、长城演剧队、战士剧社、火星剧社等单位送来的学员约800人。

部艺属短训班性质，半年学习结业。第一期招收450余人，按文化程度全校学员混合编队，共分三个队。第一队为专科队。队长杜育民，先后由崔一和张绍杰任政治指导员。其下分设四个专业班：一为戏剧班，以编、导、演课程为主，兼学戏剧概论；二为音乐班，以学习视唱、作曲、指挥为主，兼学发声、练耳和乐器；三为文学班，以学习写作方法与创作实习为主，兼学名著选读和作品分析；四为美术班，徐一枝任主任教员，以学习素描、写生与创作宣传画为主，兼学漫画、木刻，延安鲁艺美术系的华君武（图3-39）、古元、王朝闻、陈叔亮等都在部队艺术学校兼课，部队艺术学校的学员也可以到延安鲁艺自由旁听。第二队为综合学习队。队长陈正亮，指导员陈岗，辅导员孙谦，王地子和晋耳为正副主任教员。该队不分专业，培养一专多能人才。第三队为儿童队。队长徐信，指导员张勃，副指导员张昆柳，高首善任主任教员。学员多是青少年儿童，学习内容是文化课和艺术课

图 3-39

『部队艺术学校』漫画教师华君武（左一）

兼学，以文化课为主。

1941年12月，开始招收第二期学员，招生500余人，学制延长至一年到一年半。在校学员组成四个专业队，即戏剧队、音乐队、文学队和美术队，由张强、何其仁、陈辛火、纪叶、马烽（美术队）分别担任各队队长或指导员。

美术队分两个班：实习班和普通班。实习班班长古东朝，学员杨青、赵域、杨平等；普通班班长王杰，学员冯（红军）、史文炽、刘凯、周伯羊、吴莉等。全队共12人，班主任徐一枝，是舞台美术专家、八路军大礼堂的设计师和建筑工程师。两个班在名称上有区分，实际上课程安排、课外活动都是统一的。美术专业设有美术史、素描、漫画、木刻、透视学、绘画、雕塑等主要课程，当时在美术专业的学员马烽认为："校方为我们开设的这些课程，都是为了今后在实际工作中能够用上。"[25] 任课老师有：美术基础知识老师徐渭，教色彩、构图、透视以及美术字的规律等基础知识，美术史老师王朝闻，素描老师朱云章，透视学老师张望，木刻技法老师马达，木刻创作老师古元，宣传画老师陈叔亮，漫画老师蔡若虹和华君武，舞台美术老师钟敬之等。据马烽回忆："负责我们这个队业务学习的教员叫徐渭。他擅长工艺美术。他给我们讲的课都是一些基础知识，如色彩、构图、透视以及美术字的规律等。这对我们这些人来说很有实用价值。其他一些课程大都是请鲁艺的教员来讲授。讲美术史的是雕塑家王

[25] 李伟主编：《摇篮情，军旅爱——延安、东北、中南部队艺术学校纪念文集》，第90页，长征出版社1995年出版。

朝闻,他的课使我们大开眼界。教木刻的是马达和古元。马达主要是教我们木刻的基本技法,古元则主要是教我们木刻创作。当时古元表现陕北生活的一些作品,早已在延安引起了轰动。教漫画的是蔡若虹和华君武,这是当时延安知名的两位漫画家,经常在报刊上发表作品,也举办过展览。"[26]

图 3-40 延安部队艺术学校美术队学生在上素描人物写生课

在当时物质极端困难的情况下,美术队有一大间素描画室,学校发给每个学员的学习用具是一块小木板,用来做画板、课桌,还发一些马兰纸和铅笔。学员除每日两小时素描必修课外,根据个人情况可随时去练习素描,实际上其余的时间大都用于画素描。开始为静物画课,画水壶、背包、步枪、手榴弹等;后来画人物,由同学们轮流当模特儿,摆出各种各样的姿势让大家画(图 3-40)。除了画素描,也到村里去画速写,主要是进行基础练习。见什么画什么,举凡家畜、劳动的农民、门口做针线活的妇女,都是速写的对象。

此外,学校还给每人发了两块小梨木板和一副木刻刀,进行木刻的刀法训练。刀是延安普通铁匠打的,虽然很粗糙,但经常磨一磨,还是能够刻动梨木板的。起初是刻一些简单的物体,如圆球、饭碗、水壶等,因为要在平面上表现立体,这就必须刻出光线和阴影,也就练习了各种刀法,刻完印上两张后,把木板在片石上磨光,然后再用,如此循序渐进。也刻人物肖像,刻过列宁和斯大林的头像,当然是依据照片临摹的,刻得虽然不好,倒也能辨别出两位领袖人物来。

- 26 李伟主编:《摇篮情,军旅爱——延安、东北、中南部队艺术学校纪念文集》,第74页,长征出版社1995年出版。
- 27 《延安文艺丛书》编委会编:《延安文艺丛书·文艺史料卷》,第652页,湖南文艺出版社1987年出版。
- 28 《解放日报》,1942年11月19日。

第二年学习临近结束的时候，进行了创作实习。

为了克服经济上的极端困难，部队艺术学校的学员响应边区政府"自力更生"的号召，开荒种地，开办窑厂烧制瓷器，取得了很大成绩。1941年11月1日，第一届学员半年的学习结束，胜利完成了教学任务，学校举行了毕业典礼和汇报会。11月5日，在军人俱乐部展览了教员和学员的文学、美术作品以及本校窑厂烧制的瓷器。当时报纸特加报道："该校瓷窑之出品坯型，如饭盆、面盆、花瓶等件，博得良好的批评。闻该会继续展览四日，连日往观者络绎不绝。"[27]

1941年冬至1942年初，部艺在延安及外地还设立了三所分校：第一分校在鄜县，第二分校在庆阳，第三分校在延安。

1942年11月18日，为实行精简政策，真正做到"面向士兵，到部队去"[28]，延安部队艺术学校奉八路军后方留守兵团政治部之命，改编为"部队艺术工作团"，团长王震之，教导员祝岩。随即分几批到各部队帮助工作，一部分教职员和多数学员分配到新的岗位上工作，创作了一批抗战宣传画（图3-41）。1943年12月1日，部艺工作团与青年艺术剧院合并，组建成"联政宣传队"，从此，延安部队艺术学校结束了独立的活动。

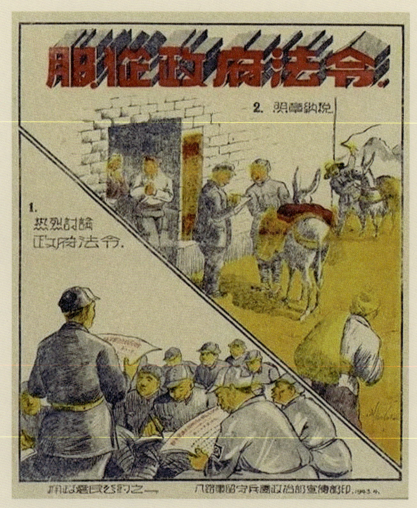

图 3-41

第四章

抗战木刻、漫画的函授教育与训练

抗战时期，国立、私立学校美术教育的一个新发展，就是一些社会机构、社团办起了各种形式的木刻、漫画训练班和函授班（图4-1），对社会大众开展美术教育。张仃说："培养大众作家，教育职业美术工人——设立漫画研究会、漫画训练班、漫画函授学校等等。"[1]

第一节

木刻的业余教育与训练

为了适应抗战宣传工作的需要，全国各地纷纷进行对绘画工作者的训练。率先开办的木刻教育是1938年4月16日在武汉成立的"木刻人联谊会"，当日即议决"开木刻研究

[1] 张仃：《谈漫画大众化》，载《救亡日报》1939年9月8日第4版。

图 4-1

班,于本月25日开班"。由马达、刘建庵主持,陈九、安林等一起负责教学工作。后来,力群、马达等在汉口洪益巷小学开办了木刻学习班。

随着抗日战争进入相持阶段,中华全国木刻界抗敌协会先后在延安、成都、昆明、湖南、西安、浙江、广东、香港等地开办了分支机构或训练班等组织,后来重庆的陈烟桥又在陶行知创办的育才学校成立木刻班。

一、木刻的函授教育

1940年李桦在湖南长沙组织全木协湘分会,于6月15日举办木刻讲座,后因长沙疏散,木刻讲座被迫停办,改成木刻函授班,并于1941年4月1日、7月1日出版《学员习作初集》和《学员习作二集》。1940年浙江战时木刻研究社

举办了木刻函授班,1943年木研会委托厦门白燕艺术学社办了一个中华木刻函授班。

由浙江省战时美术工作者协会中的部分木刻家联合发起组织的"浙江战时木刻研究社"于1939年11月15日在浙江金华成立,孙福熙担任社长(图4-2),金逢孙、万湜思任副社长。该木刻研究社的一项重要活动是组办木刻函授班,辅导全国各地青年木刻爱好者,即推定孙福熙、金逢孙、万湜思、野夫、张明曹、朱顶苦、项荒途等人在丽水筹办木刻函授班,这是全面抗战时期规模较大、时间较早、学员范围较广的系统性木刻函授教育。消息公布后不久(图4-3),浙江、福建、江西、广东、广西、湖南、贵州、四川、云南等地100多人报名参加木刻函授班。

图 4-2

浙江战时木刻研究社社长孙福熙像

为了便于教学,木函班出版了《战时木刻半月刊》作为讲义,发表木刻创作法、木刻史话、素描知识、透视学、构图法、艺术概论、示范作品及全国美术动态等系统性内容,又由野夫主编了木刻丛集《旌旗》《号角》《战鼓》《铁骑》《反攻》等作为木刻示范专集。采取在学员分布的省区聘请导师分区进行指导的教学方式。桂林区导师:李桦、黄新波;金华区导师:朱苴民、万湜思、项荒途、杨可扬;永康区导师:俞乃大、金逢孙;丽水区导师:野夫、潘仁;温州区导师:张明曹。

浙江战时木刻研究社主办木函班征求会员，载《战画》1939年第8期

[浙江省战时美术工作者协会主办]

木刻研究社函授班徵求學員

现代妇女　荒途

本社爲從事抗戰宣傳及發展木刻運動，以增強抗戰宣傳力量起見，特創設木刻函授班，聘請木刻專家多人，担任指導，研究期間以四個月爲一期，研究公式係採取講義傳授及作品批改，通訊討論等項，研究課程分主科副科兩部，主科有素描，速寫，木刻實習，木刻創作法，木刻史，副科有藝術概論，藝術社會學，美學概論，構圖法，藝術解剖學，透視學等。報名日期定七月十五日開始，報名地點及通訊處「麗水帝師坊脚四十五號木刻函授班」，承索簡章，請附寄郵票一分。

图 4-3

1940年夏秋间,第一期木刻函授班毕业,浙江战时木刻研究社特意举办规模较大的木刻展览大会,展出导师和学生的木刻画达500余幅。

浙江省战时美术工作者协会所举办的战时木刻研究社的出现,首先与当时省教育文化事业委员会章乃焕先生的努力提倡有关。章先生感到浙江有办木刻研究社的必要,草拟木研社章程。其次,当时美协理事长朱苣芪先生及树范中学教师金逢孙、俞乃大对木刻运动有很大的兴趣,为了筹备木刻研究社,从修订章程到讨论组社的具体地点,他们不知疲倦,驰骋于金华、永康的道上。章程订定以后,趁暑假假期的空闲,不辞劳苦地着手筹备木研社第一期木刻函授班的一切工作,决心将丽水作为浙江木刻运动的中心。因为经费的缺乏及登记手续的烦琐,一直延到月半,才勉强把消息发出,11月半方正式成立。

木函班成立以后,报名的人也相当踊跃,从30人至50人、60人渐渐地增加到100人以上。在这100多名社员当中,虽然不是每个人都有艺术的素养,但决心研究木刻及参加艺术工作的热忱,是创办木函班的有利契机。就此,《战时木刻半月刊》1939年第2卷第2期还发表了李桦《木刻运动的新认识》一文(图4-4)。

戰時木刻

二卷二期

（每期七分）

浙江省戰時美術工作者協會戰時木刻研究社研究組出

（本期審查證：第二七三號） 出版日期：每月十五日三十日 地址：浙江麗水帝師坊腳四十五號

木刻運動的新認識

·李樺·

一九三〇年當木刻運動開始在中國萌芽的時候，就表現出一種新的姿勢。這兩種特質決定了木運的路向，在這十年當中，它並未會隔過大眾，並沒有陷入陳腐或反時代的思想底傾向；所以木運始與人們的認識是一種富有濃厚社會意義的進步的而且屬於大眾的文化運動。

可是，我們對於木刻運動加以這樣的認識還嫌不夠，因為木刻運動除了對社會負有若大的任務之外，在這十年當中，它亦未曾隔過大眾，並沒有陷入陳腐或反時代底思想傾向；所以木運始與人們的認識是一種富有濃厚社會意義的進步的而且屬於大眾的文化運動。

最初它從學院派的陳腐廢墟中抬起頭來，從沉溺西洋文明的藝術家領裡，又太疆殘地把整個藝術界中古藝術的機仿西洋中古藝術的機仿西洋中古藝術。從那裡我們再也見不到中國社會的面影了。到了現在，已完全脫離與時代脫節了。這十年中，它固然是民族解放運動中最重要諸項節之一，但也是歐洲資本主義末期的個人主義藝術的不分，而鮮為這一個自然底容不同，從那時起我們又太摹仿地把整個藝術界中古藝術的機仿西洋中古藝術。

的陳腐養得整個畫壇的寂寞氣質。木刻運動本來就是反時代的，當前的中國社會呢？這十年中，它固然是歐洲資本主義末期的個人主義藝術的不分，而鮮為這一個自然底容不同，從那時起我們又太摹仿地把整個藝術界中古藝術的機仿西洋中古藝術。木刻運動應該展開了一個新興藝術的新姿態，它代表著中國當前社會的需要，同時，它便在整個藝術領域上，有其重大的意義。

木刻運動的新認識，是要把木刻運動作為藝運的一個藝術本身，動於藝術本身，對於木刻運動介紹過來，和在俄國革命後才開去了深切地認識，在新興藝術開花的土壤中也發生著深刻的影響。所以我們對此不能不提出「木刻運動的新認識」的要求。

木刻在抗戰中是一種最好的宣傳武器，或者說是因為這樣，所以一般誤解木運的人們，卻不知木運一方面是它的價值面意義是多方面的，它一方面是抗戰建國的工具，另一方面是反映當前社會的現實，同時也負起建立新興藝術的任務。

所謂木刻運動作為藝運的一部分，就是要把木刻運動作為藝術運動的一種，不但它在社會上不失其任務和地位，而且在藝術運動中它的作用也是很大的，如此。木刻運動在抗戰後，才不失其存在的價值，比起從前有過重大的發展。木刻工作者也不能仍舊在狹隘的宣傳範圍中，克服而躲開的。同時一方面表現偉大的力量，一方面所發表的現實主義的影響和新興藝術上所發揚的影響。

中國的木刻運動自開始到現在，是要把木刻運動作為藝運的一大步，從沒有離開這現實主義的道路，這現實主義的主張，就是它創造起一種新的藝術運動的骨骼，現在我們對此不能不加以雙重的認識！

一、它一方面是在抗建大業中負起社會上的宣傳主義的任務；二、它一方面是在藝術運動中建立一種新興藝術的主潮！

破路隊　　　李樺

木函班（图4-5）的指导方式，是采取通信批改的办法。技巧方面：印有专用的批改簿，在每一幅作品的构图、刀法、线条、明暗、内容各方面，给予详尽的批评，同时还解答学员所问的各种问题。理论方面：每月公布一个题目，要他们写文章，做书面的讨论，出版《战时木刻半月刊》当讲义给他们参考。例如《战时木刻半月刊》1939年第2期刊登夏子颐的木刻《指挥作战》（图4-6），旁边配有木刻技法解说：

图 4-5 木刻函授班标牌

> 这是用三角刀圆口刀混合刻出来的，构图明暗还过得去，刀法也相当流畅，只有线条太无组织，面部情态不够紧张，使全画面显得松懈。

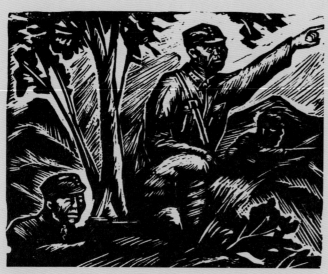

图 4-6　夏子颐的木刻《指挥作战》

短文精到点评了《指挥作战》木刻技术的特点及其存在的不足，文字简明扼要，通俗易懂，便于初学者掌握。

另外，出版《木刻丛集》给学员做技巧的示范，并选赠或介绍各种美术出版物给他们看。

指导区分为金华、永康、绍兴、丽水、温州、桂林6区，结果因交通不便，各方面关系没有协调好，每个负指导责任的人都因职务及其他工作的忙碌，未能切实负起指导的责任，致使一部分学员研究情绪减退；学员方面有一部分人报了名，不寄一张作品，甚至连通讯处更改了也不通知。由于通讯研究办法上未能做得很完善等问题的缺憾，所以木刻函授班原来规定的4个月期限，后来因中途加入的人逐渐增多，只得延长到6个月。直到1940年的暑假，才得以从形式上告结。不过，这结束是仅就手续方面而言，社员对社方的希望是能永久地保持关系，同时社方对社员作品的批改，也是尽永久性的义务，绝未因为函授班的结束而置学员的利益于不顾。抗战是持久的，函授班的社员们研究一种学术也该常有持久的精神，一方面使自己的技巧得到更长足的进步，另一方面可以加强抗战的艺术宣传工作。

值得一提的是，第一期木刻函授班，费时7个半月结束。在这7个半月的精神相互往返中，木刻函授班社员于无形中已结成相当强固的友谊，基于这个新的强固的友谊，可以继

图 4-7

续发动更多更新鲜的木刻函授工作。鉴于第一期木刻函授班对各方面的联系工作只有纵的关系,而没有横的联络,木刻函授班组织者在《战时木刻半月刊》1939 年第 2 卷第 2 期发表《木函班结束后告全体社友》(图 4-7),采取了以下补救措施:

1. 希望社员与社绝对勿断绝关系,继续并加强纵的联系。

2. 社员与社员间应就地域或志趣相近、私人及友谊所好发生横的关系,建立新的木运纲(通讯地址可参考结业纪念册),负起推动的责任,普遍组织"木刻研究会",吸收新的木刻干部,配合着整个抗战形势、政治形势,造成高热度的研究氛围,以期推动全国木运发展到更高的阶段。

3. 发动大规模的流动展览会,向各县各市集普遍流展,以引起各地美术青年及爱好新艺术的一般人士的注意和重视。

积极筹备木展,定"八一三"开始向各地流动,届时订详细展览办法,并希望各社友从速来函向本社接洽,以便编排流动地点和次序。

4. 大量出版通俗木刻画刊。浙江省美工协会战时木刻研究社除继续出版《木刻丛集》和《战时木刻半月刊》两种中心刊物外,拟大量出版通俗木刻画刊、木刻连环画、木刻专页、单副示范木刻等等,其中木刻连环画一种,预备由本社拟好故事大纲分给各社友刻制。刻好后由战时木刻研究社负责修改,设法找书店或以自费出版。

此外,关于举办木刻函授班的价值,浙江省美工协会主办的《战时木刻半月刊》刊发了几个社员的来信(图4–8)。杨桂森在信中说:"我入班以来已经有两个月了,如果要问我入班有什么利益,我一时不能马上回答,不过我很相信它的本身——函授班——至少已存在着对我们的好处,我可分两个方面说,一方面是班的健全与否,一方面是我们努力的程度如何,如果我们不努力学习,即使有更大的导师也没有作用,反之若班底组织不健全的话,当然对我们也有点影响。"[2]陈新石在信中说:"加入木函班给我的利益,计来很多,兹略述如下:1. 不但可以得一种新的尝试,同时也可以将过去的东西复习一下。2. 在木函班的学习过程中可以得到许多新的艺术上的智识与技巧。"[3]俞菊生在信中写道:"我学习木刻还是去年六七月间的事,那时我只弄来一把刻字店里用的平刃

[2] 陈新石、杨桂森、俞菊生:《三月份书面讨论文选:我参加木刻函授班后的感想》,《战时木刻半月刊》,1939年第2卷第1期。

[3] 陈新石、杨桂森、俞菊生:《三月份书面讨论文选:我参加木刻函授班后的感想》,《战时木刻半月刊》,1939年第2卷第1期。

弧形刀，没有一点儿经验与常识，就胡乱地刻起来，第一张的作品记得是'拥护领袖，抗战到底'，经了同志们的鼓动，把它投到一个报纸的副刊上去，竟被登载了出来，这样就更引起我学习木刻的兴趣来。木刻的常识是没有的，学习的伙伴也没有，想看点较好的木刻作品，也看不到，能指导我的先生也没有，孤单的学习，使我感到极度的苦闷，因而使我的进步也非常的缓慢，那时我有一个想头，想约几个同志合买点木刻的工具，一道来学习研究，但这个念头没有成事实，接着是看到了木研社招生的广告，那是使我非常的高兴，我就这样，走进了木研社。"[4] 由此可见，《战时木刻半月刊》充分发挥了报刊的传播媒介功能，将教学内容的传授和效果系统地呈现出来，实现函授的目的。

浙江的木刻函授之所以能发展到这个地步，除了充分发挥报刊的传播媒介功能等原因以外，还有一点特别值得提出来的，就是木研社附设的木刻用品社。抗日战争时期的中国木刻运动，因工具材料的缺乏而遇到很大的困难，即缺乏武器，根本不能和敌人作战。木函班结束后，木刻用品供应社改组为浙江省木刻用品供给合作社（木合社），为本省及全国的木刻界解决缺乏工材的困难。按照当时合作社的组织条例，设理事会和监事会，分别由野夫、金逢孙负责，并吸收木合社社员。当时浙江木刻工作者大都参加为社员；此外还有赞助社员，都是浙江省支持木刻运动的著名人士。每个社员的入股股金为10元，共有200股左右。这是木合社资金来

[4] 陈新石、杨桂森、俞菊生：《三月份书面讨论文选：我参加木刻函授班后的感想》，《战时木刻半月刊》，1939年第2卷第1期。

源之一，同时还向丽水信用合作社贷款苦心经营。

5. 原载于1940年出版的《铁笔集》。

为了克服以往的缺点，木刻用品供应社改组为木刻用品供给合作社，预备筹集大多数的人力和物力，运用合作的组织，使工人生产大量的刀具和一切用材，供给本省及全国木刻界之需要。木刻用品供给合作社还附设了一个教育委员会，推行各种有关木刻运动的具体工作，为木刻运动做更进一步的实践。附近各省，如闽、皖、赣、湘、粤、桂、川、陕等省，因有了木刻用品供给合作社供应用品的便利，普遍开展木刻运动。[5]

除了浙江省战时美术工作者协会、木刻用品供给合作社所举办的木刻函授外，抗日战争时期另一较大的木刻函授机构是中国木刻研究会所属分支机构"白燕艺术学社"开办的中华木刻函授班（图4-9）。

中华木刻函授班是在中国木刻研究会组织健全的基础上开办的。1943年5月16日，中华木刻研究会在重庆召开临时会员大会，选举理事和监事。开票结果如下：

理事：

渝区的有王琦、丁正献、刘铁华、黄克靖、卢鸿基、汪刃锋、刘平之、王树艺、韩尚义、罗颂清、宋肖虎等11人，湘区的有李桦，粤区的有刘仑，闽区的有野夫，桂区的有黄

中華木刻函授班招生簡章

中華木刻函授班是中國木刻研究會委托白燕藝術學社主辦的，應以通訊研究或指導方式，俾各同愛好木刻藝術青年皆示榮譽。班址在福建泉州安海街白燕藝術學社。指導區分貢威、桂林、湖南、浙江、贛東、贛南、閩北、閩南等二十餘區。指導員有鴨基、清泉、鐵華、野夫、王琦、李樺、荒烟、甫僑、秉恆、麥稈、許罪、嘉昌刀鋒等等。欲入班研究的青年朋友們，可向泉州該班索閱章程，或直接填明姓名學歷通訊處，及繳納學費、講義費、選凱費共一百兩十元，向該班報名。

图 4-9

荣灿，赣区的有荒烟（张伟耀），黔区的有杨漠因，浙区的有杨嘉昌（杨可扬），滇区的有刘文清，皖区的有吴升扬，陕区的有沙清泉。

候补理事：
邵恒秋、张时敏、张文元、傅南棣、尚莫宗。

监事：
鄞中铁、刘建庵、许霏、蔡迪支、唐英伟、宋秉恒、梁永泰。

候补监事：
萨一佛、陈仲纲。

会后召开1943年度第一次理监事会，选举丁正献、王琦、卢鸿基、黄克靖、刘铁华5人为常务理事。同年5月，中华木刻研究会理事会将中华木刻函授班委托白燕艺术学社负责主办。中华木刻函授班修业期暂定为2年（见《中华木刻函授班简章》油印件），班址设在福建泉州安海镇白燕艺术学社，教学方式采取通信指导办法培养木刻干部，在全国分重庆、桂林、湖南、浙江、广东、赣南、赣东、闽北和闽南等20余个学区，教员称指导员，有丁正献、沙清泉、王琦、李桦、刘铁华、荒烟、徐甫堡、宋秉恒、刘建庵、嘉昌、汪刃锋和许霏等人。

白燕艺术学社是1940年1月，由许霏、史其敏等人发起组织成立于福建泉州的，成立之日就在泉州安海镇举行"白燕艺术学社第一届书画展"，展出中国画、西洋画、木刻画等作品100余件。该社以"提倡现代版画、传播革命艺术理论、广泛团结美术界人士"为主要任务。社长许霏，福建晋江人，早年受业于上海刘益斋、吕公望门下，擅长书法、木刻，曾受弘一法师的指教；抗日战争时期在福州一带从事抗日美术宣传活动，先后参加"白燕艺术学社—中华全国木刻界抗敌协会"和中国木刻研究会等美术社团的活动。从1941年起白燕艺术学社的性质转向木刻为主，编印木刻运动报刊（图4-10），许多社员都是中国木刻研究会的会员。同年2月举办第一期木刻函授班，有50余人参加。至1942年2月函授班结业时，在泉州安海镇举办"结业作品展览会"，展出

图 4-10 白燕艺术学社编印的木刻运动报刊

师生作品 234 幅，并编辑出版木刻特刊及《新军》木刻集。

白燕艺术学社成功举办木刻函授班，引起了全国木刻界的注目，社长许霏被推选为中国木刻研究会监事。同时中国木刻研究会委托白燕艺术学社全权负责，通过中华全国木刻函授班章则，以该社名义招收学员。全国划分为 10 多个指导区，聘请各地有影响的木刻家 20 余人担任指导或顾问，于 1944 年 3 月正式开学。有时在泉州举办的木刻展览会，便以中国木刻研究会福建分会与白燕艺术学社的名义联合举办。白燕艺术学社函授活动一直到 1945 年 4 月，因函授来往信件被当局发现，遂被下令禁止活动。

以上这些函授班吸引了许多木刻艺术青年，弥补了艺术

院校专业美术教育的不足,培养了大批木刻工作者,扩大了木刻运动的队伍,是抗日战争时期美术教育及木刻运动兴旺和成熟的一个重要标志。

· 6 · 一凡编:《抗战中广西的动态》第71页,上海抗战编辑社1938年出版。

二、以木刻为主的业余训练

战时兴起的木刻业余训练,由于教育形式灵活多样,时间短、见效快,深受敌后及大后方民众的欢迎。

1937年初,广西版画研究会成立,该会于暑假期间请李桦到桂林举办木刻讲座40天,听讲的有40~50人。"其后虽一天天少下去,但也使木刻在广西唤起注意,获得相当的地位"[6]。

野夫《流动铁工厂》木刻

图4-11

1939年，浙江战时美术工作者协会举办了一个暑期绘画专修社，由野夫（图4-11）、金逢孙具体负责筹备，为的是使学员能进一步得到绘画基础的训练。筹备过程中，登记手续烦琐，障碍重重，险些流产。

暑期绘画专修社（图4-12）是采取师生共同生活、共同研究学习的方式进行训练。课程有人体木炭素描、速写、木刻、漫画、理论。学习着重于开讨论会及请名人讲课等。参加的学员有夏子颐、柳村、叶蓁等10余人，都是从远道冒着酷暑赶来，有的甚至是抛弃了原有的职业来参加学习的，他们不因形式简陋而减低了学习兴致，自学精神都很好，在短短的一个月中就画了大批习作和速写。

暑期绘画专修社的教学活动紧密结合抗战形势和生活现实，向学员布置书面讨论议题和练习画题。随着暑期绘画专修社的结束，印刷了一册结业纪念册《铁笔集》，这是一本很有价值的资料。这次的专修社，同学虽然只有10余人，但每个人的研究情绪都很高涨，在短短一个多月的研究过程中，画过了10多帧木炭人体画和石膏模型等，同时还画了很多的速写，并且一致感到，速写对他们的帮助实在不少，而且也最有成绩。暑期绘画专修社在形式上算是已经结束了，但用功的学员们仍不断地寄作品来，社方也仍旧负着批改的责任，并照常取得密切的联络。

暑期绘画专修社征求社员广告

暑期繪畫專修社——徵求社員

本會決定於暑期中開辦「暑期繪畫專修社」。玆徵求社員，名額：暫限三十名。報名日期：自即起至六月底止。繳費：學費五元，雜費一元。地址：麗水帝師坊腳四十五號戰時木刻研究社辦事處。（詳章於下期本刊裏披露）

图4-12

第二期绘画专修社原本能继续办下去，但是因为第一期亏损的钱未能得到补偿，筹办人野夫、金逢孙（图4-13）人单力薄，以致一时无法办成。为了弥补这不得已的缺憾及加强同学间横向联系，丽水、永康、永嘉三区少数的同学，发起组织一期木函班同学会，赞成的人不少，这办法确实是好。果然，全面抗战两年后开始的浙江木刻运动，循着与抗战同样艰苦的途径不断地努力，不断地克服着种种困难渐渐地开展起来了，慢慢地开着灿烂的花朵，结成美丽的果实，随着抗战的持久性和积极性发展到了更高的阶段。

除浙江战时美术工作者协会主办的暑期绘画专修社外，浙江云和民众教育馆也开办了一个暑期木刻研究班，由叶艺负责。[7]

山东抗日根据地也在敌后开展以木刻为主的业余训练。早在抗战前，山东新兴木刻的先行者王绍洛在《我们的话——全省木刻前奏曲》中指出："经过了'五卅'的怒潮，与'九一八''一·二八'的炮火，时代变了！一切欺骗人，麻醉人，歪曲现实的艺术，都被这个时代所唾弃。而新的合乎时代的艺术，是为大众所了解所喜欢的艺术，或是他们自己创造出来的艺术。木刻版画，即是负着这种时代的使命而勃兴起来的。"[8] 全面抗战后，延安鲁艺第二期美术系的木刻家那狄于1938年11月毕业时，来到山东抗日根据地，在八路军一一五师政治部宣传队工作，为部队和地方民众开办木

[7] 浙江战时美术工作者协会主办：《暑期绘画专修社简章》，《战时木刻半月刊》，1939年第2期。

[8] 王绍洛：《我们的话——全省木刻前奏曲》，《青岛时报》，1936年7月24日第二版。

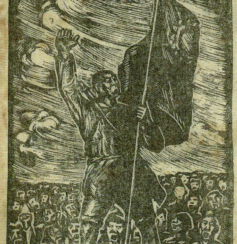

图 4-13 金逢孙的木刻《中国站起来了》，载《新青年》1939年第2卷第3期

刻训练班并任美术教员。1940年，那狄在《大众日报》发表《关于木刻》，像是一部普及木刻的教材，除简述木刻的历史渊源和效果特征外，着重介绍和教授木刻的制作方法、步骤，例如木料的选择，木刻的画稿及雕刻法、印刷法。其目的是便于读者更好地把握木刻的操控性，如木刻雕刻法："木刻刀主要分为三角刀、圆刀、斜刀三种。三角刀最适于刻直线，刻出来的线有非常犀利有力的感觉。圆刀刻出来的线比较温柔，刀痕也可以转弯，多空白的地方也多用圆刀去刻。斜刀多半是用作刻单线条。三种刀应当配合起来用。刻时，线条的粗细、长短、明暗，全靠着刻刀的变化与用力的轻重来分别。拿刀的方法，普通是用右手握刀柄，左手大拇指或中指夹住刀身，以防止刻错，刻好后应当从头来一次检查与修改。"⁹从中可以看出，那狄讲授的木刻制作方法，抓纲举目，切入方法要点，概念清晰，条理分明，便于初学者理解和掌握。

值得一提的是，1940年3月和1941年1月，全国木刻协会香港分会连续成功举办了木刻研究班。该班"为灌输木刻理论及习作起见，……以指导木刻理论及创作方法为宗旨"¹⁰，由唐英伟担任导师，招生对象为"凡有学习木刻兴趣或爱好木刻者，不论年龄、性别、学历均得报名入学"¹¹。教授科目为：①木刻理论；②木刻创作法；③素描。对于木刻培训人才之难，唐英伟在《香港木刻展览会》一文中叙述道："我敢相信推进木刻运动并不是一件难事，可是要从头训练一班从事木刻工作的人才才是难事。因为要使他们在理论

- 9. 那狄：《关于木刻》，《大众日报》，1940年12月7日第四版。
- 10. 《木协举办木刻研究班》，《大公报（香港）》，1940年12月20日第六版。
- 11. 《木协举办木刻研究班》，《大公报（香港）》，1940年12月20日第六版。
- 12. 唐英伟：《香港木刻展览会》，1941年2月25日香港《国民日报》。
- 13. 唐英伟：《香港木刻展览会》，1941年2月25日香港《国民日报》。

方面要有深刻的认识，技术方面要有纯熟的手法，思想方面要有坚定的意志，行动方面要团结一致。"[12] 尽管要在短期内从理论到技术、思想和行动等四方面教育培养一批"从事木刻工作的人才"很难，但是由唐英伟发起组织的这两次"木刻研究班"仍然培训了 30 名学员，为香港木刻运动的渐次酿成奠定了坚实的基础。实现了唐英伟："自去年三月间开办木刻研究班到现在……渐地积下了一点作品……以决定将它公开出来。这不但希望给予社会一个认识，而且更希望这木运的原动力能激起香港更大的木运的波涛来。"[13]

三、大后方普通中学的抗战木刻教育

育才学校校徽

图 4-14

中国抗日战争是世界反法西斯战争的重要组成部分，在这场关系到民族生死存亡的大搏斗中，抗战大后方的普通中学紧跟时代步伐，兴起了一场轰轰烈烈的抗战木刻教育。其中，以重庆私立育才学校（图 4-14）和浙江的树范中学、温州中学为突出。由于木刻在抗日宣传上的需要，又容易引起学生的学习兴趣，木刻在浙江全省各中小学里得到迅猛发展。

1. 浙江中学的抗战木刻教育。中国木刻研究会在教育工作方面的突出成就，就是自该会成立以后，浙江本省许多中小学校，都直接或间接地受到影响，自动或被动地涌现着木刻训练的热潮。其中表现得最好的，当首推树范中学，其次是温州中学，因为这两校当局都特别看重木刻艺术，及深切

了解木刻艺术的时代性和战斗性,加上两校美术教师金逢孙、俞乃大两先生大力推动与领导有方,所以开展得特别迅速。

 树范中学的木刻队是附近闻名的,曾出有《树范木刻》一册。温州中学把木刻编为正式课程,开全省劳美教程的新纪录。由于木刻在抗日宣传上的需要,又容易引起学生的学习兴趣,木刻在全省各中小学得到迅猛发展,如绍兴中学、湘湖师范、义乌中学、树范中学、严州中学、联合中学、温州中学等数十个学校的美术课都采用木刻为教材,成立学校木刻队,出版墙报,举办展览,进行抗日救亡宣传教育。温州中学还把木刻列入战时宣传教育课程。甚至在小学里,学生上美术课也在有关木刻工作者的指导下学习木刻,出版木

育才中学绘画教室

图 4-15

育才学校创办人陶行知像

图 4-16

刻集。此外,浙江省教文会亦正预备举办短期的木刻训练班,碧湖联中俞乃大、孙多慈诸先生亦正在筹备长期性的绘画研究所,还有许多地方都先后成立了木刻研究会。

2. 重庆私立育才学校的美术及木刻教育(图 4-15)。1939年建立的重庆私立育才学校,在陶行知(图 4-16)先生的带领下率先开展以"抗战现实"为主题的战时"生活教育"[14]。在美术方面,陶行知主张绘画要"画出老百姓的好恶悲欢、作息奋斗,画出老百姓之平凡而伟大"[15]。先后聘请了陈烟桥、许士骐、汪刃锋、王琦、刘铁华、张望等著名艺术家任教。在"生活教育"思想的指引下,他们开展了最贴近抗战现实生活的木刻艺术教育。

陶行知鼓励把孩子的创作放到社会上检验,重庆育才中学绘画组在大后方举办了数量众多、形式丰富的儿童美术展览,在报纸杂志上发表木刻作品,在当时的社会上引起极大的关注,由此成为抗战大后方文艺战线上一支引人注目的重要力量。1942 年 1 月 11 日至 15 日,育才中学"抗敌儿童画展"正式展出,来参观的群众络绎不绝。画展共布置了 3 个展室,第一间展室是木刻作品,第二间是水彩画,第三间是油画、粉画;另外专设一间"育才之友"作品展览室,一进门就是郭沫若、沈钧儒、冯玉祥、徐悲鸿、吕凤子、许士骐、赵望云、关山月、叶浅予、廖冰兄等名人捐赠的字画。所有展出的作品都标明作者,学生的作品除了标明作者姓名,还

- 14 · 育才学校成立于 1939 年 7 月 20 日,校园坐落在重庆嘉陵江边的凤凰山上的合川草街古圣寺,第一批学生是由各战时儿童保育院招收来的战区流亡儿童 168 人,办校经费主要靠向社会募集。学校的课程设置分普通课和特修课两种,普通课为教授一般的文史、数理等基础知识,人人都必须学习。专业课分音乐、戏剧、绘画、舞蹈、文学、社会科学、自然科学。

- 15 · 陶行知:《陶行知全集》第二卷,湖南教育出版社 1985 年出版。

标明年龄,同时所有作品还标明义卖的价格。名人的字画标价高些,有的一幅画标价数百元。学生们的画标价从几元到几十元不等,伍必端展出了《血的仇恨》(图4-17),当场就被人买下,而在展览前这幅作品被张望推荐到重庆《新华日报》上发表。

《新华日报》《大公报》《新蜀报》等主流官方媒体对育才学校的美术展览竞相报道,社会影响力大。其中《新华日报》《新蜀报》1942年1月13日对育才学校绘画组抗敌儿童画展进行了专刊(专题)报道。《新华日报》这样报道:"几十幅木刻中强有力地刻画着祖国的受难,敌人残暴的进攻,敌机的狂炸,刻画着祖国的新生,战士英勇的挺进,空军的英姿,也刻画着祖国在走向新生时遇到的阴暗面,如民生的痛苦,难童的流浪……"1942年1月12日,《新华日报》还在第二版位置用半版的篇幅,刊登了《私立育才学校绘画组编〈抗敌儿童画展〉特刊》(图4-18),选登了画展中15岁张大羽的《击敌》、13岁宋昌达的《农家乐》和16岁邓年的《集会》等三幅木刻作品。与此同时,还发表了《艺术的新生命——记参观育才画展》的专题评论。

这次画展是在重庆首次举行的规模较大的儿童画展,得到各界人士好评。冯玉祥将军写了一首《小艺术家赞——为育才学校儿童画展而作》,刊登在1942年1月19日的《新华日报》上:

伍必端《血的仇恨》木刻

图 4-17

图 4-18 《私立育才学校绘画组编〈抗敌儿童画展〉特刊》

小小艺术家，成绩真可夸。
各拿刀和笔，绘画抗战画。
处处有意思，幅幅都秀拔，
表现出天才，满眼皆奇葩。
唯爱全人类，唯爱我中华。
艺术作武器，向敌猛冲杀。
打走日本鬼，打倒希特拉。
世界侵略者，一律铲除他。
要以自由血，开出和平花。
但凭正义感，描写真理话。
抗战与建设，有赖新文化。
此亦文化军，战果实不差。

图 4-19 育才中学出版的木刻画册《幼苗集》

1944年《新华日报》发表了鲁嘉的《他们踏上了人民艺术家之路》，此文是鲁嘉在看育才画展后撰写的，对画展给予了鼓励。

值得一提的是，育才中学出版的木刻画册《幼苗集》（图4-19），是抗战时期重庆育才学校绘画组日常美术教学的学生习作作品集，里面收录了育才学校10～16岁儿童（相当于现在的小学、初中学生）的木刻作品，其内容主题围绕着抗战现实生活。1942年3月30日，《幼苗集》出版第二集。这本《幼苗集》选刊了绘画组张作民、张大羽、徐宏才、伍必端、张紫英（女）、李林（女）、邓年、宋昌达、卢厂（女）、余新、孙传华、任乃思、舒元玺（女）等13名学生（最大16岁，最小10岁）的18幅木刻，这些作品都是反映抗日战士、工人、农民和孩子们战斗、生产、学习和生活的画面，技巧当然不够娴熟，更毋宁说粗糙，但却凝结着他们自己亲身经历过的生活体验和真挚深情。

图 4-20 伍必端《陶行知像》木刻

《幼苗集》是重庆育才中学绘画组历史上唯一出版的学生美术作品刊物。其中优秀学生代表伍必端创作了大量陶行知先生日常生活的作品，如《陶行知像》（图4-20）、《爱满天下》，这些作品不仅体现了作者高超的专业技能，也生动再现了陶行知先生平凡而伟大的教育精神。

抗战时期重庆育才中学绘画组的老师大多数是20世纪

30年代中国新文化运动（鲁迅倡导的左翼新兴版画运动）的组织者，如著名木刻家王琦、丁正献、陈烟桥、张望（图4-21）、刘铁华、许士骐、梅健鹰等，他们是抗战大后方美术运动的中坚人物，作为育才中学绘画组的指导教师，有力地推动了木刻教育的发展，正如王琦所说："近两三年来，全得一些木刻工作者走进了中学校去当美术劳作的老师，他们利用这些机会教学生刻木刻，于是，木刻才慢慢在中等学校里活跃起来。"

育才中学不仅是抗战时期重庆大后方组织、宣传抗日战争木刻运动的主要力量，也是中国战时美术教育的积极推动者。他们赞同并支持陶行知致力于改革中国旧教育模式和建设新教育形式（生活教育）所做的努力。为人师表，言传身

图4-21

1939年育才学校绘画组在老师陈烟桥、张望的指导下学习木刻（最右印木刻者为伍必端，后排右边木刻习作选贴前站立者为张望）

16. 引自文履平《陶行知与育才学校》(连载之八),载《重庆陶研文史》2008年第3期。
17. 即《中国科学技术史》的作者。

教,采用优秀的教育方式,为新中国培养出了优秀的人才。

当时重庆育才中学已是一所与国际接轨、实力雄厚的学校。从1942年冬季起,美国人民自发组织"援华会",决定每月定期拨专款支持育才办学,该会还曾派甘霖来校视察,回去后写了一个详细的报告,认为:"还是援华会引为补助事业中之最光荣者。"[16] 后来,这种资助除了钱还增加布匹、衣物、奶粉之类的实物。这个报告在美国刊物上发表后,援华会又增拨款项,支持学校再在难童中招收100名学生。当年在华工作的李约瑟博士[17]来校参观后留下很深的印象,曾代学校向英国方面申请科学仪器;他的夫人还写出专文《育才学校》介绍重庆育才学校,呼吁国际社会帮助育才学校。

全面抗日战争爆发后,陶行知写信给二儿子陶晓光说:"民族解放的大道理要彻底明白,遇患难要帮助别人。勇敢的活才是美的活,勇敢的死才是美的死。晓光应根据自己的才干,在民族解放的大斗争中,你在无线电(方面)已有了相当的基础,希望你在这上精益求精,到最需要的地方,最有组织的地方,最信仰民为贵的地方去作最有效的贡献,把生命的火药装在大炮里,对准着日本帝国主义轰炸。"果然,陶晓光(图4-22)不负父亲的期望,1944年8月,到印度加尔各答中国航空公司机航组任无线电机械员,主动担任育才学校驻印度代表。1944年10月初,陶晓光携带育才学校绘画展览作品到印度加尔各答展出,受到各界人士欢迎,纷至

育才学校驻印度代表陶晓光像

图4-22

参观选购。其中梅健鹰的木刻作品《拉纤》,"因生动刻画了嘉陵江船夫的生活而受到印度美术界的高度赞赏"[18]。当时捷克驻重庆大使馆武官许土德当场选购绘画组学生舒元玺的木刻《小孩》一幅,后到重庆学校来提取作品。1944年10月27~30日,育才学校绘画木刻展回渝,在中苏文化协会举行,展出品种有素描、水彩、木刻、图案等。

此外,陶晓光还曾在加尔各答为育才学校多次举办绘画、木刻展览会,一方面扩大了中国的抗战宣传,另一方面发展了"育才之友"的国际阵营,这是"育才之友"办学经费的一个主要来源。

所谓"育才之友",是指以精神和物资帮助育才的新教育事业发展的朋友。成为"育才之友"有两个条件和要求:一是经常给育才学校以物质上的援助,使教师有足够物质条件保障而专心致力于教育工作的进行;二是介绍关怀难童与新教育事业之人士,使其成为"育才之友",共同帮助育才学校发展。而"育才之友"除了国内各界人士以外,还有印度、泰国、马来西亚的侨民。所以,陶晓光通过在加尔各答为育才学校多次举办绘画、木刻展览会,扩大宣传,发展"育才之友"。

在加尔各答工作期间,陶晓光昼夜奔,不辞辛苦,发动侨胞为育才办学捐款。在他的辛勤努力下,仅一次募捐就得到43万法币,3 000卢比。

[18] 凌承纬、母丽帮:《抗战时期育才学校的美术教育》,载《战火硝烟中的画坛》第204页,重庆出版社2013年出版。

第二节

训练大批的漫画工作者

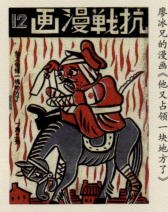

图 4-23

廖冰兄的漫画《他又占领一块地方了》

漫画在抗战宣传工作上，是最有力的宣传工作之一，尤其对于一般文化水平较低的人们，它所起的宣传鼓动作用，比艺术部门中其他任何一种来得容易有力，所以训练大批的漫画工作者，扩大救亡的宣传工作，是当时非常迫切的要求。为了适应抗战宣传工作的需要，各地纷纷开展对绘画工作者的训练。文协桂林分会、木协、漫协、漫画宣传队等根据不同的对象，采用不同的方法，开办了多种类型的培训班。如1939 年 10 月 30 日，桂林中学战地服务团举办漫画壁报训练班，聘请漫画宣传队的特伟、廖冰兄（图 4-23）及全国木刻界抗敌协会的黄新波等上课。西安陈执中主持漫画训练班，香港鲁少飞等亦举办过漫画木刻的训练，延安鲁迅艺术学院也有木刻漫画的专门课程，漫画宣传队在广西学生军团进行漫画讲习。西安是抗战初期中国抗日漫画活动十分活跃的地区，漫画作家协会西安分会具体指导了该地区的抗日漫画活动。1937 年，西安分会连续三次开设漫画训练班，每次的学员都达 40～80 人，工农商学兵等各阶层的人都有。另外，漫画家们利用香港的特殊地位，加强对外宣传，除特为外国人举办漫画展外，还在香港开设了漫画训练班，担负着培养漫画家的任务。

在众多的漫画训练班当中,最为活跃的当推军委会漫画宣传队、西安艺术馆筹办的抗战漫画训练班,漫画作家协会香港分会开办的漫画训练班。

一、军委会漫画宣传队开办的漫画讲习班

军委会漫画宣传队在黄茅、特伟、廖冰兄的带领下,深入基层、农村举办巡回漫画展(图 4-24),先后在桂东南、桂西北、桂北、湖南等地开办漫画讲习班,向沿途群众讲习漫画知识,让大家能更好理解、领会抗战漫画的内容,培养一些初具漫画知识、能模仿临摹的业余爱好者。漫画宣传队还到

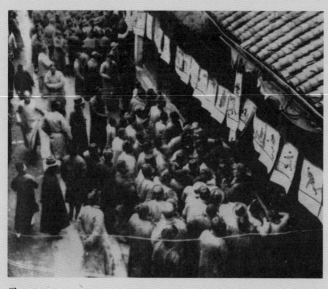

军委会漫画宣传队在农村举办巡回漫画展

图 4-24

图 4-25

陈执中漫画著作

广西学生军三个团驻地开办漫画研究班，在较短时间里，培训了 30 多名美术人才，其中有王德威、游允常等人。学生军很快开赴前线，创造性地在战士们的钢帽、背包、水壶等处绘上抗战宣传漫画，发挥了抗战美术的宣传、教育、鼓舞作用。培训学生军之后，漫画宣传队又深入广西地方建设干部学校指导该校漫画队工作，取得了较显著的成绩。

除了下基层举办短期漫画培训班，漫画宣传队还同阵中画报社一起，协助桂林行营政治部开办战时绘画训练班等综合性培训班。由汪子美、特伟、刘元、沈同衡、周令钊、张友慈、廖冰兄、黄茅、梁中铭等画家，分别讲授素描、水彩、布画、图案、漫画、木刻等知识，每周 18 小时，历时半年。

为了推动漫画与木刻的紧密结合，利于抗日宣传活动的开展，木协和漫画宣传队还于 1940 年 4 月联合开办漫画与木刻讲座，由温涛、新波、李桦、刘建庵、廖冰兄等分别讲解漫画木刻运动的性质、地位、任务、发展方向、制作技术，收效颇大。

二、西安艺术馆筹办的抗战漫画训练班

西安民众教育馆为适应战时的需要，组织抗战漫画训练班，由该馆职员、漫画作家协会西安分会漫画家陈执中（图 4-25）先生主持，经过积极筹备，漫协西北分会连续开设了

三期漫画训练班,时间分别为1937年10月至翌年1月、1938年5～9月、1939年2～6月。每次的学员都达40～80人,工农商学兵等各阶层的人都有。

由西安民众教育馆与漫协西安分会筹办的第一期抗战漫画木刻训练班,于1937年10月16日开课,前来"报名入学者极为踊跃"。[19]学员多是学生、教师、社会青年、商店广告员,以及少数铁路职工和农民,共57人。他们利用晚上业余时间学习2小时,学满3个月后毕业。训练班地址设在陕西省民众教育馆(今陕西省图书馆)小楼上,人称"亮宝楼"。抗战漫画训练班办得生机勃勃。学习课程以漫画知识、木刻技法为主,课程设置有漫画基本作法、漫画知识、漫画理论、艺术概论、色彩学、透视学、构图法、素描、漫画作法实习、图案、政治常识等,进行系统讲解,反映了课程设置具有专业性(如漫画、木刻等)、基础性(如解剖、透视、色彩、构图等)、实践性(如素描、速写、图案)和针对性(如政治常识等)的特点。除艺术馆职员陈执中、刘铁华两先生主持外,并请李泹农、邱峤、吴君奋三先生协助办理。授课教师有陈执中、刘铁华、张仃(均系东北竞存中学的美术教员)、吴君奋(西安师范的教员)、殷干青(陕西国立七中教员)以及陶今也(尼尼)等。陈执中和刘铁华当时还主编《抗战画报》(月刊,石印,8开本),殷干青还在《国风日报》主编《木刻前哨》(周刊),均用漫协西北分会名义编。此间有空袭,工作深受影响,漫画家陈执中将眷属送往较安全地带,自己坚持授课。

因此，该班开学不久，由于指导者之热心指导，教学认真，学员较前增多。学习者热心学习，仅月余时间就创作数百幅作品，成绩颇佳。于是从中精选近百幅，编辑成《大家看》巨型漫画墙报，张贴在省民众教育馆，因此，"颇受到社会上一般人士之赞许。"[20]

1938年5月1日，漫协西北分会举办的第二期训练班更名为战时漫画木刻研究班。这时漫协西北分会和学习班的地址，均迁移到盐店街公字二号东北四省同乡会后院。学员多半是学生。新增教师有赖少其、朱天马（朱丹）、刘韵波，还有赴陕北路过西安临时停留的力群、罗工柳等。又请美籍华裔漫画家陈伊范向学员作报告，介绍美国漫画创作情况，由胡考翻译。著名漫画家钟灵和学员一块谈创作，并在《抗战画报》上发表了不少作品，还协助分会给前方部队绘制宣传画。训练结束后，学员们创作的大批以抗日为内容的漫画、木刻、宣传画，参加了军委政治部抗敌演剧队第三队、中华全国抗敌漫画作家协会西北分会、战时漫画木刻研究班联合主办的抗敌漫画木刻展览会。

在香港，全国漫画作家协会香港分会也担负着培养漫画家的任务，为此开设了漫画训练班（图4-26），目的是培养新人，发挥漫画在抗日宣传中的作用。主讲教师是1938年从当时抗战中心武汉来香港的叶浅予（来港负责编印军委政治部三厅出版的《日寇暴行实录》和其他外文的对外宣传刊

- 19．《馆闻漫画训练班正在积极筹设十六开学》，《社教与抗战》1937年第1卷第2期，第14页。
- 20．《抗战漫画训练班生气勃勃》，《社教与抗战》1938年第1卷第3期，第23页。

图 4-26 叶浅予（前排正中）、张光宇（前排右三）、丁聪（前排右一）等与香港漫画训练班的学生合影（1938年）

物），以及 1937 年 11 月从上海来的张光宇、张正宇、丁聪、余所亚、郁风、黄鼎等人。

三、桂林行营政治部举办的战时绘画训练班

桂林行营政治部鉴于战时美术宣传之重要，及目前绘画人才之缺乏，特举办战时绘画训练班。

战时绘画训练班于 1939 年 12 月初旬开始，1940 年 5 月中旬训练结束，每周上课 18 小时，全期约 400 小时。一般美术学校教育人才要用四五年时间，战时绘画训练班（简称"绘训班"）只用 400 小时来训练一批毫无绘画基础的少年，让他

图4-27 战时绘画训练班木刻课老师黄新波像

们经过短期学习便能担负起战时绘画宣传工作。事实上,这些少年的成绩比拥有优良画室的美术学校的学生还要好。在抗战中到处都感到绘画人才的稀缺,假如这些人才能够在抗战中站立起来的话,那么这个绘训班举办的必要,是毋庸置疑的。概括地说,现在学校美术教育与社会脱节,爱好美术的青年难以受到政治和专业教育的机会,所以绘训班的训练之所以能在短期内取得骄人的成绩,正是因为其抓住了时代赋予的使命,满足了爱好美术的青年对学习漫画的诉求。

绘训班的教师们——黄新波(图4-27)、梁中铭、特伟、刘元、周令钊等人,是绘画艺术青年。绘训班的学员们也无艺术的天赋或绘画根底,他们入学之时连方圆三角也画不清,教师们所凭借的,不外是依据他们以绘画从事政治工作的经验所拟成的适用的训练计划,学员所凭借的不外是被抗战所酿成的政治醒觉与学习热情。这些训练计划保持与客观环境的联系,学员们有了这样的醒觉与热情,便不会有视艺术如玩物、视学习如儿戏的毛病。

绘训班的训练计划,原则上是使学员能从一般的认识到深刻研究。以短期的6个月和美术学校的4年相较,时间上差得太远。因此,绘训班不能够和美术学校一样在水彩、石膏素描、人体素描、油画上一样训练基础。课程只能够用一块黑板来讲解人体的比例、各个部位的构造、简单的素描速写(学员轮流做模特)。除了用可能找到的器物(如步枪、钢

盔等）作静物写生，飞机、大炮、坦克车只能靠黑板来说明；利用铁桥战壕等工事来讲习简单的透视学，色彩学只排了8个钟头，解剖学配人体课程，图案、统计图表、图案字、印刷术、制版术、书报编排都一一作扼要的提示。所讲绘画理论是经过整理的教师们的经验，但是绝不放过当前艺术运动任何一个主要的课题，诸如大众艺术、民族艺术的创造是理论课的中心。

这样简单的课程，优点之一是学员可以在这里学到一些有用的东西，认识一条正确的路，知道将来怎样在路上迈进。总而言之，他们为抗战宣传而习画，他们通过绘训班摸到了正确的门路，走远走近看各人的意志如何，但是绝不容易走入歧途。优点之二是学、做、用的连贯，就是学习与工作合一，也即是学必做，做必用。绘训班不能死画模特儿来打好基础，或者画苹果香蕉作写生练习，不把学习与工作作本身的或时间的隔离，所学的马上就做就用，故采用单元教学法来教学。即每周定下一个题材，教者每数周定下一个工作计划，负责理论的教师主持题材的讨论：中心是什么？如何把握这个中心？如何表现这个中心？负责构图者主持构图的研究。于是人体姿态的素描练习是为了这个题材，静物练习也把这个题材所需要的器物作为对象，讲解这幅画的气氛与情感，指明这幅画所应用的色彩、明暗、笔触、线条，自然也以此画来练习，总之，一切学习都是为了这一个题材、这一个中心、这一个工作。这种现买现卖的方法，可以加强训

[21] 廖冰兄:《从行营绘训班街头画展说到行营绘训班》,载《救亡日报》1940年7月21日《漫木旬刊》第25期。

练及工作经验的积累。绘训班在师生之间也有一优点,就是教师与学员能够打成一片,这种民主的作风能够加深教者与学者互相的认识,可以加强两方的学习,教者不知的,大家一起研究;教者所知的,尽量给予学者。教者没有艺术大师的架子,使学生徒感神秘而敬畏;也没留下若干绝技来防止徒弟反叛。于是学员们能在短短时间学到七八个教师年长日久训练得来的经验,这些经验的用处,他们马上会用工作来证明。

绘画训练班是克服了许多困难开办起来的。例如学员多半是各个工作团体的人员,负责着本身岗位的工作,学员不能在一起过集体生活;教师都是义务教学,下了课还要上办公厅,每天大家只能有3个小时的时间接触;绘训班的经费严重不足,设备均无,买不起石膏像,雇不起模特儿,纸笔颜料均因陋就简;政治课时间太少,而且未能与教学相结合,故减弱了学员的政治修养。此外,学员没有坚固的组织,事务人员不能与教学人员联系,影响教务的进行。后来绘画训练班在街头展出的这批作品,就是从这些优点与缺点中产生出来的。但正如这些画一样有成功也有失败的地方,这期的学员结业后大都找到了工作岗位,也许始终就做个绘画士兵,或许会成为中国新绘画的英雄,永不退伍。[21]

黄新波在国民政府军委会桂林行营政治部第三组开设的为时3个月的短期战时绘画训练班任木刻课老师。在这个训

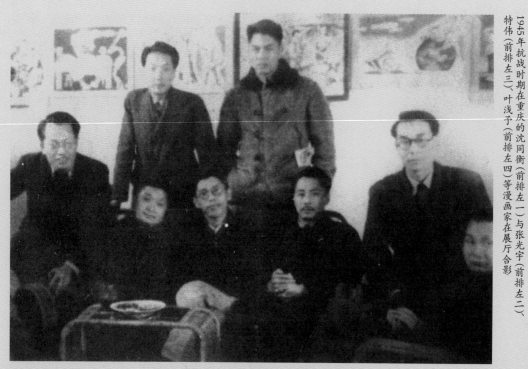

图 4-28

1945年抗战时期在重庆的沈同衡（前排左一）与张光宇（前排左二）、特伟（前排左三）、叶浅予（前排左四）等漫画家在展厅合影

练班教课的还有盛特伟、黄茅、廖冰兄、沈同衡、周令钊等（图4-28）。[22]

桂林行营战时绘画训练班同学会，于"七七事变"三周年纪念日在桂东路口举行街头画展，展出作品50余幅。以抗战现阶段之各面为题材，把目前军事（建军与总反攻）、政治（时政与宪政运动）、经济（生产合作）及外交几方面简括分析，相当明显地表现于画中。在展出的数天中观众颇多，不少识字者自动地为观众解释，可见展览之受人欢迎。仅受过极短时间绘画训练的学员能有如此成绩，当然使人感到惊异。

对于战时绘画训练班的开设，沈同衡高度评价说："艺术教育人员训练班的多多创设，因此也是战时艺术教育运动上一件迫要的任务，它可以吸收落后的与后进的艺术教育工作者，和有志艺教工作而缺乏这方面知识与技能的青年，施以经济、切实、边教边做、随学随用的短期训练，养成推行艺术教育的有力的干部，如前桂林行营政治部办过的战时绘画训练班，和广西省政府已办二届还正由广西艺术馆续办的艺术师资训练班等，在这方面都可说是获得了相当成功的。"[23]

[22] 黄元:《一个版画家的战斗历程——记我爸爸黄新波在桂林的片段》，原文刊于1981年《学术论坛》第6期，转载时新增加最末部分《心曲》。

[23] 沈同衡:《论战时艺术教育》，载《新文化》第1卷第1期。

第 五 章

国立美术师范教育的复苏

美术师范教育由来已久。20世纪初从两江师范学堂国画手工科开始,一些高等师范如北洋师范学堂(又称保定优级师范学堂)、广东优级师范、浙江高等师范、南京高等师范学校(图5-1)、国立北京高等师范学校和国立北京女子高等师范学校设立的图画手工科纷纷培养美术师资。但它们都像天上的云霞,稍纵即散。两江师范虽只办了两届即偃旗息鼓,但毕竟还有五年历史。北洋师范学堂、广东优级师范、浙江高等师范、国立北京高等师范学校、南京高等师范学校及国立北京女子高等师范学校,各开一班后便不了了之。

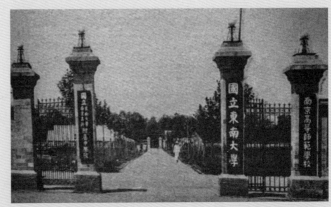
南京高等师范学校大门

图 5-1

第一节
美术师范教育复苏的背景

就时间上看，20世纪一二十年代是中国近现代美术师范教育的肇始阶段，属于国立的高等美术师范性质；就普通师范学校而言，主要有江苏省立第四师范学校特设艺术专修科（图5-2）。20年代之后，随着私人办美术教育风气的出现，美术师范教育进入以私立办学为主的发展时期。1920年成立的私立上海专科艺术师范学校，就是第一所以培养美术师资为主的私立高等学校；后来的私立新华艺专也附设新华艺术师范学校。一些私立的美术学校，如上海美专、武昌艺专、西南美专均设置美术师范专科。至于国立的高等美术师范专科，

图 5-2　江苏省立第四师范学校特设艺术专修科全体教职员学生合影

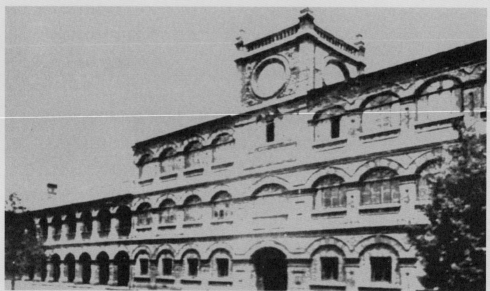

图 5-3　20世纪30年代国立中央大学师范学院艺术专修科教学楼

仅有国立中央大学师范学院艺术专修科（图5-3）、广州市立美术学校艺术师范系等少数几个。

一、全面抗战时期对师范美术教育的重视

其一，全面抗战初期，为解决中学师资严重短缺这一问题，1938年7月，教育部颁发了《师范学院规程》，特设师范学院，也可设于大学内，入学资格和修业年限均等同于大学本科，专为中学培养师资。1939年3月，唐学咏、赵畸、滕固提出《改进艺术教育案》，递交第三次全国教育会议审查，大会决议原则通过请部采择施行。《改进艺术教育案》在谈及"高级艺术教育"时提出：

> 高级艺术教育目的在替国家、民族造就专家，所以这种艺术学府要独立办理，要办成的确是一个有研究精神、能发扬学术的中心。政府并应不惜多数的经费来丰富这个学府的内容。现在缺乏此种学府，国家应从速筹设，以培养专才，为文化建设上负重大之责任。
>
> 高级艺术教育设美术学院、艺术师范学院及音乐学院、戏剧学院。[1]

因此，独立的高师院校又得以发展。

[1] 见1939年4月《第三次全国教育会议报告》。

其二，40年代初，美术界有人提出尖锐批评："近二三十年来，所谓美术教育事业之在政府要管不管的情况下所呈现的混乱与缺憾特别多，也特别明显。"[2] 诚然，以私立高等美术师范教育为主流的狭隘和局限，不能不说是中国美术教育史上一大缺憾。不少高唱为人生而艺术的美术家虽然热衷于高深的艺术理想和创作，他们掀起的新艺术运动，以美展和报刊的传统方式弘扬新美术，提倡艺术接近人民大众，但真实的表现却与理想有相当差距。首先是各种风格的美术争奇斗艳并非建立在广泛的欣赏层次基础上。就连徐悲鸿后来也承认："我虽提倡写实主张二十余年，但未能接近大众。"[3] 一旦社会环境恶劣和战争动乱，失去生存温床，艺术家每每遁入象牙塔中苦修苦练，自我超度，甚至改弦易辙。往昔叱咤风云，为人生而艺术的济世理想变成乌托邦式的空想。在这种情形下，美术学校设立虽然由来已久，然其训练之目的，在于研究高深美术，养成专门职业人才，非为培养师资而设。为艺术而艺术的思潮渐渐壮大，美术教育方向的偏差随着突如其来的战争而日益明显。

毋庸置疑，美术救国的理想促进了中国美术师范教育的发展。从清末民初国立美术师范教育肇起，到抗战时期国立美术师范教育复兴，都发生在历史上的民族危难时期。抗战筹赈画展、战地写生、抗敌宣传画，以及有众多美术家参与的百万寒衣运动……这一系列的美术救国活动增强了国民的民族意识，同时提高了美术在国家生活中的地位。以至当时

- 2 · 洪毅然：《祝教育部美术教育委员会成立》，载《战时敌后画刊》第14期，第6页。
- 3 · 徐悲鸿：《介绍老解放区美术作品一斑》，载天津《进步日报》1949年4月3日刊。

政府首脑提出"政治重于军事,宣传重于作战"的观点。有的刊物认为,"政治的基础,是在大多数的民众,要如何唤起大多数的民众,一致参加抗战,这又不能不有赖于宣传的力量了"。美术宣传的直接性,可收立竿见影的效果,因此造就美术人才再度受到重视,美术师范教育重新被列入国家的重点政策事务之中。

二、师范美术教育改革举措及其实施

国民政府根据各党派和民众的强烈呼声,对战时教育进行了调整。先后颁布了《战时各级教育实施方案纲要》《总动员时督导教育工作办法纲领》以及《各级教育设施之目标及施教对象》等法令,确定了抗日战争时期的教育政策和教育实施方案。

其一,师范学院可设置图画、劳作等专修科。1938年4月,国民党临时全国代表大会通过的《战时各级教育实施方案纲要》,提出对于师资之训练,应特别重视,而极谋实施。同年7月20日,教育部授权颁布《师范学院规程》(图5-4),决定在国统区分区设立师范学院,借以培养中等学校的健全师资。1942年8月17日,教育部颁布《修正师范学院规程》,使高师教育独立建置更加明确,师范学院可设置国文、外国语、史地、公民、训育、算学、理化、博物、教育各系,及体育、音乐、图画、劳作、家政、社会教育等专修科。

图5-4 《教育部公报》1938年第10卷第8期公布教育部《师范学院规程》

其二，进一步改进规范艺术（美术教育）教育。1939年3月，第三次全国教育大会召开，唐学咏、赵畸、滕固提交《改进艺术教育案》，滕固提交《改善艺术学校学制案》（图5-5），根据抗战的特殊性提出修改艺术教育根本方针。在这些文献中，提案人站在民族救亡、民族振兴的历史高度，强调了培养民族精神、充实人民生活的重要。此案涉及设立美术委员会统筹全国性美术展览与抗日宣传、确定艺术教育之系统与普及社会艺术教育等，认为"欲求有良好之收获，则学制之改善实为先决问题"。尤其是滕固的《改善艺术学校学制案》，建议"地方艺校得附艺术师范科，以培养初中小学之艺教师资（中学之艺教，应将启发审美能力与技术实习并重）"[4]。在这些专家学者的建议下，同年6月17日，教育部颁布了"专科学校得采用五年制的文件"，"决定自二十八年度起，专科学校得采用五年制，先由音乐、艺术、蚕丝、兽医等科试行"，这样通过统一学制，进一步规范了当时的美术教育。

其三，会员提案，中等学校音体劳美教师缺乏，拟请教厅转呈教部，饬令国立四川大学师范学院添设音乐、体育、劳作、美术4系，以培师资，而利教育（姜炳兴提，《教育视导通讯》）。

由于国家的政策、法令的颁布和全国的落实执行，极大地推动了师范美术教育的发展。有人统计过全面抗战前后我国师范生的人数，1936年全国师范学生为7.6万余人，1937

- 4 · 见1939年4月《第三次全国教育会议报告》。
- 5 ·《中国师范教育通览》第105页，东北师范大学出版社1998年出版。

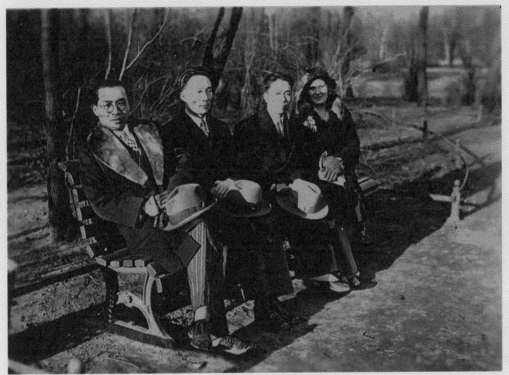

图 5-5

艺术史论家滕固(左二)与刘海粟(左一)等人合影

年受战时爆发影响减至 4.8 万人,迄 1942 年教育部制定一系列推动师范教育的政策,1943 年师范生增至 15 万人,1944 年又激增为 22 万人,1945 年增至 30 万人。

所以,有人说:"抗战期间,我国师范教育的发展速度不但没有减弱,反而是有史以来发展最快的时期,这与抗战期间经过文化大动员后人民群众觉悟的提高和教育部比较重视师范教育有关。"[5]

第二节

国立美术师范教育的第二次浪潮

抗日战争期间,国民政府深感师范教育之重要,对中等师范美术教育进行了大力的改革,一为大后方补充国民教育师资,一为抗日胜利储备教育人才。其中比较重要的改革有以下几点:

一、普通师范学校美术课程及选修科的设置

教育部于1941年7月颁布师范学校教学科目及各学期每周各科教学时数表、四年制简易师范学校教学科目及各学期每周各科教学时数表和各组选修科目每周教学时数表,美术课程成为师范学校23门课程中的一门主要课程。详见图5-6、图5-7所列。

1942年12月,教育部颁布《师范学校美术课程标准》《简易师范学校美术课程标准》《师范学校美术(选课)课程标准》三个标准,这三个标准是在以前美术课程标准的基础上,通过多年的教育实践、美术教育的专家学者修改后而颁布的更新、更完善的课程标准,从培养目标上提出更高的要求,即培养学生高尚情操与美德,培养学生表达思想感情和创作美化生活的能力、具备国民学校图画课程的教学能力。

师范学校教学科目及各学期每周各科教学时数表 1941年7月修正公布
（女子师范及乡村师范学校均适用本表）

学年	一		二		三		学年	一		二		三	
学期 / 科目	1	2	1	2	1	2	学期 / 科目	1	2	1	2	1	2
国文	5	5	4	4	3	3	音乐	2	2	2	2	1	
数学	3	3	2	2			教育通论					3	2
地理	2	2	2	2			教育行政					2	2
历史	2	2	3	3			教材及教学法			2	2	2	2
博物	3	3					教育心理	3	3				
化学			3	3			测量及统计			2	2		
物理					3	3	地方自治					3	
体育	3	3	3	3	2	2	农村经济及合作						3
卫生						2	实用技艺（甲）	3	3	2	2	2	
军事训练	4	4	4	4			实用技艺（乙）	(3)	(3)	(2)	(2)	(2)	
童子军教育					2		实习					7	11
公民	2	2	1	1	1	1	选修时数			(2)	(2)	(3)	(3)
美术	2	2	2	2			周时数	34	34	34	34	34	34

图 5-6

1941年7月教育部颁布师范学校教学科目及各学期每周各科教学时数表

各组选修科目每周教学时数表

	学年	一		二		三			学年	一		二		三	
	学期 / 科目	1	2	1	2	1	2		学期 / 科目	1	2	1	2	1	2
甲组	社会教育			(2)				乙组	实用技艺（丙）					(3)	(3)
	教育辅导				(2)			丙组	音乐			(2)	(2)		
	地方行政					(3)			体育					(3)	(3)
	地方建设						(3)	丁组	卫生教育学			(2)	(2)		
乙组	美术			(2)	(2)				医学常识					(2)	(2)

图 5-7

1941年7月教育部颁布师范学校各组选修科目每周教学时数表

其一,《师范学校美术课程标准》的目标是:

一、启发学生对于自然美及艺术品之了解与欣赏,借以培养高尚情操与美的德性。

二、使学生熟习绘画、塑造、图案、剪贴等之基本方法,并培养其表现思想感情及美化生活之创作能力。

三、灌输学生以美术常识及教学原理,使具备中心国民学校及国民学校图画课程之教学能力。[6]

图 5-8 《广西省政府公报》1943年第1661期刊发《师范学校美术课程标准》

由此可见,《师范学校美术课程标准》(图5-8)把培养学生的美术创作能力和教学能力作为核心目标,以造就中心国民学校及国民学校的美术师资。

课程标准规定第一、第二学年每周有2小时学习美术,所用的教材大纲第一学年是基础学习,第二学年在此基础上进一步扩展练习。教材大纲规定第一学年学习内容:①延续初中课程对于图画、水彩画、图案画、铅笔画的练习;②透视学初步;③美术常识;④色彩学初步;⑤剪贴实习。第二学年学习内容:①继续第一学年第一项作进一步练习;②美术史略;③简单透视学;④黑板画练习;⑤塑造实习;⑥艺用解剖常识;⑦教学法及实习。[7]

其二,《简易师范学校美术课程标准》的目标是:

一、启发学生对于自然美及艺术品之了解与欣赏,借以培养高尚情操与美的德性。

二、使学生熟习绘画、塑造、图案、剪贴等之基本技能,并灌输学生以美术常识及教学原理,使具备中心国民学校及国民学校图画课程之教学能力。⁸

《简易师范学校美术课程标准》(图5-9)规定学制为三年,每周2小时,比《师范学校美术课程标准》多了一年,所以在教材大纲上也扩充了一年。第一学年课程:①学习铅笔画、水彩画及剪贴画,注意形体光暗之正确表现及轮廓部分之初步练习;②初步色彩学;③简单透视学;④美术常识;⑤基本图案画法。⁹ 第二学年课程:①继续第一年各种画法之练习;②自由画之练习;③简单透视学;④艺用解剖常识;⑤剪贴;⑥塑造;⑦继续基本图案及临画练习;⑧美术史略。第三学年课程:①继续第二学年各种画法及练习;②构图实习;③艺用解剖常识;④塑造;⑤图案组织及构图;⑥黑板画练习;⑦教育法及实习。¹⁰

《师范学校美术(选科)课程标准》(图5-10),其目标与《师范学校美术课程标准》相比,是针对有美术爱好、有兴趣深入学习美术的学生而设立,培养中心国民学校及国民学校图画科优良师资:

一、使对于美术具有特殊兴趣之学生,从爱美的

- 6 ·《师范学校美术课程标准》,教育部修正公布1942年12月,载教育部1946年6月编《修正师范学校课程标准》,参见《中国近现代艺术教育法规汇编(1840—1949)》第411页,上海教育出版社2011年出版。
- 7 ·《中央法规:师范学校美术课程标准(三十一年十二月修正公布)》,《浙江教育行政月刊》,1942年第2期,第2页。
- 8 ·《简易师范学校课程标准》,1944年12月教育部编。参见章咸、张援编《中国近现代艺术教育法规汇编(1840—1949)》第403页,教育科学出版社1997年出版。
- 9 ·《简易师范学校课程标准》,1944年12月教育部编。参见章咸、张援编《中国近现代艺术教育法规汇编(1840—1949)》第403页,教育科学出版社1997年出版。
- 10 ·《简易师范学校课程标准》,1944年12月教育部编。参见章咸、张援编《中国近现代艺术教育法规汇编(1840—1949)》第403页,教育科学出版社1997年出版。

图 5-9 《广西省政府公报》1943年第1661期刊发《简易师范学校美术课程标准》

图 5-10 《广西省政府公报》1943年第1661期刊发《师范学校美术（选科）课程标准》

本性而渐臻于艺术品之赏识与创制。

　　二、加强绘画、塑造、图案、剪贴之表现技能，灌输美术常识与教学原理，养成中心国民学校及国民学校图画科优良师资。

美术课程的选修从第二学年开始，每周2小时。主要是为了加强7大方面基础与能力的培养：

（1）加强第二学年美术必修课程中之国画、铅笔画、水彩画之表现技能。
（2）塑造实习。
（3）透视学理论及实习。
（4）艺用解剖常识及实习。
（5）美术史略。
（6）黑板画练习。
（7）小学图画教材教法及实习。

在具体实施方法上，《师范学校美术（选科）课程标准》把作业要项分为练习和研究与欣赏，强调利用毛笔、铅笔、木炭等工具，以实物为对象，作素描基本练习、速写及记忆画练习、立体塑造练习、剪贴练习和图案画法及组织法的运用等。

教法要点包括：

（1）绘画方面应导诱学生以真率之态度，于描写对象之形体明暗及色泽，作客观的描写。

（2）塑造方面应使学生具有立体形态之感觉，并诱发其创作能力。

（3）图案以自然对象之变化为主体，注意其形与色之变化及调和。

（4）关于绘画练习对象之选择，除国画外应以石膏人体模型及静物风景为主。

（5）根据构图技术方面之主要原则，作有关启发民族精神及积极思想之命题练习。

（6）应详细解释各种绘图方法之特性，及其实际表现方法。

（7）应注重中心国民学校及国民学校图画教材教法之研究、实习与批评。

通过美术常识与美术教学等原理的学习，培养出图画科优良师资。因为只有第二学年选修美术，所以在第二学年美术必修课程中，不仅加强国画、铅笔画和水彩画等技能的学习，还加强塑造、透视学、美术史略、艺用解剖常识、黑板画练习、小学图画教材教法等课程的学习与实习。

1942年12月，教育部再次公布修正师范学校及简易师

范学校课程标准,规定师范学校及简易师范学校美术训练的目标。根据这一目标,在简易师范学校美术课程中,第一年至第三年每周学习2小时,师范学校美术课程中,第一年至第二年每周学习2小时。因此,在1944年6月教育部规定师范学校及简易师范学校美术训练的目标,及尔后公布美术师范科教学科目和各学期各科目时数表后,美术师范教育有了长足的发展。

为了培养中心国民学校及国民学校美术科师资,教育部又在师范学校设置了美术进修科,于第二学年每周选修2小时。

二、美术师范科、劳作师范科的建立

美术师范科的设置,与专门美术学校目的不同。专门美术学校是造就专业美术者,美术师范科是造就国民教育的工作者。全面抗战前虽然没有专门培养美术师资的师范美术学校,但在专科师范学校或普通师范学校设立美术师范教育专科,教学目标在于研究图画艺术、养成专门职业人才。

1. 专科师范学校或普通师范学校设立专科,实行美术师资分科教育。其分科实验的理由有二:

(1) 改正过去儿童教育错误的观念以谋正常的发展。

（2）适应各型师范学生的个别能力，以谋程度的提高。基于上述之实验理想，乃创办分科师范的制度，使各类型的师范生按照其能力所及，除以一部分时间同受一般的陶冶外，更从事比较专门的学习，以各尽其才，并提高专习各科目之程度，以便于将来应用于小学校中。除先设有普通师范科外，美术、音乐、体育等分科师范均于1940年8月开始设立。因此，过去被忽视的科目，如美术、劳作和音乐、体育等，开始在专科师范学校或普通师范学校设立专科加以专门培养。

以下就各科师范教育的科目设置及改进教学的有关规定，分别加以阐述。

自1938年创办专门培养美术师资的机构国立重庆师范学校美术师范科之后，"设美术师范专科，始有专门造就小学美术师资之机构"[11]。

为大量培养美术师资起见，教育部颁布了一系列指令。其中主要有1941年10月通令各省市根据实际需要指令一所或数所师范学校设置美术师范科，分别进行美术师范专科师资训练，并饬拟定具体计划呈报教育部审核，此后各省纷纷响应。1942年10月，又公布了美术师范科教学科目及各学期每周各科教学时数表（表5-1）。

11. 沈云龙主编：《中华民国第二次教育年鉴》第107页，1948年出版，文海出版社印行。

表 5-1 美术师范科教学科目及各学期每周各科教学时数表

学年	学期	课程名称 教学时数	课程名称 教学时数	课程名称 教学时数	课程名称 教学时数	课程名称 教学时数	课程名称 教学时数
第一	一	美术史 2	素描 7	水彩 2			
	二	美术史 2	素描 7	水彩 2			
第二	一	美术教材及教学法 3	透视学 2	素描 6	水彩 2	国画 2	国画 2
	二	色彩学 2	素描 6	水彩 2	国画 2		
第三	一	图案 2	国画 2	水彩 5	素描 5	解剖 2	美术教材及教学法 3
	二	图案 2	国画 2	水彩 2	素描 5	解剖 2	美术教材及教学法 3

进入 40 年代，美术师范教育逐渐复兴。这时，普通师范学校也纷纷设立美术师范选科。以湖南省为例，1943—1948 年设立美术选学的学校达 10 所，其中：

湖南省立第一师范学校，1947 年设，49 人。
湖南省立第二师范学校，1948 年设，68 人。
湖南省立第三师范学校，1946 年设，97 人。
湖南省立第四师范学校，1944 年设，25 人。
湖南省立第五师范学校，1947 年设，57 人。
湖南省立第六师范学校，1943 年设，80 人。

湖南省立第七师范学校，1944年设，14人。
湖南省立第八师范学校，1947年设，12人。
湖南省立第十师范学校，1944年设，33人。
湖南省立第十一师范学校，1943年设，艺教组二班。

2.劳作师范科的建立。我国以往没有专门培养劳作师资的教育机构，只在师范学校开设此类课程，起初为手艺、图画手工，其后改称手工、小学应用工艺或称劳作。师范学校课程标准公布后，又改名实用技艺，包含农艺、工艺和家事三部分。开设此课的目的是使学生学习某些技艺，并引起其研究的兴趣；使学生于实地操作中，养成勤苦耐劳、高雅审美的德性与习惯；使学生具备小学劳作科教学的知识与技能。但要实现上述目的仅靠开设一门课远远不够，为此教育部于1941年通令各省市增设劳作师范科（班）或劳作师范选科，并于1944年8月公布劳作师范科教学科目及教学时数表，要求有设科的师范学校应同时设立小工场、小农场，以供学生操作实习之用。

此外，1944年秋，河南省教育厅开办艺术师范一所，设美术组三班。同年河南省立信阳师范学校，也设立艺术组三班。除河南设立艺术师范学校外，其他各省都采取在师范学校设置美术选科及美术组、音乐组的办法。如1940年12月重庆育才学校成立，校长为陶行知，设文学、工艺、农艺、音乐、美术、戏剧、社会科学7组。美术组负责人是陈烟桥，

后来先后有张望、刘铁华、王琦等在该校任教。1942年，在四川省设立国立劳作师范学校。

江西省立九江乡村师范学校系由前江西省立第四中学蜕化而来。1927年春，省教育厅将九江原有省立第三中学与第六师范合并一校，分设二处，又另添设女子中学一部，改校长为委员制，统称省立九江中学，高初中分设两处，女中划出独立，并恢复校长旧制。到1929年秋，在甘棠湖畔，新校舍落成，遂将高初中两部合并一处，其旧有之初中校舍，则全供实验小学及幼稚园之用。至1933年秋，奉令改组为省立九江乡村师范学校，高中招收乡村师范学生。1939年，江西省立九江乡村师范学校成立了战时后方服务团，由高初级以及师训班全体师生共同组织，学校成立宣传班、壁报班。宣传班在每星期六下午到星期日下午7时及各纪念日进行抗战宣传活动，宣传的要点是发扬民族精神，激发抗战情绪，传达战时消息，宣传政府法令。壁报班的师生充分发挥美术特长，由本班服务员绘制抗战漫画及战区地图供给宣传班外出宣传之用。

三、广西省艺术师资训练班的创新教育

从1938年到1944年，广西省开办过不同名目的艺术师资训练班，以推进艺术师资的培养和教育的创新。这里把1938年1月和1938年11月在桂林美术学院先后开办的两期广西

省会国民基础学校艺术师资训练班、1938年7月开办的广西全省中学艺术教员暑期讲习班、1939年8月广西省立音乐戏剧馆附设艺术师资训练班和1940年10月开设的广西省艺术师资训练班，统称为广西省艺术师资训练班教育。

满谦子像

图 5-11

广西省会国民基础学校艺术师资训练班筹建于1937年冬，当时广西省政府教育厅艺术科视导员（或称督察员）满谦子（1903—1985）负责检查全省中小学音乐教育情况，发现"当时在桂林的小学兼教音乐、美术课的教师都不是专门学过艺术的，各行其是"[12]。为抗战建国的需要，"为适应抗日宣传，造就小学音乐、美术师资人才"[13]，成立专门的艺术师资培训机构势在必行。经过满谦子（图5-11）与徐悲鸿的积极倡导、筹建，于1938年1月在中山公园桂林美术学院开办。1938年1月14日出版的《广西省政府公报》第54期刊登了《广西省会国民基础学校艺术师资训练班组织大纲》，其第八条规定："本班训练期间由二十七年一月十七日起至二十七年七月十七日止共六个月。"[14]可知广西省会国民基础学校艺术师资训练班于1938年1月在中山公园桂林美术学院开办，内设音乐、美术两个组，学时半年。学员共83人，来自桂林市各小学：八桂镇中心小学（现榕湖小学）、东江镇中心小学（现东江小学）、凤北镇中心小学（北门内一带）、义南镇中心小学（桂林饭店后侧）、东附郭乡中心小学、西南附郭乡中心小学、桂林市立实验中心小学。此外在各市镇附属的街道办国民基础小学，凡教音乐、美术的教师都一律到艺师班受训，

[12] 余武寿：《我所知道的广西省立艺术师资训练班》，中国人民政治协商会议桂林市委员会，文史资料研究委员会编《桂林文史资料》，桂林漓江印刷厂印刷，1984年，第161-166。

[13] 余武寿：《我所知道的广西省立艺术师资训练班》，中国人民政治协商会议桂林市委员会，文史资料研究委员会编《桂林文史资料》，桂林漓江印刷厂印刷，1984年，第161-166。

[14] 漓江出版社1995年出版的杨益群《抗战时期桂林美术运动》第43-44页中记道"该班开办时间为1938年四五月间"，有误。

[15] 《广西省会国民基础学校艺术师资训练班组织大纲》，载1938年1月14日《广西省政府公报》第54期第4页。

[16] 广西艺术学院院史编写组：《广西艺术学院院史》，广西艺术学院2008年。

学杂等费免交，原则上整个白天各人在原校上课，晚上到班受训，"授课时间暂定每星期一至星期五每日两个小时，自晚间六时卅分开始至八时卅分止"[15]。徐悲鸿不仅自己热心授课，给训练班学生举办讲座，还协助聘请一些著名美术家、音乐家担任训练班教师，甚至腾出了桂林美术学院办公楼给训练班开课。1938年7月广西省会国民基础学校艺术师资训练班结束时刊印一本同学录，徐悲鸿为此亲笔题写"亲爱精诚"，表达了他对推动广西美术教育的满腔热忱和初衷（图5-12）。

接着，1938年7月，"广西全省中学艺术教师暑期讲习班"在桂林美术学院举办，专门调训全省中等学校美术教师。美术教员除徐悲鸿、丰子恺以外，还有张安治、黄养辉、徐德华、陆其清、钟惠若、徐杰民、孙多慈等人，多为徐悲鸿的学生。其中教师张安治还专门为讲习班书写办学主张："培养真善美的心灵，以实现真善美的社会。"（图5-13）

1938年8月20日讲习班举行考试，22日举行美术组汇报画展。此期讲习班虽然为在职教师的短期业余培训性质，但"却是老一代艺术家为广西播下的充满生命力的艺术种子"[16]。据徐杰民回忆："1938年暑假，广西曾以统一中学艺术课教材的名义，集中了全省80多名艺术教师到桂林。其实是在徐悲鸿支持下搞的一次艺术教师讲习班。徐先生很认真地讲课，引导大家欣赏他带来的大量艺术珍品，给大家讲美术理论，带着大家画人体、练素描。他要求学生很严格，

1938年7月徐悲鸿为广西省会国民基础学校艺术师资训练班同学录题字："亲爱精诚"

图5-12

"广西全省中学艺术教师暑期讲习班"教师张安治书法

图5-13

十分强调基本功的训练,为了培养广西的美术人才,他花了不少心血。著名的美术理论家丰子恺也曾应邀来给讲习班讲课。当时,桂林常有敌机骚扰,但讲习班的学习情绪却很高昂。丰子恺先生曾填了一首《忆江南》:"逃难也,逃到桂江西,独秀峰前谈艺术,七星岩下躲飞机,何时更东归。"[17] 暑期讲习班训练日期从 1938 年 7 月 25 日始至 8 月 20 日止,8 月 22 日,广西省中等学校艺术教师暑期讲习班在桂林美术学院举行了结业典礼。

1938 年底,广西省政府教育厅举办了第二期广西省会国民基础学校艺术师资训练班,这期训练班分高级组、初级组,两个组都开有音乐、美术课程。高级组原则上招收上届毕业生(优秀生)(图 5-14),初级组基本上仍要各小学未受过艺术训练的年轻教师来班受训。1938 年 11 月 10 日开始报名,15 日在桂林美术学院开学上课,学习期限为半年。由于原先班址被白崇禧的部队占用,广西省政府教育厅在桂林独秀峰后搭起三间竹房供训练班上课、工作之用。后来竹房被日机炸毁,只得租赁乐群路 61 号继续办学。1939 年 5 月 17～19 日,第二期广西省会国民基础学校艺术师资训练班美术组学员在乐群路广西音乐会会址举办了结业画展,展出作品百余幅,[18] 作品引起社会强烈反响。1939 年 5 月 26 日,《救亡日报》发表了《把画笔、歌喉变成枪弹,使音乐美术服务于抗战——记艺术师资训练班》一文,对训练班的抗日宣传作了中肯的评价。

- 17・徐杰民:《徐悲鸿在桂林》,1980 年 3 月 30 日第三期《广西日报》。
- 18・桂林市文化研究中心、广西桂林图书馆编:《桂林文化大事记(1937—1949)》,漓江出版社 1987 年出版。

图 5-14

广西省会国民基础学校艺术师资训练班高美组结业同学合影

从第三期起,广西省会国民基础学校艺术师资训练班开始建立正规化制度,变成一种常设和稳定的专门艺术教育机构,从而为以其作基础创建广西艺术专科学校奠定了基础。这从《广西日报》(桂林版)发布的艺术师资训练班招生简则就可窥见一斑:

1939年6月28日起,在《广西日报》(桂林版)发布了招生简则。简则内容为:

(一)宗旨

本班为适应本省需要，造就中小学艺术师资。

(二)名额

高级班40名，普通班40名，男女兼收。

(三)入学资格

1.高级班

甲，高中毕业或同等学力而富于艺术兴趣，经入学考试合格者。

乙，二十七年度中等学校艺术教员暑期讲习班成绩在70分以上者得免考入学。

丙，广西省会国民基础学校第二届艺术师资训练班高级组学员成绩在75分以上者得免考入学。

乙丙两项学员限7月15以前报到，远道用函报到，以授邮日为准。

2.普通班

初中毕业或同等学力而富于艺术兴趣，经入学考试合格者。

(四)待遇

甲，高级班每月只收膳食费7元，其余各费均免收，毕业后由教育厅委派本省中等学校服务。

乙，普通班由班供膳宿费，其他一切费用均免收，毕业后限在本省小学服务三年。

(五)修业期限

高级班一年，普通班半年。

19.《广西省立音乐戏剧馆艺术师资训练班招生简则》，《广西日报》（桂林版），1939年6月28日第一版。

（六）考试科目

甲，高级班：国文、英文、乐理唱歌、风琴、视唱、实像摹写、水彩画、绘画理论。

乙，普通班：国文、乐理、视唱、风琴、实像摹写、美术常识。

（七）报名日期

7月5日至19日。

（八）报名手续

呈交文凭或证件及二寸半身相片二张。

（九）考试日期

7月20日。

（十）报名及考试地点

甲，桂林：桂林乐群路六十一号。

乙，柳州：省立柳州初中。

丙，梧州：省立梧州高中。

丁，南宁：省立南宁高中。

戊，洛容：高初中学生集训总队。[19]

由这一招生简则可见，广西省会国民基础学校艺术师资训练班（图5-15）从此期训练班起，办学宗旨鲜明，已经建立了正规化的招生、报考、入学资格、考试科目、修业期限、报名日期与手续、报名及考试地点和毕业待遇等制度，正在向建立常设而稳定的专门艺术教育机构迈进，在校学习时间明显延长，开始摆脱开办之初的短期业余训练班的体制特

图 5-15 广西省会国民基础学校艺术师资训练班同学合影

点,这是其一。其二,人才培养模式发生重大变化,一是分高级班、普通班两种模式;二是跨学科综合性艺术人才培养模式,两班的学生修习学科均为音乐、美术、劳作,由学生从音乐与美术中选一科作为主科,其余二科则作为副科,辅助修习,有助于学生全面的艺术修养和艺术素质的养成,解决战时广西中小学艺术(音乐、美术)教师短缺的问题。其三,招生对象以本省学员为主,仅高级班可招外省籍学生,反映了师范艺术教育的地域性特点。其四,对学生的待遇、毕业后的去向等问题做了明确规定。可见,战时广西的艺术教育师资(中小学音乐、美术教师)相当短缺,常有教师一身兼

图 5-16 《音乐与美术》创刊号封面

任音乐与美术两科课程的现象。1940年10月,《广西省政府公报》第916期刊登《廿九年十月教字第八五五〇号有代电核正广西省艺术师资训练班章程》,艺师班正式改名为"广西省艺术师资训练班",成为纯艺术教育性质的机构,校址迁至桂林正阳楼。

1940年8月在《广西日报》(桂林版)发布广西省立艺术馆附设艺术师资训练班招生广告,高级班及普通班各招40名,修业期限为高级班二年、普通班一年。投考高级班须在高中毕业或有同等程度而对艺术学科有基础者;投考普通班须在初中毕业或有同等程度而对艺术学科有兴趣者。1940年9月12日、13日的《广西日报》(桂林版)第4版公布《广西省立艺术馆附设艺术师资训练班招考新生揭晓》,高级班正取生40名,普通班正取生30名。

此外,1940年1月创刊的《音乐与美术》,作为广西省艺术师资训练班编辑的学术月刊,标志着广西省艺术师资训练班已开始脱离临时业余培训机构的性质,向正规化的常设学校迈出了坚实的一步。如《音乐与美术》月刊(图5-16)在"发刊词"中公布三项办刊宗旨:

一、介绍富有建设性的时代作品,作者不拘有名无名,陌生熟识;题材对象不拘前线后方,只要内容能反映时代精神,技术能达到较高水平,本刊均乐于

介绍。

　　二、供给青年艺术工作者进修的参考资料。本刊竭诚欢迎持正不阿的艺术理论，以引导青年走向光明的坦途，并逐期设置讲座，讨论介绍种种学理上技术上迫切需要的知识。

　　三、辅助战时的艺术教育。我国以往的艺术教育太无生气，抗战以来，始渐趋蓬勃，但这种宣传艺术在教育上的影响究竟如何，颇值得研究。所以怎样能使战时的艺术教育更为蓬勃，更深入民间，以树立建国永久的基础，以及怎样能使战时的艺术纳入正轨，以减少一切不良的影响，都是急需探讨的影响。[20]

[20] 广西艺术师资训练班编辑:《音乐与美术》创刊号，第5页。

仅在创刊号上，就发表了张安治的《画家的正义感及其责任》《推行我国艺术教育之建议》、澄子的《战时中学美术科教材》、陆其清的《宣传画的新型展览》、徐杰民的《战时中学美术教育的一点意见》、花白的《音乐与抗战》等理论文章，有马卫之译的《卡亚马利亚·韦伯》、阮思琴译的《伦勃朗在苏联》等对国外艺术家的介绍，还有花白的《谈合唱》讲座文章，以及沈士庄、徐杰民（图5-17）、阳建德、陆其清、黄养辉、李明就和张景德（图5-18）等人的木刻作品。此外，还有画坛和乐坛的最新消息等。总之整个刊物栏目多样，内容丰富，论述和译文也多言简意赅，切合实际，透彻精辟，时代感强。此后，该月刊基本按照这种规制较为稳定地发展着，成为训练班重要的学术园地。

徐杰民木刻《游击队员》

图 5-17

图 5-18　张景德木刻《那怕那山高水又深》

图 5-19　1939年广西省艺术师资训练班学员在进行抗日宣传

此外，这几届艺术师资训练班举办了一些美术展览，反映了当时师范美术教育的创新成就。例如1939年在班主任吴伯超的带领下广西省艺术师资训练班的学员在桂林街头举行抗敌宣传画巡展（图5-19）。1940年1月1日，广西省艺术师资训练班在街头举办"抗敌宣传流动画展"（图5-20）。1940年2月23日，广西省立艺术师资训练班普通班举行毕业典礼，并举办作品展览，计有500余幅精美作品展出，内有宣传画、木刻、粉画、国画、水彩画以及劳作作品数十件。1940年7月29日，广西省艺术师资训练班第一届高级班、第二届普通班训练期满，在正阳楼举行结业典礼。1941年4月11日，广西省艺术师资训练班绘画组师生十多人，利用春假期间，前往兴安写生，结束返桂，共创作60多幅作品。4月

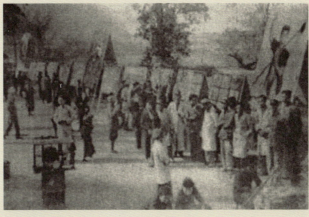

图5-20　广西省艺术师资训练班在漓江边举办抗敌宣传画流动展

12日,广西省艺术师资训练班师生赴兴安举办画展,在正阳楼该班教室连续展览了两天。同年4月14日,广西省艺术师资训练班美术组师生举行晚会,总结赴兴安创作画展的经验教训,决定成立广西省艺术师资训练班暑期艺术工作团,为筹募赴衡阳等地旅费,特将该团人员的美术作品交由国防书店出售,多为风景写生画,定价低廉。

1941年国民党五届九中全会决定各省暂可自办师范院校,广西乃积极筹设省立桂林师范专科学校。1941年7月27日,广西省政府决定改教育研究所为师范专科学校,将艺术师资训练班并入师专。据1941年9月19日的《大公报》(桂林版)报道,广西省政府拟将艺术师资训练班并入师范专科学校:"自广西教育研究所确定改办师范专科学校后,艺术师资训练班之学生以该班同为造就本省中等师资而设,应受一律待遇,经呈省府要求并入师专。兹由有关方面得悉,省政府有意将之并入师专,不过对该班学生程度之调整及经费之筹措,尚须严密考虑。"虽然最后广西省艺术师资训练班并未并入师专,但是实际上似乎是将其界定为大专院校的性质。由此可见,最迟至1942年元月时,广西省艺术师资训练班已经发展为具有师范性质的专科学校了:"……查本班学生系招收高级中学毕业学生来班受训,两年毕业,后担任各中学校艺术教师,系属专科学校,并非短期受训。业经呈奉钧部三十年十二月编字第二二七号□编三□代电核示,本班系属专科以上学校……应准援照专科学校之例予以缓役□,以

前关于此项解释与本案有抵触者应予取消……"[21]

1942年，抗日战争已到了最艰苦的阶段，一方面通货膨胀使艺师班的日常运转遇到越来越大的困难；另一方面为了提高训练班的科研水平，有一些同仁提出招收自费生，以收取学费来弥补班里日常开支的不足。经向省教育厅再三请示，终于得到批准，"添招一年制研究班一班"，美术、音乐两个专业各招20名"研究生"，每名缴纳一定数量的学杂费，勉强抵消了行政开支的部分赤字。据1942年7月5日出版的《青年音乐》第1卷第5期报道："桂林广西省艺术师资训练班：已奉命结束，自本学期起，即停止招生，现有学生仍继续训练，待明年夏季毕业止云。"[22] 据徐杰民说："徐先生得知就曾专函广西当局，希望爱护广西这一株艺术教育的幼苗，艺师班才得停而复办。"[23] 于是，1943年广西省政府公布《国民教育师资短期训练班美术科课程纲要草案》[24]：

第一，目标

（一）使学生欣赏并了解自然景物及艺术品之精粹，以培养高尚性情，造就优良教育师资。

（二）使学生对于物象之描绘塑造剪贴以及衣食住行等用品式样，装饰、布置之设计，具有相当的技能，以为将来担起美术及其他各科教师之准备。

（三）使学生具有相当的美术课常识，明了美术教学原理，养成指导国民学校学生生活美化之实施

[21] 余武寿：《我所知道的广西省立艺术师资训练班》，中国人民政治协商会议桂林市委员会，文史资料研究委员会编《桂林文史资料：第六辑》。

[22] 《青年音乐》1942年7月5日第1卷第5期，第37页。

[23] 徐杰民：《徐悲鸿在桂林》，《广西日报》1980年3月30日。

[24] 《广西省政府公报》1943第1791期第11页。

能力。

第二，时间支配

每周一小时，共一学年。

第三，教材大纲

第一学期

甲、关于基本练习和发表的

（1）点与线的基本练习。

（2）平面基本形体，如正方体、长方体、椭圆、三角、菱形等，利用模型指示的写生，再用画帖介绍基本画法。

（3）立体基本形体，如立方体、圆柱体、圆锥形、球形等，利用模型指示的写生，再用画帖介绍基本画法。

（4）各种自然物人体物的基本练习，如山水、树木、花果、动物、人物、器具、机械、建筑等，选取最简单的实物写生，再用画帖介绍基本的画法。

（5）铅笔画和毛笔画的练习。

（6）剪贴与塑造的练习。

（7）图案的基本画法练习。

（8）教室布置的设计。

乙、关于欣赏的

（1）自然景物的欣赏。

（2）社会家庭里所见工艺品及名塑名雕等实物及照片的欣赏。

（3）衣食住行各种用具模型及照片的欣赏。

（4）植物的颜色、花样和衣服式样的选择。

（5）各种建筑及建筑装饰的实物和照片的欣赏。

（6）有关抗战的各种照片图画的欣赏。

（7）各种现代战具实物和照片的欣赏。

丙、关于研究的

（1）铅笔毛笔的执笔和运笔方法。

（2）简单物体的透视。

（3）纸面的位置，物体的排列、明暗和阴影。

（4）美术的起源和发展。

第二学期

甲、关于基本练习和发表的

（1）各种立体几何模型的写生。

（2）普通器物风景花草及果品的写生。

（3）人物和动物的画法。

（4）速写的练习。

（5）漫画的练习。

（6）应用图案的设计。

（7）水彩画和黑板画的练习。

（8）游戏表演布景和化妆的设计。

（9）社会家庭间所见闻的事物记忆发表。

乙、关于欣赏的

（1）继续上期一二两项。

（2）各种自然科学图表等作品比较欣赏。

（3）名胜古迹和国内外有名建筑物照片或绘画的欣赏。

（4）简单的家庭学校和新村的照片及建筑设计图样的欣赏。

（5）抗战英雄故事或伟人传记的照片绘画的欣赏。

（6）一切有关抗战建国的标语口号的宣传漫画及其他照片绘画的欣赏。

丙、关于研究的

（1）简易色彩的研究，如：六种标准色的辨识和配合的方法、光线和色彩的关系、色彩的对比与调和等。

（2）图案原则，如统一变化、均齐平衡等及各种模样构成法的研究。

（3）美术思潮概说。

（4）绘图学的心理。

第四，教学要点

（一）美术作业分为基本练习、发表、欣赏、研究四项，教学时应各类打成一片并应在可能范围内与劳作、自然、历史、地理等科密切联络。

（二）绘画工具，图画盒、笔画纸及颜料为主，尤以毛笔画为我国固有之绘画，应使学生熟为练习。

（三）在可能范围内，设置图画科专科教室便于教学。

（四）各种静物写生用品（如石膏模型、动植物

标本、日用器物、儿童玩具等）和欣赏发表，参考用材料（如名画名刻织物样本、书籍杂志的插图、商店的广告、社教宣传画、纪念邮票等），应鼓励学生尽量搜罗，有的并可联络劳作科指导学生自制。

（五）社会上习见的绘画以含有图案意味的一切衣食住行等物品，可使学生尽量搜集分类，比较批评它的优劣美丑借以增进其审美能力及培养其美的创作能力。

（六）临画使学生缺乏明确的观念且束缚其思想，应尽量避免。

（七）发表取材宜新颖且有关发展人类社会兴趣合乎现代思想及生活需要并可应用于中心学校及国民学校者。

（八）教学时间除上课以外，每周应有1~2小时之自习，上课时注重作业的指导、美术品的鉴赏、美术理论的研究，课外作业注重实地写生及其他发表练习。

（九）每学期应举行绘画习作成绩展览一次以资鼓励并给予学生一起相观摩的机会。

（十）在可能范围内，应多行参观实习，以增进美术教学的经验。

按照这一草案，每期应举行展览，因此1943年7月，二年制高级班和一年制研究生班毕业，美术组于7月中旬举办了毕业展览。[25]

[25] 徐杰民：《徐悲鸿在桂林》，《广西日报》1980年3月30日。

1943年7月27日,《广西日报》(桂林版)刊登《广西省艺术师资训练班招生》广告:"(一)名额:二年制高级班60名(音乐、美术组各30名),一年制初级班40名(音乐、美术组各20名)。(二)投考资格:高中及高中同等程度学校毕业者可投考高级班,初中及初中同等程度学校毕业者可投考初级班。除统考公民、国文、英语、口试外,美术组另考科目为:美术常识(初级班免试美术常识)、素描、水彩画。"

1943年暑假后出现了一些不安定的气氛,人们已明显地能够嗅到战争的火药味。据马卫之回忆:"最突出的是部分教工提出辞职,他们计划到他们认为比桂林更安全的地方去任教。以艺师班的声望、待遇、设备等是显然无法留住这部分教师的。艺师班勉强维持到1944年暑假,省教育厅根据当时的战局,终于下令艺师班作疏散的准备。"[26] 所以1943年7月,广西省艺术师资训练班第五次高级班与研究生班毕业后,8月还再次招收了高级、初级新学员各1个班。1944年1月16日,"广西省艺术师资训练班画展"在桂林举办,展出作品100余件。1944年,因经费困难,局势不稳,广西当局下令停办艺师班,从1944年9月13日起艺师班停止了一切活动。

广西省艺术师资训练班先后由满谦子(又名满福民)、吴伯超、马卫之负责,担任主任。美术组教师有徐悲鸿、张安治(图5-21)、徐杰民、丰子恺、徐德华、沈士庄、沈同衡、

张安治自画像

图 5-21

张家瑶、刘建庵、黄新波、黄养辉、刘元、林半觉等人,师资力量雄厚。校歌由张安治作词,陆华柏作曲,后刊登在《音乐与美术》上。

广西省艺术师资训练班美术系学员,散居国内港澳各地,以及日本和欧美各国,如桂林书画院长龙廷坝、桂林民族师范帅立德、香港岭海艺专校长卢巨川、美籍中国画家周千秋教授夫人梁灿缨等,都是当时在桂林培养的美术人才,现在皆极有成就与贡献于美术界而堪告慰者。[27]

从1939年2月到1944年3月,培养的学生多达500多名。广西省艺术师资训练班针对培养的对象——中小学艺术教师,十分注重基础理论的教学,并运用多种途径来训练、提高学生的创作水平。如经常组织学生到桂林郊区阳朔、全州等地写生,定期举办美术讲座,开办习作或结业画展。组织学生积极参加街头画展、漫画壁报展、大型联合画展及各项抗日宣传活动,使所学的课堂美术知识能较好地运用到创作实践中去,学以致用,多出人才,使广西的中小学教师能得到较有系统的训练,促进了广西全省的美术教育。

四、国立重庆师范学校专设美术师范科

国立重庆师范学校创建于1940年8月,专设美术师范科,是抗战时期后方唯一的一所分科师范学校,校址在四川重庆

[26] 马卫之:《广西艺术师资训练班、广西省立艺术专科学校纪事》。

[27] 黄养辉:《抗战期间我在桂林的美术活动》,载《桂林文史资料》第三十辑《抗战时期桂林美术运动》,漓江出版社1995年出版。

市北碚镇，校长为马客谈，美术师范科主任为黄显之。1941年5月在北碚新村购宫殿式楼房一座（图5-22），命名为乐观院，可以东眺嘉陵江，西望缙云山，自然环境之优美，无以复加。楼上有美术师范科一、二、三年级普通教室三个，素描教室一大间，水彩、国画、劳作、家事室各一间，另有美师科办公室。教学设备数年来年年增添购置，规模渐渐完备，石膏模型约有四五十件，劳作工具亦够应用。楼下为音师科教室，水墨丹青与歌声琴韵交汇，号称艺术之宫。

国立重庆师范学校教学楼

图5-22

国立重庆师范学校美术师范科的最初目标是培养小学的美术劳作教师、地方教育行政部门的美劳科视导员、社教机关的美劳师资指导员。开办之初第一年注重学科的基本训练，第二年起注重专业训练。故其本科学习科目及活动，皆是依据部颁美术师范科教学科目，以小学美术劳作教学为学习中心，教学科目如下：

第一学年：国文、历史、博物、公民、音乐、体育、教育概论、美术史、素描、水彩、劳作。

第二学年：国文、地理、公民、音乐、体育、劳作、教育心理、透视、色彩、素描、水彩、国画、塑造。

第三学年：国文、公民、音乐、体育、劳作、美术教材、教法、解剖、素描、水彩、国画、塑造、教学实习。

由于中等学校及国民学校美术用品材料日趋困难，且油

画被列为毕业制作之一,材料难得,所以国立重庆师范学校发动师生自制画材。1941年夏,美术师范科教员薛席儒开始研究替代材料,他研究将土色和机油做成油画所用的色油,在本校美术师范科油画课及水彩画课间从事实验。1942年4月,参加师范教育讨论会,同时展览教材教具,油画及水彩画两项代用品研究也参加了展览,并附呈研究说明书两份及图画两本,就试用桐油土色代油彩作了以下说明:"试用的原因是攻美术的学生,除习作水彩、素描等画而外,当以修习油画为最终的目标,油画有浓厚之感,而具有广大的掩覆性,故发表充分涂改使得,治艺者视为无上珍品,抗战以来,此种画材,购买颇为困难,目下欲以12 000元购买国产马利牌油彩一打,尚不可得,私人所藏,亦后渐用渐罄,于是本意作大幅者乃改画小幅,一旦油用完,势将搁笔,后方研究艺术的学校,有艺术专科艺术系及美术师范科,至公私美术图画学院及专家,数目多,需用替代品乃是亟待。薛席儒任国立重庆师范美术科教员,预定三年级学生亦须修习油画,乃觅土品试用,以容易购得,而不必仰给远道运来,兹将试用结果,报告于后。"[28] 总括替代品的优点有:"1. 原料便宜;2. 容易购买;3. 具有广大的掩覆性,涂改不受限制;4. 浓淡色度广阔,可以充分发挥。"[29] 经专家审核,土色桐油画及颜色图纸之水彩画,因其研究有独到见地,得到专家们的好评,大家认为"土色桐油油画代用研究"及"水彩画纸代用研究"极合后方中学及国民学校老师教学实际的应用,受部令嘉奖。而其取材简易,在目前图画材料缺乏的后方,对

[28]《命令、训令、教育、教字第一七五三五号令:各中等学校、各省立小学及附属小学等,教育厅案呈奉教育部抄发国立重庆师范学校薛席儒图画材料代用研究报告一案转饬遵照由》,《四川省政府公报》,1945年。

[29]《命令、训令、教育、教字第一七五三五号令:各中等学校、各省立小学及附属小学等,教育厅案呈奉教育部抄发国立重庆师范学校薛席儒图画材料代用研究报告一案转饬遵照由》,《四川省政府公报》,1945年。

中小学图画教学非常有益,教育厅通令各中小学视各地酌情采用,以利教学。

除学校教育外,国立重庆师范学校还采取了多项措施从事社会教育:①办理民众学校。②开设补习班,为具有高小以上程度的民众补习中小学课程。③开展民众美术、戏剧、音乐、体育、卫生指导。④举办各种展览。⑤举行常识宣传,定期向民众宣传政治、时事、生产、生活常识。⑥出刊民众画报,每半个月出版一次。⑦编辑出版民众读物。

国立重庆师范学校美术师范科师资力量雄厚。1940年美术师范科主任是黄显之(图5-23),1941年起由薛珍担任。教师有秦宣夫、李超士、戴秉心、胡善馀、朱锦江、陈国璋、

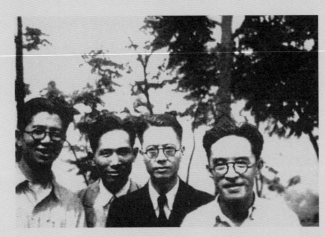

图 5-23

1944年常书鸿、王临乙、黄显之、秦宣夫(右起)于重庆凤凰山合影

袁梅、程虚白、仇河清、刘元、邵华镜、魏同仁等人，都是著名的美术家。校长马客谈为儿童教育专家，曾数度出席国际性教育会，深感师范教育之重要，主张着手进行分科培养。于是报请国民政府教育部，呈准创办实验性的分科师范。马客谈就此提出两点设想：第一，克服以往儿童教育的弱点，取得这一事业的全面正常发展；第二，要适应各科师范的特点，提高师范教育的专业技能。因而，这类学校必须根据各科教学实力，加强专门业务的训练与学习，学生毕业后放到小学里。国内过去虽早有普通师范专科，但美术、音乐、体育分科师范，则发端于国立重庆师范学校美术师范科。

从1940年到1946年，国立重庆师范的美术师范科学生毕业后大部分被分配到四川的国民学校或中学校，服务期满者再到专科以上学校深造。

顺便一提的是，福建省立师范学校从1941年起开办艺术科，同时还兼办社会美术教育，措施有力，具体表现为：①在附近乡村举办国民学校。②开放图书馆、科学馆、美术馆、医务所及体育场。③出版抗建漫画、抗建壁画、战导报。④举行兵役宣传，慰问征属，抽查户口，协助纠察，开展卫生宣传，检查乡村卫生，建立抗敌歌咏队、抗敌剧团。⑤设立社会服务部，该部设有合作社、大众俱乐部、民众书报社、民众问讯代笔处及无线电广播社。

五、抗日民主根据地的师范美术教育

抗日民主根据地的师范学校，由于抗战环境的复杂性，办学条件极差，各地学校开设的课程很难一致。1940年，陕甘宁边区教育部颁布《陕甘宁边区师范学校暂行规程（草案）》，统一规定边区师范学校必须开设公民常识、国文、数学（兼教珠算）、社会科学概论、自然科学概论、历史、地理、新文字、新教育原理、儿童心理、医药卫生、小学教育概论、社会教育概论、教学法、美术、音乐、体育、参观实习等科目，两年上课总时数1770学时。

此外，陕甘宁边区还分别对高级师范学校教学计划、初级师范学校课程计划按学年进度作了细致的划分。从第一学年到第二学年共4个学期，高级师范学校共18门课（图5-24），其中美术课课时与社会科学概论、地理、音乐、教育行政、教育心理一样，均为每周2学时，比哲学和体育、军事训练等课时还要多，美术课占每周32总教学时数的1/16。初级师范学校课程计划共19门课（图5-25），从第一学年到第三学年共6个学期，每学期都有美术课，均为每周2学时，与公民知识、历史、地理、音乐、体育和新文字、动物、植物、教育实习等课周学时相同，但新文字、动物、植物、教育实习等课，有的在第一学年开设，有的在第二学年开设，有的在第三学年开设。这说明美术课程作为陕甘宁边区初级师范学校课程和高级师范学校教学的骨干课程，贯穿着师范教

陕甘宁边区高级师范学校教学计划表

时数\学期\科目	第一学年		第二学年		说　明
	第一学期	第二学期	第一学期	第二学期	
社会科学概论	2	2			①每周应安排1小时周会，主要进行策略教育、时事报告、教导概况、专题讲演。②劳作应作为课外必要活动，安排在课外进行。③每日上课及自习时数规定为8小时，每周以48小时计算，除上课时间外，余为自习时间。
国文	6	6	5	5	
历史	3	3	2	2	
地理	2	2	2	2	
数学	5	5	4	4	
生物学	3	3			
物理			3	3	
化学			3	3	
哲学	1	1	2	2	
美术	2	2	2	2	
音乐	2	2	2	2	
体育	1	1	1	1	
军事训练	1	1	1	1	
教育行政	2	2			
教育心理	2	2			
课程及教材研究			2	2	
教育测验及统计			2	2	
教学实习			2	2	
周教学时数	32	32	33	33	
周自习时数	15	15	14	14	

资料来源：《陕甘宁边区教育资料·中等教育部分（中）》，教育科学出版社1981年版，第41页。

图 5-24

陕甘宁边区初级师范学校课程计划表

时数\学期\科目	第一学年		第二学年		第三学年		说　明
	第一学期	第二学期	第一学期	第二学期	第一学期	第二学期	
公民知识	2	2	2	2	2	2	①每周应安排1小时周会，主要进行策略教育、时事报告、教导概况、专题讲演。②教育实施包括教育政策、怎样办小学教育及社会教育三部分。③课外应安排劳作活动时间。
国文	6	6	6	6	5	5	
新文字	2	2	2	2	2	2	
历史	2	2	2	2	2	2	
地理	2	2	2	2	2	2	
数学	4	4	5	5	5	5	
动物	2	2					
植物			3	3			
物理					3	3	
化学					3	3	
生理卫生	1	1	1	1	1	1	
美术	2	2	2	2	2	2	
音乐	2	2	2	2	2	2	
体育	2	2	2	2	2	2	
军事训练							
教育实施							
儿童心理					3	3	
教学法					2	2	
教学实习							
周时数	31	31	32	32	33	33	
周自习时数	16	16	15	15	14	14	

图 5-25

育的全部过程，是师范教育和教师基本素质培养的基础。关于这一点，从1941年5月1日公布的《陕甘宁边区施政纲领》，便可以见睹："继续推行消灭文盲政策，推广新文字教育，健全正规学制，普及国民教育，改善小学教员生活，实施成年补习教育，加强干部教育，推广通俗书报，奖励自由研究，尊重知识分子，提倡科学知识与文艺运动，欢迎科学艺术人才，保护流亡学生与失业青年，允许在学学生以民主自治权利，实行公务人员的两小时学习制。"[30]边区施政纲领中的"尊重知识分子，提倡科学知识与文艺运动，欢迎科学艺术人才"，显示了文艺运动中艺术人才（包括美术人才在内）的重要价值。

1940年3月，晋察冀边区行政委员会公布了《边区中学附设短期师范班暂行办法》，明确规定为适应培养大量小学教师的需求，边区各中学得附设短期师范班。短期师范班之教育方针为：①提高政治认识，坚定抗战建国必胜的信心；②增进对社会科学的认识；③提高教育理论水平及教育工作能力；④陶冶为人师表之优良品质与习惯。对课程与教材内容规定如下：教育课程占35%至50%，艺术课程占5%。艺术课程中有关美术的课程内容有漫画与美术字及课外出墙报、写宣传品等。随后，1940年6月1日，在《边区教育》公布《晋察冀边区文化教育会议文化教育议决案》，确立了边区教育的总方针："以民族的、民主的、大众的、科学的精神，教育边区人民，以粉碎敌伪的奴化教育政策，及一切

- 30 ·《陕甘宁边区施政纲领》，《陕甘宁边区参议会文献汇辑》，科学出版社1958年出版。
- 31 ·《晋察冀边区文化教育会议文化教育议决案》，载《边区教育》二卷九、十、十一合刊，1940年6月1日。

图 5-26 国立中央大学校徽

落后的迷信的复古的与买办性的反动教育,树立全国新教育的模范,使教育为抗战建国服务。"[31] 其中艺术课程(音乐、戏剧、美术等)占师范课程的10%。盐阜抗日民主根据地《一九四五年盐阜师范教育实施大纲》规定,课程设置分两大类,即必修科和特修科。必修科开设时事教育、根据地建设、历史、地理、政治常识、行政工作与群众工作、国文、艺术(音乐、美术、戏剧、舞蹈)、生产知识、军事、教育问题研究(含新民主主义教育、教育的基本问题、教育行政、文教法令政策、实际教学问题)、实习等课程。特修科开设课程,各班不尽一样。

在边区师范学校创立之初,各校设置有政治课、专业课、教育课、音体美课等四种课程,共计13门。

第三节

高等师范美术教育的中兴

图 5-27 国立中央大学(现东南大学)校园

抗战时期国立高等师范美术教育的中兴,主要表现为建立高等师范院校美术教育学科,主要有国立中央大学(图5-26、图5-27)教育学院艺术系和国立社会教育学院社会艺术教育学系等机构。

一、国立中央大学师范学院艺术学系的振兴

全面抗战爆发后中央大学教育学院艺术系西迁（图5-28），1937年12月在重庆沙坪坝复课，此时中央大学所得的教育经费是西南联大的3倍，中央大学的发展蒸蒸日上。1938年8月，原中央大学教育学院改名为师范学院，把艺术系改为艺术专修科后，学制3年，有绘画组，音乐组暂未招生。师生们感到学习年限太短，不能修完所规定的全部课程，遂向教育部申请与师范学院其他各系一道5年毕业，改称为艺术系。接着1941年3月3日《新华日报》又刊发消息："国立中央大学艺术科，奉教育部令改为师范学院艺术系，5年毕业，于本年秋季开始招收新生，闻名额经费均将扩充。"尔后，1941年10月，国立中央大学师范学院艺术科奉国民政府教育部令改为"国立中央大学师范学院艺术系"（图5-29），标志着国立高等师范美术教育的中兴。国立中央大学师范学院艺术系学制5年，设有绘画组、音乐组；[32] 1945年7月，增设艺术学部；1946年8月，经中央大学行政会议通过，师范学院系科调整，仍设艺术学系。抗战时期，中央大学艺术系还成立有"嘉陵美术会""蜀山美艺会""中山木刻研究会""中大画院""现实版画社""野马社"等美术团体，创作了大量美术作品在国内外展出，进行募捐救灾、支持抗战和推进国际文化交流。吕斯百在《艺术学系之过去与未来》中说："我觉得本系幸运之至，就是呱呱坠地时，能得到徐悲鸿先生为导师。直到现在，系与徐先生竟不能分开。系的精神抱负与

- 32·《中大艺术科改为师范学院艺术系》，《教育通讯(汉口)》，1941年第4卷第23期，第6页。
- 33·吕斯百：《艺术学系之过去与未来》，《国立中央大学艺术学系系讯》，1943年。参见朱伯雄、陈瑞林编著：《中国西画五十年(1898—1949)》第611页，人民美术出版社1989年出版。

成就，亦就是徐先生的精神抱负与成就。"[33] 可想而知徐悲鸿对中央大学艺术系（科）的影响（图5-30）。

徐悲鸿除了在油画教学上产生影响之外，对抗战时期中央大学艺术系的其他教学也产生深刻的影响。这从1929年直至1948年执教国立中央大学历任艺术科系负责人一览表（表5-2）可见一斑：

表5-2 1929—1948年国立中央大学艺术科（系）负责人

序号	姓名	时间	专业
1	李毅士	1929年	油画
2	汪采白（1886—1940）	1930年	中国画
3	唐学咏（1900—1991）	1931—1934年	中国画
4	徐悲鸿（1895—1953）	1935—1936年	油画
5	吕斯百（1905—1973）	1937—1939年（代理）	油画
6	吕斯百（1905—1973）	1940—1948年	油画

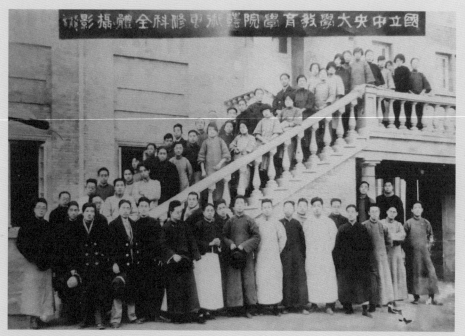

图 5-28

国立中央大学教育学院艺术专修科全体师生合影

文学院	中文系、历史系、哲学系、外文系、俄文专修科
理学院	数学系、物理系、化学系、生物系、心理系、地理系、地质系、气象系
法学院	政治学系、法律学系、经济学系、社会学系、边政系、司法组
师范学院	教育系、艺术系、体育系、体育专修科
农学院	农艺系、农业经济系、园艺系、农业化学系、森林系、畜牧兽医系、畜牧兽医专修科
工学院	机械工程系、航空工程系、电机工程系、土木工程系、建筑工程系、水利工程系、化学工程系
医学院	医科、牙科、牙医专修科、护士师资专修科、高级医事检验职业科
研究院	中国文学、外国语文学、历史、哲学、数学、物理、生物、地理、生理、化学、心理、法律、政治经济、教育、农艺、森林、农业经济、畜牧兽医、土木工程、电机工程、生理、公共卫生和生物化学等学部

1941年国立中央大学院系设置一览表

图 5-29

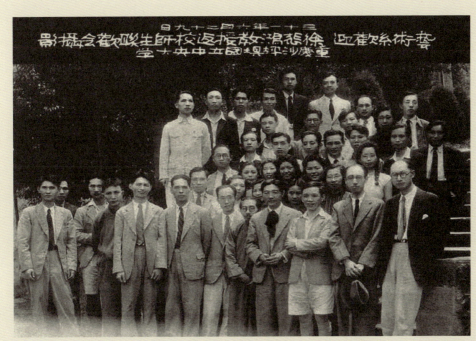

图 5-30

1942年6月29日中央大学艺术系师生在重庆欢迎徐悲鸿返校合影

徐悲鸿仅在1935—1936年期间担任过中央大学艺术科主任。抗日战争时期，1938年7月—1942年6月，他离开重庆，经广西、香港等地，赴新加坡、印度等地举办抗战筹赈画展。1942年8月后筹备、主持中国美术学院，兼任国立中央大学师范学院艺术学系教授。

1930年徐悲鸿在国立中央大学美术教学的活动并不十分集中，他的一系列写实主义教学理念随着其主持油画科而在油画教学中得到有效的落实。他倾力于油画教学，亲自主讲素描、油画、构图、习作等课程，中国画教学的影响力并不太明显，这从那时一些相关毕业生的中国画风格可以见得。受中国画教授张书旂（1900—1957）花鸟画影响的一批学生，如1933届的谢孝思，1935届的赵良翰、梁邦楚、杨建侯，1937届的张正吟等人，笔墨造型皆从张书旂而来，以写意花鸟见长。可见当时国立中央大学的中国画教学，是多样风格兼容并包的。高剑父（1879—1951）执教国立中央大学艺术科时，其折中派画风是受日本绘画的影响，这说明1930年代国立中央大学艺术科的中国画教学，并没有出现所谓的徐悲鸿模式。

徐悲鸿长期执教国立中央大学，对当时中央大学美术教育、绘画风格的转变产生了重要影响。徐悲鸿崇尚西方写实主义绘画，这是众所周知的。他倡导以写实主义改良中国画，并身体力行地把法国学院式的教学模式移植到中央大学的

34. 徐悲鸿：《西洋美术对中国美术之影响》，载重庆《时事新报》1941年1月1日刊。

35. 徐悲鸿：《新艺术运动之回顾与前瞻》，载重庆《时事新报》1943年3月15日刊。

36. 徐悲鸿：《新艺术运动之回顾与前瞻》，载重庆《时事新报》1943年3月15日刊。

37. 徐悲鸿：《西洋美术对中国美术之影响》，载重庆《时事新报》1941年1月1日刊。

美术教学中。从油画教学的实际效果来看，徐悲鸿的写实主义绘画教学模式的确发挥了重要作用。"他在教学中不遗余力地实施素描第一，以求惟妙惟肖的写实主义教学原则。即使是在抗战的艰难条件下，他仍要求学生们锤炼素描的基本功，坚持模特儿、静物的写生。"客观地说，徐悲鸿的这种美术教学模式也只是当年多元化状态下的一例。

抗日战争爆发，使得在长期以来西画运动中关于"为艺术而艺术和为人生而艺术"的"重表现和重写实"之争暂时画上了一个休止符。由于抗战建国的需要，写实主义画风逐渐成为艺术的主流，如徐悲鸿感慨所言："吾国因抗战而使写实主义抬头。"[34] 长期被压抑的徐悲鸿为此兴奋不已："抗战改变吾人一切观念，审美观念在中国而得无限止之开拓。当日束缚吾人之一切成见，既已扫除，于初尚彷徨，今则坦然接受，无所顾忌者，写实主义是也。……战争兼能扫荡艺魔，诚为可喜，不佞目击其亡，尤感痛快。"[35] 他乐观地相信，"吾国传统之自然主义有继长增高的希望"，[36] 写实主义在"此后二十年中，必有灿烂之天花，在吾人眼前涌现"[37]。在时代精神的召唤下，以西画的写实精神来改造中国画得以落实于当时的中国画创作实践中，逐渐形成一种潮流。如1943年11月徐悲鸿为《中央大学艺术学系讯》作序时对师生们提出了殷切希望：

艺术家之天职，至少须忠实述其观察所得；否则

罪同撒谎，为真赏所谴！故任何地域之人，能忠实写其所居地域景色、物产、生活，即已完成其高贵之任务一部。此乃大前提，攸关吾艺术品格！倘不此之图，而斤斤焉于一般俗见，或因功利而修改其宗旨，即举世为之，不佞不为也！

全面抗日战争的爆发为徐悲鸿实现以写实主义改造中国画的理想提供了千载难逢的时机，他个人的艺术趣味与抗战的现实需求完全交融于一体。1941年10月，国立中央大学师范学院艺术学系五年学制的确立，为徐悲鸿改良中国画的教学提供了有利的平台。如果说1941年10月，更名后的中央大学师范学院艺术系五年学制的建立，为徐悲鸿建立新中国画、进一步改良中国画的教育提供了理想的基地，那么1942年中央大学艺术系"全体教授专经10余年之经验慎重拟订"[38]的五年学制课程设置表，则为徐悲鸿实现这一理想制定了具体实施的计划方案和步骤，标志着"中国艺术教育上一个特点"——素描作为中国美术院校各系科专业（尤其是中国画专业）的基础课的时代的到来。这从1942年经教育部审定通过的中央大学师范学院艺术学系五年制课程国画组设置表（表5-3、表5-4）中，可以得到确证：

[38] 师范学院艺术学系：《呈为师范学院艺术学系主要课目不能减少学分缘由备文仰祈鉴核准予备案由》，国民政府教育部档案，中国第二历史档案馆藏，全宗号五，案卷号23170。

表 5-3 一年级课程设置表

课目	素描	三民主义	国文	外国语	教育指导	教育概论	音乐	军训	普通体育	社会科学	自然科学	本国文化史
学分	9		8	8	3	3	4			6	6	6
上学期	4.5		4	4		3	2				3	3
下学期	4.5		4	4	3		2				3	3
注	必修		必修	必修	必修	必修	必修			必修	必修	必修

表 5-4 二年级课程设置表

课目	素描	风景静物	图案	中国美术史	外国美术史	法英德日文	中等教育	普通体育	图画勾勒	音乐	教学概论	透视	西洋文化
学分	9	6	6	4	4	6	3		3	4	4	2	6
上学期	4.5	3	3	2	2	3	3		1.5	2	2	2	3
下学期	4.5	3	3	2	2	3			1.5	2	2		3
注	必修	铅笔水彩	必修	必修	必修	必修	必修		必修	必修	必修	必修	必修

从上述五年学制课程设置表中不难看出，素描课程作为国画组和西画组的共同课目，在一、二年级时设置为必修，强调了素描教育的基础作用，毫无疑问是徐悲鸿"素描为一切造型艺术之基础"的艺术教育思想的体现。

中国第二历史档案馆所藏国民政府教育部档案显示国立中央大学师范学院艺术学系绘画组的一、二年级集中教学，三、四、五年级分西画、国画组施教。1942年2月12日，国立中央大学师范学院详述了艺术学系课目设置的理由：

> 唯查素描、油画、国画、风景静物、图案等学科，为艺术学系之主要课目，且需长期训练，始能纯熟，复得实益。前呈课目表，拟经该系全体教授根据各教课目之内容及需要最低限度之时间慎重拟订。所订学分数实难再事减少，为此理合备文呈明。……查该系课程拟订系合全体教授专经10余年之经验慎重拟订……查敝系一、二年级素描每周9小时（半年4.5学分，全年9学分），三年级实像摹写及素描、油画每周15小时（半年7.5学分，全年15学分），四、五年级油画及国画每周15小时（半年7.5学分，全年15学分），图案每周3小时（半年3学分，全年6学分），风景静物每周3小时（半年3学分，全年6学分），系依照艺术最低限度之学习时间而支配，否则即失去各科目之意义与作用。

图 5-31 徐悲鸿素描自画像

这份课程设置表,以素描贯穿一、二年级教学,反映出徐悲鸿的教学观念。所谓"素描为一切造型艺术之基础"得到充分贯彻,体现出素描优先的教学思路。国画组三年级基本处于过渡阶段,实像摹写继续进行,而色彩、风景静物等属于西画教学内容的课程列为选修,国画组四、五年级以传统的中国画教学内容为主,诗文、书画、篆刻皆列为必修课程,学分比例大幅提高。可见徐悲鸿主张素描服务于造型训练的精神得以强调(图5-31、图5-32),素描是作为掌握造型基础和造型规律的一种手段,而非创作方法。

长期负责中央大学艺术学系教学工作的吕斯百,对徐悲鸿的教学观念、精神抱负心领神会。他认为:

图 5-32 国立中央大学艺术系学生上人体写生课

我们开始接受徐先生的教育,就是"非天才主义"的教育。徐先生在学生时代自己是忍苦主义者,他到中大施教,原则很简单,就是:"若要功夫深,铁杵磨成针。"自然徐先生奋斗的精神、实足以感情愚鲁,而警惕天才的。至于本系同学,无论已毕业与未毕业,在技巧上的修养,即或稍有成就,未尝敢自夸自大。"学无止境""好学不倦",这是为学精神的维系与传统。[39]

[39] 吕斯百:《艺术学系之过去与未来》,《国立中央大学艺术学系系讯》,1944年。

吕斯百所言"为学精神的维系与传统",是那时人们对素描在中国画教学上开始发生作用比较普遍的看法。换言之,徐悲鸿用西洋画法进行中国画教学模式的改良,真正实施是自1942年6月从南洋返回国立中央大学以后而逐步展开的。如他1946年为学生李斛画展题词:"以中国纸墨用西洋画法写生,自中大艺术系迁蜀后始创之。"这句话说出了徐悲鸿实施中国画教学改革举措大致的时间点。1942年后,回到国立中央大学师范学院艺术学系继续执教的徐悲鸿开始筹划构建自己的教学体系。

据艾中信回忆,当时的教学,虽然素描、油画、中国画、理论课等课程根据必修或选修的情况分别在不同的教室,每门课程有具体负责的指导教师,但徐悲鸿时常去每个教室具体指导学生,必要时还开临时讲座为学生补课。通过他的不懈努力,素描是造型训练的基础和关键以及师法造化的理念

得到了有效的施行，准确的造型观念因此深入人心。徐悲鸿的学生杨建侯就对当时国立专科学校国画班学生脱离现实、不以自然为师、一味拟古风气十分不满，他批评道：

> 记得我在重庆国立艺专教书的时候，有些学生终日在古老的磨盘上转，永远不想跳出它的圈套。……我怀疑青年们为什么不信任自己，不信任伟大的自然，不信任汩汩无穷的天象。……而且元明以还的艺术，所谓已经超然的格调弄得虚浮不实，后来代代仿古，层层抄写，因袭了这样的作法，不以自然为师也，不必学画，只要会能翻印的本领，就可成为画家，这样，买空卖空的全是怠惰性情的表现，离开艺术日远一日。我们理性下的今日青年，再向这条牛角的死路里窜，完全是中了传统的余毒；如此的毒素，蔓延不断，中国还是没有希望。

从杨建侯的批评话语中不难发现，在徐悲鸿改良中国画、创造新中国画的思想引导下，把西方绘画作为中国画变革的参照对象，因而其中国画教育模式意味着西方油画教育模式的一种延伸。徐悲鸿意欲让学生普学两年素描之后，变更工具，师法造化，走向新中国画创作之路。在徐悲鸿看来，"新中国画，既非改良，亦非中西合璧，仅直接师法造化而已"，从而掀起了国画创作的写实主义潮流。

尽管抗日战争时期徐悲鸿将素描教学渗透在国立中央大学艺术学系中国画教学之中，但是由于师范学院艺术学系的师范性质和中国画教学的特殊规律，在一定程度上限制了其写实主义教学改革的全面展开。国立中央大学师范学院艺术学系的中国画教学模式还是保持一贯的兼容并蓄格调。对此，吕斯百肯定地说：

> 在欧洲的艺术教育上，有所谓"学院派"，这是中大艺术学系往往被人误解指摘的名词。……"学院派"可以说是在学校里有一种严整的作风，不是落伍者所做的抄袭与因循，我们向后者宣战而嗤之以鼻。……本系平时注重基础的培养，顺个性的发展，无所谓派，更无派别。惟其我们严格地采取学术的立场，无门户之见，所以能融全国各家各派于一洪炉。

关于"能融全国各家各派于一洪炉"这个特点，从国立中央大学前后聘任的著名中国画教授（表5-5），可以发现：

除原有中国画教授张书旂外，先后又聘请了谢稚柳、黄君璧、傅抱石、许士骐、黄显之等教授。所以，1943年吕斯百在《艺术系之过去与未来》一文中介绍当时的师资情况时自豪地说：

> 过去我们聘请教授，没有放过一位艺坛巨擘：吕

表 5-5 国立中央大学 1928—1948 年聘任著名中国画教授名录

序号	姓名	职称	聘任时间(年)	擅长的中国画
1	吕凤子	教授	1928—1935	人物、山水
2	汪采白	教授	1929—1948	花鸟
3	张书旂	教授	1929—1948	花鸟
4	张大千	教授	1933—1934	山水、花鸟
5	高剑父	教授	1936—1937	山水、花鸟、人物
6	黄君璧	教授	1937—1948	山水
7	谢稚柳	教授	1936—1937	工笔花鸟、山水

凤子先生、汪采白先生、高剑父先生、潘玉良先生、张大千先生（曾一度讲学）、张书旂先生、唐学咏先生、马思聪先生、庞薰琹先生等，力量何等雄厚。至今学生融会贯通，各尽其长，影响所及，能不感谢！至于现任教授：徐悲鸿先生、陈之佛先生、吴作人先生（在假）、黄君璧先生、傅抱石先生、黄显之先生、李瑞年先生、谢稚柳先生、许士骐先生、费成武先生、周崇淑先生、王孝存先生、何作良先生。助教：曾宪七先生、艾中信先生、倪则和先生、康寿山先生，更

用不到再介绍。他们来中大不是为了束脩，而是为了学术上的共鸣。

显而易见，国立中央大学师范学院艺术学系中国画师资的多元保证了中国画教学模式的多元化，其结果必然是绘画创作的多元化，这从徐悲鸿1930年春延揽张书旂至中央大学任教，全面抗战时期又聘擅长写实油画的黄显之为教授（图5-33）就可以看出。其中值得注意的是，徐悲鸿致力于推行写实主义教育，以促进新国画的发展。

在教学活动中，张书旂也在捕捉新的事物、新的感觉，用他自己的话说，是"一方面我在教学，另一方面我也在学习"。[40]据他回忆："有一天，一位学生画了一只小鸟在丛林中，那张画虽然很小，而红色的小鸟看上去非常优美。于是我得到一个构思，而画了一张大幅画，附有很多绿色和黑色的大荷叶，在叶丛中的顶端配以红色的花朵，就很好看了。"[41]不言而喻，张书旂能临见妙裁，新的诗意、新的情调油然而生。诸如此类的例子艾中信也讲过不少。如他的同学程本新在一幅很窄的条幅上画了两株新桐，不知如何补上禽鸟，于是请教老师张书旂。书旂见这幅新桐是画艺术系教室窗外新栽的幼桐，便竖画两笔桐干，干顶只有几片胭脂红的嫩叶，很有新意，又在树根后面补上两只鸽子（图5-34）。鸽子被树根遮住大部，半隐半现，别有意趣。艾中信说："张先生授课总是一边画一边讲，给同学足成画面的意境。"[42]可以说教学相

40 · 张书旂：《我的艺术生涯》，载《张书旂画选》第27页，人民美术出版社1995年出版。

41 · 张书旂：《我的艺术生涯》，载《张书旂画选》第27页，人民美术出版社1995年出版。

42 · 艾中信：《怀念张书旂先生》，载《张书旂画选》第6页，人民美术出版社1995年出版。

43 · 许耀卿：《书旂小史》，载《艺风》第3卷11期，第27页。

44 · 艾中信：《怀念张书旂先生》，载《张书旂画选》第11页，人民美术出版社1995年出版。

45 · 王祺：《评时代画家张书旂》，载1935年11月1日《艺风》第3卷11期，第54页。

46 · 艾中信：《怀念张书旂先生》，载《张书旂画选》第11页，人民美术出版社1995年出版。

47 · 许耀卿：《书旂小史》，载《艺风》第3卷11期，第27页。

长，促进了张书旂花鸟画的灵活创新。

张书旂对新的事物、新的感觉的捕捉，主要来源于平常生活的觉察体验积累。据许耀卿在《书旂小史》中记载："每废，常行于花间林下，谛视自然，一经觉察，即资应用，即吐唾细事，若有类鸟之饥鸣宿食诸态者，亦必笔而出之。"[43] 他的花鸟画，取材广泛，题材新颖，情调清新，如蚕豆、芋艿、樱花、向日葵、泡桐、夹竹桃、棕榈、棉花、杜鹃花、玉蜀黍等，这些花草事物通常人们熟视无睹，很少有画家拿来入画，但经他觉察，临见妙裁，就成花鸟画创作的新鲜悦目赏心题材，亲切朴素的乡土感情跃然纸上。例如画蚕豆，1939年中央大学艺术系招收新生时，张书旂主持国画写生考试，让学生艾中信到山坡地里拔两颗小一点的蚕豆供写生之用，考查考生的观察力和描绘是否正确。"那时蚕豆花开得正旺，但是从来没有人画过它，张先生却看中了"[44]。张书旂一时兴起，也在考场上画了起来，从此他画了《蚕豆墨鸡》等不少以蚕豆花为题材的花鸟作品。王祺认为张书旂的花鸟画"动作的自然色彩的正确，乃在写生之外，另有观察的工夫和心中意会的结果。他的画是新的创造"[45]。当然，这种"新的创造"，就是艾中信在《怀念张书旂先生》一文中所说："每逢蚕豆花开，我不禁想起张先生，他那孜孜不倦的求实作风和雅俗共赏的花鸟意趣，使他的艺术博得了广泛的支持。"[46] 张书旂的花鸟画雅俗共赏的创新意趣，独创一格。难怪许耀卿会说"故书旂之画，有书旂之面目，巍然为国画独树一帜"[47]。

图 5-33 黄显之 油画

图 5-34

张书旂的中国画《双鸽桃花图》

可见徐悲鸿施行的写实主义模式,是一种造型的基础训练理念。1943年11月,徐悲鸿在为《国立中央大学艺术学系系讯》所作的序中对师生们恳切地提出了主张和希望:"艺术家之天职,至少须忠实述其观察所得;否则罪同撒谎,为真赏所谴!故任何地域之人,能忠实写其所居地域景色、物产、生活,即已完成其高贵之任务一部。此乃大前提,攸关吾艺术品格!倘不此之图,而斤斤焉于一般俗见,或因功利而修改其宗旨,即举世为之,不佞不为也!"[48] 徐悲鸿把能否忠实写其所居地域景色、物产、生活,放到事关"吾艺术品格"的高度,谆谆教诲、字字句句是多么殷切!

徐悲鸿推行写实主义教育,莫过于"鼓励学生们将写实的素描语言和色彩等西方画法与中国画的工具材料(毛笔、宣纸和水墨)结合起来进行探索"。徐悲鸿推行写实主义教育所带来的积极成果,是中央大学艺术系中国画人才辈出。最突出的例子是徐悲鸿挑选了两名学生作为创新中国画教育实验的重点对象,中国画组挑选了宗其香(1917—1999),西画组挑选了李斛(1919—1975)。宗其香主要加强素描基础训练,李斛主要是加强传统绘画基本功的训练,以达到创新中国画的目的。1939年,年方22岁的宗其香考入中央大学艺术系,他时常乘暮色流连徘徊在嘉陵江畔。面对迷茫幽深的山城与呜咽流淌的江水,宗其香触景生情创作了嘉陵江夜景水彩画,并将夜景水彩画寄给徐悲鸿求教。得到徐悲鸿的回信赏识和建议:"古人画夜景只是象征性的,其实并无光的

[48] 徐悲鸿:《国立中央大学艺术学系系讯·序》,原载《国立中央大学艺术学系系讯》第1号,1944年3月25日出版。参见王震编:《徐悲鸿文集》,上海画报出版社2005年出版。
[49] 武平梅、宗海平编:《纪念宗其香》,文物出版社2007年出版。
[50] 王震主编:《徐悲鸿文集》第139页,上海画报出版社2005年出版。
[51] 徐悲鸿:《新艺术运动之回顾与前瞻》,《时事新报》1943年3月15日。

感受，如《春夜宴桃李园图》等。你是否试以中国画笔墨融化写生，把灯光的美也画出来？"[49] 老师徐悲鸿的指点使宗其香如梦初醒，茅塞顿开，找到了艺术创新的突破口。从此，他致力于在夜景中探寻墨色的丰富变化，捕捉与表现黑暗中光亮的不同层次与色阶，创作了《重庆夜景》（图5-35）《重庆朝天门码头夜景》（图5-36）等作品，独创水墨夜景山水画，打破传统山水画不表现光的限制，开创了中国传统山水画向现代转型新风，堪称一绝。

1943年，宗其香在重庆举办了"重庆夜景"山水画展，徐悲鸿亲自主持了画展开幕式，并著文说道："宗其香用贵州土纸，用中国画笔墨作重庆夜景灯光明灭，楼阁参差，山势崎岖与街头杂景，皆出以极简单之笔墨。昔之言笔墨者，多言之无物，今泉君之笔墨管含无数物象光景，突破古人的表现方法，此为中国画的一大创举，应大书特书者也！"[50]

同年，徐悲鸿在《新艺术运动之回顾与前瞻》一文中，自信地说："总而言之，写实主义足以治疗空洞浮泛之病，今已渐渐稳定，此风再延长20年，则新艺术基础乃固，尔时将有各派挺起，大放灿烂之花。"[51] 宗其香1944年从中央大学艺术系毕业后，被徐悲鸿聘为中国美术学院助理研究员，后来又被徐悲鸿聘为北平艺术专科学校讲师，可以说是徐悲鸿对其推行写实主义教育成就的自我肯定。

图 5-35　宗其香《重庆夜景》水墨画

图 5-36　宗其香《重庆朝天门码头夜景》水墨画

抗战以来，徐悲鸿在国立中央大学用力最深的是油画教学，招揽了许多得意的学生留校任教，多为油画写实功力深厚者，包括顾了然（1931届）、张安治（1931届）、费成武（1934届）、孙宗慰（1938届）、艾中信（1940届）、曾宪七（1940届）和1928年入校旁听的吴作人等。尤其是抗战时徐悲鸿在教育部长朱家骅的支持下创办中国美术学院，他的得意学生张安治、张蒨英、黄养辉、孙宗慰（图5-37）、冯法祀、文金扬、艾中信、费成武、李宗津、宗其香、吴作人（图5-38）等，以及吕斯百、蒋兆和、王临乙、陈晓南、李瑞年、宋步云等人被聘为兼职副研究员或者助理研究员，这些人无不以西画为擅长。国立中央大学艺术学系任教的弟子加上中国美术学院的弟子，使徐悲鸿的写实主义美术教育体系得到了进一步的扩充和发展，可谓一枝独秀。因此，他一方面着手探索中央大学艺术系绘画教学改革，另一方面又积极培养人才，派张安治、陈晓南、费成武、张蒨英等人赴英国深造，为写实主义在"此后二十年中，必有灿烂之天花，在吾人眼前涌现"，奠定了基础。

抗战时期，国立中央大学艺术系在美术教育上，由于1940年国立艺专绘画系一分为二，国画和西画分别设系，而中央大学艺术系国画组和西画组则因合并为绘画组，中西绘画艺术并重，在课程设置上强调了素描的基础性、重要性，其艺术教育的特色格外突出明显，为徐悲鸿倡导的写实主义开了绿灯，艾中信所谓"徐悲鸿经常到其他教室去指导"，正如1943年吕

1939年中央大学艺术专修科教师聘任书

第 勳

国立中央大学兹聘请
孙宗慰先生为本校师范学院艺术专修科助教
并订定聘约如左

一 薪金每月国币 叁拾 元按月致送
一 聘期自民国二十八年八月起至二十九年七月底止续聘於一個月前另訂新約
一 其他事項依照助教服務及待遇規程辦理

校長 羅家倫

中華民國二十八年八月　　日

图 5-37

图 5-38

1938年吴作人（后排正中梳小分头者）与中央大学师范学院艺术系部分师生在嘉陵江上合影

图 5-39

1945年，陈之佛、徐悲鸿、傅抱石、黄显之等教授与中央大学艺术学系四五届学生合影

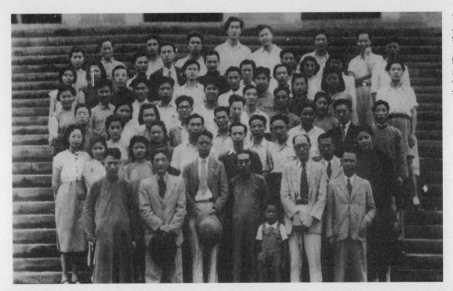

图 5-40

徐悲鸿、傅抱石、陈之佛等教授与中央大学艺术学系师生合影

斯百在《艺术学系之过去与未来》一文中所言："我觉得本系幸运之至，就是呱呱坠地时，能得到徐悲鸿先生为导师。直到现在，系与徐先生竟不能分开。系的精神抱负与成就，亦就是徐先生的精神抱负与成就。这是中国艺术教育上一个特点，足以赞美的。"[52] 换言之，研究徐悲鸿与中央大学艺术系美术教育的关系（图5-39），不但可以把握抗战时期中央大学艺术系的"精神抱负与成就"，也可以同时破解徐悲鸿先生的"精神抱负与成就"，从而达到探讨抗战以来"中国艺术教育上一个特点"——平时注重造型基础（素描）的培养，师法造化，推行写实主义，重视写生，为建立新中国画开辟了一条新路。经过多年的教学实践，写实的艺术精神及其造型观念到抗战时虽然得到了全面的推行，但难能可贵的是国立中央大学"能融全国各家各派于一洪炉"，却始终是其教学育人的一道靓丽风景和特色，这是必须要加以揭示和强调的。

总之，国立中央大学艺术系成立以来，师资队伍人才济济，技道并扬，风格多样，学生融会贯通，各尽其长，日进日新，使得写实主义生长发展，担当起抗战建国大时代的文化重任（图5-40）。

二、国立社会教育学院社会艺术教育学系的创立

1938年7月，国民政府教育部提出创立培植社会教育人才专科的学校。1939年4月，教育部核准于1940年设立社

[52] 吕斯百：《艺术学系之过去与未来》，载《国立中央大学艺术学系系讯》第1号，1944年3月25日出版。

会教育学院筹备处，目的是"培养社会教育高级人才并训练社会教育干部人员"。1941年1月，教育部派陈礼江、吴俊升、钱云楷、刘秀洪、邵鹤亭、高阳、杨菊潭、马宗荣、王星舟9人组成筹备委员会，议决"院址设首都，在抗战期间，暂设重庆附近"。筹委会成立后，四处寻找办学地点。终于在璧山县了解到位于县城后伺坡的县中学、县女子中学和县职业学校，因躲避日机轰炸校址空闲，于是选定其作为临时院址。首任院长是著名学者陈礼江（1895—1984），1922年留学美国迪堡大学、芝加哥大学，攻读教育学、心理学，获硕士学位。回国后他长期致力于教育工作，曾创设成人学习心理研究所，创办了民众教育实验区，进行亦工亦农亦学的综合教育，推行电化教育和扫盲工作。陈礼江对社会教育学院的工作皆尽心尽职，大到办学方针、教育工作，小到新生入学时的宣誓仪式都亲力亲为。当时的院歌也是由陈院长亲自执笔拟的词——"民族复兴，社会光明"，校训"人生以服务为目的，社会因教育而光明"等，也是陈院长亲自手订，字里行间透出他对建校的殷殷祈盼。

国立社会教育学院的创举，是电化教育、艺术教育等科系的设置，在国内高等院校中属首创（图5-41）。其中，国立社会教育学院社会艺术教育学系成立于1941年。抗日战争时期，国立社会教育学院美术组是少数几个率先把木刻作为课程纳入美术专业教学计划之中的综合大学。由于教学成绩不同凡响，美术组师生的木刻作品参加各类美术展览，取

古楳《国立社会教育学院》，载《中华教育界》1947年复刊1第6期

學校通訊

國立社會教育學院

古楳

現代中國有很多很大的轉變，無論政治、經濟、社會、教育，莫不如此，尤其在抗戰以後更爲明顯。總括其轉變的方向，是在建設一個平等、富強康樂的新中國。這種建國的工作，因綜千頭萬緒，無一不需要專家的協助，特別是社會教育的協助。因爲建國的工作，不但需要專家策劃推動，尤其需要民衆協力促成。社會教育不但掃除文盲，普及識字教育，提高文化水準，並且訓練民衆，推行科學知識，改善日常生活。例如政治組織民主化，經濟建設工業化，農業生產機械化，甚至教育普及科學化，在都需要社會教育來培養幹部，訓練民衆，協力推行，才能完成這種偉大的工作。否則一般民衆不瞭解，不能接受，雖有專家策劃，也難期必成。可惜過去的政府當局以及社會人士都沒有十分重視這點，所以雖有建設計劃，未必能完全實行，實行有效的更少。直至抗戰以後，得了經驗的教訓，大家才注意到社會教育的急切需要。

二

國立社會教育學院就是適應這種需要而產生的。當民國二十七年抗戰初期，國民參政會第一期集會，教育部即提出「設立培植社會教育人員專科學校」一項；當經大會通過，建議政府採擇施行。二十八年教育部第二期戰時行政計劃，又有「籌設國立社會教育學院，培養社會教育高級人才，並訓練社會教育幹部人員」一項，經呈請行政院核准施行。嗣後蔭瓚遵行，至三十年十一月教育部便派員籌備，八月就在四川壁山正式成立，開始招生，實施訓練。抗戰勝利以後，又經政府還都，遷至蘇州及南京棲霞山上課。本院成立之初，依據社會國家的需要，即在租機

川壁山正式成立，開始招生，實施訓練。抗戰勝利以後，又經政府還都，遷至蘇州及南京棲霞山上課。本院成立之初，依據社會國家的需要，即在租機

三

說到研究社會教育學術，必須建立社會教育的理論體系。因此本院對於社會教育的源流、變遷、目標任務，以及制度、內容，甚至有關社會教育的哲學、心理、社會組織等，均在研究之列，以期建立適合中國需要的社會教育理論體系。同時更依據理論，研究或創設適合需要的教育方法和教育器材，且爲推廣起見，復設立實驗機構，把實驗的結果，繼續推行，期收益大的效果。

由於上面所述的要求，本院自成立五年以來，在院內設立研究部，負責聯絡全體同仁研究各種專題，編印各種研究報告外，並先後在璧山設立國民教育實驗區，實驗國民教育行政、政教聯繫、失學民衆補習教育、學校及民衆衛生教育，以及辦理示範中心學校和國民學校。又設立實驗社會教育服務處，實驗縣服位社會服務處之計劃與實施。在蘇州城內設立實驗民衆學校，實驗補習學校，實驗成人兒童合校制度、成人班混合教材編制、婦女班混合教材編制、各類補習學校學級編制、課程編算術音樂教材編制、城區澈底掃除文盲具體辦法、教材教法編訂等。在南京棲霞設立社會教育的實驗區，實驗基層組織的重建，全人生活教育的施行。在京滬蘇安亭鎮設立江蘇國民教育實驗區，實驗分組教學、輔導區國民學校、推行失學民衆補習教育、掃除知盲、協助地方自治等。正在計劃進行中的，選有教育電影片的攝製等。

四

至於培養社會教育人才，更是本院的基本工作。本院爲獨立學院，依照組織大綱的規定，招收公私立高中或同等學校畢業生，加以四年(各學系)或二年

會事業行政、圖書博物館、新聞、電化教育五個學系，和國語教育、藝術教育(內分音樂、戲劇、美術三組)、電化教育三個專修科。各學系課程，分必修、主系必修、輔系必修、分組必修、選修等五種，學生須修滿一百三十二至一百四十八學分，經過考試及格，才能畢業，授予學位。各專修科課程，計分共同必修、主科共同必修、分組必修、選修等四種，學生須修滿六十六至七十六學分，經過考試及格，才能畢業。各系歷年開設不同的學科共計有三百九十二種，分別聘請專家担任教授。歷屆畢業生現在院中各系科肄業的男女學生也有六百三十七名，共計有四五六名，分佈到全國各社教機關服務。所轄有全國二十九省市。

五

「教育大衆化」是社會教育最高的理想。本院既以研究社會教育學術，培養社會教育人才爲職志，自應依照最高的理想，實行「教育大衆化」。因此對於推廣事業便格外重視，特設推廣委員會主持計劃。總之本院培養社會教育人才，是注重修已善羣，能成爲社會的導師，領導民衆，改造社會。

一般在職的公敎人員可以利用餘暇選習需要的學術技能，有公開學術演講，任院外人士自由聽講；有暑期補習敎育，任一切失學青年或失學成人得有補習的機會；有公映電影，放映各種影片幻燈片，對一般

53·《新蜀报》1936年3月17日刊。

得了令人瞩目的成就。因此,当时青年木刻家王琦在《新蜀报》上发表评论称赞:

> 中国的艺术教育委实也衰败得可怜,图画也只是教一些无关人们痛痒的东西。木刻之挤不进门也是意中之事,但抗战到六年的今天,有生命、有价值的艺术仍然舍不得让青年们知道,艺术教育的权威者们还离不掉随时拿一套陈腐的艺术至上的论调去骗骗人,虽然许多头脑清醒的青年不会被骗倒,但比较昏庸和受其迷醉的也不是少数,吾不禁为艺术教育悲叹。
>
> 国立社会教育学院美术组之有木刻课程的设立,实开先河之导,而且短短时期内居然培养出这样的成绩,真使我们如在一个漆黑的路上果然发现前面有一线阳光似的快乐。[53]

图 5-42 社会艺术教育学系教授乌叔养像

国立社会教育学院社会艺术教育学系教授主要有乌叔养(1903—1966)(图5-42、图5-43)、吕凤子(1944年任职)等人。乌叔养1919年考入上海美术专科学校初级师范科,1920年7月毕业后进入该校西画系学习,1922年毕业。后到南京民众教育馆美术部任部主任,进入私立南京美术专门学校学习。毕业后任职于江苏教育学院,任艺术指导。后至镇江,任江苏省民众教育馆艺术部主任。1933年留学日本,入东京美术学校油画科。1936年学成回国,任教于苏南文化教育学院。全面抗战爆发后到武汉,任国民党教育部社会教育工作团展

1928年《星期画报》载乌叔养的油画作品

图 5-43

览部主任。1940年赴贵阳任西南公路局艺术专员,1944年担任重庆璧山国立社会教育学院艺术系教授。乌叔养擅长油画,从他的《梳妆的女孩》(图5-44)、《红衣女》(图5-45)中可以看出,画面细腻充实、刻画入微,又奔放洒脱、有藏有露、含蓄深远;既发挥了油画的表现技巧,又富有民族的审美情感,具有坚实的造型能力和丰富的色彩表现力。

据《国立社会教育学院院刊》1947年《本院成立六周年院庆特辑》载各系简讯,社会艺术教育学系:本院原设有社会艺术教育专修科,自本年度起,奉部令改科为学系,主任一席,仍由原任科主任应尚能担任,该系下分美术、戏剧、音乐三组。

抗战时艺术教育学系美术组的美术教育活动主要有：

1.1947年暑期中，为应征教育部举办之全国教育展览会出品，由该组三年级全体同学绘制苗胞风俗图10幅，并乌叔养教授指导（图5-46），此图原稿系该组师生于抗战期间深入西南各省苗胞区域速写其日常生活所得，构思精细，用装饰风格写出实地之情调，在首都展出时颇获好评。

2. 美术组增加国画班级，再添聘吴人文教授担任图画及透视学等课，余彤甫教授兼任国画课，教师阵容为之一新。

3.1947年招生时，该组报考生极为踊跃，经严格考核录取新生10名，又校外选习者3名，至校内其他系科参加课外活动而习国画者亦有20余名。

4. 美术组利用课余时间，组织水彩画及木刻研究会，并且延请导师布置工具，不日即次第成立。

国立社会教育学院经常举行学术演讲。除邀请本院教师演讲外，还先后邀请各界知名人士如郭沫若、黄炎培、王芸生、徐悲鸿、金仲华、叶圣陶、周予同、费彝民、欧阳予倩、顾毓琇、晏阳初、李蒸、梁漱溟等到校举办讲座。

乌叔养《梳妆的女孩》油画

图 5-44

乌叔养《红衣女》油画

图 5-45

310

乌叔养在上课

图 5-46

第 六 章

美术耕耘者的足迹

追踪抗日战争时期中国美术教育史领域耕耘者的步履并非轻而易举。因为我们不得不注意这样一个重要问题：大多数驰骋艺坛的美术家，同时也是美术教育的耕耘者。人海沉浮，历史沧桑，抗日战争时期的中国美术教育的人数以千计，实际上为人所熟悉熟知的却屈指可数。在这里笔者必须强调：这些如数家珍的美术教育家是那个时代美术耕耘者中的突出代表；而其他所有为抗日战争时期中国美术教育作出贡献的人，他们的业绩同样彪炳史册，令人缅怀不已。

一个名望卓著的美术教育家起码应具有才气、胆量、开拓新局面、造就人才等方面的长处。李瑞清有远见卓识，首

图 6-1

姜丹书与美术界名宿在上海宴会上合影（前排左起王济远、朱屺瞻、谢公展、江小鹣、丁悚、杨清磬、钱瘦铁。后排左起滕固、张辰伯、戈公振、徐心芹、姜丹书。）

创两江师范图画手工科，造就中国现代第一批美术师资，其中就有著名的美术教育家汪采白、沈溪桥、李仲干、吕凤子、姜丹书（图6-1）。李叔同多才多艺，执教浙江两级师范（后改名为浙江第一师范学校）前后不过五年，培养了美术大家潘天寿、丰子恺诸人。而后的周湘、张聿光、颜文樑、陈抱一、丁衍镛都以先行者的荣耀和桃李满门久负盛名。年轻有为的刘海粟、林风眠、徐悲鸿更是早期美术教育家中的杰出人物。这些功绩斐然的美术耕耘者造诣不凡，不少人的艺术成就反掩盖了他们在艺术教育上的创举。他们不单以美术耕耘者的面目出现，而且具有开创新时代美术史的意义。

第一节

徐悲鸿:为新中国画开辟了一条美术教育新路

抗日战争时期,大后方高等美术教育的主要机构,莫过于国立艺专和中央大学艺术科(系)。尤其是在绘画艺术的教育上,中央大学艺术系走中国画、西洋画艺术教育并重的道路,从而为徐悲鸿倡导的新中国画开辟了一条美术教育的新路。

一、确立素描为中国画教育的基础

中央大学艺术系在中国画的艺术教育上注重造型基础(素描)的培养。中西绘画艺术并重,师法造化,并不始于全面抗日战争时期,而是在抗战前期,特别是1935—1936年徐悲鸿担任中央大学艺术科主任期间,确立了素描、实像摹写和油画为绘画组的基础课程,直到抗战时期进一步细化了这种以素描为核心的绘画基础培养体系。

早在1928年秋,徐悲鸿在南京中央大学讲演时,就以比喻的方式说明素描的重要性:"素描在美术教育上的地位,如同建造房屋打基础一样,房屋的基础打不好,房屋就砌不成,即使勉强砌成了也不牢靠,支撑不久便倒塌,因此学美术一定要从素描入手,否则是学不成功的,即使学会画几笔,

1. 刘汝醴:《奠定新美术基础的徐悲鸿先生》,《纪念徐悲鸿诞辰100周年》第285页,中国和平出版社1995年出版。
2. 《国立中央大学教育学院各系课程标准:艺术科课程标准(附表)》,《国立中央大学教育丛刊》,1933年第1卷,第319-321页。

也非驴非马,面目全非。"[1] 到1933年,中央大学艺术科确立了新的培养目标,修订了新的课程,开始在国画组四个学年的必修课和选修课的课目中,增加西洋画课程,从而揭开了中央大学艺术科注重基础的培养、中西绘画艺术并重的序幕。关于这一点,从中央大学1933年修订的艺术科课程标准国画组课目及国画组各学年应修课目表(表6-1、表6-2)等历史文献中,可以得到确证。

表6-1 国画组各学年应修课目表[2]

学年	必(选)修	课目	年限	学分	每周授课时间/小时	担任教员	备注
第一学年	必修	党义	全年				
		国文	全年	6	3		
		基本英文	全年	6	3		
		实像摹写	全年	16	16	吕凤子 张世忠	上课二时一时作一学分
		书法	全年	2	2	吕凤子	同上
		图案	全年	2	2		同上
		西洋画实习	全年	8	8		同上
		透视学	前半年	2	2		上课一时作一学分
		色彩学	后半年	2	2		同上
		国画概论	前半年	1	1	吕凤子	同上
		国画技术论	后半年	1	1	吕凤子	同上
		普通体育					
		军事训练					

（续表）

学年	必（选）修	课目	年限	学分	每周授课时间/小时	担任教员	备注
		实像摹写	全年	16	16	吕凤子 张世忠	上课二时一时作一学分
		书法	全年	2	2	吕凤子	同上
第二学年	必修	篆刻	全年	2	2	吕凤子	同上
		图案	全年	2	2	吕凤子	同上
		西洋画实习	全年	8	8		同上
		人体解剖学	全年	2	2		上课一时作一学分
		作画法	全年	2	2		同上
		中国文学	全年	4或6			诗词类
第三学年	必修	实像摹写	全年	16	16	吕凤子 张世忠	上课二时一时作一学分
		书法	全年	2	2	吕凤子	同上
		西洋画实习	全年	8	8		同上
		美学概要	全年	4	2		上课一时作一学分
		中国美术史	全年	4	2		同上
		艺术教育原则及实施方法	后半年	2	2		同上
		中国文学		4或6			
第四学年	必修	实像摹写	全年	16	16	吕凤子 张世忠	上课二时一时作一学分
		书法	全年	2	2	吕凤子	同上
		西洋画实习	全年	8	8		同上
		西洋美术史略	全年	4	2		上课一时作一学分
		中小学绘画教学法	前半年	2	2	吕凤子	同上

（续表）

学年	必（选）修	课目	年限	学分	每周授课时间/小时	担任教员	备注
第三四学年	选修	篆刻	全年	2			
		教育学		4			
		艺术心理学		2			
		普通心理学		6			
		中国通史（文化史）		6			

表6-2 国画组各学年应修学分统计表[3]

学年	必修			选修			总计
	本系	他系	共计	本系	他系	共计	
第一学年	34	12	46				46
第二学年	24	4或6	28或30				28或30
第三学年	36	4或6	40或42				40或42
第四学年	32		32				32
第三四学年				2	18	20	20
合计	126	20或24	146或150	2	18	20	166或170

[3] 《国立中央大学教育学院各系课程标准：艺术科课程标准(附表)》，《国立中央大学教育丛刊》，1933年第1卷，第319-321页。

从表可以看出，中央大学艺术科 1933 年修订的新课程，国画组各学年必修课目的几个显著特点。一是从第一学年到第四学年，皆有实像摹写和西洋画实习，实像摹写主要为静物写生、人物写生和风景写生；西洋画实习，参照西画组各学年应修课目表，主要应是素描和色彩。二是每年实像摹写 16 学分，西洋画实习 8 学分，两门课学分数分列第一、第二。除第一学年两门课共 24 个学分，与其他 11 门课的学分约占比为 50%、学分总数相当外，其他三个学年，实像摹写与西洋画两门课程的学分总数，就超过了其他课的学分总数。这两门课的开设，充分反映了中央大学艺术科中国画教育注重绘画基础的培养，中西绘画艺术并重的特点。

徐悲鸿及其中国画作品《九方皋》

图 6-2

从1935年起,徐悲鸿担任中央大学艺术科主任(图6-2);同年10月,就带中央大学艺术科学生到天目山写生,以造化为师。接着12月中央大学艺术科国画组和西画组合并为绘画组,隶属于中央大学教育学院,学习期限为四年,学生毕业后授予学士学位。1936年,在徐悲鸿的主持下,绘画组综合了国画组和西画组的核心课程,在课程设置上,各学年应修课目为:党义、国文、外国文、普通体育、军事训练、中国文学、中国文化史、教育学、艺术心理学、实像摹写、素描、油画、风景静物、临画、书法、篆刻、图案、构图、透视学、艺用人体解剖学、色彩论、中国美术史、西洋美术史、美学等。选修科目有教育学、艺术心理学、中国通史、西洋通史和哲学概论等[4]。值得注意的是,这次修订的课程设置,明显体现了徐悲鸿"素描为一切造型艺术之基础"[5]的美术教育思想,这从卓庵的《调查·国立中央大学艺术科概况》一文中记录的当时绘画组现任教员担任课目情况可以见证。笔者整理出来(表6-3):

- [4] 卓庵:《调查·国立中央大学艺术科概况》,《中国美术会季刊》1936年第1卷第2期,第84页。
- [5] 徐悲鸿:《新国画建立之步骤》,《雍华图文杂志》1948年第8期,第12页。

表 6-3 绘画组现任教员担任课目[6]

姓名	职务	担任课程
徐悲鸿	主任	素描、油画及习作、构图
宗白华		美学
陈之佛		图案、色彩论、西洋美术史、透视学、艺用人体解剖学
张世忠		实像摹写及国画习作
顾钟梁		素描
吕斯百		素描、油画及习作、风景、静物写生
高剑父		国画、临画
吴作人		素描、油画及习作
张安治		素描
乔大壮		书法、篆刻
傅抱石		中国美术史

从表 6-3 可见，徐悲鸿执掌中央大学艺术科后，在绘画艺术教育上进行了重大改革：其一，是必修课中除了保留实像摹写外，增加了素描、油画和风景、静物写生。其二，不但徐悲鸿亲自讲授绘画组素描、油画等课程，而且他在中央大学艺术科培养的弟子吕斯百、吴作人、顾钟梁、张安治等人，也讲授绘画组素描、油画等课程，中央大学艺术科开始

形成一个人数众多的素描、油画教学团队。其三，聘请了提倡和执着于新中国画创作的高剑父为中国画教授，与徐悲鸿志同道合。这些重要举措为抗日战争时期中央大学艺术系中国画教育注重素描在绘画基础教育，包括中国画教育中的作用，为实施新中国画教育奠定了基础。

如果说1941年10月更名后中央大学师范学院艺术系五年学制的建立，为徐悲鸿实施新中国画的教育提供了理想的基地，那么1942年经教育部审定通过的中央大学师范学院艺术学系五年学制课程国画组设置表中[7]，素描课程作为国画组和西画组的共同课目，在一、二年级时设为必修课，强调了素描教育的基础作用，毫无疑问是徐悲鸿"素描为一切造型艺术之基础"的艺术教育思想的体现。正如徐悲鸿在《新国画建立之步骤》一文中所言：

> 两年严格的素描训练仅能达到观察描写造物之静态，而捕捉其动态，尚须以积久之功力，才能完成。此三年专科中，须学到十种动物，十种翎毛，十种花卉，十种树木以及界画。使一好学深思之士，具有中人以上禀赋，则出学校，定可自觅途径，知所努力。而应付方圆曲直万象之工具已备，对任何人物、风景、动植物及建筑不感束手。新中国画至少人物必具神情，山水须辨地域，而宗派门户，则在其次也。所谓物有本末，事有终始，知所先后者，理宜如是也。[8]

- [6] 卓庵：《调查·国立中央大学艺术科概况》，《中国美术会季刊》，1936年第1卷第2期，第82-85页。
- [7] 师范学院艺术学系：《呈为师范学院艺术学系主要课目不能减少学分缘由备文仰祈鉴核准予备案由》，国民政府教育部档案，中国第二历史档案馆藏，全宗号五，案卷号23170。
- [8] 徐悲鸿：《新国画建立之步骤》，《雍华图文杂志》，1948年第8期，第12页。

显而易见，徐悲鸿这段话不但说出了中央大学艺术学系五年学制国画组二段式课程设置的教学内容大纲，而且和盘托出了中央大学艺术学系五年学制国画组课程素描先期设置的动机，其实就是把素描作为师法造化的便捷之路，目标是建立新中国画。

徐悲鸿还在《新国画建立之步骤》一文中指出："素描为一切造型艺术之基础，但常常了事，仍无功效，必须有十分严格之训练，积稿千百纸方能达到心手相应之用。在二十年前，中国罕能有象物极精之素描家，中国绘画之进步，乃二十年以来之事。故建立新中国画，既非改良，亦非中西合璧，仅直接师法造化而已。"也就是说，十分严格的素描训练就是"直接师法造化"，这是中国绘画进步的标志，也是建立新中国画的捷径。早在1931年秋，徐悲鸿就对他的得意门生刘汝醴和顾了然说："素描是习画便捷而有效的好方法，但不是唯一的方法。有人主张以临摹替代写生，像某些人所做那样，也不失是一种方法。但是这种方法只看粉本，不师造化，局限性大，多走弯路，患害实深。"[9] 由此可见，徐悲鸿的艺术教育观念中，素描是中国画师法造化、写生替代临摹的便捷有效的好方法。刘汝醴说："先生（徐悲鸿）指导学生，即以素描为起点，他要求学生从这里跨出走向艺术的第一步。"[10] 其教育的科学性，源于徐悲鸿主张的"研究科学，以数学为基础；研究艺术，以素描为基础；科学无国界，而艺术尤为天下之公共语言。吾国现在凡受过教育之人，未有不学数学

- 9. 刘汝醴：《奠定新美术基础的徐悲鸿先生》，《纪念徐悲鸿诞辰100周年》第285页，中国和平出版社1995年出版。
- 10. 刘汝醴：《奠定新美术基础的徐悲鸿先生》，《纪念徐悲鸿诞辰100周年》第285页，中国和平出版社1995年出版。
- 11. 1947年11月28日《益世报》"艺术周刊"第45期。
- 12. 徐悲鸿：《新艺术运动之回顾与前瞻》，重庆《时事新报》，1943年3月15日。

的,却未听说学西洋数学;学素描当然亦同样情形。但数学有严格的是与否?而素描到中国之有严格之是与否?却自我起,其历史只有20来年,但它实在是世界性的"[11]。其中徐悲鸿所说"素描到中国之有严格之是与否?却自我起"是指他1928年任中央大学艺术系教授起。因此,这份1942年教育部审定的中央大学艺术学系国画组课程设置表,确立了素描在中国画教育上的基础作用,是水到渠成、长期积累的结果,其中贯穿着徐悲鸿"素描为一切造型艺术之基础"的教育思想,那就是重视师法造化,从而导致全面抗战时期写实主义画风的盛行、蔓延。

二、推行写实主义艺术教育

与素描艺术教育同等重要的,是写实主义画风的建立。抗战时期,国立中央大学艺术系在课程设置上突出强调了素描在中西绘画造型中的基础性、重要性,为新国画注重写生、师法造化铺平了道路,为徐悲鸿倡导的写实主义开辟了绿色通道并提供了千载难逢的平台。而全面抗日战争爆发后,由于抗战建国的需要,写实主义画风逐渐成为艺术的主流,长期被压抑的徐悲鸿为此兴奋不已:"抗战改变吾人一切观念,审美观念在中国而得无限止之开拓。当日束缚吾人之一切成见,既已扫除,于初尚彷徨,今则坦然接受,无所顾忌者,写实主义是也。"[12](图6-3)并感慨系言:"吾国因抗战而使写实主义抬头。"

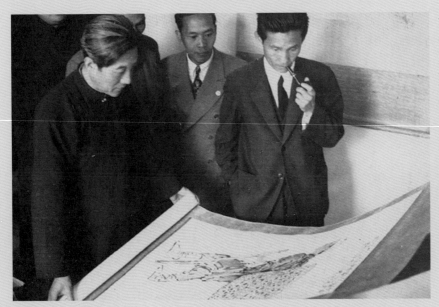

图 6-3　徐悲鸿向友人展示讲解自己创作的中国画《巴之贫妇》

通过上述探讨，我们可以得出这样一个观点，即中央大学艺术系是写实主义教育的基地和大本营，因为写实需要有扎实的素描基础，以西洋画法写生，才能师法造化。1946年，徐悲鸿为学生李斛画展题词："以中国纸墨用西洋画法写生，自中大艺术系迁蜀后始创之。"此言不虚，艺术系学生艾中信说："我第一次看到张书旂先生的花鸟画在伯敏堂上的国画教室，它给我的印象是绚丽得出奇。我从来没有见过中国画颜料，像水粉画似的厚厚地画在仿古宣上，但又分明是有笔有墨的中国画。"[13]（图6-4）吕斯百在谈到中央大学艺术系致力于"新兴艺术"，亦就是"民族艺术"时指出："由不同的

图6-4 张书旂创作的中国画《桃花群鸽图》

技巧和工具材料,由不同的形式,来探讨适合于我民族性的内容与途径。"[14] 中央大学艺术系的教授们都擅长以西洋画法写生,学生自然会水涨船高。当然,这一切都得益于徐悲鸿对写实主义教育的推行。1938年中央大学艺术系教师吴作人组织的"战地写生团"就是在徐悲鸿的大力支持推荐下组成,吴作人为团长,学生包括孙宗慰、陈晓南、林家旅、沙季同等5人。陈晓南设计了一面"中央大学战地写生团"三角黄旗,他们踏上了抗战前线,第五战区司令长官李宗仁还亲自接见了他们。

可以这样说,中央大学艺术系的教授们擅长以西洋画法写生,是徐悲鸿推行写实主义艺术教育的重要基础。1939年中央大学艺术系招收新生时,张书旂主持国画写生考试,让学生艾中信到山坡地里拔两颗小一点的蚕豆供写生之用,考查考生的观察力和描绘是否正确。"那时蚕豆花开得正旺,但是从来没有人画过它,张先生却看中了"[15]。而张书旂也一时兴起,竟然在考场上画了起来。从此,张书旂画了《蚕豆墨鸡》等不少以蚕豆花为题材的花鸟作品。许耀卿在《书旂小史》中记载:"每废,常行于花间林下,谛视自然,一经觉察,即资应用,即吐唾细事,若有类鸟之饥鸣宿食诸态者,亦必笔而出之。"[16] 1939年张书旂创作中国画《百鸽图》,就是在徐悲鸿及时的启发点拨下,创作而成。张书旂在《我送了一幅百鸽图给罗斯福》一文中记叙"徐悲鸿说:老兄,画鸽子吧!你是画花鸟的老手,谁都不能抢你的生意,只有你能够

- 13 · 艾中信:《怀念张书旂先生》,载《张书旂画选》第5页,人民美术出版社1995年出版。
- 14 · 吕斯百:《艺术学系之过去与未来》,载1943年《国立中央大学艺术学系系讯》。
- 15 · 艾中信:《怀念张书旂先生》,载《张书旂画选》,第11页。
- 16 · 见1935年11月1日《艺风》第3卷11期,第27页。

张书旂创作的中国画《百鸽图》局部

图 6-5

画一幅鸽子"[17]。更何况徐悲鸿还称赞过张书旂"画鸽应数为古今第一"。受徐悲鸿的启发,张书旂很快联想到"鸽子是代表和平的,她象征着光明"[18]。张书旂买来几只鸽子写生,在中大的教室中非常高兴地开始了这幅画的创作,同时还得到多个学生的随时协助。他创作的《百鸽图》(图 6-5)用艺术彰显世界和平,精神灿烂,意境清新,色彩绚丽,风格独特,给后人留下的不仅是一桩美谈,更提示人们认识艺术

的社会意义和艺术家的社会责任，堪称"为现今民族复兴运动上的一个代表的作家"。徐悲鸿声言直接师法造化是为了建立新中国画，在张书旂的创作中得到淋漓尽致的体现。王祺认为张书旂的花鸟画"动作的自然色彩的正确，乃在写生之外，另有观察的工夫和心中意会的结果。他的画是新的创造"[19]。当然，这种"新的创造"，就是张书旂捕捉新的事物、新的感觉，用他自己的话说，是"一方面我在教学，另一方面我也在学习"。这说明，中央大学艺术系教授的言传身教，教授之间的相互启迪、合作和提携，以及师生的协助，为徐悲鸿推行写实主义艺术教育添砖加瓦，添枝加叶。

徐悲鸿推行写实主义教育，莫过于1943年11月为《国立中央大学艺术学系系讯》所作的序。

推行写实主义教育所带来的积极的成果，是中央大学艺术系新中国画人才辈出。最典型的实例，是1942年中央大学艺术系1939年级学生宗其香独创水墨夜景山水画，打破传统山水画不表现光的限制，开创了中国传统山水画向现代转型新风，堪称一绝。其作品《风雨同舟》入选民国政府第三届全国美展并获奖。李元元先生在回忆其父亲李逸生的文章《同盟国画展杂忆》中写道："1942年春，反法西斯同盟美术义展在重庆成立筹备委员会，李逸生任筹备会管理组组长，徐悲鸿、张道藩（文化部部长）、黄君璧等任主任委员，这个展览在重庆展出了一个多月，好评如潮，当时在会场中最受美

- 17 · 张书旂:《我送了一幅百鸽图给罗斯福》,《时报周刊》, 1941年第1卷第8期。
- 18 · 张书旂:《我送了一幅百鸽图给罗斯福》,《时报周刊》, 1941年第1卷第8期。
- 19 · 王祺:《评时代画家张书旂》, 载1935年11月1日《艺风》第3卷第11期, 第54页。

术界人士喜欢的就是宗其香的作品《风雨同舟》。画面画的是一艘帆船遇到大风浪，象征国共合作，共赴国难，在展览会上徐悲鸿大加赞赏，给予了很高的评价。这幅作品获奖后，展出结束又同其他的获奖作品一起运到英、美、俄等国展出，各国的著名画家都有作品参加，作品在国外义卖，所得款项全部给国内抗战。"[20] 从此，宗其香以写生为基础，创作了一系列水墨夜景山水《山城之夜》（图6-6）和《嘉陵江船运码头》（图6-7）等作品。

著名美术史家刘汝醴说："先生（徐悲鸿）常以盎格尔的名言'素描者，艺之操也'一语，教导他的学生。事实上，先生对欧洲艺术的探索，国画革新的尝试，无一不是首先通过素描这条渠道而取得成功的。因此不妨说，研究先生的艺术成就，应从研究先生的素描入手。"[21] 可以说，抗日战争时期中央大学艺术系的中国画艺术教育的成就，一方面得益于徐悲鸿20余年注重造型基础（素描）的培养，走上了师法造化的道路；另一方面是徐悲鸿为治疗空洞浮泛之病，以临摹替代写生，推行写实主义，致力于写生创作，从而为建立新中国画培养了一批人才，形成抗日战争时期中国美术教育上的一个突出特点，吕斯百认为"将来必有一天，会发现未经古人所走过的道路而可以表现东方簇新的艺术"[22]。

- 20 · 徐悲鸿:《中央大学艺术学系系讯·序》，王震编:《徐悲鸿文集》，上海画报出版社2005年出版。
- 21 · 刘汝醴:《奠定新美术基础的徐悲鸿先生》，《纪念徐悲鸿诞辰100周年》第285页，中国和平出版社1995年出版。
- 22 · 吕斯百:《艺术学系之过去与未来》，载1944年《国立中央大学艺术学系系讯》。

图 6-6

宗其香《山城之夜》(1944年作)

宗其香创作的国画《嘉陵江船运码头》

图 6-7

第二节
美苑宿耆吕凤子、姜丹书

在中国现代美术史上，名噪艺坛和美术教育园林的美术教育家，首推吕凤子和姜丹书。

一、吕凤子："画画、教书、办学校"

吕凤子（1886—1959）是民国史上的老资格美术园丁（图6-8）。他曾自我总结说："我一生只做了三件事：画画、教书、办学校。"[23]（图6-9）这话说得谦和，但他一生的教职亦足以记述他的光辉历程：1917年任北京女子高等师范学校教授及专科主任；1919年赴上海美专任教授兼教务主任；1925年兼正则女子职业学校高级绘画科主任；1927年被聘为东南大学（中央大学前身）艺术科主任和国画教授；1940年应教育部聘请，出任国立艺术专科学校校长，当时他对教育部长陈立夫提出5个条件，其中有一条说"学校用人和教书，教育部不要干预"[24]。1944年担任国立社会教育学院艺术系教授。乌密风说："吕凤子校长艺高德重，为人刚直不阿。……吕先生为勉励大家安心学习，四处聘任教师，并用自己的积蓄，设立了学生奖学金。当时，开设了5个科：国画、西画、图案、雕塑与音乐。我们这批学生，多数经历过千辛万苦的动荡生活，懂得吕先生一番苦心，理解学习条件虽然很差，可

正则艺术专科学校校长吕凤子像

图6-8

- [23] 邓白：《吕凤子先生传略》，载《艺术摇篮》第128页，浙江美术学院出版社1988年出版。
- [24] 王石城：《吕凤子与国立艺专》，《烽火艺程》第40页，中国美术出版社1998年出版。

图 6-9

是来之不易，是吕先生苦心争取来的。"[25]

私立江苏正则艺术专科学校由吕凤子于1912年在江苏丹阳创办，当时叫正则女校，内设小学、中学、职业三个分校，后来又增设了一个男女兼收的分校，改称为"私立正则学校"。全面抗战时迁至四川璧山。1942年呈请教育部立案批准，将正则蜀校改名为江苏正则艺术专科学校，同时还获准代教育部办三年制绘画劳作师范专修科。正则艺专在璧山办学8年，校舍多属自建，占地20亩，房屋233间。不仅教学设备充足，而且师资力量因战时美术教育家入川而阵容壮观，特邀教授有陈之佛、姜丹书、吕斯百、秦宣夫、吕叔湘、吕秋逸、陈觉玄等名家，本校教授有杨守玉、叶一鹤、赵良翰、许正华、吴澄奇、吕去疾、徐德华、王石城等。因此，吕凤子改革了入蜀以前专业设置偏向刺绣工艺的绘图教育，除开设五年制、三年制绘绣科外，还办了三年制绘画劳作师范专修科；绘绣科内又分绘画、织绣两组，其中绘画组里均授中、西绘画。这时他的美术教育思想则更多的是一种美育体现，1943年3月吕凤子在国立教育学院演讲《艺术制作》中说：

> 本人认宇宙间一切现象是无限生力的有限表暴，惟人生可能表暴无限生力，可能无限的生。这个可能无限生的自体通常叫做精神作用，或性，或自己，即宇宙本体。

[25] 乌密风：《忆母校4位校长：林风眠、滕固、吕凤子、陈之佛》，《烽火艺程》第58页，中国美术学院出版社1998年出版。

本人认精神作用的基本作用或原动力为无限生欲及无尽爱，所欲得者为永久超现实的理想之实现。以故人生永久在创造复创造中过着理想生活。

本人认统一于情意的一切心作用一切行为是渗错的，不可分割的。通常叫偏倚情意理智作用实现的理想价值做美善真，而区别其活动为道德行为文化活动，应视为研究和说明的便利而立此分别。[26]

上述言论中的"宇宙间一切现象是无限生力的有限表暴，惟人生可能表暴无限生力，可能无限的生。这个可能无限生的自体通常叫做精神作用，或性，或自己，即宇宙本体"，把宇宙看作生命有机体的美学思想，折射出东方文化中以人为本的哲学基础，因此其美术教育思想立足于"人生永久在创造复创造中过着理想生活"。吕凤子一生耗费大量精力倾身于美术教育事业，经他培养的学生以千论数（图6-10），桃李芬芳，经他教过的学生有的成为著名的画家、美术教育家，徐悲鸿曾受教于他[27]，李可染、吴冠中、杨守玉、高尔泰等都是他的学生，作为一代艺术教育的大师，他当之无愧。姜丹书先生在《记凤先生》一文中说道："凤先生做一世的教育家，一世的艺术家，到如今还是一支秃笔，两袖清风。胜利还乡，他合家老幼蜷居在一间破小屋里，不改其乐，仍拿出全副精力来恢复学校。他总是那样的定，那样的静，那样的诚，那样的勇，那样的自适。这就是乱世的人格。人格在我，识不识由他，重不重更随他。"[28]

- 26 · 吕凤子：《艺术制作》，载吕去病主编《吕凤子文集》第74页，天津人民美术出版社2005年出版。
- 27 · 夏东民于2006年在吕凤子诞辰120周年大会上的讲话，载《吕凤子研究文集》第三辑，第18页。
- 28 · 姜丹书：《记凤先生》，《南京艺术学院学报(音乐与表演版)》，1986年第1期。
- 29 · 吕凤子：《艺术制作》，载吕去病主编《吕凤子文集》第81页，天津人民美术出版社2005年出版。

吕凤子在重庆正则蜀校与学生一起合影

图 6-10

艺术创作上，吕凤子用《艺术制作》一文中的一段话表达了其对艺术和人生的看法，他说：

> 有己。与己并存而导之成其异的一种作用名曰爱。己为物欲所制时则爱失其用，爱复其初则才尽其用，才尽其用，生尽其性也，斯为善。才尽其用，力尽其变也，斯为美。艺术制作止于美，人生制作止于善。人生制作即艺术制作，即善即美，异名同指也。[29]

吕凤子的这一"人生制作即艺术制作"的观点，强调"才尽其用，生尽其性也，斯为善"，"才尽其用，力尽其变也，

斯为美",提出了"生的法则为真,生的意志为善,生的状态为美",生是物质的,是第一性的。真、善、美是精神,是第二性的。抓住了艺术创作主体本身的素质培养、能力穷变的规律和特点,从而揭示了"美"与"善"的辩证关系是生生不息,"尽变竭能"。因此,通过艺术教育来实现人的精神需求,这是吕凤子艺术教育思想的出发点。

作为一名画家,他得到的荣誉比无私的耕耘要多。1930年代初,徐悲鸿非常欣赏吕凤子的水墨画《庐山云》(图6-11),于是代为报名选送巴黎参加世界博览会,被评为中国画第一奖。《流亡图》1939年送苏联展出,吕凤子因此被颂为人民艺术家。《四阿罗汉》(图6-12)获第三届全国美展中国画一等奖,也是战时唯一的最高美术奖励。吕凤子的艺术成就并不偶然,他在中国画现代化与传统的延续之间找到发挥自己才能的基点,这也许与他早年在两江师范学习时被日本教师传授西洋绘画有关。不管怎样,抗战期间他创作了许多反映现实的中国画作品。1943年抗日战争局势出现了逆转,抗战胜利在望,于是吕凤子作《目断江山魂欲飞》,绘凌空飞舞状松树,如同倔强奋起的舞者,迎接胜利的曙光到来。其他还有《纤夫图》《劳之人与牛》和《如此江山》,是他绘画艺术的新起点。这时他的人物画,已由早期的工笔仕女转换成水墨线条的现代人物和佛教罗汉,神韵的幻化在他笔下的罗汉作品中得到极好的体现。循着以书入画的轨迹,吕凤子走出一条令人称羡的道路,美中不足的是缺乏大胆的变革。

吕凤子《庐山云》水墨画

图 6-11

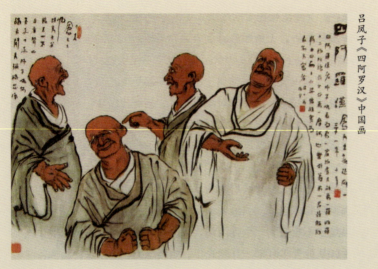

图 6-12 吕凤子《四阿罗汉》中国画

二、"得英才而教育之"的姜丹书

姜丹书（1885—1962）（图 6-13）是在他众多的著名弟子的簇拥下称鼎美苑艺圃的。举凡潘天寿、丰子恺、郑午昌、来楚生、米谷、力群、蔡振华和王朝闻，或为他的嫡传，或为再传学生。丰子恺成名后年过 50 岁写信给他，仍落款为"学生丰子恺"[30]，潘天寿成名后对其辄称"丹书夫子"[31]，作为对老师姜丹书由衷的感恩。能有这样大的教化成就的艺术教育家，在中国现代美术教育史上仅有少数几个。这历史殊荣落在姜丹书的身上，是对他于美术教育事业辛勤几十年的丰厚报偿。

姜丹书像

图 6-13

1907年秋，姜丹书考入南京两江优级师范学堂图画手工科。1909年夏，绘画作品参加"南洋劝业会"获得银奖。求学期间，每次考试都名列前茅，按当时学部规定，留洋学生和国内优级师范毕业生中之名列前茅者，须入京参加学位考试，姜丹书参加了清政府仿照外国学位考试形式组织的学部复试，获得师范科举人学位，因此他刻了一闲章"末代举人"自谓，是中国现代第一代美术教育领域的英才。其后姜丹书以最优等的成绩派赴浙江两级师范学堂任教，与李叔同共同执掌原来由日籍教师担任的音乐美术课程，成为我国第一代自己培养出来的美术教育师资。这一职位使他在美术教育的园地得到"得英才而教育之"的机会，毕生同美术教育结下鸿缘，潘天寿、丰子恺、郑午昌、米谷（朱吾石）等人均为当时他所教的学生。[32]

姜丹书在美术教育中的趣闻轶事，莫过于学生朱吾石以米谷为笔名创作漫画成名后远道来看姜丹书，自报学生家门问候老师；姜丹书未曾想到大名鼎鼎的漫画家米谷，竟然是自己教过的学生朱吾石！学生们对老师的尊重，莫过于再传弟子对祖师持弟子之礼甚恭，潘天寿的得意门生、著名书画金石艺术家来楚生以再传弟子的身份，称姜丹书为"老师的老师"[33]。对于及门和再传弟子的出蓝之成就，姜丹书时常借用清代著名画家王时敏对学生王翚说的话来作比喻："此烟客（时敏）师也，而师烟客耶？"或许这就是人们通常所说的"教学相长"吧！著名美术教育家谢海燕为此感慨地说：

- [30] 姜丹书：《姜丹书艺术教育杂著》，第288页，浙江教育出版社1991年出版。
- [31] 王翼奇：《桃李满门的艺苑前辈姜丹书》，《南京艺术学院学报（美术与设计版）》，1986年第1期，第38页。
- [32] 王翼奇：《桃李满门的艺苑前辈姜丹书》，《南京艺术学院学报（美术与设计版）》，1986年第1期，第38页。
- [33] 王翼奇：《桃李满门的艺苑前辈姜丹书》，《南京艺术学院学报（美术与设计版）》，1986年第1期，第38页。

"敬庐桃李天下，一脉师生之情，永远牵记着。敬庐师的精神慰藉莫过于此了。"[34]

所以，姜丹书把教书育人当做乐事。他曾说："我们当教师的，好比是育婴堂里的奶娘，婴儿要吃奶，就投在我们怀里，一旦能吃饭，就把我们忘掉了，到了他们长大成人，有的还不认得你呢？所以他们以我为师也可以，不以我为师也可以。"[35]这是中国第一代美术教育家所具有的教书育人的胸怀和朴素思想。

姜丹书曾长期担任上海美术专科学校教授、手工科主任和艺术教育系主任，后又担任新华艺术专科学校和国立杭州艺术专科学校美术史教授。全面抗日战争时期又回到上海美术专科学校执教。由于姜丹书是从清末到民国初期就从事美术史论方面教育的先行者，在美术教育的实践过程中他最早触及和体会美术史论著作及其教材建设的急需，因此他具有敢为天下先的开拓品质，最早著成《美术史》一书（图6-14）。1912年教育部颁行《师范学校课程标准》，规定师范学校需开设美术史课程，姜丹书正在浙江省立第一师范任教，学校教学设有美术史课程，但是美术史教材"得暂缺之"。为了解决当时没有美术史教材的问题，姜丹书自觉担负起美术史教材撰稿工作。他在《美术史》自序中写道："此编《美术史》之所以难，而尤难于本国一部也。予何人斯，敢云著作？只以身任讲席，课有定程，责无旁贷。"[36]后来此著"被部督学

- 34 · 谢海燕：《姜丹书艺术教育杂著·序》，载《姜丹书艺术教育杂著》第6页，浙江教育出版社1991年出版。
- 35 · 王翼奇：《桃李满门的艺苑前辈姜丹书》，《南京艺术学院学报（美术与设计版）》，1986年第1期。
- 36 · 姜丹书：《〈美术史〉自序》，见《姜丹书艺术教育杂著》第1页，浙江教育出版社1991年出版。
- 37 · 姜丹书：《浙江五十余年艺术教育史料》，载《姜丹书艺术教育杂著》，第153页，浙江教育出版社1991年出版。

姜丹书《美术史》

图 6-14

姜丹书《美术史参考书》

图 6-15

钱家治见到了，大为赞许。上海商务印书馆听到了，乃于民国六年（1917）争取出版，并通过教育部审定，准予发行"[37]。该著作为五年制师范美术专业教材。翌年，姜丹书又编著出版了《美术史参考书》（图6-15），这是中国现代最早成书出版的美术史教科书和参考书。

除《美术史》著作外，姜丹书之于中国现代美术教育的贡献，还著有《艺用解剖学》（图6-16）和《透视学》（图6-17）。这些著作也是建立在实际教学的需要和教材缺乏的情况之下，反映了中国现代美术教育草创时期学院式美术教育的教材教学匮乏的尴尬局面。姜丹书说上海美专和西湖国立艺术院因为暂时没有礼聘到"呱呱叫的角儿"，姑且请他来担此教席。从1924年到1937年在上海美专和杭州国立艺术院等美术院校任教中，姜丹书除了讲授艺术教育系的工艺实习和理论外，主要讲授美术技法理论课程，如艺用解剖学、透视学。为上好这些课程，他下了一番苦功搜集资料，写出讲稿来试用、修正，再修正，再再修正，这样反复做了两年多的时间，终于在1930年和1933年分别出版了《艺用解剖学》和《透视学》，实际应用效果非常好，中华书局多次再版了这些教科书。据谢海燕教授介绍，"这些基础理论都是美术院校必修课，也是很不好教的冷门课，教不好往往枯燥乏味。唯独姜丹书教授乐于承担这几门课，而且教得津津有味，引人入胜，获得较好的教学效果"[38]。事实上，姜丹书的《美术史》《透视学》和《艺用解剖学》三本教科书，填补了美术教科书撰写出版的空白，是所有美术专业的学生都要学习的课程教材，在中国美术教育史上都是属于开创性的著作，有筚路蓝缕之功。在中国美术教育草创之初急需营养的哺乳时代，这几部著作无疑像醇香的乳汁，哺育着中国美术教育向现代化的方向成长和发展。

图6-16 姜丹书《艺用解剖学》

图6-17 姜丹书《透视学》

38 谢海燕：《姜丹书艺术教育杂著·序》，载《姜丹书艺术教育杂著》第6页，浙江教育出版社1991年出版。

图 6-18 姜丹书《溪山流水图》

姜丹书擅长中国画，尤其是山水画，如《溪山流水图》（图6-18），体现了他扎实的笔墨功底和技道兼长的创作水平。抗日战争时期，姜丹书捐献书画作品参加了"上海美专师生救济难童书画展览会"，校长刘海粟为抗战募款去南洋各埠举行的"中国现代名画义赈展览会"，他都踊跃参加出品。他还借助中国画象征写意的表现形式，创作过一些抗战宣传画。例如他画的《煮蟹图》，题句为"豆萁燃未了，君已不横行"，下注文字："刺寇也。"此画巧妙地表现了他反抗日本帝国主义侵略的强烈爱国思想。另一幅中国画《燕见焦梁学骂人》，绘几只南归的燕子栖止春柳枝头，对着烧毁的残栋焦梁吱吱呢喃，隐喻有家归不得，痛诉日寇侵华战火造成大量中国人民沦为无家可归的难民。在与汪亚尘、朱屺瞻、唐云合画的《割烹图》上题诗写道："上得刀砧尚值钱，人尸徒向壑沟填。天生万物同仁视，不入庖厨不动怜。"诗后注："痛各处屠杀！"中国诗画写意，反映画家们对日本侵略军肆意屠杀中国人民的强烈愤慨和控诉，抒发了他们对人民的热爱和对日本侵略者的痛恨。

作为画家，姜丹书的中国画并没有超过其师萧俊贤，但对于这样一位豁达的令人崇敬的艺苑良师，还须苛求他面面俱全吗？

第三节

两位出色的美术教务长

谢海燕（左一）与潘天寿合影

图 6-19

在中国现代美术教育史上，有两位年轻有为的西洋美术史教育家出身的美术教务长——上海美术专科学校的谢海燕教授（图 6-19）和国立杭州艺术专科学校的林文铮教授，他们以卓越的才华、学识和能力，在中国现代美术教育的百花园中辛勤地耕耘，励精图治，与中国现代美术院校风雨同舟，成就了中国现代美术教育的一番事业。

一、谢海燕：德才兼备的美术教育家与画家

谢海燕（1910—2001）是一位德高望重的美术教育家、实干家，先后担任过上海美专、国立艺专教务长。刘海粟深情地说：

> 自三十年代之初以来，以毕生精力奉献给中国年轻的美育事业者无多，健在的老战士更少。海燕的生命正是和这种神圣的事业血肉相连，休戚一致，才发出他的热和光。这样的老战士至今仍是力量，值得我们珍视。这种说法与应当放手重用新生力量并不矛盾。[39]

- 39 · 刘海粟：《不倦的园丁谢海燕》，《南京艺术学院学报(美术与设计版)》，1988 年第 3 期。

1932年初秋，一场台风使上海美专校长刘海粟与谢海燕在舟山公园不期而遇。刘海粟说："我们谈人生，谈艺术，谈理想，谈事业，谈世界艺术趋势，评论一系列艺术家，我们的认识是一致的。他为人谦谨和蔼，我一眼便看出是一位实干家，在教学方面或许比他作画的才气更旺盛。"[40]（图6-20）

历史的偶然使他们成了知己，开始了他们几十年的合作。谢海燕英俊潇洒的气质、谦逊温和的品格，以及出色的组织管理才能，深深吸引了刘海粟。1934年刘海粟赴欧主持中国现代画展之前邀请谢海燕在上海美专兼任西洋美术史教授。1935年刘海粟旅欧归国一回到上海，即力主由已在上海美专兼任西洋美术史教授的谢海燕担任教务长，协助刘海粟整顿美专，时年谢海燕仅26岁，这在美术教育家云集的上海美专，可谓破天荒之举。从此谢海燕协助刘海粟，开始了与上海美专及中国美术教育事业风雨同舟的历程。

谢海燕开始参与中国美术教育事业的重大活动，是积极参与了"孑民美育研究院"的发起创建。1936年蔡元培七十大庆，谢海燕与沈钧儒、黄炎培、陈树人、于右任、马寅初、许寿裳、张学良、林语堂、黄自、萧友梅、李四光等先生一起签名发起成立孑民美育研究院[41]。1936年4月16日，上海《申报》以《孑民美育研究院昨开首次筹备会议》为题报道说："本市各团体前于新亚酒店为中委蔡孑民氏庆祝七十大庆时，当由吴市长等发起创设孑民美育研究院，以为蔡氏

谢海燕创作的中国画《金鱼睡莲》

图6-20

- 40·刘海粟：《不倦的园丁谢海燕》，《南京艺术学院学报(美术与设计版)》，1988年第3期。
- 41·刘海粟：《不倦的园丁谢海燕》，《南京艺术学院学报(美术与设计版)》，1988年第3期。
- 42·《子民美育研究院昨开首次筹备会议》，《申报》1936年4月16日第14版。

七十寿长纪念，并即席推定筹备委员，负责进行筹备。该会于昨日下午五时在八仙桥青年会举行首次筹备会议……出席委员，计吴铁城、孙科（杜定友代）、钱新之、沈恩孚、刘海粟、李大超、柳亚之（李大超代）、程演生、阎甘园、陈济成、鄢克昌、王远勃、张寿镛（刘海粟代）、王汉良、黄伯樵、汤增扬、李宝森、吴公虎、萧友梅、谢公展、潘玉良、谢海燕、刘海若、吴匡时、吴茀之、马公愚、傅伯良、郑午昌等。"[42]

从1935年担任教务长起，谢海燕与刘海粟配合默契，大力协助刘海粟整顿上海美专，上海美专由此进入了中兴时期。首先，采取措施充实了师资队伍。除原有教授外，增聘了王个簃、潘玉良、马思聪等著名艺术家来校执教，提振了教学力量，使上海美专一度松弛疲沓的教学状态得到根治。其次，学校的正规化、学院化建设得到迅速提高。这一年起，学校正式通过教育部立案，获得教育部补助经费，经费收支方面由亏转盈，建立了机械设备比较齐全的金工场、木工场，充实了石膏模型、标本、乐器、图书等教学设备，开辟了画廊、美术馆和工艺馆等。这次的大力整顿和正规化、学院化建设，为上海美专后续的健康发展，尤其是经得起全面抗战时期战火的摧残和灭顶之灾，奠定了坚实的基础。刘海粟认为："全体师生协力同心，励精图治，其中有海燕突出的功劳。……他勤勤恳恳，任劳任怨，事无巨细，包括学生的饥寒、学业上的难题，逐一过问，又乐于和教授们协商，优点一朝显示，很快便受到师生员工的尊重和信赖了。我深深庆幸自己的眼

力。"[43]刘海粟对谢海燕在美术教育上的出色管理协调等能力的称赞,是发自内心的声音,十分中肯。

很快刘海粟"深深庆幸自己的眼力"的事情发生了。1937年,全面抗战爆发,上海美专地处抗战的前线,面临着战火的浩劫和上海的沦陷,在风雨中飘摇,开始进入危难时期;同时,这也拉开了谢海燕与上海美专风雨同舟、与抗战时期中国美术教育命运与共的历程。谢海燕协助刘海粟做了一系列抗战宣传活动,为抗战和保卫国家民族竭尽所能。1939年春,上海美专为了筹款购药,支持前方战士,决计举办中国历代书画展览会,展出唐、宋、元、明、清历代书画珍品,展览会门票收入超过万元,悉数拨给医师公会作为医药救护队经费。接着又举办了上海美专师生救济难民书画展览会,义卖所得全部拨充难童教养院建筑院舍费用。上述这些出色的展览会都是由海燕协助经办,具体负责会场和宣传工作。尤其是1939年刘海粟赴南洋作筹赈画展,宣传中国抗战,也是由谢海燕助力促成。继上海美专举办的上海美专师生救济难民书画展览会之后,谢海燕留学日本时的同窗好友、南洋华侨领袖人物范小石来沪[44],谢海燕陪同他来见刘海粟校长,邀请他去南洋举办大型画展,义卖抗日。谢海燕力主成行,恰好刘海粟正想摆脱上海险境出国展览,报效祖国,欣然答应。中国抗日战争时期由上海美专刘海粟掀起的出国开办筹赈画展运动,由此拉开了序幕。刘海粟在《不倦的园丁谢海燕》一文中深情地回忆说:"我在印度尼西亚、新加坡的画展

- [43] 刘海粟:《不倦的园丁谢海燕》,《南京艺术学院学报(美术与设计版)》,1988年第3期。
- [44] 《纪念谢海燕的四篇短文》,《南京艺术学院学报(美术与设计版)》,2003年第1期,第25页。
- [45] 刘海粟:《不倦的园丁谢海燕》,《南京艺术学院学报(美术与设计版)》,1988年第3期。
- [46] 《纪念谢海燕的四篇短文》,《南京艺术学院学报(美术与设计版)》,2003年第1期,第25页。

都很成功,所得巨款一笔又一笔地由当地爱国华侨组织陆续汇贵阳中国红十字会支援抗战,这里面有海燕一份功绩。"

1939年,刘海粟离开上海赴南洋前,重托谢海燕代理校长。刘海粟心情沉重地说:"我把美专托付给他,让他代理校长。……临别对他说:'学校可办则办,不好办就关门。'"[45] 这样看来,可以说不到30岁年纪轻轻的谢海燕是临危受命,担负起战时校长职责,以他出色的管理运筹,确保上海美专在国家危难时期能够正常办学运行。1941年11月23日,上海美专举行建校30周年纪念大会,谢海燕在大会上提议给刘海粟写致敬慰问信,由与会的全体师生和校友签名,给了身在南洋两年的刘海粟以极大安慰。

谢海燕教授画像

图 6-21

1941年,太平洋战争爆发,"孤岛"上海全部沦陷,谢海燕率领美专部分师生内迁浙闽等地继续坚持办学。后来上海美专虽然应教育部的要求先后并入东南联大、暨南大学、英士大学,但谢海燕都在采取措施竭尽一切努力保存上海美专,使之一直在继续办学。1944年,他被任命为国立艺专教务长(图6-21),辅佐潘天寿校长;抗战胜利后潘天寿校长辞职,汪日章接任国立艺专校长,多次邀请谢海燕出任教务长和教授,谢海燕均未接受[46],而是毅然回到了复校的上海美专担任副校长。谢海燕临难受命,励精图治,他卓越的治校才干有口皆碑。不论是在上海美专推行"智美健群"教育方针和全面教学改革,还是在上海美专、国立艺专实行画室制,或是力援贤士,融洽

学风，为人师表，谢海燕都是中国现代美术教育家的楷模。

谢海燕早年留学日本东京帝国美术学校学习绘画和美术史论，是中国西洋美术史教育的先行者和奠基人之一。1930年代后期，谢海燕致力于国画研究，由于他以前已具有很好的国画和西画根底，加之又有美术史论修养，故能融汇古今，独树一帜。他以松树为题材创作了《骊龙》（1943年）、《高风亮节》（1944年）、《黄山百合花》（图6-22）、《凌寒志》和《千松图卷》等作品，画中的松树千姿百态，苍劲而富有生气，表现了松树的奇崛郁拔、凛傲风霜的高风亮节。郑午昌评其画："深邃典雅，一如其人。"潘天寿评论谢海燕画松："以篆笔入画，浑古遒劲，力能扛鼎。"[47]

谢海燕教授创作的中国画《黄山百合花》

图 6-22

二、林文铮："兼收并蓄"与创造时代艺术

作为中国现代最早的国立美术大学——国立艺术院（后改名为国立杭州艺专）的创始人之一，林文铮（1903—1989）（图6-23）对中国美术教育乃至中国现代美术的发展所起的重要作用，是不言而喻的。1927年，林文铮从法国留学归国，就被蔡元培任命为大学院秘书，负责筹办首届全国美展，并兼任全国艺术教育委员会秘书。1927年11月，奉大学院之命，与林风眠、王代之负责筹创中国第一所大学建制的国立艺术大学——西湖国立艺术院。建院后，林风眠任院长，林文铮任教务长兼西洋美术史教授（图6-24）。

国立杭州艺专教务长林文铮教授像

图 6-23

图 6-24

林文铮（中）与林风眠（左）、吴大羽（右）合影

作为美术教育家，林文铮认为艺术学院的培养目标是造就两种人：一是艺术创作的人才，一是艺术教育的人才。也就是说，高等美术学院肩负普及与提高的艺术教育任务。按这一目标，林文铮提出"学理应当与技术并重"的艺术教育思想。他认为艺术学院是一座"炼钢厂"而不是"兵工厂"，要保证钢的质量，让学生在学院百炼千锤成为优质钢，然后让他们到社会的广阔天地中自由发挥专长，也就是在"兵工厂"中，成为飞机、枪、炮。他认为当时中外的艺术教育都存在重技术轻理论的倾向，这种单纯技术的培养难以成就一块好"钢"，难以造就艺术运动人才，所以他主张"艺院之目的不在养成艺匠，而在精通古今中外之艺术学理，兼擅长于创作的艺术家。欲达到此目的，则势必学理与技术并重"[48]。而《艺术运动宣言》"时至今日而犹以传统艺术为尚者，无异置艺术于死地！我们又何需乎艺术运动？……凡是致力于创造新时代艺术之作家，当然是我们的同道"，则揭示了这个宗旨，那么创造新时代的艺术应从何着手呢？林文铮认为从中国历史发展的情况来看，佛教输入中国，不但影响了中国的社会基础，也影响了中国的艺术。据此，他认为一个民族的艺术革新，必须把握两条源流：一为纵的，一为横的；纵的是向本国历史过去之陈迹中索取，横的是向外国吸收新鲜的思想。现在的艺术运动亦应该抓住这两条源流。"第一步骤，应当大规模介绍西方艺术，抱历史观念作有系统的整理和介绍。尽量容纳西方艺术之优长处……第二个步骤，应当大规模地整理洗刷本国过去的艺术，用科学的方法、历史的观念、

- 47· 见潘天寿在谢海燕《骊龙》上的题跋。
- 48· 林风眠：《为西湖艺院贡献一点意见》，转引自郑朝《林文铮的艺术理论与实践》，载《新美术》1992年第1期。

新时代的眼光,去整理断断续续茫无所知的艺术陈迹……则过去有生命的艺术亦可供现代艺术家之参考,民众之鉴赏。"他说,如果艺术界能够同心协力于介绍和整理的工作,新时代的艺术当然可以产生。并且认为沟通中西艺术并非混合之谓,是化合之谓。化合两种艺术之精神成为第三种艺术,即是创造!

后来,林文铮与林风眠一起把这个精神归纳为四句话,既是艺术运动的指导思想,也是杭州艺专办学的要旨。这四句标语是:

介绍西洋艺术!
整理中国艺术!
调和中西艺术!
创造时代艺术!

在办学宗旨上,林文铮秉承蔡元培为北京大学立下的"学术公开,思想自由,文学与美术上现实派与理想派兼收并蓄"之校训,主张中西美术并蓄,首创中、西画并于一系,从而为国立杭州艺专造就一批学贯中西的美术家开辟了广阔空间,如赵无极、朱德群、吴冠中、苏天赐等著名美术家脱颖而出,有力地促进了西画的民族化、中国画现代化的发展。

林文铮对中国美术教育的另一重大贡献是十分重视雕塑

与建筑艺术教育，创办国立艺术院时就向蔡元培提出建立雕塑、建筑两系，得到大学院院长的赞同。国立艺术院刚一成立，即建有雕塑系，聘李金发、刘开渠、伟达（英籍）为教授。林文铮为此兴奋地说："雕塑一术向来被视为为匠之末技……现在艺院竟创办雕塑系，可为吾国雕塑前途开一新纪元！"[49] 我国有高等雕塑艺术教育，林文铮功不可没！

此外，林文铮还是一位出色的西洋美术史教育家。从1928年到1938年间专任西洋美术史教授，自编教材、自备图片和幻灯机进行教学，所讲授美术史内容，年年更新，从不重复。可惜这些讲稿在抗战时毁于杭州西湖玉泉旧居。1938年底，因杭州艺专与北平艺专合并，发生学潮，林文铮离开艺专，从此告别了他心爱的美术教育。尽管如此，他为中国现代美术教育所作出的杰出贡献，至今仍可见其功绩痕迹：1985年赵无极回国讲学时，在欢迎集会上，林文铮受到这位往昔学生的极大尊重，这让"许多师生根本不知道那位老人（林文铮）是何方神圣"[50]。

- 49· 林风眠：《为西湖艺院贡献一点意见》，转引自郑朝《林文铮的艺术理论与实践》，载《新美术》1992年第1期。
- 50· 水天中：《寻找绘画的生命·再版前言》，见《赵无极中国讲学笔录》第1页，广西美术出版社2001年出版。

第四节

循循善诱的美术教育家吴大羽

中国现代西洋画艺术教育家中,最受众多学生推崇的一位教授叫吴大羽(1903—1988)(图6-25、图6-26)。著名油画家吴冠中教授说:"我们永远被他感染,被他吸引。"[51] 换句话说,中国现当代著名的美术家,如吴冠中、赵无极、朱德群等人之所以成为英才,都幸亏有这位禀赋颖异、思想超凡、循循善诱且具有出色独特艺术创作风格的油画教育家的熏陶。1928年国立艺术院成立时,他即为西洋画系首任主任、教授。1938年杭州艺专、北平艺专合并为国立艺专后,却被首任校长滕固托词不聘,当时他的学生吴冠中、朱德群、闵希文等联名向滕固请求续聘吴大羽,都遭敷衍[52]。1940年底吕凤子接任校长后,国立艺专高年级的学生们再次竭力向吕校长提议聘请吴大羽,吕凤子欣然同意,托人转汇路费至上海请吴大羽回校任教。这一切历史往事说明学生们对吴大羽教授的求教渴望至切之心!

国立艺专教授吴大羽像

图 6-25

一、以人为本:"培育天分"的美术教育思想

吴大羽在众多学生心目中享有较高威望原因是多方面的。首先,是他富有哲理般的美术教育思想,给学生以启迪。他说:

1943年上海《良友》画报第8期刊登吴大羽的油画《女孩坐像》

图 6-26

[51] 吴冠中:《寻找自我的孤独者——悼念吴大羽老师》,载香港《美术家》第61期,第21页,1988年出版。

[52] 据吴冠中《吴大羽——被遗忘、被发现的星》一文记载,国立艺专在昆明复课时,吴大羽也赶到了昆明,但滕固却未续聘他,后来学生联名要求校方续聘吴大羽,滕固表面上对学生说同意续聘吴老师,却迟迟不发聘书,迫使吴大羽回上海。详见《美术观察》1996年第3期,第33页。

[53] 引自《吴冠中人生小品》第440页,花山文艺出版社2001年出版。

[54] 吴冠中:《吴大羽——被遗忘、被发现的星》,《美术观察》,1996年第3期,第33页。

美在天上,有如云朵,落人心目,一经剪裁,着根成艺。艺教之用,比诸培植灌浇,野生草木,不需培养,自能生长;绘教之法则,自非用以桎梏人性,驱人入彀,聚歼人之感情活动。当其不能展动肘袖不能创发新生,即足为历史累。譬如导游必先高瞻远瞩,熟悉世道,然后能针指长程,竭我区区,启彼以无限。更须解脱行者羁束,宽放其衣履,行为上道,或取捷径或就旁通,越涉奔腾,应令无阻。……培育天分事业,不尽同于造匠,拽蹄倒驰,骅骝且踣,助长无功,徒槁苗木,明悟缠足裹首之害,不始自我。……课习为予初习以方便,比如学步孩子,凭所扶倚得助于人者少,出于己者多。故此法此意根着于我,由于精神方面之长进未如生理发育之自然,必须潜行意力,不习或不认真习或不得其道而习者,俱无可幸致,及既得之,人亦不能夺,一如人之自得其步伐。[53]

吴大羽这种以人为本、注重开发学生内在潜能、培育其艺术天分,既防止揠苗助长之弊,又不以成法桎梏约束学生创造力的教育思想,使他犹如一位循循善诱的"导游",高瞻远瞩,"竭我区区,启彼以无限"。所以他在教学实践中,就能显示其"讲课的魅力"[54]。

二、吴大羽的美术教学特色

吴大羽教学上有三大特点：其一是强调画面的大体效果。据油画家曹增明回忆在吴大羽工作室学习的情景，上人体画课时，模特儿摆定姿势，学生动笔作画半小时后，吴大羽这才叫"停一停"，告诉大家"注意掌握大体，工作先要注意捉住大体"[55]，并讲解为什么必须先捉住大体，怎样才能捉住大体。当学生画不下去又不知所措时，他又会及时解惑："不必纠缠细节，暂时忘掉细节，工作的胆子会大起来。"[56]这种启发式、鼓励式的教学方法，培养了学生的自信与内在潜力、激情。曹增明说："有一回，我在画人体素描，他只用手轻轻一抹，画面上大半边灰弱下去，整体就蓦地显出来了。"[57]由于吴大羽言传身教把握的分寸十分得体，使"要注意大体"的教学法深入每个学生的心田。油画家刘江说，有一次画女人体时，发现她的背景半侧面很有厚实的力量感，觉得这一点很美，于是将背侧对象尽量放大，充满画面，头部仅露出三分之一的头发，用蓝黑赭色来衬托背部健康的橘黄色肌肉，注意到画面的大体与重点蓝的表现，并且自己感觉不错。吴大羽看到后说："大体感觉很好，继续工作下去。"[58]得到老师鼓励后的学生内在的潜能和激情被召唤出来，用色赋彩，自由自在，纵情泼洒，不至一周时间作品就顺利完成，并参加了工作室成绩展览会。

其二是感觉表现教学方法。他常对学生说："画画最重要

[55] 曹增明：《师生之间是道义关系——我的老师吴大羽》，《艺术摇篮》第52页，浙江美术学院出版社1988年出版。

[56] 引自《吴冠中人生小品》第440页，花山文艺出版社2001年出版。

[57] 曹增明：《师生之间是道义关系——我的老师吴大羽》，《艺术摇篮》第52页，浙江美术学院出版社1988年出版。

[58] 刘江：《回忆在吴大羽工作室学习的两年》，《烽火艺程》第262页，中国美术学院出版社1998年出版。

[59] 刘江：《回忆在吴大羽工作室学习的两年》，《烽火艺程》第262页，中国美术学院出版社1998年出版。

[60] 曹增明：《师生之间是道义关系——我的老师吴大羽》，《艺术摇篮》第52页，浙江美术学院出版社1988年出版。

[61] 刘江：《回忆在吴大羽工作室学习的两年》，《烽火艺程》第262页，中国美术学院出版社1998年出版。

[62] 赵无极、弗朗索娃：《赵无极自画像》之《关于1985回国讲学》，引自《赵无极中国讲学笔录》第51页，广西美术出版社2000年出版。

[63] 赵无极、弗朗索娃：《赵无极自画像》之《关于1985回国讲学》，引自《赵无极中国讲学笔录》第51页，广西美术出版社2000年出版。

的就是感觉。对对象的第一感觉很重要,能发现,能抓住,能表现感觉,便成功了。"[59] 比如屈金铎在画男人体素描时,借鉴西方立体派几何形块的分面与构成法,让有的同学感到新奇,有的表示怀疑,而吴大羽则谆谆开导,他说:"要用自己的眼睛来观察,要从对象的感受出发来处理、来表现。"[60] 事实上,这是他常说的一句话,因此他引导学生"画自己感受到的,切忌搬用现成模式"[61]。吴大羽在教赵无极(图6-27)时也是用类似的一句话来启发这位后来的英才:"要用自己的眼睛观察事物,用自己的手来表现自己的感觉。"[62] 赵无极1985年回国讲学,给来自全国各地美术学院的教师上第一堂课时就说:"当你们考试画一幅画时,应该从它的整体入手。"[63] 这不正是"吴大体"教学法潜移默化"启彼以无限"影响所致吗?

图 6-27

吴大羽(左二)夫妇与赵无极(左一)夫妇合影

其三是吴大羽油画艺术"强烈的个性"（吴冠中语）及其色彩之绚丽、形色之自由烂漫，令学生们折服。吴大羽创作的一系列"势象美"[64]的油画，诸如《色草》（图6-28）、《静物》、《公园早晨》、《无题》等，无不以色的流转、形的跳跃给人以视觉的节韵美感与冲击力，这不正是他那"没有师承的师承是最好的师承"教育思想的最好体现么？他的学生吴冠中说他这种创作是"蛇吞象"——以中国的"韵"吞食、消化西方的形与色；蛇吞象，即这"韵"之蛇终将吞进形与象之"象"。正因为如此，经过"几代人的接力，必将创造出奇观来"[65]。不仅吴大羽本人，他教化的学生赵无极、朱德群、吴冠中，无一不是"蛇吞象"之风流一代，创造了中国现代美术奇观的一代！还须提及的是，吴大羽早年就读于上

[64] 关于"势象美"，吴大羽是这样说的："示露到人眼目的，只能限于隐晦的势象，这势象之美，冰清玉洁，含着不具形质的重感，比诸建筑的体势而抽象之，又像乐曲传影到眼前，荡漾着无音响的韵致，类乎舞蹈美的留其姿动于静止，似佳句而不予其文字，他具有各种艺术门面的仿佛。"引自吴冠中《吴大羽——被遗忘、被发现的星》。

[65] 吴冠中：《吴大羽——被遗忘、被发现的星》，《美术观察》，1996年第3期，第34页。

吴大羽《色草》油画

图6-28

海美术专科学校，1922年留学法国，入巴黎国立高等美术学校学习油画，还曾一度在法国雕塑大师布德尔工作室学习雕塑。所以，中西美术院校的培养，使吴大羽能够"学贯中西，博古通今"，成为一位造就美术大师的艺术教育家。

第五节

滕固：一位有争议的国立艺专校长

抗日战争时期通过南北两个国立艺专（国立杭州艺专、国立北平艺专）并校成立的国立艺术专科学校，是中国现代美术教育史上除去了前缀地名称谓之后出现的第一所真正国家级别的最高美术学府。此后新中国沿用了这一命名方式，将国家直属的艺术院校，称为中国或者中央艺术院校。自然，首任校长滕固也有过人之处，有建树有功绩，但也因缺乏历练和办学经验不足，而产生严重过失，这是不以人的意志为转移的。事实上全面抗战时期国立艺专换了4任校长，何尝不是某种过失的重复。话说回来，在这几任校长中，人们评议相对比较多的还是首任校长滕固，原因是他曾经是一位受国立艺专师生们爱戴的校长，却又由于其因小失大，治校治学失察而受到人们的非议甚至诟病。好在其功过是非随着历史烟雾的渐远，逐渐明晰起来，经验教训我们可以议论一下，让历史告诉未来。

一、出任国立艺专首任校长

选聘滕固（1901—1941）担任国立艺专校长（图6-29），教育部部长陈立夫、次长张道藩等人是经过一番精心的考虑和权衡的。作出这个任命决定主要基于两点。

一是滕固毕业于国内美术院校后，继而留学日本和欧洲，在德国获得美术史博士学位（图6-30），在中国美术史和文物考古研究领域颇有建树和成就，并且担任过上海美专教授，兼任过中山大学、金陵大学教授，故宫博物院理事，中央古迹调查委员会常务委员等职务，在学术界颇有名望。加上滕固从政多年，在行政院负责文化艺术方面的工作，有丰富的行政经验，与政府各部门之间开展工作比较容易沟通协调。

二是滕固既不是国立北平艺专的人，也不是国立杭州艺专的人，与两校均没有瓜葛，任命他为校长不会卷入两校的人事矛盾，不会触及两校的利害关系，不会引起两校的不满和反对。

果然，1938年6月13日，教育部正式任命滕固为国立艺术专科学校首任校长，没有引起两校的骚动，一切安排都如预期那样平稳顺利。滕固接到任命后立即行动起来，6月16日从重庆飞到汉口接受教育部命令派任，接着6月24日启程赴长沙，29日到达沅陵正式就任国立艺术专科学校校长。

图6-29 国立艺术专科学校校长滕固像

图6-30 滕固博士毕业照

作为国立艺术专科学校首任校长,滕固雄心勃勃,恪尽职守,采取了一系列有力的措施,暂时结束了国立北平艺专和国立杭州艺专的矛盾冲突和争斗,使两校和平合并成一校,立即使新生的国立艺术专科学校平稳安定下来,恢复了正常的教学秩序,为抗战建国培养艺术人才。万事开头难,好的开始是成功的一半,教育部的决策是正确的,关键的时机选对了滕固这个关键的人!同时,滕固还是有一定管理艺术院校的能力和水平的教育家,其筚路蓝缕之功,功不可没!这在中国现代美术教育史上是里程碑式的业绩,值得一提和肯定。

就治校和治学的措施而言,滕固一到校就对师生作了语重心长的训话。首先,他发挥美术史家的史论优势,进行了一番精彩的演说,表彰了国立艺专与国立北平艺专、国立杭州艺专的同质血统关系,阐明了各自的优异历史传统及其意义价值:"国立艺专是历史转换时期的产儿。北平艺专产生于五四时代,杭州艺专产生于北伐时代,现在的艺专产生于抗战时期,她继承了五四和北伐的精神,而来担负抗战时期艺术文化的建设,她在时代的意义上十分重要。"[66] 这段共享荣誉感和使命感的话语立即引起了国立艺专师生们的普遍好感,据国立艺专的学生回忆说:"这几句话鼓励了每一个教员和每一个学生,使他们奋发勇往。"[67]

其次,滕固明确说出了自己的办学宗旨:"以平实深厚之

[66] 虚室:《抗战以来的国立艺专》,《教育杂志》,1941年第31卷第1期。
[67] 虚室:《抗战以来的国立艺专》,《教育杂志》,1941年第31卷第1期。

素养为基础,以崇高伟大之体范为途辙,以期达于新时代之创造……切戒浮华、新奇、偏颇、畸形。"[68] 另外,根据当前战火纷飞的局势,滕固提出了国立艺专应担负并注重抗日宣传人才和中小学艺术教育师资之培训。这一番演讲,使国立艺专的师生明确了自己奋斗的目标和要求,也赢得了师生们的好感。

再次,在具体的校务整顿上,滕固对教职员工的管理制度进行了大刀阔斧的改革,拟定了校务方针及办学经费使用的具体办法,概括起来有以下几条:

1. 凡本校教职员中已离校或素不在学校所在地之人员,不论聘任委任,自即日起一律停职。
2. 本校各处馆分配工作,指定人员所有职员暂照颁布的表格中分配工作,未指定工作人员即予疏散。
3. 查明这数月来发去薪金的实数。确定经费支配之原则:办公15%,事业20%,薪给45%。
4. 薪酬分级办法,将当时教职员月薪分为四级。

这几项管理规章制度,大致与我们现在的平日出勤考核、定员定编定岗和教师分级制度类似,但是按这几条规定实际操作起来,却十分严厉。据文献材料记述,滕固雷厉风行,到校后立即着手整肃校纪。从7月1日学校新学年开始,滕固到校视事,那天他"携总务长杨某及会计员二人来,手谕当

[68] 引自石建邦《从沅陵到安江村(上)——校长滕固与抗战初期的国立艺专》,载《油画艺术》2020年第2期,第68页。
[69] 王世儒编:《蔡元培日记》1938年7月9日条,北京大学出版社2010年出版。

图 6-31 校训 滕固颁布的国立艺专校训——"博约弘毅"

天未到校之教职员,不论是否请假,均停职"[69]。遭此严苛校纪考核打击最大的是杭州艺专的十多位教师,他们统统被滕固裁掉了,甚至连怀孕待产的蔡元培的女儿蔡威廉、照顾待产妻子的女婿林文铮也未能幸免。被停职的还有蔡元培的内弟黄纪兴,北平艺专的教师也有被停职的,走了不少。滕固对他整顿校务的措施非常满意,踌躇满志。7月22日,他给陈克文的信里又说,"校务机构已调整,减薪及疏散人员,皆无反响,亦可谓初告成功。此后但望国家环境好,学校亦必蒸蒸日上也"。

最后,滕固除了严厉整顿校规之外,还十分重视国立艺专立校的办学理念——校训的制定。1938年双十节,滕固特别颁布国立艺专校训——"博约弘毅"(图6-31)。在颁布校训的文告中,滕固专门撰文解释"博约弘毅"四字,取自《论语》,孔子曰:"博学于文,约之以礼。"曾子曰:"士不可以不弘毅,任重而道远。"滕固说:"大哲之所教示,前贤之所引申,义至明显,我人立身行己,贵乎博约,开物成务,期以弘毅,愿诸生身体而力行之。"滕固于1920年代末从上海美术专科学校毕业,对教育泰斗蔡元培应刘海粟之邀为上海美专写下的校训"闳约深美"肯定熟知!现在他尊为国立艺专首任校长,在双十节这样一个特殊的节庆日子公布校训,毫无疑问是在校训的制定上确立自己在艺术教育上的大家地位,至少也是在向世人述说国立艺专在他的署理下进入了正规化、学院化的建设阶段。

云南呈贡县安江村国立艺专校园内景

图 6-32

 1938 年底,滕固带领国立艺专师生从湘西顺利内迁贵州贵阳,再转移到云南昆明。从国立艺专全体师生借昆明民教馆举办盛大抗敌宣传画展,展出大幅抗战画五六百幅,引起民众热烈反响,到洽借临时校舍恢复上课,再借昆明附近呈贡县安江村中庙宇建筑群为校舍(图 6-32),国立艺专迎来了建校以来最安宁的一段美好时光,滕固功不可没,那时学生们曾用"我们的老妈妈"[70] 来称呼他,可见学生对他的爱戴。

二、人事纠纷酿出大学潮

 但是,国立艺专在云南安江村美好的时光并不长,平安无事后很容易滋生人事是非。很快由一个普通的人事任免决定产生的纠纷,引起国立艺专第二次大学潮,使新生的国立

艺专又进入一个动荡不安的时段。令人痛惜的是,酿出这一是非之人却是校长滕固本人,尽管这事本不出于他,却是由于他的偏激造成的。据著名美术家、当时国立艺专的学生吴冠中回忆记述:

> 学校大闹风潮,起因是滕固校长解聘了方干民教授。据说是方干民和常书鸿互不相容,难于共事,而我们杭州跟来的学生都拥护方老师,要求滕校长收回成命,于是闹成僵局,形势紧张。学生们攻击常书鸿及好多位站在滕校长立场上的教职员。记得图书馆长顾良最是众矢之的,学生追打他,他到处躲藏,学生穷追不舍,最后他逃到潘天寿住所,躲到潘老师的背后,潘老师出面劝架,顾良才免了一顿皮肉之苦。同学们封锁安江村的所有出口,请求、逼迫滕固收回成命,但终于昆明开来警卫部队,护卫滕固去了昆明,同时公布方干民鼓动风潮并开除两个带头掀起风潮的学生。作为学生,我们当时并不了解人事纠纷的关键问题,只认为滕固不了解艺术。[71]

吴冠中不是学潮的当事人,是事件的亲历者、旁观者,他说出了这场风暴的核心问题,一是"学校大闹风潮,起因是滕固校长解聘了方干民教授";二是"我们当时并不了解人事纠纷的关键问题"。后一句吴冠中说得人们都可以意会,所谓对事不对人嘛。本来这并不是一个不可以化解的人事纠葛

[70] 阮璞:《滕固老师的生平恨事》,见《烽火艺程》第35页,中国美术学院出版社1998年出版。

[71] 吴冠中:《安江村》,载《吴冠中文丛》第7卷,团结出版社2008年出版。

问题，但是作为一校之长的滕固，却与杭州艺专一群血气方刚的青年学生对阵，激化了矛盾。这一学潮的当事人丁天缺，倒把"人事纠纷的关键问题"说得直白：

图6-33 国立艺专教务长方干民像

> 殊不知正在此时，建筑系主任夏昌世与原北平艺专师生密谋，向滕校长建议废教务主任方干民，以常书鸿代之。方先生得知后，立即与潘天寿先生及学生吴藏石等商议应对之策。吴藏石得知后，立即与其桃园兄弟闵希文和我共商发动学潮。向滕校长要求逐常保方。但我因1939年夏请吴大羽先生回校未果的往事，怵怵在心，不愿过问，当即以毕业在即，不愿招揽是非，婉言拒绝了。[72]

方干民（1906—1984）（图6-33），以擅长西方古典写实油画（图6-34）和现代立体派绘画驰名民国画坛，他像吴大羽教授一样，深受杭州艺专学生们的爱戴，他的课很受学生欢迎，"凳子从课堂内一直摆到走廊上"[73]。所以，滕固走马上任国立艺专校长之初，拟聘傅雷为教务长未能如愿之后，在他心目中候选教务长之人就是方干民，尽管方干民向他推荐的是吴大羽。关于这一点，且看丁天缺在回忆录《顾镜遗梦》中对这一往事的记载：

> 滕校长曾向各方征询，方干民先生以为常先生在沅陵时已遭学生反对，如任教务长，必引起麻烦。建

[72] 丁天缺：《顾镜遗梦》，第34页，香港天马出版有限公司2005年出版。

[73] 水天中：《艺术与婚姻之方干民与苏兰》，《中国美术报》，2016年7月11日第26期。

[74] 丁天缺：《顾镜遗梦》，第27页，香港天马出版有限公司2005年出版。

方干民创作的油画《西湖晚秋》

图 6-34

议敦聘吴大羽先生返校任教。但吴先生一生清高自许，不易俯允，最好由学生丁善库（即丁天缺）先向吴先生征得同意，然后由滕校长亲自去恭请，方能如愿。而滕校长素以提高教学质量为前提，立即与方先生拍板成交，决定请方先生为教务长。嘱我前往吴先生寓所征询可否。[74]

按丁天缺的述说，滕固没有听取方干民的建议敦聘吴大羽，反倒是滕固"以提高教学质量为前提"，让学生去征询吴大羽同意他委任方干民为教务长。既然如此，方干民任职教务长期间与滕固相安无事，为何滕固又会出尔反尔，一定

要撤掉方干民的教务长职务？甚至面对一群鲁莽的青年学生请愿，不是采取舒缓的措施化解矛盾，而是对学生采取强硬过激的措施激化了矛盾，以至于学生寻衅打斗，使学潮愈演愈烈，到了一发不可收拾的地步。丁天缺说出了其中的原委，仍然是国立北平艺专、国立杭州艺专旧部之间的人事纠葛埋下的隐患发作了，其中力量的天平倾斜了，看来是滕固的留德同学、建筑系主任夏昌世联手原北平艺专的一些人合力倒方了。要说其中是非曲直，还有很多可以说，关键的问题就是人事纠纷。这种问题层出不穷，有的人能够处理得如行云流水，化干戈为玉帛；有的人就弄得比一团乱麻还要复杂，最后引火烧身。过去不堪回首的往事无须追究，重要的是总结经验教训，必须指出身为校长的滕固被小人利用，因小失大，使一件普通的人事纠纷问题演变成一场学潮，至今仍然是国立艺专校史上大家讳莫如深的伤痛，好在国立艺专后来又复员为国立杭州艺专与国立北平艺专。这次学潮的后遗症和结果，是1940年底吕凤子继任国立艺专校长时，"深知这个学校非常难弄，他怕发生什么纠葛"[75]，国立艺专的原有教师一个都不聘。

另据程丽娜撰文记述，滕固任校长后，拒聘了林风眠、林文铮、蔡威廉、陈芝秀等一大批教授，特别是原杭州艺专的教师，蔡威廉因为滕固的解聘而在贫困交加的摧残下产后不治身亡。滕固未能处理好学校内部的派系矛盾、人事纷争，酿出大学潮，以至于不得不引咎辞职[76]，从此心灰意冷，一

[75] 石建邦：《从沅陵到安江村(下)——校长滕固与抗战初期的国立艺专》，载《油画艺术》2020年第3期。

[76] 谭雪生、徐坚白：《回忆在抗日战争时期的国立艺专》，载《艺术摇篮》，浙江美术学院出版社1988年出版。

[77] 陈方正编：《陈克文日记》1939年9月21日条，社会科学文献出版社2014年出版。

蹶不振，自悔不该投笔揽权，事业受挫，成了一位失败的校长，并因此积郁成疾，英年夭折（图6-35）。其实早在国立艺专的学潮还未爆发之前，滕固的老友陈克文就在日记中写道："他虽好艺术，其实他并不是办学校的人才。"[77]

在此追寻缅怀美术教育家滕固的人生，我们不难发现他的敬业精神和坚持原则，有理想抱负，临危受命，战胜艰难困苦，成功地带领新生的国立艺专师生走出了危难困境，使国立艺专进入正规化、学院化建设的轨道（图6-36），可谓劳苦功高。

滕固之于抗日战争时期中国美术教育的另一重要贡献，是他与赵崎联名于1939年3月提出《推进实用艺术教育以

《新闻报》1941年5月24日刊《滕固病逝》

滕固病逝

▲重庆廿一日电 行政院参事滕固，廿日在渝中央医院病故。滕历任苏省党委、教部学术委议会委员、国立艺专校长等职，积劳致病，上年底入院治疗，最近突患脑膜炎，卒致不起，享年四十。

图6-35

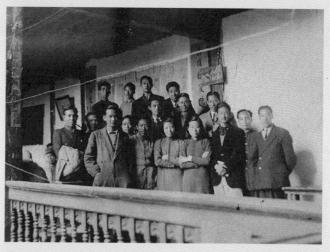

国立艺专部分师生在安江村教室外合影

图6-36

利建设案》交第三次全国教育会议，主张："倘艺术学校课程，加以充实，广设实用艺术科目，设备实习工厂，学生愿习绘画雕塑等纯艺术者，必严其甄选，限以阶段，不及格者，不得进级。则将来学生之不能成画家或雕塑家者，犹得为工业设计人才；不能从事于设计者，犹得为工艺制造技术人才，庶免浪掷光阴，毫无成就。此其一。我中小学之劳作师资，非常缺乏，教育部至特设劳作师资训练班以养成之。倘能发展工艺教育，则此项毕业生，恰为最适当之劳作师资。所授课程，既有生产价值，兼富美术趣味，而工作室设备简易，亦不至过增学校之负担。且此项教员并可兼授美术劳作两种课程，使钟点报酬加多，易于维持生活；又可使两种课程发生关联，成效更大。实一举而数善皆备。"[78] 广设实用艺术科目的具体办法，可以"改组为中央艺术学院，仿英国 Central School of Art and Crafts 之办法以造就美术设计及工艺技术人才，为学校训练之主要目的。除绘画、雕塑外，应迅添设建筑系及实用艺术系，实用艺术系设陶瓷、染织、印刷、木工、金工、漆工等组。并设置工厂，以备学生实习，设置工艺陈列室，以供学生观摩。此项毕业生，一部分应为供给下列各种高级职业学校师资之需求。一俟此类职业学校建设完成，其毕业学生之欲求深造者，得升艺术学院，学生之来源增广，程度提高，则中央艺术学院，可渐进而达英国 Royal College of Art 及法国 Ecole Nationale des Arts Decoratifs 之地位，乃专以提高艺术设计为其主要任务，而以工艺技术训练，委之于各职业学校负其责任"。

[78]《第三次全国教育会议报告(1939年4月)》,《中国近现代艺术教育法规汇编(1840—1949)》1997年出版。

[79] 阮璞：《滕固老师的生平恨事》，见《烽火艺程》第35页，中国美术学院出版社1998年出版。

此外，滕固作为一位在美术史论研究上颇有才华的著名学者，他有著作《唐宋绘画史》（图6-37）和《中国美术小史》（图6-38）以及一些有影响力的论文，诸如《先秦考古学方法论》《诗书画三种艺的联带关系》等，倒让人感慨："天才例不享天年！"[79]

图6-37

滕固《唐宋绘画史》

图6-38

滕固《中国美术小史》

附录一
重要历史文献

一、虚室：《抗战以来的国立艺专》
出处：《教育杂志》1941年第31卷第1期

一、国立艺专的诞生

七七事变发生后，国立北平艺术专科学校和国立杭州艺术专科学校先后迁至内地，到了二十七年（1938年）三月，这两个艺校都到达了湖南沅陵，于是教育部令两校合并改组为今日的国立艺术专科学校。当初组织校务委员会主持，到了夏间，部聘滕固先生为校长。就在沅酉二水汇流的岸上，建起了新的校舍，展开他们的教学。艺术和宣传，在沅陵起了浓厚的气氛。展览、歌咏、演剧等应有尽有，把这个屈原游览过的山城，给予一辉煌的点缀。滕校长告诉我们说："国立艺专是历史转换时期的产儿，北平艺专产生于五四时代，杭州艺专产生于北伐时代，现在的艺专产生于抗战时期，她继承了五四和北伐的精神，而来担负抗战时期艺术文化的建设，她在时代的意义上十分重要。"这几句话鼓励了每一个教员和每一个学生，使他们奋发勇往。

二、现校址云南呈贡县的安江村

二十七年（1938年）冬天，国立艺专奉命迁滇池，最初在昆明城内，借用昆华中学和昆华小学上课，不久在呈贡县的安江村找到了新校舍，学校就迁到该地。安江村是滇池旁边的一个美丽的村庄，那儿有一片湖，纵横的湖堤把这村子划成了数区，每区有一所围在森林苍郁之中的宏大的庙宇。这些庙宇被改造成学校的课室、宿舍、办公室和图书馆，有些民房也腾了出来，做了教职员的宿舍和住宅。于是这安静的安江村，摩登了起来，市街和郊野出现了一批外乡人和青年们的影迹，这是安江村有史以来未有的伟观。最近艺专又奉令迁到四川，正在准备之中，听说不久就要离开安江村。

三、教学和生活

国立艺专现在分为七系，中画、西画、雕塑、工艺美术、商业美术、建筑装饰和音乐。教员一共有四十五人，学生约三百人。她是由三个系统：旧制专科（高中毕业后考入）、新制专科（五年一贯制）和高级职业学校构成

的。滕校长兼任教务长，教授潘天寿、常书鸿、王临乙及唐学咏、尹坡九等分任各系主任。每一系占用了一所改造了的庙宇，独自成一世界。教员和学生的作品，常常陈列在观摩会里，给校外人士观览，他们又从事抗战宣传作品，在昆明和重庆都公开展览过的。西画系主任常书鸿，勤于教导、勤于制作，他个人的作品在昆明展览过两次，博得观众的美评，在西南的都市上增添了艺术的气氛，该校校内有一种浓厚的文学和音乐的气氛。教授潘天寿能作吴缶庐派硬涩的诗；徐梵澄是尼采著作的翻译者，虽然教的是西洋艺术史，而他却能作湘绮楼派的选体诗；训导长胡一贯和会计主任吴锡涵工为填词，听说一个是浙派一个是常州派。学生们大多写新诗、小说和剧本，他们的作品分了好几种壁报张贴出来。听说滕校长也偶然作旧诗和散文语体，有特别的风韵，可惜人家不很容易阅读到。一到晚间，湖滨生起嘹亮的歌声和琴声，音乐系主任唐学咏是知名的作曲家，教授黄友葵女士是卓特的声乐家，在他们的领导下，难怪强有力的新歌曲时时飞扬于安江村的旷野。学生的课外活动是运动、旅行，到乡村去宣传，考察民俗艺术。这般艺术的青年们，他们所憧憬的是"力量"和"自然"。该校毕业生有好几人在大理和丽江一带考察过边地的民俗艺术，在那儿组织了艺专的工作站，奇异的材料不断地送到学校来，教员和学生都爱好这些材料，引为珍异的参考品，而其中西藏的佛像绘画和雕刻，做了滕校长的研究资料。

四、滕校长在安江村

校长滕固先生是柏林大学哲学博士，历任大学教授，他原系行政院参事，并兼中央古物保管委员会常务委员、国立故宫博物院理事，本年又被选为教育部学术审议委员会委员。他多年来对艺术事业作出了重要的贡献,他出任校长以来，建设和迁徙，着实化（花）了些心血。他办理行政很敏捷，所以他每天到办公室只需一两小时。他住在将军第的右院，壁上张着几幅云南古碑的拓本，其中有一张是汉字蛮音的民家碑，凡客人去访他，他总是要他们读一读，没有一人读通过。他生活简朴，老在书堆中做他的阅读和研究工作，他很少外出，除了到教员宿舍去吃饭，他偶然在市街或郊外散步。学生们看见了他，对他行礼，而安江村的村人，也必向他问一声"校长吃过饭吗"？他还担任一门高年级的艺术史功课，他讲的是古代东方艺术，他说话

很快,学生们的笔记往往跟不上去。他在各种集会中训话,有时村人也来窃听,每听一次总是被他激昂的言辞所感动。他最近在某次训话中宣述他对于艺专的理想,他企图把艺专的教学精神提高,创造一种新学风,他说因为种种限制,两年来的措施,离这个理想尚远。我们希望滕校长能实现他的理想。

二、《抗战中的鲁迅艺术学院》
出处:《新华日报》1938年10月28日

在黄土高原上一个古城的北门外,罗列着密密的荒堞,几根石柱伴着朱红剥落的"文庙"的牌坊。废墟上还有几个已经淹没了一半的什么礼义廉耻的残碑。这些都说明这里也曾经有过巍峨的宫殿,有过金碧辉煌的好景,但在时代车轮不断的进展中,环绕他周围的只剩下寂寞的荒堞了!

随着抗敌浪潮的高涨,这古城——延安的一切,都欣欣向荣地复活起来了。在这荒凉的北门外的土窑洞里,同样地活跃着无数的青年。他们拿起锄头和笔杆不倦地工作着,学习着。他们骄傲地唱着:我们是艺术工作者,我们是抗日的战士,踏着鲁迅开辟的道路,为建立新的抗战艺术,为继承他的革命传统,努力不懈……这一切也同样地说明在这荒漠的废墟和荒堞中,正创造着新的抗战艺术。

今年春天,为了纪念"一·二八",曾来了一个"血祭上海"的集体创作。这三幕话剧在延安公演了十多次,每次都得到各方面的好评。在这种情况下,于是有要求组织艺术学校的必要。为了适应这实际的客观的要求,鲁迅艺术学院便产生了。第一期学生差不多全数是从抗大陕公来的,那时只有美术、戏剧、音乐三系,人数不满一百人。在上课一月之后,他们为了检阅自己的成绩,所以马上举行了一个美术展览会和戏剧音乐的公演,在这短期中已经表现了惊人的成绩。后来继续有五卅公演,抗战音乐晚会,七一——

七七的戏剧节的公演，更加轰动了整个延安！他们创作了不少新的剧本，新的歌曲、小调和民谣、木刻、漫画，几乎随处可见，这一切他们都尽了组织和推动的作用。最近又成立了一个实验剧团，不久以后他们一定可以向全国人士作新的贡献。还有木刻研究会，预备聘请苏联作家前来指导，作更进一步的研究。

鲁迅艺术学院的教育计划，以三个月为一期，读完第一期后，到外面实习三个月，再回来学习三个月才毕业。七月间第一届学生第一期的学习已经完毕，分发到前线后方实习去了。为了短期内能够表现出如许的成绩，为了适应客观的需要，第二届便扩大了，并增设了文学系，原定招生150名，可是现已达到200人了。录取条件虽然没有严格规定，但最低限度必须有相当的艺术修养和技能。这一届来报考的达300余人，取录的只能达全数五分之三。

副院长是沙可夫先生，教员有周扬、徐懋庸、沙汀、何其芳、丁里、沃渣、胡一川、吕骥、向隅、左明、张庚、荻崖、王震之等，还有洛甫、成仿吾、丁玲等在百忙中，抽空到那里去演讲。这些人都能放弃过去养尊处优的生活，而穿起草鞋，吃小米，住窑洞，不断地为抗战艺术而努力。因为教员和物质的缺乏，主要的仍是靠学生自觉地学习。因此，在土窑洞里，在青草地上，在山崖边，经常可以见到他们热烈地集体地学习，开讨论会、拍戏、练歌、绘图，写作。他们都孜孜不倦地争取一分一秒的学习时间。至于课程，文学系有艺术论、旧形式研究、世界文学、中国文艺运动史、名著研究、俄文、创作；美术系有解剖学、透视学、美术座谈、野外写生、室内写生、中国文艺运动、艺术论、社会科学；音乐系有音乐概论、作曲法、指挥、练耳、视唱乐器练习、艺术论、中国文艺运动、社会科学；戏剧系有读词、化妆术、戏剧概论、排戏、作剧法、表演术等。除了这些外，各系还有各种研究小组和课外文化活动。

延安物质条件的困难是谁都知道的，尤其是初次创办的"鲁艺"，在物质方面更加困难。因为没有屋子，学生们经常在雨淋日炙中学习，在风沙弥漫中生活。他们不独不服于这恶劣的环境，相反地，他们时时刻刻都用最大的力量去克服一切困难！有时，他们还跟工人们打成一片，帮助厨师烧饭，帮工人运砖石。他们不怕艰苦，不怕困难，他们虽然吃小米，穿草鞋，住窑

洞，睡地铺，然而他们却非常愉快而活泼。他们过着纪律化的生活，学习着吃苦耐劳的精神，经常有热烈的生活检讨会，反对个人主义和过去那种散漫的艺术家的作风，他们强调精神团结，互相帮助……

总之，他们把理论与实践密切地连在一起了。在这样艰苦的学习环境中锻炼出来的艺术青年，不但可以拿笔，同时也可以拿枪！

三、虞复：《抗战以来的上海美专》

出处：《教育杂志》1943年第31卷第1期

一、从南市飞来的流弹

砰砰！海容斋和翻海阁窗上的玻璃被从南市飞来的流弹击破了，这时候沪市的国军开始西撤，全校便落到沉闷痛楚恐惧的情绪中去。

上海美专是和中华民国同年诞生的，十一年（1922年）才迁到毗连南市的法租界的现址来。

当"八一三"炮声响起的时候，正在暑假期间，因为受到暂时的影响，一直延到十月初才开学，这是在预料中的，校舍经过了炮火的震撼与难胞的收容，校具、图书，受到相当的毁损，外埠的教授，因交通的阻碍，一部分不能来校，学生只剩了六七十人，可是在校长刘海粟先生的督导与同仁的努力之下，忍痛地坚决地上课了。

二、在艰苦中奋斗着

虽然受到这样的摧残，我们确信中国新兴艺术策源地上海美专和祖国一样在艰苦中奋斗着。

上海美专的行政组织于二十八年度（1939年），照部令加以调整，设教务、训导、总务三处，校长、会计二室，二十九年度（1940年），复将系科

增设及调整，现设三年制艺术教育（分图画音乐、图画劳作两组）及劳作、教育两专修科，收受高中或同等学校之毕业生，五年制国画、西画、图案、雕塑、建筑、音乐六组，又附设相当于高中程度之艺术师范科，以上均收受初中或同等学校之毕业生。为原有附设的高级艺术科学生升学便利起见，旧三年制国画、西画、图案、音乐四系，继续办理至三十一年度（1942年）下学期为止。现有教职员工四十九人（1940年），校长刘海粟先生，教务主任谢海燕先生，训导主任兼西画主任王远勃先生，秘书兼附设艺术师范科主任宋寿昌先生，会计主任兼总务主任黄启元先生，国画系主任王贤先生，图案系主任洪青先生，音乐系主任郭志超先生，艺术教育专科图画音乐组主任糜鹿萍先生，图画劳作组主任洪剑先生，劳作教育专修科主任姜丹书先生，附设高级艺术科主任倪贻德先生，各系重要教授有李健、谢公展、朱天梵、汪声远、陈士文、周贻白、麦欣、P.N.Mashin、刘塘熙、温肇桐、施狮鹏诸先生。学生共二百五十人，

校舍有观海阁、存天阁、海容斋三建筑，计国画、图案音乐教室二，西画、理论教室各三，机械工厂二，练琴室十一，办公处三，图画馆、游息室、教授室、会客室、陈列室、画廊、花圃、膳堂、厨房、浴室各一，职教员及男女学生宿舍三十，储藏室四，战前之美术馆与工艺馆所收藏名画、古物及工艺美术品，一部分陈于图书馆中。运动场地在南市，致无法使用。

学术研究在上海美专向来是极其努力的，如抗战以来各教授及高年级学生，分头有系统地从事各种有关艺术之专门研究与著作，经常举行学术演讲，出版校刊《美术界》及《中国历代名画大观》巨构，表现出研究的精神来。

上海美专的经费除教育部辅助费外，大部分为学生纳费，其收入总数较战前减少三分之一，而支出却增加十分之三，沪市物价日高，可是上海美专的同仁好似把物质的苦痛完全忘却，只是致力在民族文化的建设上，艺术青年的教育上，这种艰苦奋斗的精神，实在是值得提出的。

三、导师制的一些成果

在没有推行导师制之前的上海美专，他们训练学生，就采用这种分组训导的办法，像国画系的分山水、花卉人物诸组，音乐系的采主副科制，西画系的打破上级以教授来分教室等等，各以主科的主任教授为导师，不但学

术的传授和研究上可以较直接而亲切,而且思想和行动亦以时受主任教授亲炙而获得良好的效果。

二十九年度(1940年),教育部令各校实施导师制,上海美专便把过去的那种训导精神与方法强化在:一、指导学生生活,二、鼓励学术研究,三、适合实际环境诸原则之下进行指导各种课外活动,为训导中心,实施以来成效颇著。在这样的特殊环境之下,学生所能活动者,如成美剧社公演以民主意识为中心的话剧,铁流社研究并推行战时漫画和木刻,扫荡队时与校外作友谊的球赛,其他如音乐演奏会、音乐欣赏会、学期展览会、各系科级展览会、学生个人展览会及献金运动,寒衣代金微募等等,结果都还不错。

四、救难展览的几个镜头

大新公司的画厅内,挤满了很多人,争先恐后地在看着上海美专学生为来宾写像与剪影,这是他们在举行师生救难书画展览,时间是在二十八年(1939年)一月里。

这一个展览会中,陈列师生合作的六大幅连环油画《出奔》《怅望》《流离》《死亡》《救济》《光明在前面》,及其他书画作品五百余件,五月,上海文艺界在校长刘海粟先生的领导下,举行中国历代书画展览会,该校学生也尽了很大的助力。六月,复在大新画厅主办吴昌硕先生遗作展览会。在这几次会中,所得券资,除为上海难童教养院建院舍外,或捐上海难民救济协会,或充沪市医师公会作为医药救济。

二十八年(1939年)十一月刘海粟先生以宣扬祖国文化、慰问侨胞、救济难民的重要使命,应荷兰东印度侨胞之聘,偕其夫人南行,先后在巴达维亚、泗水、宝龙、万隆等处举行筹赈画展。在各地侨胞热烈的赞助之下,进行展览,盛况空前,所筹得之款,悉由当地慈善会汇交贵阳红十字会,救济难民,近日闻刘氏将有新加坡之行,主持画展,作更进一步的努力。

五、我们期待着美专

民族抗战已进行了四个年头,上海美专也在艰苦中奋斗了四个年头,深信该校同仁,一定要有坚强的意志、果断的毅力、刻苦的精神,来保卫这中国新兴艺术的策源地,作民族文化的再建设。

从上海美专的历史与目前的事业来看,他们已经奠定了民族艺术的基础,孕育了民族的新生文化种子。

炮火虽能把物质毁灭,可是民族精神是永远不会消灭的,因之上海美专在抗战胜利到来的时光,准备要实行下面的计划:一通盘筹划,另建新校舍。二充实内容和设备。三增设系科和附属学校。四资助员生出国考察,或留校研究。五彻底艺术运动等,务求更加圆满地达到创立目的。

(一)研究高深艺术,培养专门人才,发扬民族文化;

(二)造就艺术教育师资,培养国民人格,促进社会美育;

(三)造就工艺美术人才,辅助工商业,发展国民经济。

这是民族复兴以后文化上的必然要求,也是上海美专在民族文化上应负的使命。我们期待着祖国,我们期待着美专!

四、修正著作发明及美术奖励规则

出处:教育部1941年4月12日公布,1942年4月1日修正

第一条　教育部对于著作及科学技术发明与美术之奖励均依照本规则办理。

第二条　著作之奖励分:

(一)文学(包括文学论文、小说、剧本、词曲及诗歌)

(二)哲学

(三)社会科学

(四)古代经籍研究

发明之奖励分:

(一)自然科学

(二)应用科学

（三）工艺制造

美术之奖励分：

（一）绘图（包括中画、西画及图案等）

（二）雕塑

（三）音乐（包括乐曲及乐理等）

（四）工艺美术

第三条　教育部每年就本国学者之著作发明及美术制作中按照前条所称各类选拔若干种奖励之，每年办理事项奖励时，倘某类无可供选拔者，得暂缺之。

第四条　奖励之著作发明或美术作品以最近两年完成者为限。

第五条　著作发明及美术作品得奖者之候选人除教育部径行提出及学术审议委员推荐者外，原著作人发明者或美术制作者得自行申请。

第六条　申请奖励之著作须已经出版者其十万字以上之著作，因印刷困难尚未出版业经修正者亦得申请。

第七条　申请奖励之发明，必须详细叙明发明或发现经过，必要时并须呈缴图样及原发明品。

第八条　申请奖励之工业发明品，以合作修正奖励之工业技术暂行条例有关条文所规定并已获得专利证书者为限。

第九条　申请奖励之著作或发明，每人于每类中以一种作品申请为限。

第十条　属于下列各项之一者不在本规则所称专门著作之列：

（一）中小学教科用书。

（二）通俗读物。

（三）记录表册或报告说明。

（四）三人以上合编之著作。

（五）翻译外国人之著作。

（六）编辑各家之著作而无特殊之见解者。

（七）字典及辞书。

（八）讲演集。

第十一条　属于下列各项之一者不在本规则所称发明之列：

（一）无正确之学理根据及说明者。

（二）发明之程序不明或发明事项尚未完成者。

（三）他人已经发现之事项。

（四）无法试验或证实之事项。

第十二条　凡经提出或推荐及自行申请奖励之著作发明或美术作品均须缴送下列各件：

（一）说明书（式样附后）。

（二）原著作发明或美术作品。

（三）介绍书详载推荐人或介绍人对于该著作发明或美术品之意见。

（四）关于工业发明之专利证书。

第十三条　自行申请者之介绍书须由专家二人出具之，专家应合于下列资格之一者：

（一）曾任或现任专科以上学校校长、院长或教授，担任有关该项著作或发明之学科者。

（二）曾任或现任研究所之研究员、原系研究该项学科者。

（三）对于该项学科确有研究已有重要著作者。

第十四条　凡合于第四至第十三条之著作发明及美术作品，由学术审议委员会专门委员或另行聘请之专家审查之，不合者由会径行发还。

第十五条　经学术审议委员会专门委员及专家三人以上之审查认为合格者，提出学术审议委员会大会予以最后审查决定应否给奖。

第十六条　申请人对于审查不及格之作品提出疑难质问或在审查结果未发表前有所询问者，概不答复。

第十七条　凡推荐及自行申请之作品均于每年七月一日起至十二月底以前呈送教育部，以备审查。

第十八条　经学术审议委员会大会审查合格之各种著作发明及美术作品，由教育部依其价值每种给予二千元至一万元之奖金。

第十九条　申请奖励之著作发明及美术作品第一次未获奖金者，得将原作品详加修正再作第二次之申请，惟以一次为限。

第二十条　本修正规则自公布之日起施行。

附录二
图版目录

图 0-1　力群《鲁艺校景》套色木刻
图 0-2　鲁迅艺术学院木刻工作团《巩固与扩大进步的军队》套色木刻
图 0-3　1939年国立艺术专科学校部分师生在昆明校门口合影
图 1-1　宣传画《英勇的中国抗战士兵》
图 1-2　《鲁艺校刊》套色木刻
图 1-3　1937年12月国立杭州艺专师生在江西贵溪临时分校校门前留影
图 1-4　抗战期间的国立艺术专科学校校徽
图 1-5　1938年国立艺术专科学校高级职员班在沅江边毕业合影
图 1-6　1938年国立艺术专科学校在湖南沅陵送别林风眠校长时合影
图 1-7　1939年国立艺术专科学校在昆明办学
图 1-8　云南呈贡县安江村国立艺术专科学校校址
图 1-9　国立艺术专科学校部分师生在呈贡县安江村校园合影
图 1-10　《福建教育通讯》1940年第6卷第2期刊载《国立艺术专科学校开始招生》
图 1-11　吕凤子自画像
图 1-12　1940年国民政府以电报代聘吕凤子任国立艺术专科学校校长（中国第二历史档案馆全宗号5）
图 1-13　1941年夏国立艺术专科学校毕业生于璧山松林岗校门口合影
图 1-14　四川松林岗国立艺术专科学校校址

图 0-15　卢是1941年作木刻《四川松林岗国立艺专宿舍》,宿舍为三层碉楼
图 1-16　国立艺术专科学校校长陈之佛
图 1-17　1944年潘天寿校长与国立艺术专科学校师生在重庆盘溪合影
图 1-18　1945年国立艺专在重庆江北盘溪的图案教室
图 1-19　1938年国立艺专女生王文秋奔赴延安
图 1-20　1938年国立艺专毕业学生在湖南投笔从戎,参加抗日
图 1-21　1937年10月12日教育部电文
图 1-22　1929年上海美术专门学校第十八届春季开学典礼摄影留念照片
图 1-23　上海美专在上中国画课
图 1-24　"八一三"淞沪抗战爆发前的新华艺专校园一角
图 1-25　淞沪抗战爆发前的新华艺专校园篮球场
图 1-26　日军放火后,新华艺专校园化为一片废墟
图 1-27　全面抗战前苏州美术专科学校的教学大楼
图 1-28　战前武昌艺专水陆街教学大楼
图 1-29　1938年《教育通讯(汉口)》第23期刊登武昌艺术专科学校遭敌机狂炸的消息
图 1-30　万从木与西南美专学生
图 1-31　徐州艺专校舍旧址
图 1-32　抗日战争时期南京美术专科学校毕业文凭
图 1-33　白鹅画会绘画补习学校宣告结束停办启事
图 1-34　新华艺专校长徐朗西

图 1-35　1941年新华艺专颁发的毕业证书

图 1-36　白鹅画会创始人方雪鸪(左一)、陈秋草(中)、潘思同(右一)

图 1-37　白鹅画会附设白鹅绘画补习学校的登记表

图 1-38　颜文樑画像(何仲远速写)

图 1-39　苏州美专的学生在老师指导下画素描

图 1-40　1939年苏州美术专科学校颁发的毕业证书

图 1-41　武昌艺专在江津德感坝五十三梯的临时校址

图 1-42　李家桢《德感坝武昌艺专校址》木刻, 1940年代

图 1-43　1939年, 武昌艺术专科学校纪念建校十九周年师生合影

图 1-44　1941年4月13日武昌艺专成立二十一周年纪念照片

图 1-45　1945年4月13日武昌艺专建校二十五周年化装游行

图 1-46　武昌艺专校长唐义精像

图 1-47　李家桢《唐氏二兄弟——罹难的武昌艺专校长唐义精、教授唐一禾》木刻, 1944年5月8日

图 1-48　上海美术专科学校刘海粟校长像

图 1-49　上海美专校徽

图 1-50　上海美专代校长谢海燕教授像

图 1-51　上海美专人体画室

图 2-1　苏州美专分校同学、老师合影: 左起储元洵、胡久庵、黄幻吾、孙文林、黄觉寺

图 2-2　1942年任桂林榕门美术专科学校校长的马万里

图 2-3　郑明虹等筹备私立桂林美专

图 2-4　马万里《红叶鸡雏》(1942年)
图 2-5　1936年马万里(左二)在广西南宁举办画展
图 2-6　1941年桂林美术专科学校的学生会合影,前排左四为阳太阳
图 2-7　阳太阳自画像
图 2-8　初阳美术学院部分师生合影
图 2-9　1944年阳太阳与柳亚子、田汉、李白凤、朱荫农等人合影
图 2-10　阳太阳在桂林作山水画
图 2-11　阳太阳《古桥林荫图》中国画
图 2-12　吕凤子与私立正则艺术专科学校学生合影
图 2-13　正则绘绣专业学生陈显英的毕业证书
图 2-14　乱针绣《杨守玉肖像》
图 2-15　杨守玉乱针绣《欧洲少女像》
图 2-16　立风艺术专科学校校长胡献雅像
图 2-17　1943年8月8日《民国日报》刊登私立立风艺专招生广告(右下)
图 2-18　《民国日报》刊登立风艺专迁移校址启事
图 2-19　胡献雅《立风艺专二舍一部》水彩画
图 2-20　江西省政府主席曹浩森的亲笔题词"已立立人"
图 2-21　胡献雅1945年作《泰和小景》水彩画
图 2-22　立风艺术专科学校学生木刻作品《挖战壕》
图 2-23　立风艺术专科学校学生木刻作品《擦枪》
图 2-24　胡献雅《庐山含鄱口》中国画

图 2-25　胡献雅1944年作中国画《历尽人间劫》
图 2-26　高剑父与广东省立艺术专科学校教授在广东省立艺术专科学校大门前合影
图 2-27　《大公报》(桂林版)1942年7月31日第3版刊登《粤省立艺专在桂招考新生》新闻
图 2-28　《乐风》1943年第3卷第1期刊载广东省立艺术院奉令改为艺术专科学校的文献
图 2-29　广东省立艺术专科学校校长丁衍镛像
图 2-30　广西省立艺术专科学校大门
图 2-31　1943年徐悲鸿与中国美术学院部分副研究员在青城山合影
图 2-32　中国美术学院研究员工作计划表
图 2-33　陈晓南、张安治、张蒨英、吴作人、费成武合影
图 2-34　重庆盘溪石家花园——中国美术学院院址
图 2-35　1945年徐悲鸿等人在重庆中国美术学院(重庆盘溪石家花园)。左起：廖静文、徐悲鸿、张葳(张安治长女)、周千秋、佚名、佚名、张安治、张苏予、佚名、宗其香
图 2-36　东南联大校长何炳松像
图 2-37　1942年在何炳松校长的指示下谢海燕设计的东南联大校徽
图 2-38　国立英士大学校徽
图 2-39　1944年潘天寿出任国立艺术专科学校校长,离开前与国立英士大学艺术专修科的师生合影

图2-40　艺术专修科代理主任陈士文像
图2-41　国立英士大学校门
图2-42　1935年李有行在巴黎与留法同学合影(右起李有行、吕斯百、常书鸿、王临乙)
图2-43　沈福文《蝉纹花斛》漆器
图2-44　1945年3月,吴作人、庞薰㻛、雷圭元、秦威、丁聪、沈福文等在成都"现代美术展览"场门前合影
图2-45　李有行《池塘风景》水彩画
图2-46　雷圭元像
图2-47　庞薰㻛像
图3-1　鲁迅艺术学院创立缘起
图3-2　1938年夏天,鲁迅艺术学院全体师生在延安北门外云梯山麓开学
图3-3　1938年延安鲁艺原址
图3-4　延安鲁迅艺术学院院长吴玉章到院讲课
图3-5　延安鲁迅艺术学院副院长周扬像
图3-6　1945年延安鲁迅艺术学院美术系部分教师合影
图3-7　1940年鲁艺美术系教师合影。前排左起:王式廓、马达、胡考、华君武、胡蛮;后排左起:蔡若虹、王曼硕、力群、江丰
图3-8　鲁迅艺术学院美术系学生在刻木刻
图3-9　鲁艺美术系师生在野外写生
图3-10　鲁迅艺术学院美术系师生在新建的画室里画石膏像
图3-11　王式廓在给鲁艺美术系学生上课

图 3-12　鲁艺美术部部长江丰《自画像》木刻
图 3-13　鲁艺美术系师生合影
图 3-14　鲁艺美术系第二届学员罗工柳与杨筠在延安合影
图 3-15　1944年出版的《鲁艺木刻选》
图 3-16　古元的木刻《割草》
图 3-17　19世纪法国巴比松派画家米勒的油画《拾穗者》
图 3-18　胡一川的套色木刻《破坏交通》
图 3-19　丘东平(左一)在十九路军
图 3-20　《江淮日报》刊登华中鲁艺筹委会启事
图 3-21　许幸之自画像(油画)
图 3-22　许幸之编写的《绘画入门》
图 3-23　许幸之《绘画入门》内页的抗战宣传画
图 3-24　华中鲁艺美术系教师庄五洲
图 3-25　许幸之木刻
图 3-26　吴耘1941年作木刻《快收快打快碾》
图 3-27　莫朴木刻《斗争在苏北敌后》
图 3-28　芦芒的木刻
图 3-29　1940年元旦晋东南鲁迅艺术学校在山西武乡县下北漳村成立时的师生合影
图 3-30　晋东南鲁艺分校校址
图 3-31　晋东南鲁艺分校出版的《鲁艺校刊》创刊号
图 3-32　1940年鲁迅艺术学校在下北漳村举办的第一届毕业学员美术展览会第一会场合影
图 3-33　陈铁耕木刻

图 3-34　1941年鲁迅艺术学校毕业证书
图 3-35　鲁迅艺术文学院晋西北分院校址
图 3-36　晋东南民族革命艺术学校校长戎子和与训育主任赵迪之合影
图 3-37　延安东郊桥儿沟东山延安部队艺术学校全景
图 3-38　"部队艺术学校"校长莫文骅(左一)
图 3-39　"部队艺术学校"漫画教师华君武(左一)
图 3-40　延安部队艺术学校美术队学生在上素描人物写生课
图 3-41　八路军留守兵团政治部宣传画
图 4-1　全木协湘分会举办木刻函授班文献
图 4-2　浙江战时木刻研究社社长孙福熙像
图 4-3　浙江战时木刻研究社主办木函班征求会员,载《战画》1939年第8期
图 4-4　李桦《木刻运动的新认识》,载《战时木刻半月刊》1939年第2卷第2期
图 4-5　木刻函授班标牌
图 4-6　夏子颐的木刻《指挥作战》
图 4-7　《战时木刻半月刊》1939年第2卷第2期载《木函班结束后告全体社友》
图 4-8　《战时木刻半月刊》载陈新石、杨桂森、俞菊生《三月份书面讨论文选:我参加木刻函授班后的感想》
图 4-9　中华木刻函授班招生简章
图 4-10　白燕艺术学社编印的木刻运动报刊
图 4-11　野夫《流动铁工厂》木刻

图 4-12　暑期绘画专修社征求社员广告
图 4-13　金逢孙的木刻《中国站起来了》,载《新青年》1939年第2卷第3期
图 4-14　育才学校校徽
图 4-15　育才中学绘画教室
图 4-16　育才学校创办人陶行知像
图 4-17　伍必端《血的仇恨》木刻
图 4-18　1942年1月12日《新华日报》刊登了私立育才学校绘画组编的《抗敌儿童画展特刊》
图 4-19　育才中学出版的木刻画册《幼苗集》
图 4-20　伍必端《陶行知像》木刻
图 4-21　1939年育才学校绘画组在老师陈烟桥、张望的指导下学习木刻(最右印木刻者为伍必端,后排右边木刻习作选贴前站立者为张望)
图 4-22　育才学校驻印度代表陶晓光像
图 4-23　廖冰兄的漫画《他又占领一块地方了》
图 4-24　军委会漫画宣传队在农村举办巡回漫画展
图 4-25　陈执中漫画著作
图 4-26　叶浅予(前排正中)、张光宇(前排右三)、丁聪(前排右一)等与香港漫画训练班的学生合影(1938年)
图 4-27　战时绘画训练班木刻课老师黄新波像
图 4-28　1945年抗战时期在重庆的沈同衡(前排左一)与张光宇(前排左二)、特伟(前排左三)、叶浅予(前排左四)等漫画家在展厅合影

图5-1 　南京高等师范学校大门
图5-2 　江苏省立第四师范学校特设艺术专修科全体教职员学生合影
图5-3 　20世纪30年代国立中央大学师范学院艺术专修科教学楼
图5-4 　《教育部公报》1938年第10卷第8期公布教育部《师范学院规程》
图5-5 　艺术史论家滕固(左二)与刘海粟(左一)等人合影
图5-6 　1941年7月教育部颁布师范学校教学科目及各学期每周各科教学时数表
图5-7 　1941年7月教育部颁布师范学校各组选修科目每周教学时数表
图5-8 　《广西省政府公报》1943年第1661期刊发《师范学校美术课程标准》
图5-9 　《广西省政府公报》1943年第1661期刊发《简易师范学校美术课程标准》
图5-10 　《广西省政府公报》1943年第1661期刊发《师范学校美术(选科)课程标准》
图5-11 　满谦子像
图5-12 　1938年7月徐悲鸿为广西省会国民基础学校艺术师资训练班同学录题字:"亲爱精诚"
图5-13 　"广西全省中学艺术教师暑期讲习班"教师张安治书法
图5-14 　广西省会国民基础学校艺术师资训练班高美组结业同学合影

图 5-15　广西省会国民基础学校艺术师资训练班同学合影
图 5-16　《音乐与美术》创刊号封面
图 5-17　徐杰民木刻《游击队员》
图 5-18　张景德木刻《那怕那山高水又深》
图 5-19　1939年广西省艺术师资训练班学员在进行抗日宣传
图 5-20　广西省艺术师资培训班在漓江边举办抗敌宣传画流动展
图 5-21　张安治自画像
图 5-22　国立重庆师范学校教学楼
图 5-23　1944年常书鸿、王临乙、黄显之、秦宣夫(右起)于重庆凤凰山合影
图 5-24　陕甘宁边区高级师范学校教学计划表
图 5-25　陕甘宁边区初级师范学校教学计划表
图 5-26　国立中央大学校徽
图 5-27　国立中央大学(现东南大学)校园
图 5-28　国立中央大学教育学院艺术专修科全体师生合影
图 5-29　1941年国立中央大学院系设置一览表
图 5-30　1942年6月29日中央大学艺术系师生在重庆欢迎徐悲鸿返校合影
图 5-31　徐悲鸿素描自画像
图 5-32　国立中央大学艺术系学生上人体写生课
图 5-33　黄显之油画
图 5-34　张书旂的中国画《双鸽桃花图》
图 5-35　宗其香《重庆夜景》水墨画

图5-36　宗其香《重庆朝天门码头夜景》水墨画1939

图5-37　年中央大学艺术专修科教师聘任书

图5-38　1938年吴作人(后排正中梳小分头者)与中央大学师范学院艺术系部分师生在嘉陵江上合影

图5-39　1945年,陈之佛、徐悲鸿、傅抱石、黄显之等教授与中央大学艺术学系四五届学生合影

图5-40　徐悲鸿、傅抱石、陈之佛等教授与中央大学艺术学系师生合影

图5-41　古楳《国立社会教育学院》,载《中华教育界》1947年复刊1第6期

图5-42　社会艺术教育学系教授乌叔养像

图5-43　1928年《星期画报》载乌叔养的油画作品

图5-44　乌叔养《梳妆的女孩》油画

图5-45　乌叔养《红衣女》油画

图5-46　乌叔养在上课

图6-1　姜丹书与美术界名宿在上海宴会上合影(前排左起王济远、朱屺瞻、谢公展、江小鹣、丁悚、杨清磬、钱瘦铁。后排左起滕固、张辰伯、戈公振、徐心芹、姜丹书)

图6-2　徐悲鸿及其中国画作品《九方皋》

图6-3　徐悲鸿向友人展示讲解自己创作的中国画《巴之贫妇》

图6-4　张书旂创作的中国画《桃花群鸽图》

图6-5　张书旂创作的中国画《百鸽图》局部

图6-6　宗其香《山城之夜》(1944年作)

图 6-7　宗其香创作的国画《嘉陵江船运码头》
图 6-8　正则艺术专科学校校长吕凤子像
图 6-9　吕凤子校长画像
图 6-10　吕凤子在重庆正则蜀校与学生一起合影
图 6-11　吕凤子《庐山云》水墨画
图 6-12　吕凤子《四阿罗汉》中国画
图 6-13　姜丹书像
图 6-14　姜丹书《美术史》
图 6-15　姜丹书《美术史参考书》
图 6-16　姜丹书《艺用解剖学》
图 6-17　姜丹书《透视学》
图 6-18　姜丹书《溪山流水图》
图 6-19　谢海燕(左一)与潘天寿合影
图 6-20　谢海燕创作的中国画《金鱼睡莲》
图 6-21　谢海燕教授画像
图 6-22　谢海燕教授创作的中国画《黄山百合花》
图 6-23　国立杭州艺专教务长林文铮教授像
图 6-24　林文铮(中)与林风眠(左)、吴大羽(右)合影
图 6-25　国立艺专教授吴大羽像
图 6-26　1943年上海《良友》画报第88期刊登吴大羽的油画
　　　　《女孩坐像》
图 6-27　吴大羽(左二)夫妇与赵无极(左一)夫妇合影
图 6-28　吴大羽《色草》油画
图 6-29　国立艺术专科学校校长滕固像

图 6-30　滕固博士毕业照
图 6-31　滕固颁布的国立艺专校训——"博约弘毅"
图 6-32　云南呈贡县安江村国立艺专校园内景
图 6-33　国立艺专教务长方干民像
图 6-34　方干民创作的油画《西湖晚秋》
图 6-35　《新闻报》1941年5月24日刊《滕固病逝》
图 6-36　国立艺专部分师生在安江村教室外合影
图 6-37　滕固《唐宋绘画史》
图 6-38　滕固《中国美术小史》

附录三
主要参考资料

一、著作

[1] 沈云龙主编:《中华民国第二次教育年鉴》,文海出版社1948年出版。

[2] 《艺术教育重要法令》,教育部社会教育司1942年1月编印。

[3] 王扆昌主编:《中华民国三十六年中国美术年鉴》,上海中国图书杂志公司1948年出版。

[4] 章咸、张援编:《中国近现代艺术教育法规汇编(1840—1949)》,教育科学出版社1997年出版。

[5] 《中国艺术院校简史集》,浙江美术学院出版社1991年出版。

[6] 中国第二历史档案馆编:《中华民国史档案资料汇编》(第二辑),江苏古籍出版社1991年出版。

[7] 稼鑫圭、童富勇、张守智编:《中国近代教育史资料汇编·实业教育师范教育》,上海世纪出版股份有限公司、上海教育出版社2007年出版。

[8] 潘懋元、刘海峰编:《中国近代教育史资料汇编·高等教育》,上海教育出版社1993年出版。

[9] 朱有瓛主编:《中国近代学制史料》,华东师范大学出版社1989年出版。

[10] 《陕甘宁边区参议会文献汇辑》,科学出版社1958年出版。

[11] 陕甘宁边区政府办公室编印:《陕甘宁边区教育方针》,1944年出版。

[12] 宋忠元编:《艺术摇篮》,浙江美术学院出版社1988年出版。

[13] 吴冠中、李浴等:《烽火艺程》,中国美术学院出版社1998年出版。

[14] 中国美术学院校友总会:《漫歌怀记:中国美术学院八十华诞回忆录》,中国美术学院出版社2008年出版。

[15] 钟敬之:《延安鲁艺——我党创办的一所艺术学院》,文物出版社1981年出版。

[16] 《延安文艺丛书》编委会编:《延安文艺丛书·文艺史料卷》,湖南文艺出版社1987年出版。

[17] 孙新元、尚德周编:《延安岁月:延安时期革命美术活动回忆录》,陕西人民美术出版社1985年出版。

[18] 王元培:《抗战时期的延安鲁艺》,广西师范大学出版社1995年出版。

[19] 朱泽:《新四军的艺术摇篮》,江苏文艺出版社1992年出版。

[20] 阮荣春、胡光华:《中华民国美术史》,四川美术出版社1992年出版。

[21] 阮荣春、胡光华:《中国近现代美术史》,天津人民美术出版社2005年出版。

[22] 朱伯雄、陈瑞林:《中国西画五十年(1898—1949)》,人民美术出版社1989年出版。

[23] 刘伟冬、黄惇主编:《上海美专研究专辑》,南京大学出版社2010年出版。

[24] 南京艺术学院校史编写组:《南京艺术学院史(1912—1992)》,江苏美术出版社1992年出版。

[25] 马海平:《图说上海美专》,南京大学出版社2012年出版。

[26] 刘伟冬、黄惇主编:《苏州美专研究专辑》,南京大学出版社2012年出版。

[27] 广西艺术学院院史编写组:《广西艺术学院院史》,广西艺术学院2008年印行。

[28] 杨益群:《抗战时期桂林美术运动》,漓江出版社1995年出版。

[29] 《广西通志文化志》编辑室编:《广西文化志·广西美术》,《广西通志文化志》编辑室1987年出版。

[30] 林文霞:《现代美术家:画论·作品·生平——颜文樑》,学林出版社1982年出版。

[31] 王震、荣君立编:《汪亚尘的艺术世界》,民主与建设出版社1995年出版。

[32] 《汪亚尘艺术文集》,上海书画出版社1990年出版。

[33] 王震编:《徐悲鸿文集》,上海画报出版社2005年出版。

[34] 广西美术出版社编:《阳太阳艺术文集》,广西美术出版社1992年出版。

[35] 《新华艺专本校简史》,1939年印行

[36] 李桦、李树声、马克编:《中国新兴版画运动五十年》,辽宁美术出版社1982年出版。

[37] 桂林市文化研究中心、广西桂林图书馆编:《桂林文化大事记(1937—1949)》,漓江出版社1987年出版。

[38] 黎智总纂、彭义智主编,武汉地方志编纂委员会主编:《武汉市志·教育志》,1991年出版。

[39] 教育部1946年6月编:《修正师范学校课程标准》,《师范学校美术课程标准》,载章咸、张援编:《中国近现代艺术教育法规汇编(1840—1949)》,教育科学出版社1997年出版。

[40] 一凡编:《抗战中广西的动态》,上海抗战编辑社1938年出版。

[41] 尚辉:《颜文樑研究》,江苏美术出版社1993年出版。

[42] 艾克恩主编:《延安城头望柳青》,文化艺术出版社1991年出版。

[43] 王洪华、郭汝魁主编:《重庆文化艺术志》,重庆市文化局2001年出版。

[44] 吴惠龄、李壑:《北京高等教育史料》第一集(近现代部分),北京师范学院出版社1992年出版。

[45] 政协云南省委员会文史资料委员会编:《云南文史资料选辑》第35辑,1989年出版。

[46] 姜丹书:《姜丹书艺术教育杂著》,浙江教育出版社1991年出版。

[47] 韶关市政协文史委员会编:《韶关文史资料(第4辑)》,1985年出版。

[48] 沃渣编:《新美术论文集》第一集,东北书店牡丹江分店1947年印行。

[49] 《幼苗集》第二集,育才学校1942年出版。

[50] 赵世铭编:《穗美十七年》(内部资料),香港永翔公司1991年出版。

[51] 丹阳市政协文史资料委员会编:《吕凤子纪念文集》,江苏人民出版社1993年出版。

[52] 朱亮:《吕凤子传》,南京出版社1992年出版。

[53] 吕去病主编:《吕凤子文集》,天津人民美术出版社2005年出版。

[54] 丹阳吕凤子学术研究会主编:《吕凤子研究文集》(第一辑、第二辑、第三辑),江苏南洋印务集团有限公司1993年印刷。

[55] 崔运武:《中国师范教育史》,山西教育出版社2006年出版。

[56] 袁熙旸:《中国艺术设计教育发展历程研究》,北京理工大学出版社2003年出版。

[57] 吴作人:《吴作人文选》,安徽美术出版社1988年出版。

[58] 贺志强、张来斌、段国超等主编:《鲁艺史话》,陕西人民出版社1991年出版。

[59] 艾克恩编:《延安文艺运动纪盛》,文化艺术出版社1987年出版。

[60] 艾克恩编:《延安文艺回忆录》,中国社会科学出版社1992年出版。

[61] 中华全国文学艺术工作者代表大会宣传处编:《中华全国文学艺术工作者代表大会纪念文集》,新华书店1950年出版。

[62] 孙国林、曹桂芳编著:《毛泽东文艺思想指引下的延安文艺》,花山文艺出版社1992年出版。

[63] 孙新元、尚德周:《延安岁月:延安时期革命美术活动回忆录》,陕西人民美术出版社1985年出版。

[64] (美)埃德加·斯诺:《红星照耀中国》,河北人民出版社1992年出版。

[65] 曲士培:《抗日战争时期解放区高等教育》,北京大学出版社1985年出版。

[66] 李宝泉主编:《鲁迅美术学院校友录》,1998年鲁迅美术学院纪念建校六十周年内部资料。

[67] 黄仁柯:《鲁艺人——红色艺术家们》,中共中央党校出版社2001年出版。

[68] 孙志远:《感谢苦难——彦涵传》,人民文学出版社1997年出版。

[69] 辽宁延安文艺学会编:《鲁艺在东北》,辽海出版社2000出版。

[70] 土昙:《延安干部的熔炉——延安时期的干部学校》,陕西人民教育出版社1991年出版。

[71] 中国延安鲁艺校友会主编:《中国革命文艺的摇篮》,1998年出版。

[72] 冷梦:《沧海风流》,四川文艺出版社1996年出版。

[73] 邓白:《邓白美术文集》,浙江美术学院出版社1992年出版。

[74] 杜成宪、丁钢主编:《20世纪中国教育的现代化研究》,上海教育出版社2004年出版。

[75] 《中国师范教育通览》(上、中、下),东北师范大学出版社1998年出版。

[76] 李伟主编:《摇篮情军旅爱:延安、东北、中南部队艺术学校纪念文集》,长征出版社1995年出版。

[77] 李华兴主编:《民国教育史》,上海教育出版社1997年出版。

[78] 韶关市政协文史委员会:《韶关文史资料(第4辑)》,1985年出版。

[79] 杭州市教育委员会编纂:《杭州教育志1028—1949》,浙江教育出版社1994年出版。

[80] 《吴冠中人生小品》,花山文艺出版社2001年出版。

[81] 赵无极、弗朗索娃:《赵无极中国讲学笔录》,广西美术出版社2000年出版。

[82] 朱朴:《颜文樑先生年谱》,《上海美术通讯》,上海书画社1982年10月版第13期。

[83] 《中国师范教育100年》,中国工人出版社1999年出版。

[84] 《陕甘宁边区施政纲领》,《陕甘宁边区参议会文献汇辑》,科学出版社1958年出版。

[85] 沈宁编著:《滕固年谱长编》,上海书画出版社2019年出版。

[86] 吴冠中:《安江村》,载《吴冠中文丛》第7卷,团结出版社2008年出版。

[87] 丁天缺:《顾镜遗梦》,香港天马出版有限公司2005年出版。

[88] 王曼硕:《绘画和现实生活的关系——介绍延安鲁艺美术系的绘画教育》,载沃渣编《新美术论文集》第一集,东北书店牡丹江分店1947年印行。

[89] 孙旗:《由繁而简的绘画哲学——兼述方向教授创作五十年回顾展》,载台湾省立美术馆编辑委员会:《方向教授创作五十年回顾画展》,台湾省立美术馆出版1992年出版。

[90] 张书旂:《我的艺术生涯》,载《张书旂画选》,人民美术出版社1995年出版。

[91] 刘汝醴:《奠定新美术基础的徐悲鸿先生》,《纪念徐悲鸿诞辰100周年》,中国和平出版社1995年出版。

[92] 邓白:《吕凤子先生传略》,载《艺术摇篮》,浙江美术学院出版社1988年出版。

[93] 艾中信:《怀念张书旂先生》,载《张书旂画选》,人民美术出版社1995年出版。

二、期刊与历史档案

[1]《美术界》1939年第1期
[2]《教育通讯》1938—1945年
[3]《战时木刻半月刊》1939—1940年
[4]《广西教育通讯》1939—1945年
[5]《教育杂志》1938—1945年
[6]《新华日报》1938—1945年
[7]《新中华报》1940—1945年
[8]《解放日报》1940—1946年
[9]《申报》1938—1949年
[10] 1946年12月《艺浪》第4卷第1期
[11]《长城月刊》1938—1945年
[12]《中央日报》1937—1949年
[13]《华侨日报》1937—1949年
[14]《救亡日报》1938—1945年
[15]《抗敌报》1938—1945年
[16]《青年音乐》1938—1945年
[17]《战时敌后画刊》1938—1945年
[18]《战时木刻半月刊》1939—1940年
[19]《社教与抗战》1938—1945年
[20]《音乐与美术》1938—1945年
[21]《抗战文艺》1939—1945年
[22]《广西日报》(桂林版)1937—1945年
[23]《力报》1937—1945年
[24]《国立中央大学校刊》1937—1949年

[25]《良友》1931—1945年

[26]《音乐与美术》1938—1945年

[27]《艺苑》1983—2000年

[28]《美术与设计》2001—2021年

[29]《美术》1960—2020年

[30]《美术观察》1996—2020年

[31]《艺术百家》1990—2020年

[32]《新美术》1980—2020年

[33]《艺术探索》2000—2020年

[34]《新美术》1980—2020年

[35]《中国美术报》1985—1997年

[36]《文艺研究》1982—2020年

[37]《上海美专关于该校地处安全地带可接受外地转学、借读生等致南京教育部快电(1937年8月22日)》,选自上海市档案馆《抗战时期上海美专有关校务的文件》,档案号Q520-1-19。

[38]《桂林榕门美术专科学校招生简章》,广西省立梧州女子中学《本校关于纪念、集会、节假日放假、举行运动比赛、演讲会等的布告》,广西壮族自治区档案馆,1944。

[39] 1940年国民政府以电代聘吕凤子任国立艺术专科学校校长,中国第二历史档案馆全宗号五。

[40] 师范学院艺术学系:《呈为师范学院艺术学系主要课目不能减少学分缘山备文仰祈鉴核准予备案》,国民政府教育部档案山中国第二历史档案馆藏,全宗号五,案卷号23170。

三、历史文献与研究论文

[1] 虚室:《抗战以来的国立艺专》,《教育杂志》1941年第31卷第1期。

[2] 张颖:《延安的鲁迅艺术学院》,《通讯网》1939年第1卷1期。

[3] 谢小云:《杭州艺专到了昆明》,《学校春秋》1939年复刊1第1期。

[4]《美术界动态:国内:国立艺专迁址》,《美术界》1940年第1卷第3期。

[5] 吕斯百:《艺术学系之过去与未来》,载《国立中央大学艺术学系讯》1943年。

[6]《中大艺术科改为师范学院艺术系》,《教育通讯(汉口)》1941年第4卷第23期。

[7] 汪子美:《现阶段的美术教育》,《抗战时代》1941年第3卷第2期。

[8] 吕斯百:《中央大学艺术系课程概况》,《学识》1947年第1卷第5-6期。

[9] 其弘:《武昌艺专特写》,《浙江青年旬刊》1940年第1卷第15期。

[10] 其弘:《抗战中的武昌艺专》,《民意周刊(1937年)》1941年第14卷第170期。

[11]《武昌艺术专科学校被敌机狂炸》,《教育通讯(汉口)》1938年第23期。

[12] 漫协港分会主办漫画研究班开课[N].大公报(香港),1940-3-13(6).

[13] 虞复:《抗战以来的上海美专》,《教育杂志》1943年第31卷第1期。

[14] 《美术界动态:上海美专增辟画廊》,《美术界》1940年第1卷第3期。

[15] 《期刊介绍:美术与音乐月刊》(创刊号至第三期),广西艺术师资训练班音乐与美术月刊社编辑兼发行《图书季刊》1940年新2第3期。

[16] 《战时美术界的回顾与战后美术界的展望》,1948年2月14日广州《中山日报》。

[17] 《上海的艺术教育》,《申报》1938年12月8日。

[18] 孙福熙:《中国的艺术如何生根着土(在广西省艺术师资训练班讲演)》,《音乐与美术》1942年第3卷第4-6期。

[19] 黄觉寺:《颜文樑与苏州美专》,《艺文画报》1947年第2卷第4期。

[20] 四川省立技艺专科学校:《四川省立技艺专科学校教学方案》,《技与艺》1941年第1期。

[21] 成都高级工艺职业学校编:《四川省立成都高级工艺职业学校概况》1940年。

[22] 李叶:《初阳淡写》,《力报》1944年2月27日第4版。

[23] 《高剑父等在粤筹设中国美术学院》,《新闻报》1946年9月18日第11版。

[24] 徐悲鸿:《中国美术学院筹备志感》,重庆《中央日报》1944年2月22日刊。

[25] 《艺坛小消息:国立艺术专科学校于五月十日为该校创立周年纪念》,《新民报半月刊》,1939年第1卷第1期。

[26] 《国立艺术专科学校校长易人》,《教育通讯(汉口)》,1938年第17期。

[27]《教育消息：国立艺术专科学校迁璧山》，《教育通讯(汉口)》1940年第3卷第47期。

[28]《教育消息：吕凤子继任国立艺术专科学校校长》，《教育通讯(汉口)》1940年第3卷第46期。

[29]《广东省立艺术院奉令改为艺术专科学校》，《乐风》1943年第3卷第1期。

[30]《广西省立音乐戏剧馆艺术师资训练班招生简则》，《广西日报》(桂林版)1939年6月28日。

[31]《广西省会国民基础学校艺术师资训练班组织大纲》，《广西省政府公报》第54期，1938年1月14日出版。

[32]《桂林广西省立艺术师资训练班：已奉命结束》，《青年音乐》1942年第1卷第5期。

[33]《教育消息：颁布艺术师资训练班办法》，《广西教育通讯》1939年第1卷第3期。

[34] 赵之良：《上海美术专科学校》，《读书青年》1937年第2卷第8期。

[35]《教育消息：(五)艺术师资训练班举办毕业成绩展览》，《广西教育通讯》1940年第1卷第11–12期。

[36]《政令：教育：廿七年一月教字第一七五号代电令发省会基础学校艺术师资训练班组织大纲》，《广西省政府公报》1938年第54期。

[37]《各系简讯：社会艺术教育学系：本院原设有社会艺术教育专修科》，《国立社会教育学院院刊》1947年本院成立六周年院庆特辑。

[38] 吕斯百：《艺术与建国》，《新民族》1938年第2卷第16期。

[39]《艺术系编印系友通讯·吕斯百教授撰发刊词》，《国立中央大学校刊》1948年复员后第48期。

[40] 吕斯百:《艺术教育》,《文史杂志》1944年第3卷第3/4期。

[41] 《延安行:中共之"延安大学",包括"抗日大学"及"鲁迅艺术学院"》,《艺文画报》1947年第1卷第10期。

[42] 荒煤、梅行、黄钢:《关于敌后文艺工作的意见:"鲁艺"文艺工作团集体写作》,《抗战文艺》1940年第6卷第2期。

[43] 《在陕北延安的鲁迅艺术学院,世界唯一山洞学府》,《电声(上海)》1939年第8卷第1期。

[44] 《编者按:本刊是近接到读者来信询问关于苏北抗大鲁艺各校招生详情及去苏北路线者过多》,《学习》1941年第4卷第6期。

[45] 邓友民:《鲁迅艺术学院访问记》,《华美》1938年第1卷第5期。

[46] 《抗战中的鲁迅艺术学院》,《教育杂志》1939年第29卷第2期。

[47] 萧英:《鲁迅艺术学院的轮廓画》,《战斗》1938年第32期。

[48] 寿岷:《陕北的鲁迅艺术学院》,《新语周刊》1938年第1卷第5期。

[49] 《鲁艺学院举行展览会》,《新中华报》1938年第459期。

[50] 沙可夫:《鲁迅艺术学院创立缘起》,参看徐一新《艺术新园地是怎样开辟的》,《新中华报》1939年5月10日。

[57] 徐一新:《鲁艺的一年》,《文艺突击》1939年新1第1期。

[58] 《美术界动态:鲁艺近讯》,《美术界》1940年第1卷第3期。

[59] 《延安的鲁迅艺术学院》,《新中国文艺丛刊》1939年第3期。

[60] 洪流:《茁壮中的鲁迅艺术学院》,《青年知识(上海)》1940年第1卷第7期。

[61] 庄栋:《窑洞里的"艺术之宫":记鲁迅艺术学院》,《中学生》1939年第8期。

[62] 伯滋:《鲁迅艺术学院》,《剧场艺术》1940年第2卷第6-7期。

[63] 美子:《回忆鲁迅艺术学院》,《读者》1946年第4期。

[64] 可任:《鲁迅艺术学院在延安》,《摩登半月刊:文化的、趣味的大众读物》1939年第1卷第4期。

[65] 黎觉奔:《从"扩大鲁迅艺术学院运动"说起》,《新中华报》1938年第456期。

[66] 《简覆:漱石,春旭两先生:关于苏北的鲁迅艺术学院华中分院招生的事情》,《学习》1941年第3卷第12期。

[67] 沙:《边区文化(第七期):告关心鲁迅艺术学院的朋友们》,《新中华报》1938年第441期。

[68] 柯仲平:《边区文化(第四期):是鲁迅主义之发展的鲁迅艺术学院》,《新中华报》1938年第430期。

[69] 《艺术消息:国立中央大学艺术科聘请新教授》,《中国美术会季刊》1936年创刊号。

[70] 《教育消息:国立艺术专科学校开始招生》,《福建教育通讯》1940年第6卷第1-24期。

[71] 洪毅然:《祝教育部美术教育委员会成立》,《战时敌后画刊》第14期。

[72] 思琴:《漫谈艺术教育问题》,《音乐与美术》1940年5月第5期。

[73] 《信箱:艺术专科学校的情形谢光照(谨启),赵仲年》,《学生之友》1942年第5卷第1-2期。

[74] 雷圭元:《回溯三十年来中国之图案教育》,国立艺术专科学校第廿年校庆特刊,1947年出版。

[75] 同衡:《参加绘画训练班开学典礼有感——希望于绘训班同学者》,《桂林晚报》1939年11月20日。

[76] 莞尔:《闲话美专生活(学校生活)》,《莘莘月刊》1945年第1卷第2期。

[77]《上海美专内迁部分复员》,《教育通讯月刊》1946年第1卷第10期。

[78]《美专第六次木刻研究会速写》,《木刻艺术》1946年第1期。

[79]《美专义卖扇面感言》,《艺文画报》1947年第2卷第1期。

[80]《教育文化消息:郑明虹等筹办私立桂林美专》,《国民教育指导月刊(桂林)》1941年第1卷第3期。

[81]《武昌艺术专科学校学生主办募捐慰劳前方将士音乐会》,《音乐教育》1937年第5卷第1期。

[82] 齐人:《漫谈抗战美术教程》,《长城月刊》1942年第2卷第5-6期。

[83] 常书鸿:《美术与美术教育》,《教育通讯周刊》1941年第4卷第49-50期。

[84] 姜蕴刚(讲),王维明(笔记):《艺术哲学:在四川省立艺术专科学校周会讲演》,《时代文学》1948年第1卷第1期。

[85] 药眠:《路上的先行者》,《广西日报》1944年1月9日刊。

[86] 卓庵:《调查:国立中央大学艺术科概况》,《中国美术会季刊》1936年第1卷第2期。

[87]《中央大学艺术科》,《教与学》1941年第6卷第5-6期。

[88]《艺术家答问:国立北平艺术专科学校……徐悲鸿,吴作人,叶浅予(等)》,《现代知识(北平)》1948年第3卷第1期。

[89]《文化圈:艺术家穆家麒,自本学期始任国立艺术专科学校美术史及雕刻史教授等》,《中华周报(北京)》1945年第2卷第11期。

[90] 《教育法令：教育部美术教育委员会章程》,《教育通讯周刊》1941年第4卷第2期。

[91] 《教育消息：苏州美术专科学校在沪复课》,《教育通讯(汉口)》1940年第3卷第13期。

[92] 熊文黛:《武昌艺术专科学校唐校长义精教授一禾遇难纪念文集之一：憾一禾吾师》,《世界周报》1944年第3—4期。

[93] 王黎:《朴实的教育家唐义精》,《人物杂志》1947年第2卷第9期。

[100] 《令：义陆字一六六二七号(中华民国三十三年八月一日)：为褒扬私立武昌艺术专科学校校长唐义精由》,《行政院公报》1944年第7卷第9期。

[101] 张群、刘明扬:《命令：令全川各公私立中等学校：教育厅案呈奉教育部代电抄发私立江苏正则艺术专科学校本届毕业生一览表饬转介工作一案令仰遵照由(附表)》,《四川省政府公报》1946年第394期。

[103] 《浙江省战时美术工作者协会主办暑期绘画专修社简章》,《战时木刻半月刊》1939年第2卷第2期。

[104] 王隅人:《两个艺术理论家、教育家：谢海燕》,《太平洋周报》1942年第1卷第30期。

[105] 王隅人:《沪苏两美专校长：创办苏州美专的颜文》,《太平洋周报》1942年第1卷第29期。

[106] 《滕固病逝》,《新闻报》1941年5月24日第6版。

[107] 《木函班结束后告全体社友》,《战时木刻半月刊》1939年第2卷第2期。

[108] 《中华木刻函授班》,《木刻艺术》1943年第2期。

[109] 《布告：本社"第一期木刻函授班"期限已满……》,《战时木刻半月刊》1939年第2卷第2期。

[110] 陈新石、杨桂森、俞菊生：《三月份书面讨论文选：我参加木刻函授班后的感想》，《战时木刻半月刊》1939年第2卷第1期。

[111] 《布告：本社函授班已于十一月二十日正式开始……》，《战时木刻半月刊》1939年第2期。

[112] 《馆闻：抗战漫画训练班生气勃勃，现有学员五十七人》，《社教与抗战》1938年第1卷第3期。

[113] 《馆闻：抗战漫画训练班正在积极筹设十六开学》，《社教与抗战》1937年第1卷第2期。

[114] 《浙江省木刻用品供给合作社在苦斗中》，《合作供销》1941年第6期。

[115] A.杨：《新兴木刻的壮大：介绍浙江省木刻用品供给合作社》，《合作前锋(战时版)》1941年第7期。

[116] 《美术劳作教学特辑》，《国民教育指导月刊》1942年第1卷第12期。

[117] 王洪涛：《漫谈小学美术科教学》，《福建教育通讯》1940年第6卷第6期。

[118] 《桂林榕门美术专科学校招生简章》，广西省立梧州女子中学《本校关于纪念、集会、节假日放假、举行运动比赛、演讲会等的布告》，广西壮族自治区档案馆，1944年。

[119] 谢曼萍：《中学图画科教学的我见》，《教育与文化》1942年第3卷第4期。

[120] 《小学图画科课程标准(三十一年教育部颁布)》，《国民教育指导月刊(丽水)》1943年第1卷第12期。

[121] 胡葆良、郑树政：《小学图画科欣赏教学法：怎样在国民学校里做图画教师》，《国民教育指导月刊(丽水)》1943年第1卷第12期。

[122]《小学图画科课程标准(附表)》,《国民教育指导月刊(桂林)》1942年第1卷第12期。

[123] 文金扬:《各科参考资料:怎样学画(图画科)(续)》,《青年月刊(南京)》1940年第9卷第3期。

[124] 王祺:《评时代画家张书旂》,《艺风》1935年第3卷11期。

[125] 许耀卿:《书旂小史》,《艺风》1935年第3卷11期。

[126]《教育消息:地方部分:国立艺术专科学校近讯:国立艺术专科学校……》,《教育通讯(汉口)》1938年第26期。

[127] 谢小云:《各地通讯:杭州艺专到了昆明》,《学校春秋》1939年复刊1 第1期。

[128]《虽挥汗如雨仍勤学不辍,广东女子美术学校的风景(中英文对照)》,《新中华画报》1941年第3卷第9期。

[129]《科系介绍:艺术系》,《国立中央大学校刊》1948年复员后第40期。

[130]《科系介绍:艺术系(续)》,《国立中央大学校刊》1948年复员后第42期。

[131]《科系介绍:艺术系(续完)》,《国立中央大学校刊》1948年复员后第43期。

[132]《艺术系会举办苏联画片展览》,《国立中央大学校刊》1948年复员后第27期。

[133]《中央大学:艺术系学生人体写生》,《天山画报》1948年第5期。

[134]《教育部举办民国三十年度著作发明及美术奖励》,《高等教育季刊》1942年第2卷第2期。

[135] 谢海燕:《如何选习大学艺术系》,《读书通讯》1946年第119期。

[136] 《法国艺坛影展,艺术系十一日举行》,《国立中央大学校刊》,1948年复员后第23期。

[137] 《教师节志盛:艺术系举行尊师会》,《国立中央大学校刊》,1948年复员后第50期。

[138] 《艺术系课程分年支配表》,《中大周刊》1944年第123期。

[139] 《最后消息:张书旂教授重返艺术系任教》,《国立中央大学校刊》1947年复员后第16期。

[140] 《纪念本届美术节,艺术系举办画展》,《国立中央大学校刊》1948年复员后 第31期。

[141] 《艺术系画展,六至九日举行》,《国立中央大学校刊》1948年复员后第54期。

[142] 《加强系友联络,艺术系筹组系友会》,《国立中央大学校刊》1948年复员后 第43期。

[143] 《艺术系会续举办苏联历史画片展》,《国立中央大学校刊》1948年复员后第28期。

[144] 《美国艺坛画片展,艺术系即将举行》,《国立中央大学校刊》1948年复员后第26期。

[145] 《艺术系举办画展,宗教授发抒感评》,《国立中央大学校刊》1947年复员后第20期。

[146] 《研究艺术理论,培养艺术专才,艺术系拟添设艺术研究所》,《国立中央大学校刊》1948年复员后第26期。

[147] 《曲江乐讯:广东省立艺术院,近奉令改为艺术专科学校》,《乐风》1943年第3卷第1期。

[148] 汪亚尘:《现代中国艺术教育概观》,《生命与生存》(学林二辑)一卷二期,1940年12月出版。

[149] 《艺术系画展热,下期将举办春季画展,毕加索画展业已结束》,《国立中央大学校刊》1948年复员后第25期。

[150] 《简讯：一、日本画家清水登之氏，前于本月十日上午参观本校艺术系》，《中大周刊》1944年第131期。

[151] 思明：《艺术科学之建立》，《江苏作家》1941年第1卷第2期。

[152] 钟惠若：《中学艺术科之我见》，《音乐与美术》1940年第5期。

[153] 孙福熙：《艺术科的"美"与"用"》，《现代教学丛刊》1948年第4期。

[154] 马采：《科学特辑：论艺术科学》，《新建设》1941年第2卷第9期。

[155] 陈觉玄：《艺术科学底起源、发展及其派别》，《大学(成都)》1943年第2卷第9期。

[156] 岑家梧：《中国艺术科学化的两点见》，《新艺》1944年第1卷。

[157] 《艺术家园地：国立中央大学艺术科教授吕斯百先生近作《炸后》描写重庆迭遭轰炸后之惨象》，《良友》1939年第146期。

[158] 《本国教育动态(一九四九年十月一日至十月三十一日)：迎送苏联文化艺术科学工作者代表团》，《中华教育界》1949年复刊3第11期。

[159] 丰子恺：《三十年来艺术教育之回顾》，成都普益图书馆1941年。

[160] 《教育部立案上海新华艺术专科学校念3-4届毕业刊》，1939年。

[161] 黄觉寺：《颜文樑与苏州美专》，《艺文画报》1947年第2卷第4期。

[162] 黄元：《一个版画家的战斗历程——记我爸爸黄新波在桂林的片段》，《学术论坛》1981年第6期。

[163]《教育部著作发明及美术奖励规则》,《教育通讯周刊》1947年第4卷第4期。

[164]《教育部著作发明及美术奖励规则》,《教育通讯月刊》1948年第6卷第5期。

[165] 朱稣典:《美术课程中的图和画》,《中华教育界》1947年第1卷第12期复刊。

[166] 澄子:《战时中学美术科教材》,《音乐与美术》1940年第5期。

[167] 陆天:《美术室随笔(九):学画三原则》,《江西地方教育》1939年第159–160期。

[168]《抄发广西美术会举办教师节美展征求作品办法》,《广西省政府公报》1941年第1114期。

[169]《全国美术展览会举行办法》,《江西省政府公报》1944年第1303期。

[170]《美术的功用》,《三六九画报》1942年第15卷第3期。

[171] 黄荣灿:《美术教育与社会生活》,《台湾文化》1947年第2卷第5期。

[172] 陈烟桥:《美术盛衰论》,《文艺杂志》1942年第3卷第2期。

[173] 徐悲鸿:《全国木刻展》,重庆《新民晚报》1942年10月18日刊。

[174] 江丰:《温故拾零——延安美术活动散记及由此所感》,载《延安岁月》。

[175] 温肇桐:《战时小学美术教学问题》,《教育杂志》1938年第28卷第3期。

[176] 沈同衡:《论战时艺术教育》,《新文化》第1卷第2期。

[177] 廖冰兄:《从行营绘训班街头画展说到行营绘训班》,《救亡日报》1940年7月21日《漫木旬刊》第25期。

[178] 张道藩:《教育部第三届全国美术展览会概述》,《社会教育季刊》1943年第1卷第2期。

[179] 《白鹅画会绘画补习学校宣告结束停办启事》,《申报》1937年9月29日。

[180] 《逸史》,《创刊话》1939年5月10日。

[181] 《国立社会教育学院概况》,1948年版(复印本)

[182] 广西艺术师资训练班编辑:《音乐与美术》创刊号,1940年1月。

[183] 张仃:《谈漫画大众化》,《救亡日报》1939年9月8日第4版。

[184] 《馆闻漫画训练班正在积极筹设十六开学》,《社教与抗战》1937年第1卷第2期。

[185] 《中央法规:师范学校美术课程标准(三十一年十二月修正公布)》,《浙江教育行政月刊》1942年第2期。

[186] 《浙江省战时美术工作者协会主办:木刻研究社函授征求学员》,《战画》1939年第8期。

[187] 《文化消息:省美工协会二届理事会议,组木刻研究社并革新战画》,《浙江战时教育文化》1939年第1卷第8期。

[188] 《祈祷益闻:张善孖巴黎展画》,《圣心报》1939年第53卷第4期。

[189] 《陆元鼎感逝:悼张师善孖》,《明灯(上海1921)》1940年第282期。

[190] 《工作通信:西安陈执中等来函云》,《抗战漫画》1938年第7期。

[191] 张安治:《一代画师——忆吾师徐悲鸿在桂林》,《文史通讯》1981年第3期。

[192] 《任免：订用书：秘二字第一一二号(三十、一、四)：订用傅思达为广西省艺术师资训练班教导组长》，《广西省政府公报》1941年第995期。

[193] 《国立中央大学教育学院各系课程标准：艺术科课程标准：附表》，《国立中央大学教育丛刊》1933年第1卷第1期。

[194] 焦心河：《鲁艺两年来的木刻》，《新华日报》1940年4月26日。

[195] 王琦：《战斗美术》发刊词，《战斗美术》创刊号，1939年4月。

[196] 金逢孙：《中国站起来了》，《新青年》1939年第2卷第3期。

[197] 《木协举办木刻研究班》，《大公报(香港)》1940年12月20日第6版。

[198] 那狄：《关于木刻》，《大众日报》1940年12月7日第4版。

[199] 绍洛：《我们的话——全省木刻前奏曲》，《青岛时报》1936年7月24日第2版。

[200] 鲁嘉：《他们踏上了人民艺术家之路》，1944年《新华日报》。

[201] 《小艺术家赞——为育才学校儿童画展而作》，《新华日报》1942年1月19日刊。

[202] 《抗敌儿童画展特刊》，《新华日报》1942年1月12日刊。

[203] 《粤省立艺专在桂招考新生》，《大公报(桂林)》1942年7月31日第3版。

[204] 《统一招生特辑：全国公私立专科以上学校概况一览：(一)国立各专科学校：国立音乐专科学校、国立艺术专科学校》，《学生之友》1940年创刊号。

[205] 《国立技专造就大批专门人材》，《新闻报》1940年12月11日第4版。

[206] 徐杰民：《徐悲鸿在桂林》，《广西日报》1980年3月30日第3期。

[207] 宗白华：《徐悲鸿与中国美术学院》，《书画世界》2009年第1期。

[208] 李晨辉：《抗战时期广西艺术师资训练班的发展历程》，《艺术探索》2009年第5期。

[209] 马卫之：《广西艺术师资训练班、广西省立艺术专科学校纪事》，《艺术探索》1997年第3期。

[210] 李晨辉：《抗战期间广西艺术师资训练班的美术教育活动》，《艺术探索》2010年第24卷第2期。

[211] 沈宁：《南京美术专门学校史料钩沉》，《荣宝斋》2003年第1期。

[212] 黄养辉：《抗战期间我在桂林的美术活动》，1985年12月于南京。

[213] 朱膺、闵希文：《风风雨雨的国立艺专》，《烽火艺程》，中国美术学院出版社1998年出版。

[214] 吴冠中：《出了象牙之塔》，《烽火艺程》，中国美术学院出版社1998年出版。

[215] 吴冠中：《寻找自我的孤独者——悼念吴大羽老师》，香港《美术家》第61期，1988年4月出版。

[216] 郑镜台、荣君立、林家春：《在学潮风暴中产生的新华艺专》，《汪亚尘艺术文集》，上海书画出版社1990年出版。

[217] 吴冠中：《吴大羽——被遗忘、被发现的星》，《美术观察》1996年第3期。

[218] 洪毅然：《罗苑学艺漫记》，《艺术摇篮》，浙江美术出版社1988年出版。

[219] 林杨:《回忆桂林初阳美术学院》,广西美术出版社编《阳太阳艺术文集》,广西美术出版社1992年出版。

[220] 余武寿:《我所知道的广西省立艺术师资训练班》,中国人民政治协商会议桂林市委员会、文史资料研究委员会编:《桂林文史资料》第六辑,漓江印刷厂1984年印刷。

[221] 赵大军:《试论山东抗日根据地美术的肇始和开端》,解放军艺术学院学报(季刊)2011年第2期。

[222] 赵大军:《考析山东抗日根据地和解放区民众美术教育的模式和作用》,山东艺术学院学报2013年第6期。

[223] 彦涵:《贵溪·沅陵的学潮》,《艺术摇篮》,浙江美术学院出版社1988年出版。

[224] 王石城:《吕凤子与国立艺专》,《烽火艺程》,中国美术出版社1998年出版。

[225] 谭雪生、徐坚白:《回忆在抗日战争时期的国立艺专》,《艺术摇篮》,浙江美术学院出版社1988年出版。

[226] 陈晓南:《抗战时期重庆的美术活动概况》,《美术研究》2002年第2期。

[227] 黄伟林等编:《抗战桂林文化城史料汇编·美术卷》,2015年内部印刷。

[228] 谢海燕:《何炳松与东南联大艺术专修科》,《南京艺术学院学报(美术与设计版)》1990年第4期。

[229] 马腾蛟、马源:《马万里年谱》,《艺术探索》2014年第4期。

[230] 《戎马生涯矢志大业——访延安部队艺校兼校长莫文骅将军》,《新文化史料》1960年40期。

[231] 白烨解:《延安"部艺":军队文艺教育的先驱》,《解放军艺术学院学报》2016年第1期。

[232]　王翼奇:《桃李满门的艺苑前辈姜丹书》,《南京艺术学院学报(美术与设计版)》1986年第1期。

[233]　郑朝《林文铮的艺术理论与实践》,《新美术》1992年第1期。

[234]　水天中《寻找绘画的生命·再版前言》,《赵无极中国讲学笔录》,广西美术出版社2001年出版。

[235]　思慕:《杂谈画展》,1944年2月31日衡阳《力报》。

[236]　胡久安:《颜文樑扶持苏州美专分校》,《世纪》2006年第3期。

[237]　胡久安:《怀念孙文林教授——记苏州美专宜兴分校和抗战胜利后的复校活动》,《南京艺术学院学报(美术与设计版)》1992年第1期。

[238]　雨风:《关于初阳——为初阳画展而写》,参见广西美术出版社编《阳太阳艺术文集》。

[239]　唐子(胡克平):《胡献雅与立风艺专》,载江西省文化厅革命文化史料征集工作委员会编《江西抗战文化史料汇编》,1997年出版。

[240]　胡克中:《立风艺术研究馆和立风艺专》,《纪念江西立风艺专科学校创办七十周年暨胡献雅先生艺术成就研讨会文集》,2013年刊印。

[241]　温肇桐:《回忆"孤岛"时代的上海美专与铁流漫画木刻研究会》。

[242]　关志昌:《汪亚尘》,台北《传记文学》1991年第58卷第6期。

[243]　张建林:《苏州美专研究(1922—1952)》,《苏州科技大学》2018年。

[244]　孟波:《鲁迅艺术学院华中分院的创建》,《上海市新四军暨华中抗日根据地历史研究会首届年会纪念特刊》1984年。

[245] 曹文汉:《中国新兴木刻——延安学派》,《美术研究》1992年第3期。

[246] 李树声:《从革命美术的发展到社会主义美术的形成》,《美术研究》1992年第2期。

[247] 谭权:《迎着时代前进的艺术——怀念古元先生》,《美术研究》1997年第1期。

[248] 力群:《关于解放区的木刻创作》,《美术研究》1999年第3期。

[249] 彦涵:《谈谈延安——太行山——延安的木刻活动》,《美术研究》1999年第3期。

[250] 陈叔亮:《回忆延安》,《美术》1962年第3期。

[251] 周爱民:《延安鲁艺的创立缘起及其美术教育》,《美术研究》,2004年第1期。

[252] 李振宇、黄宗贤:《黄土高原的怒吼——抗战时期"延安学派"的木刻艺术》,《艺术探索》2005年8月第3期。

[253] 潘欣信:《从小"鲁艺"到大"鲁艺"——中国美院王流秋教授访谈》《美术报》2001年6月30日第18版。

[254] 顾承峰:《现实主义美术再认识》,《文艺研究》2007年第6期。

[255] 艾生:《解放区的木刻运动——兼述延安青年黑白木刻活动》,《延安大学学报》1990年第4期。

[256] 宋学成、钟鹿平:《毛泽东与抗日战争时期的延安大学》,《延安大学学报》1996年第2期。

[257] 孙国林:《延安鲁艺——革命文艺的摇篮》,《党史博采》2004年第8期。

[258] 周爱民:《延安美术的革命性与艺术》,《美术观察》2004年第5期。

[259] 蒋文博:《延安时期的美术观念与美术方案》,《船山学刊》2008年第1期。

[260] 刘建德、杜红荣:《延安时期高校的思想教育及其启示》,《教育研究》,2007年第6期。

[261] 王博仁:《走向"大鲁艺"的前锋——鲁艺木刻工作团纪实和研究》,《唐都学刊》1993年第4期。

[262] 李夏:《抗战时期延安木刻版画的民族特色》,《美术观察》2007年第6期。

[263] 饶钰馗:《抗日战争时期延安出版之丛书目录(初稿)》,《宁夏图书馆通讯》1980年第1期。

[264] 钟敬之:《延安鲁迅艺术学院概貌侧记》,《新文学史料》1982年第2期。

[265] 吕存:《吕凤子与正则绣》,《上海工艺美术》2007年第2期。

[266] 邓白:《吕凤子先生与陈之佛先生传略》,《新美术》1988年第1期。

[267] 钱凯:《矢志不渝的美术教育家吕凤子》,《钟山风雨》2004年第2期。

[268] 郑雨:《人生制作即艺术制作——记特立特行的艺术家吕凤子》,《唯实》1995年第7期。

[269] 尤伟:《"布衣校长"吕凤子》,《江南论坛》2000年第5期。

[270] 姜丹书:《我一生在艺术教育的途径上长征》,《南京艺术学院学报(音乐与表演版)》1986年第1期。

[271] 马鸿增:《吕凤子的艺术生涯和艺术思想》,《美术研究》1985年第3期。

[272] 李百篇:《教师的楷模——纪念吕凤子先生一百周年诞辰》,《师范教育》1985年第10期。

[273] 姜丹书:《记凤先生》,《南京艺术学院学报(音乐与表演版)》1986年第1期。

[274] 尹文:《即善即美凤先生》,《东南大学报》2013年3月30日。

[275] 孟波:《战火中诞生的艺术学府:记鲁迅艺术学院的华中分院》,《大江南北(上海)》2014年第3期。

[276] 孟波:《难忘的教诲:忆刘少奇、陈毅同志对鲁艺分院的关怀》,《铁道师院学报(社科版)》1993年第4期。

[277] 夏治国:《中国抗战美术中的一朵奇葩:华中鲁迅艺术学院美术系相关问题研究》《南京艺术学院学报(美术与设计版)》2008年第5期。

[278] 李锋:《新四军在盐城的美术教育工作》,《盐城工学院学报(社科版)》2008年21卷2期。

[279] 蔡若虹:《一个崭新时代的开拓——回忆延安鲁艺的美术教学活动》,《延安鲁艺回忆录》。

[280] 赖国梁:《我在立风艺专的日子》,2013年"江西立风艺术专科学校创办七十周年暨胡献雅先生艺术成就研讨会"上发表。

[281] 荣君立:《我与汪亚尘》,《朵云》1988年第1期,上海书画出版社出版。

[282] 刘海粟:《不倦的园丁谢海燕》,《南京艺术学院学报(美术与设计版)》1988年第3期。

后记

中国抗日战争的胜利,是中华民族伟大复兴的历史转折点,同时也是世界反法西斯战争胜利的历史标志。中国抗日战争美术,既是抗日战争时期中国美术家以艺术作为战胜穷凶极恶的日本帝国主义的侵略、争取国家独立和民族解放的武器,又是中国抗日战争与世界反法西斯战争历史的图像见证,取得了灿烂辉煌的艺术成就,在中国现代美术发展史上,具有划时代的历史研究价值和深远的理论研究意义。

为了全面深入探讨研究中国抗日战争美术,我从1988年与阮荣春先生合著完成《中华民国美术史(1911—1949)》后,对抗战美术进行了20多年的系统研究。又与阮荣春先生合作《中国近代美

术史（1911—1949）》《中国近现代美术史（1911—1949）》等专著，发表了《美术救国》《论抗日战争时期的中国美术教育》《论徐悲鸿与抗战时期中央大学艺术系中国画教育》《20世纪前期中国美术留（游）学生与中国近现代美术教育》《中国近现代雕塑艺术的崛起》《"只今妙手跨前哲"——论滑田友的雕塑艺术成就》《王子云的绘画与雕塑研究》《澳门——中国"新国画"的诞生地》《论张书旂及其"现在派"花鸟画》《肇艾黎之性 成造化之功——韩乐然的油画〈露易·艾黎肖像〉品析》等20多篇论文，相继完成了"中国近现代美术院校发展史研究""民国美术教育史""中国油画通史""澳门绘画史"等一系列与抗战美术有关的课题，进一步加深了对抗战美术的研究。2015年，迎来庆祝中国人民抗日战争胜利70周年。在中共中央政治局就中国人民抗日战争的回顾和思考进行集体学习时，习近平总书记提出"要注重研究九一八事变后14年抗战的历史"，这触动了我下决心做《中国抗日战争美术研究》丛书。于是，我与东南大学出版社编辑张丽萍联系，邀请她到上海来商讨这个选题，得到了张编辑及东南大学出版社的大力支持。本选题2017年获批为"十三五"国家重点出版物规划项目，2020年获批为国家出版基金项目。

在这套丛书著作之始，庆幸胡艺博士正在暨南大学国际关系学院做博士后的抗战美术外交与雕塑课题，这缓解了我做这套丛书的巨大压力。特别感激四川美术学院中国抗战大后方美术研究所所长凌承纬教授多次邀请我到重庆参加中国抗日战争美术研讨会并慷慨提供相关研究文献资料，感谢良师益友林木、陈池瑜、殷双喜、黄宗贤、刘伟冬、孔新苗、樊波、常宁生、王璜生、郑工、梁江和吕澎等教授给予我的学术支持与文献资料的帮助，鸣谢中国第二历史档案馆、国家图书馆、上海图书馆、南京大学图书馆、南京艺术学院、华东师范大学图书馆和中国抗战烟标收藏协会姚辉总经理提供的文献资料，铭谢我的夫人罗丹为我查找文献和校对书稿，深谢责任编辑张丽萍、设计师周曙与东南大学出版社其他编辑的辛苦付出！

<div style="text-align:right">

胡光华

2022 年 12 月于上海

</div>

· 敬 告 ·

本丛书为了响应习近平"让历史说话,用史实发言,深入开展中国人民抗战研究"的号召,在著作中以科学求真的态度,致力于发掘美术领域的珍稀抗战历史文献、档案和图像等大量资料,结合图文互证、以史释图和以图证史等研究方法展开抗战美术的六大学术专题研究,以展现中国抗日战争美术的辉煌艺术成就,弘扬中华民族伟大的全民抗战精神、爱国主义思想和国际主义格局。为了完整地达到上述学术目标,在丛书的每部著作编排中,我们选择了一些堪称"让历史说话,用史实发

言"的短篇优秀抗战美术历史文献为附录,与著作正文相呼应,使广大读者能够更全面地了解、更深入地认识、更准确地把握和系统地研究抗战美术史,从而贯彻习近平对抗战历史研究提出的"总体研究要深、专题研究要细"的学术要求。由于其中部分历史文献的作者信息不详,一时未能取得联系,我们按照《中华人民共和国著作权法》《中华人民共和国著作权法实施条例》《著作权集体管理条例》以及国家版权局《使用文字作品支付报酬办法》已经将文字作品稿酬向中国文字著作权协会提存,委托其收转,敬请相关著作权人联系领取。电话:010-65978917,传真:010-65978926,E-mail: wenzhuxie@126.com。

我们向所有热忱支持和慷慨授权本学术著作使用文献的作者及相关人士致以衷心的感谢!特此声明。

东南大学出版社

・ 作者简介 ・

胡光华，美术学博士，从2000年起历任华南师范大学美术学院教授、华南师范大学首批特殊岗位教授和特聘岗位教授，上海大学艺术研究院教授、博士研究生导师，华东师范大学艺术研究所和美术学院教授、博士研究生导师，华东师范大学美术学学位委员会副主席，泰国宣素那他皇家大学教授、博士研究生导师，暨南大学客座教授，四川美术学院中国抗战大后方美术研究所特聘研究员，上海市学位委员会美术学科评议组委员，中国航海博物馆文物鉴定专家，《中国美术研究》副主编等职。

著有《中华民国美术史（1911—1949）》（获江苏省普通高等学校人文社会科学优秀研究成果一等奖、教育部颁发第二届全国普通高等学校人文社会科学优秀研究成果三等奖）、《中国近代美术史（1911—1949）》、《中国明清油画》、《中国近现代美术史（1911—1949）》、《澳门绘画史》（获澳门特别行政区政府学术研究奖学金）、《八大山人》、《中国画艺术专史·山水卷》、《中国设计史》等20余部著作，在《文艺研究》《美术研究》《美术观察》《美术与设计》《美术》《装饰》和澳门《文化杂志》、台湾《艺术家》等艺术类核心期刊上发表学术论文150余篇。

图书在版编目（CIP）数据

抗日战争时期的中国美术教育 / 胡光华著. —南京：东南大学出版社，2022.12（2024.1 重印）
（中国抗日战争美术研究）
ISBN 978-7-5641-9338-6

Ⅰ.①抗… Ⅱ.①胡… Ⅲ.①美术教育–教育史–研究–中国–1937—1945 Ⅳ.①J114-4

中国版本图书馆 CIP 数据核字（2020）第 264600 号

抗日战争时期的中国美术教育
Kangri Zhanzheng Shiqi De Zhongguo Meishu Jiaoyu

著　　　者	胡光华
责 任 编 辑	张丽萍
责 任 校 对	李成思
责 任 印 制	周荣虎
书 籍 设 计	周曙　李晓璐
装 帧 指 导	南京凡高装帧有限公司
出 版 发 行	东南大学出版社
社　　　址	南京市玄武区四牌楼 2 号，邮编 210096
网　　　址	http://www.seupress.com
印　　　刷	南京新世纪联盟印务有限公司
开　　　本	700 毫米 ×1000 毫米 1/16
印　　　张	28.25
字　　　数	494 千字
版 印 次	2024 年 1 月第 1 版第 2 次印刷
标 准 书 号	ISBN 978-7-5641-9338-6
定　　　价	350.00 元

本社图书若有印装质量问题，请直接与营销部联系。电话（传真）：025-83791830